U0139906

中國書畫
基本叢書

繪事瑣言　繪事雕蟲
三萬六千頃湖中畫船録

〔清〕迮　朗　撰

賈素慧　點校

上海書畫出版社

繪事瑣言

吳江迮卍川著

雨金堂藏板

《繪事瑣言》扉頁
清嘉慶四年雨金堂刻本

繪事雕蟲題辭集文心雕龍

造物賦形鬱然有彩雲霞雕色不勞乎妝點山川

煥綺有同乎神匠艸木賁華動植皆文蔚似雕畫

蓋自然耳龍圖呈寶文字始炳擬諸形容伏采潛

發是以繪事圖色而有助文章模山範水煙霑天

成暎卉刻葩英華日新畫繢之著元黃譬繪帛之

染朱綠故象天地序皇王制人紀效鬼神經緯區

宇陶鑄性情斯乃化感之本源萬事之權衡也凡

摛表五色而曲寫毫芥每馳心於元默之鄉樹骨

繪事雕蟲　題辭　一

《繪事雕蟲》題辭
清嘉慶十四年池陽文德堂陳榮采刻本　吳江圖書館藏

繪事雕蟲卷第一

<div align="right">吳江迮朗卍川</div>

原畫弟一

畫之為用也大矣與天地並與者何哉夫體分方

圓色雜元黃璧聯日月以坐麗天之象綺煥山川

以鋪理地之形天地之文天地之畫也兩儀既定

三才並立靈超萬物秀禀五行鱗身蛇軀古狀雖

肝皙兒黔容近儀昳麗觀乎人文天然如畫也傍

及萬品動植皆畫龍鳳以苞鱗呈瑞虎豹以炳蔚

<div align="right">卷一原畫　　一</div>

三萬六千頃湖中畫船錄自序

太湖三萬六千頃洞庭七十有二峯吾鄉之風景如
斯客卿之夢懷在此憶從甲午初到京師迄于乙巳
向晉蒻地豪華而登

金殿手寫祕文園橋以睹

辟雍親承

錫福意謂瀛洲咫尺易隨三百六十之班豈知燕市
漂零終虛九萬三千之志螳鄭百二十個笑不能推
鱸魚四十九枚歸而自釣于焉鼓短棹駕扁舟往來

《三萬六千頃湖中畫船錄》自序
清道光《昭代叢書》刻本

廷朗楷書《文心雕龍·才略篇》軸

《中國古代書畫圖目》第十二冊

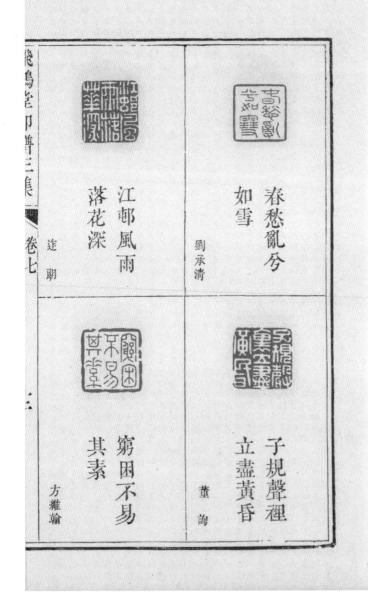

江邨風雨
落花深

連朗

春愁亂兮
如雪

劉承清

窮困不易
其素

方維翰

子規聲裡
立盡黃昏

董洵

迮朗篆"江邨風雨落花深"
《飛鴻堂印譜三集》卷七，清乾隆汪氏刻本

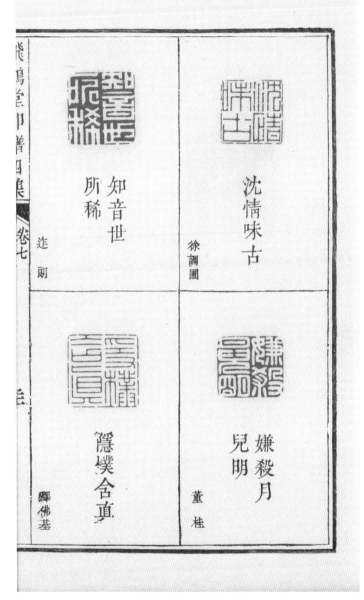

沈情味古
徐調圃

知音世
所稀
连朗

嫌殺月
兒明
董桂

隱樸含真
釋佛基

迮朗篆"知音世所稀"
《飛鴻堂印譜四集》卷七，清乾隆汪氏刻本

總 序

藝術伴隨着人類文明的發生發展而源遠流長，這其中，散落在華夏大地上的中國藝術瑰寶，成爲了世界文明源頭的重要標志。而與其他文明古國相比，中國藝術（主要指書畫藝術）與文獻的淵源特別綿長悠久。唐張彥遠《歷代名畫記》云：『書畫同體而未分，象制肇創而猶略，無以傳其意，故有書；無以見其形，故有畫。』他不僅追溯了華夏文明文字與繪畫的源頭，同時揭示了中國人對這兩者功能及其互補特性的認識。中國的書畫藝術及其與文獻的特殊關係，便是在這樣一種淵源之下生長起來。這一傳統綿延有二千餘年，使得中國的書畫文獻成爲了世界文化的一筆豐厚財富。

因着中國人的特有稟賦和山川養育，中國的書畫藝術形成了獨立世界藝術之林的表現方式，承載着中國人的主觀與情感，寄托了他們看待人生、理解世界的思索，而這些形式和内涵也早早地以文字的方式，匯入在中國各類文獻之中，并伴隨着書畫藝術發展的不同時期而形成由分散而漸獨立，由片言殘簡而卷帙浩繁的奇觀，更爲重要的是，在記録與闡釋中國書畫藝術的進程中，逐漸形成了諸多中國書畫文獻的特質，并與圖像遺存一起，成爲認識中國古代書畫藝術狀貌，觀照中國書畫發展史，揭示中國藝術精神不可或缺的重要憑據。

中國書畫文獻的構成，是以書畫藝術爲對象、以文字方式進行記録、觀照和研究的歷史文獻。現今存留的早期文獻，散見在先秦諸子之言中。作爲中國思想文化的萌發時期，中國諸多的藝術觀念源頭也發軔於斯。其中以孔子的『明鏡察形』之説和莊子『解衣般礴』之説爲最重要的代表，分別借藝術創作述儒家、老莊的人生哲思，雖重點不在藝術，但都切中藝術功能的本質，這形成了後世藝術創作『外化』和『内求』兩種功用和理論的分野。中國藝術在其早期即與中國的學術思想聯動，這種特性與中國書畫的筆墨呈現方式相結合，形成了中國文人在藝術創作和理論上的深度契入。

繪畫在宋元以後形成了重要一脉，書法則因文字的關聯，更是早早成爲主導藝術達到巔峰。同時，文士的契入，更是在書畫文獻的發育和積累中擅其所長，發揮了巨大作用。如漢魏六朝時期，湧現出一批文學色彩濃厚的書法文獻，如漢末崔瑗《草書勢》、西晉衛恒《四體書勢》、索靖《草書勢》、南朝齊王僧虔《書賦》等等，竭盡描述書法美感之能事，深深影響了當時和後世的書法創作。現存最早的完整繪畫文獻是南朝謝赫的《古畫品録》，這部著作不僅提出了系統的繪畫六法，還以獨特的方式涉及了畫品和畫史，影響深遠。在此之後，歷經後世各朝，文人和畫家，或兼有雙重身份者，分別從其特長出發，更多地投身到書畫文獻的著述中，書畫文獻著作數量逐漸宏富，内容更爲廣闊，闡述愈加精微，并建構起論述、技法、史傳、品評、著録、題跋等多樣體式，形成了中國獨有的書畫文獻體系。

除專著、叢輯、類編等編撰形式之外，更有大量與書畫藝術相關的文字，散落在别

集、筆記、史傳等書中，成爲我國彌足珍貴的藝術文獻遺産。

前後二千餘年的累積，雖因年代久長，迭經變遷，尤其是早期的書畫文獻散佚甚多，但留傳下來的數量仍稱浩繁。古人以上述諸種的撰著體式，將書畫藝術所涉及的研究對象均包羅在内，毫無疑問成爲後人理解和借鑒的重要寶藏。除了其他文獻都具備的史料特性外，我們還可以認識到中國書畫文獻許多重要特質。

前述孔子與莊子對繪畫功能的重要論述，實是中國藝術思想和精神的發軔源頭。先秦時期，『畫繢之事』雖爲百工之一，但其社會地位仍然低下。孔子從統治秩序和人生哲思層面將繪畫的社會功用作了理想闡述，這一思想通過文獻流播當時和後世，爲歷代帝王和士大夫所接受，認爲繪畫可以『成教化，助人倫，窮神變，測幽微』，『有國之鴻寶，理亂之綱紀』可與『六籍同功，四時并運』(《歷代名畫記》)。這大大提升了藝術的社會地位，成了藝術功能社會化的發端。也正是這一認識，解釋了中國歷史上文人士大夫乃至帝王熱衷於書畫創作和鑒賞的原因。

相對社會功用的『外化』，孔子還提出了藝術『內省』的『繪事後素』一説，揭示了繪畫『怡悦性情』的内在本質，引導出影響中國藝術的一項重要審美標準『雅正』。同樣，孔子的這一觀念，也淵源於其内省修身的理論，『依仁遊藝』是儒家思想的歸屬(藝原謂六藝，但其中也包含與藝術相關的内容)，并由此引申出『君子比德』的『品格』之説。同樣是觀照藝術本體，與

孔子的中庸思想不同，莊子的『解衣盤礴』以不拘形迹的方式探求藝術家内心的真率，更容易被藝術家所接受。

這兩種觀念的不斷深化和融合，逐漸構成了中國藝術精神博大精深的内核，而這種深化和融合的諸種軌迹，隨着後世政治宗教倫理學術思想的豐富而曲盡變化，行諸文字，則大量反映在後世的書畫文獻之中。而後世的書畫文獻基本依存其自身發展的需求，在更寬廣的領域對書畫藝術的成果、現象、技術、規律、歷史、品鑒等等内容進行記録和研究，產生了浩瀚的文獻，成爲今天極其豐厚的文化遺産。

在二千多年的累積過程中，中國的書畫文獻雖然數量龐大，但仍有一定的系統性，許多文獻因具有開創性和典範性而具有經典意義。如南齊謝赫《古畫品録》，唐孫過庭《書譜》、朱景玄《唐朝名畫録》，宋郭熙《林泉高致》、郭若虚《圖畫見聞志》、黃休復《益州名畫録》、米芾《海嶽名言》，明董其昌《畫禪室隨筆》、清石濤《畫語録》等等。最爲著名的當屬唐張彦遠的《歷代名畫記》。這部完成於唐大中元年（847）的繪畫史專著，被人譽爲畫史中的《史記》，是我國第一部美術通史著作。它以中國傳統學術史、論結合的方式，開創了繪畫通史的體例，對繪畫的社會功用、自身規律、畫家個人修養和内心精神探索等重要問題發表了客觀而積極的見解；在保存前代繪畫史料和鑒藏資訊方面，尤其功績卓著。《歷代名畫記》之所以對後世具有經典意義，張彦遠對文獻的搜羅及研究之功至爲重要。

經典文獻毫無疑問具有重要的學術價值，因此對後世而言具有引領性和再研究價值，甚至在體式上也具有示範性。在書畫文獻的歷史上，這種特徵最明顯，并形成了傳統。南齊謝赫《古畫品錄》之後，有陳姚最《續畫品》、唐李嗣真《續畫品錄》；唐張懷瓘撰《書斷》之後，有朱長文《續書斷》；孫過庭著《書譜》後，姜夔作《續書譜》。有的後來居上，聲譽蓋過前著，如元人陶宗儀以《書史會要》接續南宋陳思《書小史》和董史《書錄》；也有雙峰并峙、相互輝映者，如康有爲《廣藝舟雙楫》與前著包世臣《藝舟雙楫》。當然，傳統的承續性和內容的再研究，并不完全僅僅體現在書名上，更多的是在體式上和內涵中。

與其他類型文獻的歷史過程一樣，書畫文獻這一豐厚的文化遺産，也是經歷了漫長的歷史年輪，有着自身的成長軌迹。書畫藝術雖然與中國美術的淵源極爲悠久，但因其與載體（紙帛、金石、簡牘等材料）有不可分割的關聯，書畫文獻無疑也以其記述之對象的內涵和外延爲範圍。漢魏兩晋時期被視爲書畫文獻的發端期，東漢崔瑗的《草書勢》、趙壹《非草書》等文被視爲現存最早的書法專論。這個時期的書畫文獻因散佚而遺存十分有限，一些重要名家的文字，多被後人推斷爲後世托名之作，若王羲之的《題衛夫人筆陣圖後》等。比較可靠的文獻，多有賴於他人的引録。

六朝隋唐則是書畫文獻的成熟期。這時的書畫創作和批評鑒賞已蔚然成風，一些美學觀念和研究方式得以建立，對書畫藝術的認識進入到一個全面系統的階段，出現了謝赫《古畫

品錄》、張彥遠《歷代名畫記》、孫過庭《書譜》這樣彪炳後世的著作。

宋元進入深化期，帝王士大夫深度介入書畫藝術，創作和理論研究相得益彰，書畫藝術更多地融匯在上層階級的政治文化生活中，書畫文獻數量進一步擴大，顯示出深化發展的特徵。

明代是書畫文獻的繁盛期，主要原因一是商品經濟進一步發展，市民階層興起，社會思想活躍，藝術上分宗立派，鑒藏風氣大盛，書畫藝術呈現出嶄新的需求；二是刻書業的發達，文人和畫士看重傳播效應，著述熱情高漲。這些都使得明代的書畫文獻數量和體量均超越了前代。

清代可稱承續期，書畫文獻的數量進一步增加，作者身份和著述目的亦更加多樣複雜，書畫文獻的門類在進一步完備的同時，也延續了明人因襲蕪雜之風。樸學、碑學的興起，則大大刺激了金石書畫論述的開展，皇宮著錄規模更是達到了巔峰。對書畫研究和著錄的熱衷，并未因清王朝覆滅而停滯，而是繼續綿延至民國。

受現代西方藝術史學的影響，今人將圖像也視爲文獻的一種。這種觀點放置於中國書畫，確實也有其合理性，因爲圖像兼具有可闡釋的諸種資訊，是可以用文字還原的。而在中國書畫中，文字之於作品的不可忽視的地位，也足以顯示圖像與文獻的多元關係。然而中國書畫文獻的體系是中國古代自身固有的，梳理中國歷代書畫文獻，還是主要依靠中國的傳統學術，從其自身的系統中去觀照進行。

因此，我們今天討論的中國書畫文獻，仍然是以文字形態

六

存在的典籍爲主。而事實上，中國書畫著述的傳統，向來是超越作品本體，更注重揭示其豐富的內涵和外延資訊，這正是中國書畫文獻特別重要的價值所在。

書畫典籍作爲書畫藝術研究具有核心作用的材料，是我們解決書畫藝術本體問題和歷史現象可靠性的基本依據。因此，書畫文獻的專門化梳理，是我們繼承和用好這筆豐厚遺產的前提。但在古代學術分類中，書畫典籍的專門化則有一個過程。在《隋書・經籍志》之前，史志均未專設與書畫有關門類，與藝術有關的樂（樂舞）、書（小學）作爲儒家經典的附庸，被安排在六藝（或經部）之中。但彼時藝術（書畫）的自覺尚未發端，典籍亦不夠豐富，故難有獨立之目。直至清《四庫全書》，書畫（另有篆刻）之屬被歸在子部『藝術』類中，這纔與今天書畫篆刻之藝的歸屬基本一致。《新唐書・藝文志》始有『雜藝術類』，僅錄張彥遠《歷代名畫記》等書畫之屬典籍十一種。但有些書法文獻則因與金石、文字有關，仍分散在經部小學、史部等類別中。

如同其他專門之學對於史料的需求一樣，歷代書畫文獻之於今天中國藝術學科研究的重要作用是不言而喻的。不過以中國歷史研究爲參照，書畫文獻的史料價值至今遠未得到有效利用，這在某種程度上與書畫文獻的整理不夠有關。歷史研究有三段説，即史料之搜集、史料之考證解讀、史料之運用，史料須從浩瀚的歷史文獻中鈎稽而出，同時又在研究、運用過程中被深入發掘。因此，對書畫文獻進行『整理』、『研究』和『整理之研究』，是一項大有可爲的工

作，對治書畫史和藝術史來説尤爲重要。

中國古籍卷帙可謂汗牛充棟，歷代書畫文獻也堪稱浩繁。由於學界研究和新一代書畫讀者的閱讀需要，從歷代文獻裏梳理出更多的重要書畫典籍，并以適宜現代讀者正確閱讀理解爲指向地加以整理研究，是今天出版人所應做的工作之一。上海書畫出版社向以中國藝術文獻的整理出版爲己任，《中國書畫基本叢書》就是在認真梳理歷代書畫文獻的基礎上，借鑒業已積累的經驗，充分發揮本社的專業優勢，有效組織各種資源，借助當下之技術條件，決心出版的一套主旨明確、内容系統、版本精良，整理完備，檢索便捷，切合時代，適合讀者的大型歷代書畫典籍叢書。叢書之『基本』寓意，一是以傳統目録學方式觀照歷代書畫文獻，選取史有公論、流傳有緒、研究必備的書畫典籍，以有助讀者『辨章學術，考鏡源流』。二是指整理出版的範圍，確定爲流傳、著録有序之歷代書畫典籍。今廣義之文獻，多含散見於其他文獻中的書畫資料，包括未見諸已編集著作中的詩文唱和、往來書翰，以及留存於書畫作品之上未集録的相關題跋等等，此類文獻的搜輯整理出版，尚有待於將來。三是以當今標準的古籍整理方式爲基本要求，充分吸取已有之研究成果，達到規範的文獻整理出版要求。

需要指出的是，治中國傳統之學的一大特徵，是融文史哲於一爐，治書畫藝術之學，既要結合書畫藝術之本真，又當置身於中國國學之中，這是土壤，這是血脉。因此，整理好書畫文獻，必須以傳統的版本校勘之學爲手段，以深厚的中國歷史文化爲基礎，做更多具體

而微的工作。

　　願所有參與本叢書整理編輯出版工作的同道們，能爲傳承和弘揚這份優秀的遺産作出應有的貢獻！

總目録

點校說明

迮朗，清畫家，繪事著述有《繪事瑣言》《繪事雕蟲》《三萬六千頃湖中畫船録》等，迮朗論繪事，『考據詳而措施當，法必已試而事必求精，皆前人所未發，而後人所當遵者』。[二]《繪事瑣言》被譽爲自來言畫具之專書，《繪事雕蟲》以論畫該備、精心結構著稱，《三萬六千頃湖中畫船録》是迮朗所見畫作的記録。三者皆爲中國書畫藝術的重要典籍。

一

迮朗（一七四七——一八一三）字蘊高，號卍川，江蘇吳江人。迮朗七歲學制義詩賦，爲文斐然可觀。弱冠遊學於庠，乾隆甲午年（一七七四）北走京師，以謄録官充四庫館。四庫書成，迮朗還鄉，乾隆己酉年（一七八九）復北上，舉順天鄉試。之後迮朗廣泛遊歷，遊荆洛，歷燕齊，陟嵩岱，渡江河，周覽山川形勝。直至嘉慶辛酉年（一八〇一）以大挑授鳳陽府訓導，甫三年，乞病歸。嘉慶壬申年（一八一二）赴粵，秋去春歸，寄居汾湖東園精舍，嘉慶癸酉年（一八一三）卒，年六十有七。

關於迮朗生卒年問題，學界一直鮮有提及，甚至有言其生卒年不詳者。本次點校迮朗著述，通過查閱散藏文獻，于其中鉤索蛛絲馬跡，釐清了其行履及生卒之年，又由其詩文，可一窺其仕途之多舛。

乾隆甲午年（一七七四）迮朗北走京師，以謄錄官充四庫館。迮朗曰：『憶從甲午初到京師，迄於乙巳，尚留薊地。橐筆而登金殿，手寫秘文。圜橋以睹辟雍，親承錫福。』[二] 乾隆丙午年（一七八六）南還，乾隆己酉年（一七八九）再北上，迮朗曰：『故以丙午南還，復以己酉北上，棲遲上谷……七年萍梗，依人於趙北周南。乾隆三十八年（一七七三）下令修四庫全書，歷時十多川自叙于伊闕署中之蓮池船室。』[三] 乾隆三十八年（一七七三）下令修四庫全書，歷時十多年，乾隆五十二年（一七八七）四庫全書繕寫完畢，迮朗於乾隆甲午年（一七七四）到京師，乾隆丙午年（一七八六）南還，與此時間一致。迮朗於乾隆五十四年（一七八九）再度北上順天府鄉試，至乾隆六十年（一七九五），與自叙所説『七年萍梗』時間亦一致。

迮朗曰：『余遊京師二十載。』[四] 或指自乾隆甲午（一七七四）到他完成《三萬六千頃湖中畫船錄》的乾隆六十年（一七九五）的一段時間。直至嘉慶六年（一八○一）迮朗以大挑授鳳陽府訓導，僅二年，便歸鄉[五]。嘉慶十七年（一八一二）迮朗應德觀察督粵海關而去粵，歸來半載而卒，年六十有七。[六] 據作于嘉慶十九年（一八一四）的《卍川迮公傳》迮朗嘉慶十七年去粵，歸來半年而卒，但歸期未明確。據迮朗《雕蟲館駢體文》自記云：『嘉慶辛未（嘉慶十

六年，一八一一）歲寄居東園，得駢體文若干篇，壬申（一八一二）秋遊粵，癸酉（一八一三）春歸，復居東園。』[七]『東園』指連朗家鄉蘇州吳江汾湖東蘆墟，連朗《與吳云璈借東園書》云：『得憩東園精舍，十餘間閒庭，數百步前臨古渡港。』又連朗《謝潘毅堂夫子惠賜衣毳毯洋巾糟蟹等啓》曰：『朗所居在汾湖東蘆墟。』[八]由《卍川連公傳》與《雕蟲館駢體文》連朗自記時間推斷可知，連朗一八一二年秋季到廣東，一八一三年春季回吳江，回家半年而卒，當逝於一八一三年秋冬之際。以此上推，連朗生於一七四七年。

據《連氏家乘》，連朗先世爲中州人，宋南渡时迁居江南吳江莘塔。[九]連朗曰：『太湖三萬六千頃……吾鄉之風景如斯，客邸之夢懷在此。』[一〇]以吳江人自稱。連朗早年有濟世之志，連朗曰：『乘槎破浪，長懷萬里之風。』[一一]其《題吳賓湖望杏圖》曰：『而我一披圖，恍然記疇昔。昔我弱冠時，課讀在涵碧。二三生徒餘，與君共晨夕。風雨緘青箱，帷燈問黃石。既卜漸鴻逵，復懷襄馬革。

『貂璫錦帶，蚤列台衡；麟閣雲臺，咸銘鐘鼎』。[一二]『野竹干雲，未墜九霄之志，東筆而登金殿，手寫秘文。

遠志將毋同，觀摩各受益。北窗望汾湖，胸吞雲夢澤……聚首五六年，銷魂賦行役。入洛緣飢驅，遊燕爲獻策。』[一三]無奈仕途蹇澀，窮經稽古未能樹德而建功，『無如朱綬未來，黑貂已敝。將軍猿臂，老不得封。

圜橋以睹辟雍，親承錫福。意謂瀛洲咫尺，易隨三百六十之班，豈知燕市飄零，終虛九萬三千之志。』[一四]仕途受阻，連朗轉而屬意繪事，『爰寄情於樵子漁翁，遂寫意於美人芳草。』[一五]處士見身，宰何曾作。

迮朗早年即屬意繪事，『丹青一藝，愛入骨髓』[一六]，『寸縑尺素，每借讀於賞鑒之家，好鳥名華，獨對臨於陰晴之候』[一七]。迮朗遊京師二十幾年，畫作見見聞聞，心傳不少，載筆頗多，在廣鑒博賞及繪畫基礎上，迮朗留下了《繪事瑣言》《繪事雕蟲》《三萬六千頃湖中畫船録》繪事著作及《迮卍川遺詩》一卷，《雕蟲館駢體文》二卷、《黎陽唱和詩》一卷等。[一八]

茲整理迮朗有關繪事著作《繪事瑣言》《繪事雕蟲》《三萬六千頃湖中畫船録》三種，點校出版。

二

（一）繪事瑣言

《繪事瑣言》八卷，凡六十篇，分類編排，是專論繪事器用的著作。成書於嘉慶二年（一七九七），前有嘉慶四年（一七九九）宋葆淳序和嘉慶二年迮朗自序。余紹宋《書畫書録解題》將《繪事瑣言》歸於論述類之專論，余氏説『自來言畫具無專書』，『是編就各種用具一一加以考證，并詳載其製法用法，而於紙絹顏料兩端尤爲詳備精密，實爲言繪事者必讀之書』[一九]。

《繪事瑣言》是迮朗二十幾年的繪事結晶。迮朗自序：『由甲午至丁巳，廿四載，見見聞聞，心傳不少，合著色與白描，十三科，原原本本，筆記頗多。爾乃撮其精要，録以丹鉛。』宋葆

淳《序》曰：『繪畫之事，士君子所不廢』，『雖有良工，其如心手不相應何？欲善其事，先利其器，此卍川先生《繪事瑣言》之所爲作爾。』高度評價了《繪事瑣言》于繪事之重要價值。

《繪事瑣言》涉及作畫的技法、用具、材料及繪事材料的選材、用量、製作方法、製作過程等方面面，對材料的產地、優劣、品類及不同亦有比較，是總論繪畫技法、特色及器用諸物的專書。連朗善丹青，書中所論不乏切身經驗，實踐所得，值得珍視。如專論製色各法及用水法，以及百草霜畫蝶等，書中所論不乏切身經驗，發前人所未發。

此書大量采輯前代諸書所記，多不注明出處，稍嫌混雜，往往不辨自説他説。所記詳至眼鏡、燭臺、難免炫異矜奇之弊。如卷二『墨』大量輯録宋何薳《墨記》、明麻三衡《墨志》；卷三『寶石』、卷四『燕脂』『藤黄』『黄丹』『泥金』『泥銀』等輯録李時珍《本草綱目》；卷六『尺』輯録孔尚任《漢銅尺記》全文；卷七『印』之『審名』『分式』『別度』『定見』『筆法』『刀法』『章法』『摹古』『蓄譜』、卷八『印泥』輯録清陳克恕《篆刻針度》等。《繪事瑣言》涉及諸多宋元明清與繪事有關之著述，亦惟其廣徵博録，不僅有利於繪事者取法，還有利於書畫研究者參照。

《繪事瑣言》有鈔本六卷（目録八卷完整，正文存六卷，存卷一至卷六），上海圖書館藏，有連朗自序，無宋葆淳序。刻本八卷，清嘉慶四年雨金堂刻，宋葆淳序，連朗自序，卷八末有『門人程昌，大男鶴壽 校字』字樣，上海圖書館、國家圖書館皆有藏本。比對上圖藏《繪事瑣言》鈔本與清嘉慶四年雨金堂刻本，鈔本與刻本每頁行數每行字數同，鈔本有連朗自序無宋葆淳序，

鈔本、刻本皆精良。據此推斷：一種可能鈔本早于雨金堂刻本，但每頁行數每行字數同、迻朗自序鈔本刻本字體亦同，疑點頗多證據不足；另一種可能鈔本晚於刻本，鈔自清嘉慶四年雨金堂刻本，但不鈔宋序似無道理，聯繫正文闕二卷，應有遺失所致。

今以上海圖書館藏清嘉慶四年雨金堂刻本爲底本，簡稱『雨金堂本』，校以上海圖書館藏《繪事瑣言》鈔本，簡稱『上圖鈔本』。凡書中引用前人處，皆查原典核對。

（二）繪事雕蟲

《繪事雕蟲》十卷，是通論畫論的著作，成書於嘉慶十四年（一八○九），前有官懋弼序。余紹宋《書畫書録解題》將《繪事雕蟲》歸入論述類之通論，余氏曰：『蓋仿劉彦和《文心雕龍》之體而謙稱雕蟲也。』《繪事雕蟲》卷目篇數乃至首篇『原畫』都模仿《文心雕龍》。首篇原畫，前二十四篇叙流派，後二十四篇叙總術，末篇序志，每篇篇末作贊，與《文心雕龍》體式皆相同。余紹宋評價此書『所采資料頗爲繁富，經營結構尚具苦心，其中亦有前人未發之義，自是可存。固未可以其文未盡純而遽擯之也』。此說甚是。《繪事雕蟲》於廣覽博收的基礎上，精心結撰而成，是一部重要的論畫著作。

迻朗《繪事瑣言》摘録前代畫説頗多，如唐張彦遠《歷代名畫記》、宋劉道醇《宋朝名畫評》、郭若虛《圖畫見聞志》、黄休復《益州名畫録》，元湯垕《畫鑒》，明唐寅《六如居士畫譜》、董其昌《畫禪室隨筆》、唐志契《繪事微言》，清唐岱《繪事發微》《畫山水訣》、沈顥《畫麈》、鄒

一桂《小山畫譜》等。迮朗序志篇曰：『詳觀前人，論畫者多矣……愷之論、宗炳序、謝赫品、

孝源史、摩詰訣、荊浩法。彥遠叙其源流，若虛標其製作。李成、郭熙垂其訓，宣和、紹興肇其

譜。元章、山谷記其體，六如、思白暢其説。或藏否今古，或銓別南北，或汎舉雅俗，或撮題優

劣。各舉一隅，未該全體。』[二〇]迮朗認爲前人所論畫未成體系，故搜羅歷代書畫論著或題跋

評點熔爲一體，系統論述繪畫之事。迮朗精於繪事、癖好丹青，所以不乏真識灼見，有益後學

之處。迮朗曰『（余）涉足卅年，過眼萬本，窺見古人筆墨具有楷模』，『於是掇筆和墨，乃始論

畫』，『故蒐羅往論，采摘陳編，咀嚼糟粕，追尋風骨』[二一]。《繪事雕蟲》試圖構建畫論體系，駢

辭儷句富有文采，構思佈局頗費苦心。從取材廣博、系統論述繪事來説，對繪畫理論與實踐具

有重要的參考價值。

《繪事雕蟲》有嘉慶十四年池陽文德堂陳榮采刻本，十卷。中國科學院圖書館、江蘇吳江

圖書館藏。此二本係同一板本，前者十卷足本，精善；後者只存五卷（闕本，存卷一至卷

五），且卷五書口處蟲蛀缺損嚴重。今以嘉慶十四年池陽文德堂刊本爲底本，簡稱『文德堂

本』，書中引前人處，皆查典籍原文核對。

（三）三萬六千頃湖中畫船録

《三萬六千頃湖中畫船録》一卷，成書於乾隆六十年（一七九五），前有作者自序，作於伊

關署中之蓮池船室。三萬六千頃指太湖，是迮朗家鄉景觀。迮朗曰：『五百里泛宅浮家，仿具

區一覽之勝；十三科白描著色，剪吳淞半幅之波。此畫船所由名而流水所由志也。」[三二] 此書所記皆爲作者客邸遊歷所見畫品，隨手記錄而成。余紹宋《書畫書錄解題》將其歸入著錄類之鑒賞類，余氏曰：『是書俱錄其所見之畫，以明代及清初人之作爲多，其同時人所贈者偶亦及之，題跋、印章俱詳載，間加評論。』此書專錄繪畫作品，記載作品內容、畫幅尺寸、行款位置、紙絹等，印章、題跋詳細，兼記述珍藏流傳經過，個別人物生平記載頗詳，如朱述曾、陸朗等，對畫法畫技、心得體要，也特加記錄。如《惲少府畫》篇曰：『及見南林，又與朝夕論畫至詳，且悉并述乃祖設色鮮明之故，在善於用水耳。此語大泄此中玄秘，故特志之。』《三萬六千頃湖中畫船錄》爲繪畫及書畫鑒賞提供了不可多得的珍貴資料。

《三萬六千頃湖中畫船錄》有清道光世楷堂刻《昭代叢書》本，黃賓虹、鄧實編《美術叢書》本，日本早稻田大學圖書館藏《機雲堂叢書》鈔本。本次整理，以清道光世楷堂刻《昭代叢書》本爲底本，簡稱『昭代叢書本』，校以《美術叢書》本，簡稱『美術叢書本』，參校《機雲堂叢書》本，簡稱『機雲本』。

三

是書整理點校迮朗繪事著作三種，皆以時代較早、內容完整、校刻精良之版本爲底本。在

點校過程中，對校本文字與底本相同，參校本不同，一般不出校；對校本與底本歧異者，底本不誤而他本誤，不出校，若他本較勝則出校文説明。明顯的版刻錯誤，據上下文可斷定是非者，如『己』『已』『巳』，『入』『八』，『于』『干』等，亦徑從不出校文。『閑』『閒』，『莫』『暮』，『不』『弗』，『玄』『元』通用類，亦不出校文。原本異體字，凡符合現行漢字使用規範者，亦不改。

校注碼標于正文中，校文置於每卷末。

書末擇要附録连朗傳記材料數篇，供讀者參考。

整理點校是書，曾於上海、北京、蘇州、南京等地圖書館查找版本，極得友人相助，在此一併致謝。

校勘書稿雖數次修改，因水平所限，錯誤之處當復不少，敬請各位專家學者不吝賜教。

<div align="right">賈素慧</div>

<div align="right">二〇二〇年十月</div>

注　釋

〔一〕宋葆淳《繪事瑣言序》，清嘉慶四年雨金堂刻本《繪事瑣言》。下引《繪事瑣言》皆出此本。

〔二〕〔三〕迮朗《三萬六千頃湖中畫船録自序》，清道光世楷堂刻《昭代叢書》本，下引《三萬六千頃湖中畫船録》皆出

〔四〕見《繪事瑣言》卷六。

〔五〕〔六〕見《卍川遺詩》之沈欽霖《卍川迮公傳》。迮朗子迮鶴壽手鈔本《迮卍川遺詩》，南京圖書館藏。

〔七〕〔八〕見《雕蟲館駢體文》，《雕蟲館駢體文》二卷，清嘉慶十六年鈔本，上海圖書館藏。

〔九〕迮鶴壽《迮氏家乘》，清鈔本，上海圖書館家譜室藏。

〔一〇〕見《三萬六千頃湖中畫船錄自序》。

〔一一〕見《繪事瑣言自序》。

〔一二〕見《三萬六千頃湖中畫船錄自序》。

〔一三〕見《迮卍川遺詩》之《題吳賓湖望杏圖》。

〔一四〕見《三萬六千頃湖中畫船錄自序》。

〔一五〕見《繪事瑣言自序》。

〔一六〕迮朗《繪事雕蟲·序志》，嘉慶十四年池陽文德堂陳榮采刻本《繪事雕蟲》，中國科學院圖書館藏。下引《繪事雕蟲》皆出此本。

〔一七〕見《繪事瑣言自序》。

〔一八〕迮朗《黎陽唱和詩》一卷，清嘉慶鈔本，上海圖書館藏。

〔一九〕余紹宋《書畫書錄解題》，北京圖書館出版社，2003 年版。下引余氏之論，皆出此書。

〔二〇〕〔二一〕見《繪事雕蟲·序志》。

〔二二〕見《三萬六千頃湖中畫船錄自序》。

此本。

繪事瑣言

繪事瑣言序

繪畫之事，士君子所不廢，蓋謂於山川得動靜高深之致，人物資考鏡得失之林，動植窮生榮活潑之機。心師造化，學貫古今，非徒爲一藝之末也。然或俗務塡胸，塵埃滿案，紙墨不精，筆硯弗良，丹粉乖宜，青黃殊製，雖有良工，其如心手不相應何？欲善其事，先利其器，此卍川先生《繪事瑣言》之所爲作爾。説者曰：『氣韻本于天成，筆墨徵乎學問，畫之理甚微，畫之道甚大，豈瑣屑之言所能盡乎？今使猥鄙之夫、庸俗之子吮豪展素，塗朱抹緑，非不儼然自以爲畫者也。顧生趣索然，觀者慚惶，即以先生之説，日陳于前，安能超凡而入聖哉？』先生曰：『余之爲是言，爲士君子言之也。夫士君子固已讀萬卷書，行萬里路，亦何所不知，何所不能，而必有待于余言乎？然見其大者忽其細，得其微者遺其粗。略而不講，非盡美之道也。秘而不宣，非公世之心也。名曰《瑣言》，亦「瑣言」而已。』先生以余素習斯道，屬余爲之序。余讀是書，見其考據詳而措施當，法必已試而事必求精，皆前人所未發，而後人所當遵者，如以『瑣言』置之，吾知其不善讀是書者也。故即以所聞人之難先生，而先生所以告人者述之，以爲序。

嘉慶四年歲在己未，清和月之望日，安邑宋葆淳撰。

序

蓬矢桑弧，男子有四方之志；拂衣投筆，丈夫封萬里之侯。故使貂璫錦帶，蚤列台衡；麟閣雲臺，咸銘鐘鼎。則曲逆非長貧之相，買臣知必貴之年。又何事筆牀研匣，終日隨身；寶軸金箱，無時離手。偃蹇五湖之宅，漫傳山水精神，徘徊一畝之宮，徒博烟霞供養哉。無如朱紱未來，黑貂已敝。將軍猿臂，老不得封。處士見身，宰何曾作。爰寄情于樵子漁翁，遂寫意於美人芳草。剪取一邱半壑，詩是無聲，染成萬紫千紅，泪皆有血。朗胸無雲夢，癖好丹青，仿没骨于徐黄，比用心於博奕。揣摩六法，兼辨簽揚澄汰之方；窺測二宗，更求輕重精粗之故。於是寸縑尺幅，每借讀於賞鑒之家；好鳥名華，獨對臨于陰晴之候。非謂能師造化，佳色天然；抑云願學古人，傳模相似。放船于太湖三萬六千頃，年年鼠尾麝煤；點筆於垂虹七十有二磴，處處浴沙洗黛。既而燕南趙北，客館栖遲；東澗西瀍，游踪汗漫。訪金張之第，錦韀重勝珊瑚；登王謝之堂，玉蹻多於麈尾。由甲午至丁巳，廿四載，見見聞聞，心傳不少；合著色與白描，十三科，元元本本，筆記頗多。爾乃撮其精要，録以丹鉛。魯削宋斤，善事必先利器；竹頭木屑，良工詎有遺材？希刊謬于愷之，待折衷于彦遠。後於素功，故標繪事。嫌其纖細，故曰『瑣言』。聯爲小道之觀，難免大方之笑。譬彼三千世界，欲將芥子以納須彌；豈云五十

服官，妄以畫師而希左相耶？

嘉慶二年冬十月，卍川迮朗自叙於淮陰郡齋。

繪事瑣言目録

繪事瑣言卷一

吳江迮朗卍川著

水

水無當於五色，五色弗得不章，水之爲用大矣哉。天一生水，地六成之。故水有天水，有地水，有天地相合之水。天水者，雨水、露水、明水、冬霜、臘雪、夏冰、大雹，有陰陽燥濕之殊；地水者，流水、山泉、井泉、醴泉、玉井、溫泉、碧海、行潦，有清濁死生之別；天地相合之水者，節氣水，有輕重美惡之分。故欲取水者，不可以不知天，又不可以不知地，又不可以不知天地之相合。以地水考之，大而江河，小而溪澗，皆流水也。外動而性靜，質柔而氣剛，與湖澤陂塘之止水不同。然江河之水濁，而溪澗之水清，又不同焉。觀濁水、流水之魚，與游於清水、止水者，性色迥別。淬劍、染帛，色各不侔。煮粥、烹茶，味亦特異。則入畫者，攸關色澤不少也，可弗辯乎？山泉，山岩土石間所出，《爾雅》云『檻泉正出，沃泉縣出，氿泉仄出』是也[一]。其水源遠清泠，或山有玉石、美草木者爲良。或有黑土毒石、惡草穢木者，不可用。井水，以平旦第一汲爲井華水。有從地脉來者，爲上；近處江湖滲出者，次之；城市近溝渠，污水雜入者，氣

味俱惡，斯爲下矣。《易》曰：『井泥，不食；井冽寒泉，食。』此之謂也。玉井水者，諸有玉處，山谷水泉是也。山有玉而草木潤，身有玉而毛髮黑，玉既重寶，水亦靈長。太華山玉水溜下，土人服之，多得長生，以之設色，當更鮮潤。孰謂玉石之液瀝，不堪作丹青之潤澤耶？王者，德至淵深，時代升平，則醴泉出，泉味如醴，故名醴泉。第出無常處，未可多得。其他溫泉之水，或流黃有臭，或朱砂色紅，或砒霜有毒，或雄黃作氣，可浴而不可畫。至于碧海，乃百川之會，味鹹色黑，雖水行之正，而非著色所宜，此皆水之生于地者也。南方水多，隨地可得；北方水少，惟天可求。立春雨水，是春升生發之氣。立冬後十日，爲入液，至小雪，爲出液，得雨即謂之液雨，亦曰『藥雨』，能殺百蟲，可調五色。若芒種後逢壬，爲入梅。小暑後逢壬，爲出梅。又以三月爲迎梅，五月爲送梅。梅或作『黴』。江淮以南，地氣卑濕，五月上旬連下旬，尤甚，皆濕熱之氣，鬱過薰蒸，釀爲霏雨。人受其氣則病，物受其氣則黴，沾衣即腐黑，浣垢如灰汁，有異他水。酒、醋且不可造，況可調脂粉乎？一年之中不可用者，惟梅雨而已。秋露繁時，百花頭上，以盤收取，其甘如飴。《呂氏春秋》所謂『水之美者，有三危之露』[三]。故秋露造酒，最稱清冽。姑射神人，吸風飲露。漢武金盤露，和玉屑服食，楊貴妃每晨吸花上露，以止渴解醒。露固清華之上品，朗潤之明珠，加于流水一等矣。秋露而外，春露亦佳。若大雹降于夏暑，霜雪凝于沍寒，雖出于天，非水之正。明水，一名方諸水，《淮南子》云『方諸見月，則津而爲水』。注者或以方諸爲石，或曰大蜄，或曰五石煉成，皆非也。《周禮》：『司爟氏以火燧取

明火於日，鑒取明水於月。」《考工記》云：『銅錫相半謂之鑒燧之劑，是火爲燧，水爲鑒。俗謂「水火鏡」是矣。』《參同契》云：『陽燧以取火，非日不生光，方諸非星月，安能得水漿？』凡有星月所照皆可得水，清明純潔，以恭祭祀，不可調色乎！外有半天河，雖名上池水，竹籬頭水及空樹穴中水。《戰國策》云：『長桑君飲扁鵲以上池之水，能洞見臟腑』。注云：『上池水，半天河也。』宗奭曰：『天澤之水。』未必盡潔，須擇之〔四〕。

夏冰出于凌陰，厥性極寒，亦能腐紙損絹，此皆水之生于天者也。

天地相合之水，亦以節氣爲辨，一年二十四節氣，一節主半月，氣候迭更，即水之氣味隨之變遷，此乃天地之氣相感，而非疆域之限也。《月令通纂》云：『正月初一日至十二日止，一日主一月，每旦以瓦瓶秤水，觀其輕重，重則雨多，輕則雨少。一日之間且有不同，況一月乎？』〔五〕

立春、清明二節貯水謂之神水，久而不壞。寒露、冬至、小寒、大寒四節及臘日水，與雪水同。

立秋日五更井華水，即井泉之水，平旦第一汲也。小滿、芒種、白露三節之水，皆易壞物，與黴雨同。此水之天地相合者也。總之，有源活水，雖濁亦甘；無本死水，雖清亦苦。畫亦如之，取之近者，朝朝更易；遠者，四五日一易。皆須貯之磁缸，聽其自澄，不可投以白礬、降香諸物。故作畫者，隨身所歷之區，一年所遇之時，仰觀

概可類推。若夫書家九生之法，一曰生水，取其新汲，不可太宿。

俯察，舌上毫尖，親自嘗之，而後用之，則取諸天、取諸地、取諸天地之相合。水哉！水哉！

精神，五色以水爲血脉，一水不合，萬色俱壞。夫水爲五色之

其庶幾乎？

硯

硯之作也，其于上古乎？黃帝得玉一紐，治爲墨海，其上篆文曰『帝鴻氏之硯』。是蒼頡造書，史皇造畫時已有硯矣。硯非爲書畫設耶？蘇易簡言：『文房四寶，硯爲首。筆墨兼紙，皆可隨時收索，可與終身俱者，惟硯而已。』[六]米芾《硯史》：『器以用爲功，玉不爲鼎，陶不爲柱。夫如是，則石理發墨爲上，色次之，形制工拙又其次，文藻緣飾，失硯之用。』是以風字斧形，涵星類月，七寶墟，四環鼓，或厚或薄，乃圓乃方，形制不同矣。萬石君，即墨侯，稱名不一矣。然而克墨宜筆，不存乎形與名，而存乎其材，以材而論，約有數種：

玉硯。《硯史》：『玉出光爲硯，著墨不滲[七]。發墨有光。其云磨墨處不出光者，非也。余自製成蒼玉硯。』

浮櫨硯。《異苑》：『辛道支于水側見一浮櫨，取爲硯。制形象魚，有道家符懺，皆置魚硯中。忽失之，夢人曰：「吾暫游湘水，爲二妃所留，可於水際見尋也。」道支旦至水則[八]，嘗者得一鯉魚，買，剖之，得先時符懺，方悟。又失之。有人過湘君廟，見魚硯在二妃之側。』

陶硯。《硯史》：『陳文惠丞相家收蜀王衍時太子陶硯，連蓋，蓋上有鳳坐一臺，餘雕雜花草。涅之以金泥漆，有字曰「鳳凰臺」。』《毛穎傳》：『穎與陶泓友善。』韓文公《瘞硯銘》：『土乎成質，陶乎成器。』[九]

石硯。山石可琢硯者多，不備述，述其佳者。

端石。歐陽修曰：『端石以子石爲上，在大石中，蓋石精也。』[一〇]流俗訛爲紫石。蘇易簡《硯譜》[一一]：『端

所出有四：巖石爲甲，石屋次之，西坑又次之，後歷又劣。

巖石又分上下，又有活眼、死眼之別。圓暈相重，黃黑相間，鸞精在內，晶熒可愛，謂之活眼；四旁浸漬，不甚鮮明，

謂之淚眼；形體略具，內外皆白，謂之死眼。活眼勝淚眼，淚眼勝死眼，死眼勝無眼。最貴者鸜鵒眼。又、端溪水中

石，色青；山半石，色紫；山絕頂尤潤，如豬肝色者，佳。今有金綫、火捺諸紋，蕉葉白爲最。惟望去有鋩，乃能發墨，

不發墨者，但充玩好耳。

歙石。 歙石出龍尾溪，以金星爲貴，以深溪爲上。性皆潤澤，色俱蒼黑，縝密可以敵玉，滑膩而能起墨。

本有數種，惟羅紋者、眉子者、刷絲者，最佳。束坡作《龍尾硯銘》云『滑不拒墨』者，此羅紋石也。又詩云『成都

畫手開十眉』者，此眉子石也。汪彥章詩云『萬縷秋毫聊出没』，此刷絲也。《硯録》云歙石用墨訖，水滌即盡，不

復留漬。滌端硯，屢易水，其漬卒不盡除，是歙過於端矣。余家舊藏歙硯一方，有泥金長點散滿兩面，旁有銘

曰：『龍尾金眉之寶。』東山王螯題。』又於京師得一方，遍體如金泥，試以程方眞墨，快下如風，故歙石總以金多

爲貴。

瓦硯。 西域無紙筆，有墨，以瓦合或竹節，即其硯也。柳公權評硯以青州石末爲第一，絳州黑硯次之。李之

彦曰：『青，濰州石末，皆瓦硯也。』

秦瓦。 秦阿房宫在咸陽，《水經注》云：『渭城縣有蘭沱宫，秦始皇微行，逢盗於蘭沱。』《雍勝略》云：『咸

陽縣二十五里，有蘭沱宫』，其瓦當文曰『蘭沱宫當』，『當』字讀如玉戹無當底也。又有文曰『衛秦放諸侯宫于咸

陽北坂上』，此衛國宫瓦也。又鴻臺瓦，上作飛鴻形，旁爲延年字。秦始皇射飛鴻于臺上，築在廿七年，見《三輔

黃圖》。曰『宗正宫當』，周成王時，彤伯爲宗正，《百官表》[二]：『宗正秦官，掌親屬。』自楚一炬，後二千餘年，

畊夫拾得，士夫製爲硯，名瓦頭硯。專取其頭，斫去其瓦，以背之平者磨墨，留四邊以爲池，藏字于腹，以供雅玩。

然秦宮室，漢多改造，而秦瓦不可多得已。

漢瓦。漢瓦，始見於《長安志》者甚少，後人抉剔愈多，有曰『長樂萬歲』。《史記》：『高祖七年，長樂宮成，在長安縣西北十五里，本秦之興樂宮。』曰『萬物咸成』，疑後宮長秋殿瓦。《三輔黃圖》：『后宮在西，秋之象也。』曰『狼千萬延』，考《關中記》，稱上林苑有延池，觀古字通用。曰『千秋萬歲』，出漢城未央宮，字體變換有數種。曰『長生未央』，高帝九年，未央宮成。今傳世未央瓦硯，如瓦形，蓋明時偽造也。曰『延壽萬歲』，《漢武故事》作『延壽觀』，高卅丈。曰『金金殿』，在長安城內。曰『甘泉上林』，甘泉苑、上林苑，皆周圍五百里，瀕渭至扶風。曰『永奉無疆』，瓦質恢宏，異于常制，漢宗廟之制，世立一廟不定，遂毀，宜此瓦之多也。曰『延年益壽』，《長安志》云：『明帝元年九月，朝群臣於延壽殿。』曰『與天無極』，出承露臺址。曰『宜富貴千金』，泛作吉羊語。曰『億不知在何宮殿，『千金』二字在瓦心，或識為『劉』字，非。曰『億年無疆』，孝穆王后葬渭城長壽園西陵。曰『上林，農官《平準書》：『水衡主上林』，又水衡、少府、太農、太僕，各置農官，此其治所。』曰『長母[一三]相忘』，或以為年』，曰『甲天下』，瓦上有二鹿形，上林苑有衆鹿觀。曰『長樂未央』，係長樂瓦，蕭何所書，稀世之寶。曰『長施於後宮，殆合觀鴛鴦之語。曰『平樂宮阿』，武帝元封六年，京都民觀角觚[一四]，於上林平樂館，宮即館也。曰『有萬億』，曰『黃山』，《漢書·地理[一五]志》：『孝思二年，起黃山宮，在古槐里。』曰『永受嘉福』，鳥蟲書，或釋為『迎風嘉祥』，非也。字體如傳國璽，必非後人所造。曰『維天降靈、延元萬年、天下康寧』十二字，法似孝斯，疑秦時故物[一六]。或云出漢城西承露臺舊址，知為孝武時瓦。曰『大萬樂當』，即大予樂，官署。曰『甘林』，秦造林光宮，一曰甘泉宮，漢合二名以題瓦，即雲陽宮。曰『八風壽存當』，或以為『益壽存當』，非。漢《郊祀志》：『八風臺，莽所起。』曰『高安萬世』，董賢封高安侯，起大第北闕下，窮極伎巧。又有作飛廉形者，又有無字者，皆堪斫以為硯。蓋入土歲久，其質理溫潤可愛，以水漬之，有翡翠紋及青綠紅斑，如古彝器，且紋多完好茂美，勝于

《泰山琅琊》，太、少室諸刻之剥蝕。唐宋以來，有瓦頭硯，皆此類也。近日僞造者，鑄錫爲範，淘土爲質，煮之糯米、小米諸粥中數遍，以漆楷其面，使水不滲黏，以青緑丹砂，摩以人手及新布縶日月，使有光彩，幾于亂真矣。然有字之處，數千年土銹堆垛中自出包銱，毫無火氣，可立辨也。

銅雀瓦。 魏銅雀臺遺址，人多發其古瓦，琢硯甚工，貯水數日不燥。世傳其瓦俾陶人澄泥，以絺綌濾過，加胡桃油埏埴之，故與他瓦異。其制大至尺餘，小至五六寸，腹有八分『建安五年造』五字，亦有無字者，有字旁作麻布紋者，工人造瓦時，以麻布搏之也。墨池及磨墨處多在中央，上下空出甚多。有東坡、山谷銘者，黑光如漆，細膩滑潤，古緻可愛，是真瓦也。紋粗氣燥，形似神非，是僞造也。

澄泥硯。 宋刺史李琮，元豐中於丹陽郡不疑家得唐元次山家藏鄴城古磚硯，背有花紋及『萬歲』字。

磚硯。 絳縣人善製澄泥硯，縫絹囊置汾水中逾年，取出則泥已實囊矣。陶爲硯，水自不涸。《東坡集》：『澤州呂道人澄泥硯多作投壺樣，其首有『呂』字，非刻非畫，堅緻可以試金。』

磁硯。 米芾《硯史》：『杭州龍華寺收梁傅太士瓷硯一枚，甚大，磁褐色心，如鐵環水，如辟雍之制，而磨墨處無磁油，殊著墨。』

銀硯。 晋永嘉六年，劉聰引帝入宴，謂帝曰：『卿爲豫章王時，朕與王武子相造，卿贈朕以柘弓銀硯，卿憶否？』帝曰：『安敢忘之。』[一七]

銅硯。 東魏孝静帝芝生銅硯。

鐵硯。 《拾遺記》：『張華造《博物志》奏於武帝，帝賜青鐵硯，此鐵于闐國所出，獻而鑄爲硯也。』《五代史》：『桑維翰鑄鐵硯以示人曰：「硯敝則改而他仕。」卒以進士及第。』

瑪瑙硯。　直隸豐潤縣，山産竹葉瑪瑙，可爲硯。

水晶硯。　《硯史》：『信州水晶硯，於他處磨墨汁傾入用。』

琉璃硯。　李白《自漢陽歸詩》：『去歲左遷夜郎道，琉璃硯水常枯槁。』

漆硯。　徽州漆紙而成，輕便亦能發墨。

竹硯。　廣南以竹爲硯。

蜉硯。　《晋書》：『庾翼少爲侍中，袁豸所重，贈以鹿角書格、蜉硯、象牙筆管。』

硯材不一，硯式何常？　惟以發墨爲主，專取端、歙二種。蓋作畫必用古墨，古墨非佳硯磨之不下，故硯不可不擇也。若夫筆墨以銳而動，動而壽，以日計，以月計。硯以鈍而靜，靜而壽，以世計。昔人於此得養生焉，豈徒作會云爾哉。

筆

古未嘗無筆也。《物原》：『虞舜造筆，以漆書于方簡。』《曲禮》云：『史載筆。』《爾雅》云：『不律謂之筆。』《詩》：『貽我彤管。』《春秋》：『夫子絶筆獲麟。』《莊子》曰：『舐筆和墨』筆之由來遠矣。但古筆多以竹，如今木匠所用木斗竹筆，故其字從竹。又或以毛，但能染墨成字，即謂之筆。至蒙恬乃以兔豪爲之，故世稱蒙恬造筆，非古無筆也。《説文》云：『楚

謂之聿，吳謂之不律，燕謂之弗，秦謂之筆。』是諸國皆有筆，而名不傳，秦獨傳其名耳。夫自

毛穎封管城子後，天下毛蟲之屬三百六十，何不可作中書君哉！爰考古今製筆，約有數種：

之，因剪己鬚爲筆，甚善。更使爲之，工人以實對，遂下令使一戶輸入鬚，或不能致，輒責其值。』

人鬚筆。 王羲之《筆經》：『人鬚作筆甚佳。』又《異物志》：『嶺南無兔，嘗有郡牧得其皮，使工人製筆，醉失

猩猩毛筆。 黃山谷詩：『桄榔葉暗賓郎紅，朋友相呼墮酒中。政以多知巧言語，故應來作管城公。』[一八] 又和

胎髮筆。 《紀聞譚》：『南朝有老姥善作筆，胎髮者尤佳。』

錢穆父詩：『愛酒醉魂在，能言機事疏。平生幾兩屐，身後五車書。』

虎毛筆。 曾《類說》：『筆有豐狐之毫，虎豹之毛，鼠鬚、羊毛、狸毛、羊鬚、胎髮，然未若兔毫。』

豹毛筆。

鹿毛筆。 王隱《銘》曰：『豈其作筆，必兔之毫，調利難禿，亦有鹿毛。』[一九]

狐毫筆。

狸毫筆。 《唐書》：『歐陽詢子通，書亞於父，號大小歐陽體。晚自矜重，以狸毛爲筆，覆以兔毫，管皆象犀，非

是不書。』按，《本草》：『鼬鼠名黃鼠狼，一名鼪鼠。許慎所謂似貂而大，色黃而赤是也。其毫與尾可作筆，嚴冬用之不

折。世所謂鼠鬚、狸尾者是也。亦名狼毫。』

虎僕毛筆。 《天中記》：『有獸緣木，文似豹，名虎僕，毛可取以爲筆。』

貂毫筆。 貂鼠如獺而尾粗，其毛深寸許，紫黑色，取以爲筆，甚柔軟和順。

羊毫筆。《古今注》：『恬以柘木爲管，以鹿毛爲柱，羊毛爲被。』是用兔毫時，已用羊毛矣。

鼠鬚筆。《筆髓》：『王右軍書《蘭亭禊序》用鼠鬚筆，遒媚勁健。』《山堂肆考》：『蔡君謨爲歐陽永叔寫《集古目録序》，歐以鼠鬚栗尾筆，銅綠筆格等爲潤筆，君謨笑以爲太清而不俗。』謝宗可詩：『平生嚙盡詩書字，散作龍蛇落紙中。』胡天游《無筆嘆》詩：『宣城鼠鬚不可索，越南鷄毛不可得。』

兔毫筆。即紫毫。白居易詩：『紫毫之價如金貴。』

鷄毛筆。《潛確類書》：『嶺外少兔，以鷄雉毛作筆，亦妙。即蘇長公所謂三錢鷄毛筆也。』

鴨毛筆。《事文類聚》：『番禺諸郡多以青羊毛爲筆，或用鷄鴨毛，或以山雉，五色可愛。非江淹夢中所得乎？』

雉毛筆。

荆筆。《拾遺記》：『任末，削荆爲筆。』

荻筆。《南史》：『陶宏景年四五歲，以荻爲筆，畫蘆灰中學書。』

草筆。閩人取一種細草爲筆，不用竹管，即以草本縛成，方寸一縛，如竹節然，刮銳其末以成筆尖，亦遒勁可書。更有編作排筆者，其和軟似勝於棕帚。

猪棕筆。猪毫粗而硬，一根撇四五根，可作大筆，若不撇細，則太硬。

筆之取材不一，稱名亦異。自古迄今，更僕難數。然古人《筆經》、《筆賦》專論作書之妙，未詳作畫之功。今畫家所用，南北殊制，大小各式，約稽其名亦有數種：

大染　中染　小染

大蟹爪　小蟹爪　紅描筆毛染紅

白描　大著色　小著色

大點花　小點花　開面畫人面之眼鼻

鬚眉極小而尖細　小純毫亦鬚眉筆　大竹筆管長尺餘

小竹筆　大蘭筆　小蘭筆

柳條　大兼毫紫毫、羊毫合成　小兼毫

大斗筆以棕爲之木斗　中斗筆　小棕筆皆取其勁

大羊毫筆亦用大斗　大排筆用羊毛筆十數枝編排成帚

小排筆　担筆筆頭散開

担筆以羊毛爲之，或取鷹雁半翅爲之，所以拂去硯碟之塵。排筆係礬紙所用以刷膠礬者，皆非落墨著色、烘染所用。染筆宜用羊毫。大幅大著色，宜用大羊毫；小幅小著色，宜用紅描。紅描者，京師筆工所造硬尖水筆，用兔毛兼毫爲之，以著朱綠重色，飽而仍尖。南方蟹爪或狼毫或羊毛，一蘸重色，頭即蓬矣。蟹爪之不如紅描遠甚。舉一紅描，而蟹爪點花，俱可省矣。開面鬚眉，亦可擇紅描之尖細者用之，而又不如湖州之小純毫爲妙，蓋純用紫毫廿卅根製成，極尖極細，可勾眉目，可勾葉筋，能細長而有力，能圓健而和順也。山水勾斫、樹木枝葉、宮

室界畫，粗者柳條大兼毫，細者小兼毫，若大樹大石宜用大斗棕筆，小樹小石宜用小斗棕筆，取其有骨力也。大斗羊毫筆亦可用。潑墨雲水，宜用大羊毫，不宜大棕筆，取其柔和，不取其強梗也。人物花卉愈工細，則筆益須尖硬。山水落墨多用兼毫退筆，染色烘襯仍用羊毫居多，至于造筆之法，古人言之最詳，韋誕云：『傑者居前，毳者居後；弱者爲刃，軟者爲輔；參之以爨，束之以管；固以漆液，澤以海藻。濡墨而試，直中繩，勾中鈎，方圓中規矩，終日握而不敗，斯爲筆妙。』傅休奕曰：『柔不絲屈，剛不玉折。』柳公權云：『出鋒太短，傷於勁硬。所要優柔，出鋒須長，擇毫須細，管不在大，副切須齊，副齊則波撇有憑，管小則運動省力，毛細則點畫無失，鋒長則洪潤自由。』東坡云：『近日都下筆皆圓熟少鋒，雖軟美易使，然百字外力輒衰，蓋製毫太熟也。』鬻筆者既利于易敗而多售，買筆者亦利其易使。惟諸葛氏獨守舊法，又可喜也。』又曰：『吳政已亡，其子説頗得家法。前史謂徐浩書鋒藏書中，力出字外。杜子美云：『貴瘦硬方通神。』若用今時筆，立虛鋒漲墨，則人人皆作肥皮饅頭矣。用吳政筆作此字，頗適人意。』紬繹往論，可知造筆以銳齊圓健爲主，《通雅》所稱書畫并尚。然今人不如韋誕、羲之自作筆，專恃筆工矣。都門筆有金章、貂毫、純紫毫、大紅袍、金不換諸名，皆硬尖水筆。孫枝發、劉必通、趙文魁、李自實，莊心源諸家最著，而孫枝秀後出，筆尤精妙，以鬻此者，湖州人也。天下造筆之妙，莫過于湖州善璉，粵鑄燕函，夫人能爲，惟王氏蠶舟，筆極精良，大小俱適人意，而羊毫尤妙。蓋羊毫製不得法，見水即成鹽曲蟻。王氏蒸製功倍他人，故毫皆直而無曲，尖雖柔

而有力。今蠶舟已亡，其子孫逢，克承家法，小純毫即其所造。羊毫筆皆以甲子鏤管紀年，不減吳政之子說也。余游京師廿二三年，歸見王孫逢，頭已白，詢其家學，言之亹亹，大意謂北方水筆，南人不能造，南方乾筆，北人不能造。南方毫，多性軟，必膠黏過半，製成乾筆，製成水筆，一開到根，尖而有力，且地高風燥，乾筆易禿也。北方毫，多性硬，必連毛帶毫，但用其尖，乃能瘦硬。且地卑氣潤，水筆太軟，故有名爲水筆，而實則乾筆也。南方之所收，皆冬之所長，天寒獸肥，毫亦壯勁。若夏秋之毛，一文不直，短且薄弱，不堪製用也。善璉家家以造筆爲業，男女老幼，莫不稱能，然女工勝于男子，而出自處女之手，更加純粹。惟心愈靜，則愈精；功愈細，則愈純也。他毫皆賤，惟紫毫產于楚南、楚北，每重一兩，需以餅金廿五兩易之。此其價，何止如金貴耶？推是說也，恍然造筆之道，亦有上度天時，下因地利，中得人和者矣。若夫筆法之老嫩偏正，枯潤板活，雅俗厚薄，則存乎其人，而管城子不任受功，亦不任受過焉。筆管有麟角管、象牙管、彤管、金管、銀管、斑竹管、錯寶管、綠沉漆竹管、青鏤管、琉璃管，厥制不一。今之筆管，大率小者用竹，大者用木，金寶雕琢，皆可弗事。王右軍云：『昔人或以琉璃、象牙爲筆管，麗飾則有之，然管[二〇]須輕便，重則躓矣。』嗟乎！身非被錦繡之衣，足不踐雕玉之履，而徒握方寸之管，以從事丹青，東塗西抹，終何濟乎？雕蟲小技，壯夫不爲也。倘有大丈夫萬里封侯之志，則請投筆而起。

絹

上古結繩而治，後世聖人易之以書契，編以竹簡，亦用縑帛，名曰繙帋。是蔡倫未造紙以前，多以縑帛爲紙也。書與畫之用絹，由來尚矣，曹不興《兵符圖》已是絹本。絹之粗細無所考，唐絹絲粗而厚，或有搗熟者，有獨梭絹、闊四尺餘者。五代絹極粗如布。宋有院絹，勻净厚密，亦有獨梭、闊五尺餘，密如紙者。元絹及明内府絹，俱與宋絹同。元時有宓機絹，松雪、子昭多用之。此又嘉興府宓家以絹得名，今其地尚有佳者。用絹之法，吳道子以熱湯半熟，入粉，搥如銀版，故作山水人物，精彩入筆，李將軍父子皆祖之。五代以來，此法中絶。今人所用，大率松江織者取其細密而無跳絲者爲上。吳絹厚而合法，亦有闊至五尺者。京師絹自吳越來，至薄而疏，膠礬適中者少，膠輕礬重者多，因水苦且鹹，故色黄不白；因性潤不燥，故滲水難積。近日吳門市肆中，礬絹多膠輕礬重，買來即畫，尚可上色，多隔日月，澀不受水。求其得法，莫如自製，而自製之要，其略有四：

一曰搥絹須審精粗。絹細而勻净者，可不必搥。若絹粗，則須先用水噴濕，石上搥之眼匾，然後上幀，亦古法也。或仿吳、李湯熟粉搥之法，更妙。

二曰上幀須求平直。以絹上幀，將左、右、上三邊黏定，視其絲縷，歸于平直，勿使左高右下，稍有敧斜，恐

畫成之後，一經裝潢，斜絲歸正，直筆反曲矣。其下未黏一面，用細長竹籤鑽眼，起伏插穿，日中晒乾，將細繩穿縫竹籤，則幀幹中間必橫撐一木，不可著絹，致絹黏於木，橫起膠痕。待上礬扯平，無凹無偏，然後將繩結定。如絹長二丈，則幀乾中間必橫撐一木，不可著絹，致絹黏於木，橫起膠痕。凡黏絹必俟糨乾，方可上膠，未乾則絹脫矣。故有左右上，亦間用竹籤釘定者。上膠時，排筆不可少侵糨邊，侵亦絹脫也。即俟其乾矣，又不侵黏邊。而梅天濕氣，絹欲脫，則急以礬糨邊上，又萬一侵邊，而有處欲脫，則急以竹削鼠牙釘釘之，或預于黏定之初疏疏釘定亦好。至黏絹之糨，不可太熟，亦不可稍稀，稀與熟皆不能黏。宜用麵，不宜用以粉。火上立就，半生半熟，入礬亦可。

三曰化礬須候溫涼。

絹既黏定，先熬白膠，次研礬末。夏月每膠七錢，用礬三錢；冬月每礬三錢，用膠一兩，水一大碗約二斤半。先以滾水泡去膠皮，撈入銅鍋內，加足自澄河水，置炭火上，以竹箸連攪勿輟，候膠悉化，傾入大碗，候膠漸涼，可下手指，即以礬末投入，攪勻，即叫上絹。切不可以冷水浸礬，亦不可投熱膠中，蓋冷水入膠，易損膠性；熱膠下礬，礬熟無力。二者皆非所宜。酌乎冷熱之候，合乎生熟之權，良枯攸係，未可以瑣屑而忽之也。

四曰運膠須泯痕迹。

礬既入膠，乘其溫暖，速即上絹，不可稽遲，以致膠冷凝結。將幀子竪烈日中，用排筆蘸膠橫刷，自上而下，由左而右，筆筆銜連，無少間斷，亦無停漬，致成屋漏雨痕。曝乾，再上，以兩次為度。第一次宜飽滿，第二次宜輕淡。膠不可太厚，厚則色慘而畫成多迸裂之虞。礬亦不可太重，太重則白霜微起，下筆澀滯，復損光彩。欲測其膠水厚薄，須聽其彈之有聲，則可矣。此運排筆之法，與作畫同。膠既得法，自然下筆精神，收關色澤不小。第一次所餘之膠，侯第二次再上，膠已冷矣，宜干鍋內煮熱湯，置膠碗于湯中，溫而後用，乃免凝滯不化之患。

四略之外，復有四宜：

一宜春秋。

春二三月，秋八九月，天朗氣清，正是溫和之候，宜作畫，亦宜製絹。夏則天氣炎熱，膠性易變，且

多蒼蠅黑點污素。冬則天寒氣冷，膠易停滯，即于暖室中圍爐烈火，勉強製用，終不如日暖時爲妥。

二宜晴天。
膠礬上絹宜曝烈日中，取其易乾，不致凝滯，亦不變色。黃梅時節，天氣多陰，琴書皆潤，膠水難乾，色易泛黃。故陰天斷不可礬絹，而于梅天尤忌。

三宜風靜。
南方多雨，北地多風，雖遇晴天，風起揚塵，易污絹素。若涉大川，宜待風恬浪静。設使膠已煎，礬已化，將用排筆而狂飆驟至，當即中止，寧傾一碗之膠，勿棄數尺之絹也。

四宜甘泉。
甜水化膠，晴固絹燥，陰亦不潤。苦水化膠，一遇陰天，即潮濕走膠，漸成黴爛。故春秋冬夏、風雨陰晴，皆卜以天時，而泉之甘苦則卜以地利也。

四宜慎于先，四略成于後，以是製絹，絹斯美矣。由是就礬作畫，或離礬待用，燥潤異時，短長伸縮，其體性也。李衎《竹譜》云：『黏礬礬絹，本非畫事，苟不得法，雖筆精墨妙，將無所施。』故黏礬之法，先將礬幹放慢靠牆壁，頓立平穩，熟煮稠麵糊，用棕刷刷上，看照絹邊絲縷正當，先貼上邊，再看右邊絲縷正當，然後貼上，次左邊亦如之，仍勿動，直待乾徹，用木楔楔緊，然後上礬畢，仍再緊之。礬絹不可用明膠，其性太緊，絹素不能當久，則破裂，須紫色膠爲妙。春秋隔宿，用温水浸膠封蓋，勿令塵土得入，明日再入沸湯調開，勿使見火，見火則膠光出於絹上矣。夏月則不須隔宿，冬月則浸二日方開，別用磁器注水，將明净白礬研水中，嘗之舌上微澀便可，太過則絹澀難落墨。仍看絹素多少，斟酌前項，浸開膠礬水相對合得，如淡蜜水，微微温黃色爲度。若夏月膠性差慢頗多，亦不妨再用稀絹濾過，用刷上絹陰乾後落墨。近年有

一種油絲絹并藥粉絹，先須用熱草莢水刷過，候乾，依前上礬。此黏幘礬絹之法與四略四宜稍異者：用紫膠，不用明膠一也，用沸湯，不用鍋煎二也，上絹陰乾，不曬日中三也，外用去油之法四也。說雖不同，法亦可用，故附錄之，以備參考。至若絹之爲類甚多，繒者，帛之總名；綃者，繒之生。白縞載《貢》筐，《漢志》以鮮支爲素。絹，詳繁繒，《釋名》稱絹，細而疏，五色染而漬不漏，縑之并絲，細緻也。七尺示而澄江靜，練之煮縑而熟也。更有辯者，『古畫絹色墨氣，自有一種古香可愛，惟佛前有香烟熏黑，多是上下二色，僞作者其色黃而無精彩。古絹自然破者，必有鯽魚口，須連二三絲，僞作則直裂[二]』。是在有識者靜觀而得之。

紙

自古書契，多編以竹簡，亦書於帛，其用縑帛者，依書長短，隨事截之，名曰『繙帛』，故其字從巾。縑貴而簡重，并不便於人。後漢和帝時，蔡倫造意，用樹膚、麻頭及敝布、魚綱以爲帋，奏上，帝善其能。自是莫不用焉，天下咸稱蔡侯紙。蔡倫以後，造紙者多矣，晉有左伯，善造紙，蕭子良《與王僧虔書》云『子邑之紙，妍妙輝光』是也。王右軍作書惟用張永製紙，江寧縣有紙官署，齊高帝造紙所也，嘗造凝光紙，賜王僧虔，一曰『銀光』。隋煬帝改廣都曰『雙

流』，遂有雙流紙。唐有生紙、熟紙，段成式造雲藍紙，王衍有百韻箋，薛濤有五色箋。高麗，歲貢蠻箋。彥古上剡溪小等月面松紋紙。宋有匹紙，長三丈至五丈，陶穀家藏數幅，長如匹練，名鄱陽白。又有歙紙，光瑩滑白可愛，有黃白經箋，可揭開用之。有碧雲春樹箋、龍鳳箋、金花箋。元有春膏、冰玉二箋，鮫色尤奇，又以繭紙作蠟色，兩面光瑩，多寫大藏經，流傳於世。

明大內各箋，不如宣紙，有楮皮者，茸細而白，可作畫，有『宣德五年造素馨紙』印。夫古人所造之紙，不可殫述，而宋元以前，亦罕有存者，惟明之宣紙，尚有可購。紙壽之不如硯也明矣。南方仿宣紙，可揭三層者，最細，揭二層者，次之。質搗綿以雪凝，光耀銀以鏡平，此紙之極佳者也。外有白鹿紙、右軍紙、畫心紙、玉板三元大匹紙，自六尺至一丈二尺，皆細潔可用，其上膠礬，以吳門青蓮室為最。膠輕重之適宜，水積久而不透，工良心苦，宜其以紙著名也。京師文寶齋，亦吳人所市，其紙俱從南方來，抉擇精良，毫無苦窳，是以王公卿士，胥資應用。其他來自中州者，質本非佳，礬亦不足，與夫都人所造，色如檐溜漬染者，皆不合用。無他，苦水化膠，味鹹入骨，每黃梅時節，天雨連綿，紙濕而爛。安保粉之不變成鉛，脂之不化為墨耶？

《傳》曰：『皮之不存，毛將安傅？』紙，皮也；色，毛也。紙先潰矣，色於何著？故入市無良，不如自製之為得也。紙不能自作，但擇其紙之光潔鏡面者，礬之。治膠化礬之法，大率與製絹同。絹有質而不隙，紙著水以易糜。絹必四面上幨，紙則上邊黏定，以排筆上膠，自上而

下，濕透爲度。上邊所黏之處，須空出寸許，不可侵邊，以致紙脱，其至要也。上礬一次太薄，兩次方厚，初次防其失裂，二次可無慮耳。又有一法，擇寬大净几，鋪紙平直，仍用排筆刷膠，披于烈日中、繩上曬乾，滿紙皺紋，必用溫水于紙背刷平，四邊漿黏牆上，挣一二日，即如砥平。

豐潤縣人以高麗紙作扇面，俱用此法。昔人論畫，每重立水之説，用墨用色，有積至六七層者，紙不合度，水不能立，亦不能漬，雖有顧、陸之墨妙，徐、黄之筆精，亦難逞堆金立粉之奇，展没骨寫生之巧，惟有善刀而藏，袖手而退耳。或曰『懸紙壁上，風吹日久，與礬熟同』，此可通于潑墨，未可施于工細也。

至于鑒辨書畫，總以紙白板新爲貴，破損昏暗者次之。後世輕薄之徒，鋭意臨模，以茅屋溜汁、染變紙素，加以辱勞，使類久寫，此但可欺俗士，具眼者殆弗取諸。京師有一種燈花紙，綿靱細薄，可摹畫稿，惟在京紙坊能造，他省不能也。蘇州桃花紙，較燈花更薄，易于漏墨，不可臨畫。惟綿連四紙，細潔而薄净，比燈花紙稍厚，有生有熟，可勾畫稿。或曰摹畫莫如油紙，亮而不漏，然久更色黄，且經數年即脆，粉碎寸斷，舊本剥蝕，豈不可惜！一法取連四紙，用蠟研光，亦可臨畫。別有老礬紙，上有雲母粉　層，紙可作扇面，不可作畫幅，恐裝潢時色易脱也。外有松江粉箋、蠟箋、搥金箋，亦可作畫，不必上礬。又有羊腦箋者，用鴉青紙研光，塗以羊腦，其黑如漆而光如鑒，世人多以作泥金山水。予用以畫著色花草懸之堂中，一枝一葉，如在空際。然或仿而爲之，色多不受，是以京邸畫家疑余有秘傳云。

校勘記

〔一〕「檻」當作「濫」，此句《爾雅》原文：「濫泉正出，正出，涌出也；沃泉縣出，縣出，下出也；沈泉穴出，穴出，仄出也。」迕朗引用有省略，據明刻本晋郭璞注《爾雅》。

〔二〕此句《吕氏春秋》原文：「水之美者，三危之露。」迕朗引用有不同，據元至正刻本《吕氏春秋》。

〔三〕此句《周禮》原文：「司烜氏掌，以夫遂（燧）取明火于日，以鑒取明水于月。」迕朗引用有不同，據明刻本《周禮》。

〔四〕「半天河」句，見李時珍《本草綱目》卷五「半天河」，迕朗或取其說未注明。據清文淵閣四庫全書本《本草綱目》。

〔五〕「節氣」句，見李時珍《本草綱目》卷五「節氣」，迕朗取其說，有省略。據清文淵閣四庫全書本《本草綱目》。

〔六〕據清十萬卷樓叢書本蘇易簡撰《文房四譜》，其中卷三「硯」篇無此說。據清耘經樓刻本胡仔《苕溪漁隱叢話》載：「苕溪漁隱曰：『《遯齋閑覽》云蘇易簡作《文房四譜》以硯爲首，務謂紙筆墨皆可隨時搜索，其可與終身俱者，惟硯而已。』此語極當，余以《文房四譜》遍尋，初無此語。惟《硯録》云：『余生十五六歲，即篤喜硯、墨、紙、筆，四者之好皆均。若墨、紙、筆，居常求之，必得其精者任取用之不乏。至於可與終身俱者，獨硯而已。』則知遯齋所云誤也。」《硯録》，宋唐詢撰，據清同治十三年（一八七四）刻本。

〔七〕此句據宋百川學海本米芾《硯史》，原文作「著墨不滲甚」。

〔八〕據文意，「則」疑當作「側」。

〔九〕據宋蜀本《昌黎先生文集》卷第三十六，韓愈《毛穎傳》原文：「穎與絳人陳玄、弘農陶泓及會稽褚先生友善。」

〔一〇〕據宋慶元二年周必大刻本《歐陽文忠公集》外集卷二十二。此句出自歐陽修《硯譜》，原文爲：『端石出端溪，色理瑩潤，本以子石爲上。子石者，在大石中生，蓋精石也。』連朗引用有不同。

韓愈《瘞破硯文》原文：『士乎質，陶乎成器。』連朗引用有不同。

〔一一〕據宋咸淳百川學海本佚名所撰《硯譜》，此段文字出自《硯譜》，未名蘇易簡所撰。

〔一二〕原文出自《漢書》『表』之『百官公卿表』。

〔一三〕『母』疑當作『毋』。據清嘉慶十年刻同治錢寶傳等補修本王昶《金石萃編》：『右長毋相忘瓦，長安賈人云得於漢城，此瓦不知所施，敦疑爲後宮殿瓦。』

〔一四〕據文意，『觝』疑當作『抵』。『角抵』指漢代角抵戲。

〔一五〕『里』疑當作『理』。

〔一六〕據文意，『孝斯』疑當作『李斯』。

〔一七〕據唐房玄齡撰，百衲本景印宋刊本《晋書》，此引用出自《晋書》，連朗有省略。

〔一八〕『故應來作管城公』原句爲『失身來作管城公』。見黃庭堅《戲咏猩猩毛筆》，據四部叢刊景宋乾道刊本《豫章黃先生文集》。

〔一九〕《銘》指王隱《筆銘》，據宋刻本配鈔補唐徐堅《初學記》。

〔二〇〕『管』疑當作『筆』。據宋刻本配鈔補唐徐堅《初學記》。

〔二一〕此處見《長物志》卷五『絹素』，據清道光光緒間粵雅堂叢書本文震亨《長物志》。連朗未注明。

繪事瑣言卷二

吳江迮朗卍川著

墨

墨爲五色之一，五色皆以墨爲骨，故寫畫必用佳墨，墨不佳，畫亦無色澤也。墨烏可不詳審乎？上古始畫八卦，有筆迹而無筆制，有墨意而無墨質，故文字初興，多用竹挺點漆而書，至古人灼龜，先以墨畫龜，然後灼之，則知古者不盡以漆書也。《本草》：『石炭即烏金石，焦石。上古以書字，謂之石墨，今俗呼爲煤炭。煤、墨，音相近也。』許氏《説文》云：『墨者，黑也。松烟所成，土之類也。』是漢時已有松烟矣。三國皇象論墨，有多膠、黝墨之説。則魏晉以前，又不盡用石墨，而用膠矣。自石墨無聞，好奇者取漆烟和松煤爲之。自後治煤不令，宋張遇用油烟入腦麝，聲光一變矣。晁氏《墨經》云『奚超以宣歙之松，類易水，卜居其間』至于今歙墨滿天下，亦能走海外。宣則猶是宣也，而諸盛之藝不傳，毋亦寸有所短與？古人用墨多自製，故工者弗顯，唐以後姓氏稍稍出，而宋元間以字號者始多。綵是時士大夫如李愷、徐熙、徐鉉、韓熙松心』是也。權輿韋氏遂有螺丸，至易水父子渡江，乃集大成。江淹云『墨則上黨

載、蘇子瞻、賀方回、王量、晁季一、張秉道、康爲章菴，皆能製墨，多以字行於世。迄於有明，皆載姓氏而不名，雖工者，有然已。天啓後，歙州程方用內事相齮軋不貲，以爲名高，一時公卿間有左右祖者，至聲徹禁地。後三十年，有吳去塵者，金章玉質，盡藝入微矣。其群從中更有羽吉，可謂具體，亦云盛矣。〔一〕若夫古今談墨，其略有七：

一曰烟品。墨之始作必先之烟，烟不易成。古之取烟者，或以松枝，今則煤，賤之矣。或以敗漆，毒之矣。桐液興，而松煤與敗漆廢，故刳木而根之水，根水而實之沙，沙置燈焉。草染紫茜，紫草而炷之，染取其彩，茜取其膩，上覆以盞，盞遠燈則烟散而溢，燈近錢則烟樸而濁，卑高中度，烟力乃勻。點烟之人，爐火爐而候火候，支燈酌液。一日之力，燈不能以百計，掃烟而收之，不能以鉢兩計，則以墨之計烟者，研也。火候有文武，而爐烟有粗細。始燃而力巨焰高，其烟穠穠者，下也，久之，火力緩而烟裊裊輕上焉，中也；又久之，火力益微，烟而非烟，氤氳縹緲收焉，上也。故烟有三品，而和墨因之，則以墨之別烟者，銓也。冬之日，寒氣凝而烟聚，夏之日，燠氣蒸而烟散，故惟春秋之候爲最良焉。人不能跬步離火，火不能頃刻損液，液不能絲忽離草，故點烟之人穴薰而灶煬，爲鬼爲魅，黎黑滿體，炯炯辨者，惟雙眸。則以烟之恃時與人者，專也。〔二〕《墨志》曰：『前代墨多古香可掬，研之栗栗起藍烟，此是北地松烟，正如玉卮無當。自張遇覃思，供御用油烟入麝，金屑爲之，盡變古法。金章宗搜宣和蘇合油烟墨，價三倍于黃金，及中統至元以來，師心各至矣。宣德間，上博古好奇，止基于烟緻而漆之廉，其煤之杰而弗殊，然往往堅質而光不澤。折衷馳驟，而烟之以桐液者，自羅氏始，後之學于此以治烟者，雖易水復起，蔑以加焉。』東坡曰：『凡烟皆黑，何獨油烟爲墨則白，蓋松烟取遠，油烟取近，故爲焰所灼而白耳。予近取油烟，才積便掃，以爲墨皆黑，殆過于松烟，但調不得法，不爲佳墨，然非烟之罪也。』

二曰治膠。烟成矣而膠和焉，烟以斤而膠以兩，過則滯，不及則散，而一禀于中庸。以時宜，則燠之用少，寒之用多，春秋齊焉。以地宜，則西北風烈，從燠用，東南氣鬱，從寒用，中土之間從春秋寒燠用。代郡之用鹿角，楚之用麋角，吳越之用魚，廣之用牛革，胥貴精且潔焉。精則益瑜，潔則損瑕，膠質實而墨盛，膠力久而墨堅，膠清净而墨純。惟純故精，惟精故化，化不可知，力不可助。烟與膠之深相入，而化相襌也。[三] 衛夫人曰膠取『代郡鹿膠』，祖氏亦用鹿膠，後之好奇者至染指猻膏，不知從何作始，然膩而無焰，不如東粵牛膠爲良。《古墨法》云：『烟細膠新，杵熟蒸匀，色不染手，光可射人。』造墨惟膠爲難，古之妙工，皆自製膠。膠法取新解牛革及筋全用之。牛革取其厚處，連膚及毛皆割不用。入治成膠，即以和烟，若冷定重化，則已非新矣。今之膠材，皆牛革之棄餘，故雖号廣膠，去古膠法猶遠，無怪乎墨品之下也。程幼博云：『猻膏焰大無烟，雖有光而色白，獨草張燈且暗，何以取烟？鹿角膠資于病夫，尚慮僞製，況其色白，於墨無宜。惟治烟，則就桐液於蜀楚，膠片則赴地道於閩廣，香用沉水龍麝，草用紫茜雙莖。』又曰：『膠則因時按地而出入之，故治膠，有化膠貯甕藏地中，以去火氣之説。』[四]

三曰和製。烟膠合而掘地杵臼之以萬數計，杵之而凝，蒸之火，蒸而復杵，數杵數蒸，計萬而半之，不復能受杵矣。火入膠人，以寒燠兼以調息候，杵人非强有力者莫任，則烟與膠之用兼，而操烟與膠之用者，逐逐而便也。[五]《墨法》云：『虬松取烟，鹿柴[六]相揉。九蒸回澤，万杵力扣。光可照人，色不染手。』數言盡和製之法矣。張世南《游宦紀聞》曰：『書大字用松烟墨，每患無光彩而易脫，偶得太乙宮一高士爲符用墨訣，試之果妙。其法以黄明水膠半兩，用水蒸化，磨時以膠水兩蜆壳，研至五色見浮采，再添膠水，俟墨濃可書則止，如覺滯筆，入生薑自然汁少許，或融膠時入濃皂角水數滴亦可。』[七]

四曰定式。古之爲墨者，爲螺、爲丸、爲餅、爲方，胥形也。乃今之有形，巧則偃師，斳則輪扁，雕几則宋楮郢

斤，光耀物采則懸藜結綠，芬芳郁烈則蘇奇蘭麝，此墨之象物而取用者鮮也。古之爲墨者，塗以金箔，繼之畫繢，刮摩之法，未之前聞。塗金廢而後畫繢，畫繢廢而後刮摩，潤則玉，光則鑒、細膩而滑則軟膚。至若漆而油煎，煎而漆烟，玄若存，霧氣綿綿，創今嗣古，其法無前。[八]《墨談》曰：『三十年前，墨止和劑成餅，不施文采，貴在草細烟真，膠清杵到。即無香料，汪汪池腹間，作清泠觀。舐筆不膠，入紙不暈。今製一取古文奇字、篆籀填銘、鼎敦饕餮，神怪千態，花木虫魚，幻象百出。妙集化工，即皮相之髹采可鑒、柜表蠟裏，無益文苑，有慚上玄。』

五曰權質。　衛夫人曰：『墨取十年以上強之如石者。』《墨談》曰：『墨欲至實，實則烟沉，墨欲至虛，虛則質清。松煤不膚光，桐膏太骨露，要之，松煤則君子闇然，桐膏乃文字符采。』

六曰藏蓄。　古之善墨者，自奚氏父子而下可入水不壞，收藏之法，將焉用之？然古人往往闢文房，事養券，貴則縑緗，重則豹囊，置之重笥，環以熟艾，甚則置之爐炭灰隔，以遠沾濕。辟蠹虫、去膠氣、益黝光，是藏墨之道兼也。[九]洪覺範云：『司馬溫公無所嗜好，獨蓄墨數百斤。或以爲言，公曰：「吾欲子孫知吾所用此何爲也。」』東坡曰：『未知一生當著幾兩屐，吾有佳墨七十九，而猶求取不已！不近愚耶！』

七曰鑒試。　東坡云：『世人言竹紙可試墨，誤矣。當於不宜紙上。竹紙蓋宜墨，若池、歙精白玉板，乃真可試墨，若於此紙上黑，無所不黑矣。褪墨石研上書，精白玉板上書，凡墨皆敗矣。』晁氏曰：『凡墨色，紫光爲上，黑光次之，青光又次之，白光爲下。凡光與色，不可廢一，以久而不渝者爲貴。古墨有色無光者，以蒸濕敗之，非墨之善者。惟黯而不浮，明而有艷，澤而無漬，是謂紫光。故以墨比墨，不若以紙比墨。或以硯試之、或以指甲試，皆未真相。』[一〇]《墨經》云：『染紙三年，字不昏暗者爲上。』近日新墨，欲黑不黑，似青非青，既損研，復黏筆。所謂善墨，研之如研犀、；惡墨，研之如研泥也。

造墨者人，辨墨者亦存乎人，故雷州之雷公墨、東海之魚吐墨，以及天雨墨、馬腹墨，皆天之所生，地之所產，物之所孕，非人力可求，姑置勿論。論其製於人者，上自周秦，下迄勝代，考其本末，繫之姓氏，綴以前事，以備詳覽而資采擇。

周

浮提國人。金壺墨。《拾遺記》曰：『周靈王時，浮提之國獻神通善書二人，出肘間金壺，四寸，上有五龍之檢，封以青泥，壺中有墨汁如淳漆，灑地及石，皆成篆隸蝌蚪之字。佐老子撰《道德經》，汁盡，二人刳心瀝血以代墨。』

漢

越王女。墨丸。顧野王《輿地志》：『王朗為會稽太守，子肅隨之郡，住東齋中，夜有女子從地出，稱越王女，與語達旦，臨別贈墨一丸。蕭方注《周易》，多有滯思，因此便覺才思開悟。』

御墨。《續漢書》：『守宮令，主御筆墨。』

皇太子。《東宮舊事》：『皇太子初拜，給香墨四丸。』

尚書令。隃糜墨。《漢書》：『尚書令、僕、丞、郎，月賜隃糜大墨一枚，小墨一枚。』

田真。

魏

武帝。石墨。陸雲與兄機書曰：『一日上三臺，得曹公藏石墨數十萬斤。云燒此消復可用，不知兄頗見之不？今送二螺。』《大業拾遺記》：『宮人以蛾綠畫眉，亦石墨之類。』《廣州記》：『石墨出南雄州始興縣，可寫字，可畫眉，名畫

眉石。』

東魏

韋誕。　一點如漆。《潛確類書》：『仲將之墨，一點如漆。』《太平御覽》：『韋仲將合墨法，以好純烟擣訖，以細絹簁於缸中。墨一斤，以好膠五兩浸梣皮汁中。梣，江南樊雞木皮也，其皮入水綠色，解膠，又益墨色。可下雞子白去黃五枚，亦以真珠一兩、麝香半兩，皆別治細簁，多合下鐵臼中，宜剛不宜潯。擣三萬杵，杵多益善。合墨不得過二月、九月。温時敗臭，寒則難乾，湩溶見風日破碎，重不得過二兩。』

賈思勰。　醇烟。賈思勰曰：『醇烟擣三萬杵，當以細絹簁缸內，此物至輕微，露簁喜飛去，不可不謹。』[二]

梁《北戶錄》曰：『南朝以墨爲螺、爲量、爲丸、爲枚。陸雲《與兄書》：「送墨二螺。」梁科律：御墨一量十二丸。《漢官儀》：「令、僕、丞、郎，賜墨一枚。」』

張永。　沈約《宋書》曰：『張永善隸書，又有巧思，紙及墨皆自營造。上每得永表、啓，輒玩咨嗟，自嘆供御者不之及也。』

唐

高宗。　鎮庫墨。《春渚紀聞》：『宋任道源家有唐高宗時鎮庫墨一笏，重二斤許，質堅如玉石，銘曰：永徽二年鎮庫墨，而不著墨工名氏。』

玄宗。　龍香劑。《雲仙雜錄》[一二]：『唐明皇一日見御案墨上有小道士如蠅而行，上叱之，即呼「萬歲」曰：「臣墨之精，黑松使者也。」凡世人有文者，其墨上皆有龍賓十二。』上神之，因賜名「龍香劑」，以墨分賜掌文官。』《藝文志》：『明皇修圖書，創集賢院，太府年給上谷墨三百三十六丸。

祖敏。祖氏本易定人，唐時墨官也。其妙者，必以鹿角膠和之，故祖氏之名，聞于天下。今太行、濟源、王屋亦多好墨，有圓如規者，亦墨之古制。

薛稷。玄香太守。《纂異記》：『唐薛稷爲墨，封爲公，加九錫，拜松烟都護、玄香太守，兼亳州諸郡平章事，是日，墨吐異氣，結成樓臺，鄰里來觀，良久乃滅。』

馮盛。天峰煤。《龍髓記》：『盧杞與馮盛相遇于道，各攜一囊，杞發盛囊，有墨一丸，杞大笑。盛正色曰：「天峰煤和針魚腦，入金溪子手中，錄《離騷》古本，如公只提綾紋刺三百，爲名利奴，顧當執勝？」已而搜杞囊，果三百刺。』[一二]

徐峰。徐峰善棋，段成式欲盡窮其術。峰曰：『子若以墨狨猂與我，當傳子，使過我十倍耳。』[一三]

陳朗。墨元。兗州人。

王君得。

奚鼐。易水人。

奚鼎。鼐之弟。

奚超，鼐之子。

高麗。陶宗儀曰：『唐高麗歲貢松烟墨，用多年老松烟和麋鹿膠造成也。』[一四]

張金。石崇《奴券》曰：『張金好墨，過市數蠹。』

南唐『南唐于饒置墨務，歙置硯務，揚置紙務，各有官，歲貢有數。求墨工于海陽，紙工于蜀中。主好蜀紙，既得蜀工，使行境内，而六合之水與蜀同。李本奚氏，以遂賜國姓，世爲墨官云。』[一五]

徐熙。落墨花。

徐崇嗣。没骨花。宣城麻孟璿《墨志》載其父子。

唐之問。饒州供墨。唐之問，質肅公之子，有墨曰『饒州供進墨務官李仲宣造』，世莫知其何。子頗有家法，或以遺黃魯直，直以爲不逮孫氏所有。陳留孫待制家有墨半鋌，号稱『廷珪』，但色重耳，非古製也。[一六]

李超。即奚超。渡江後南唐賜姓。徐鉉云：『幼年常得李超墨一鋌，長不過尺，細方如箸，與其愛弟鍇共用之，日書不下五千字，凡十年乃盡。磨處邊際有刃，可以裁紙。自後用李氏墨無及此者。』《見聞錄》：『唐李超，易水人，與子廷珪亡至歙州，其地多松，因留居以墨名家。其堅如玉，其紋如犀。陶雅爲歙州刺史，責李超云：「爾近所造墨，殊不及吾初至郡時，何也？」對曰：「公初臨郡，歲取墨不過十鋌，今數百鋌未已，何暇精好？」』

李廷珪。烏玉玦，進貢墨、雙脊龍、拙墨。《澠水燕談》：『李廷珪墨有劍脊，圓餅而多爲龍紋。宋嘉祐中，仁宗宴近臣于群玉殿，嘗以廷珪墨賜之，曰「新安香墨」。其後翰林承旨受賜者，皆雙脊龍樣，尤爲佳品。』秦少游有廷珪墨半鋌，不爲文理，質如金石。潘谷見之而拜曰：「真李氏故物也，我生再見矣。王四學士有之，與此爲二也。」』〔一七〕何薳曰：『余爲兒童時，于彭門寇鈞國家，見其先世所藏李廷珪下至潘谷十三家墨，斷珪殘璧，璨然滿目，其廷珪小鋌，歲久，不見膠彩。而書于紙，間視之，其墨皆非餘墨所及。』宋太祖下南唐得李廷珪父子墨，付主藏吏籍收。後有司更造相國寺門，詔用墨漆，取墨於主藏，車載以給。至宣和間，黃金可得，李墨不可得也。〔一八〕

李廷寬。超之子。

李承晏。亦超子。小握子。山谷云：『潘生一口過余，取所藏墨示之，谷隔錦囊探之曰：「此承晏軟劑，今不易得。」又揣其一曰：「此谷二十年造者，今精力不及，無此墨也。」取視果然。其小握子墨，醫者云可入藥用，亦藉其真氣之力也。』〔一九〕

李愷。王景源使君所藏古墨一笏，蓋先侍公所蓄者，背銘曰『唐水部員外郎李愷製』。云諸李之祖也。〔二〇〕

李文用。承晏子。

李惟慶。李惟一。李仲宣。并文用子。

韓熙載。　龍煤、麝月香、玄中子。《清異錄》：『韓熙載留心翰墨，四方膠煤多不合意。延歙匠朱逢於書館旁燒墨供用，命其所曰「化松堂」，墨文曰「玄中子」，又自名「麝香月」，匣而寶之。熙載死，伎妾攜去，了無存者。』

耿遂仁。　歙州人。　耿文政。　耿文壽。　并遂仁子。　耿德。　耿盛。

盛匡道。　宣州人。　盛通。　盛真。　盛丹。　或作舟。　盛信。　盛浩。　并宣州人。

徐鉉。　月團墨。　徐鉉兄弟工染翰，崇飾書具，嘗出一月團墨曰：『此價值三萬。』

景煥。　副墨子、香璧。《清異錄》：『蜀人景煥，博雅士也，志尚靜隱，卜築玉壘山，茅堂花樹，足以自娛。嘗得墨材甚精，只造五十團，曰以此終身。墨印文曰「香璧」，陰篆曰「副墨子」。』

朱逢。

宋

徽宗。　蘇合油墨。　宋徽宗宣和中製蘇合油墨，價比黃金。

元嘉。　宋元嘉墨每丸作二十萬字，乃知昔墨不獨堅而耐磨，亦鋌質長大。

僖宗。　僞蜀有童子能誦書，孟氏召入，甚嘉其穎悟，遂賜墨一丸。童子誤墮于盆池中，後數年植荷芰，復獲之，堅硬光瑩如初，云是僖宗墨。

柴珣。　玉梭。　宋初柴珣，得二李膠法，出潘、張之上。　其做玉梭樣墨，銘曰『柴珣東窰』者，士大夫得之，蓋金玉比也。

郭遇。

范質。 天關第一煤。范丞相質蓄一墨，表曰『五劍堂』，裏曰『天關第一煤』。

常和。 紫霄峰墨、書窗輕煤。何遠曰：『太室常和，其墨精緻，與其人，已見東坡先生所書。極善用膠。余嘗就和得數餅，銘曰「紫霄峰造」者，歲久，磨處真可截紙。子遇，不爲五百年後名，而減膠售俗，如江南徐熙作落墨花，而子崇嗣取悅俗眼，而作没骨花，敗其家法也。』[二]

朱觀。 九華朱觀，亦善用膠，作軟劑出光墨。莊敏滕公作郡日，令其子製，銘曰『愛山堂造』者最佳也。子聰，不逮其父。

朱聰。

胡景純。 何遠《墨記》：『潭州胡景純，專取桐油燒烟，名桐花烟。其製甚雅，不爲外飾，以炫俗眼，大者不過數寸，小者僅如指大。每磨研間，其光可鑒，畫工寶之，以點目瞳子，如點漆云。』

江通。

耿德真。 江南人，所製不減沈珪，惜其早亡。

陳瞻。 《春渚紀聞》曰：『陳瞻，真定人。初造墨，遇異人，傳和膠法。因就山中古松取煤，其用膠不及常和、沈珪，而置之濕潤，初不蒸濕，此其好處也。又受異人之教，每斤止售半千，價雖廉而利常贏餘。余嘗以万錢就瞻取墨，適非造墨時，因返金。而以斷裂不完者二十笏爲寄，曰：『此因膠緊所致，非深于墨，不敢爲獻也。』試之，果出常製之右，余寶而用之，并就真定公庫轉置得百笏，自謂終身享之不盡。胡馬渡江，一掃無餘。繼訪好事所藏，蓋一二見也。緣瞻在宣和間，已自貴重，斤直五萬，比其身在，蓋百倍矣。瞻死，婿董仲淵因其法而加膠，墨尤堅緻，恨其即死，流傳不多也。董後有張順，亦瞻婿，而所製不及淵，亦失瞻法。』

董仲淵。　張順。　郭玘。　張力剛。李公擇惠東坡墨，印文云『張力剛』。

蘇子瞻。　東坡法墨、海南松煤、雪堂義墨、淵雲墨。《東坡外集》云：『余得高麗墨，碎之，雜以潘谷墨，以清悟和墨法劑之爲握子，殊可用。故知天下無棄物也。』又『此墨在海南親作，其墨與廷珪不相下，海南多松，故煤富，故有擇也。墨竈火發，幾焚屋，救滅，遂罷作墨，得佳墨大小五百丸，人漆者幾百丸，足以了一世。仍以遺人，所不知者，何人也。餘松明一車，仍以照夜。』又『駙馬都尉王晉卿致墨三十六丸，凡十餘品，雜研之，作數十字以觀其色之深淺，若果佳，當擣合爲一品，亦當爲佳墨。予昔在黄州，隣近四五郡，皆送酒，予合置一器中，謂之「雪堂義尊」，今又當爲「雪堂義墨」耶。』《春渚紀聞》曰：『近世人士游戲翰墨，因資地高韻，創意出奇，如晉韋仲將、宋張永所製者，故自不少，然不皆手製，加減指授善工而爲之耳。如東坡先生在儋耳，令潘衡所造，銘曰「海南松烟」「東坡法墨」者是也。其法或云每笏用金花燕脂數餅，故墨色艷發，勝用丹砂也。』

張遇。　龍香小御團、青烟、供堂墨。《宛委餘編》曰：『造墨之佳者，魏無過韋誕，六朝無過張永，五季無過奚超及奚子廷珪。置之水中，三年不壞。宋有常和、沈珪、陳瞻者，皆妙品也。張遇以龍香劑進御。有隱君子王迪者，止用遠烟鹿膠，而自有龍麝氣，當勝之。至潘谷而妙，駸駸乎廷珪流亞矣。元朱萬初，又谷流亞矣。』《五雜俎》云：『用珠，自李廷珪始；用腦麝金泥，自張遇始。』秦少游有張遇墨一團，面爲盤龍，鱗鬣悉具，其妙如畫。其背皆有『張遇麝香』墨字。潘墨之龍，略有大端耳，亦妍妙，有紋如盤絲。二物世未有也。東坡《寄王禹錫》書：『麝香「張遇」兩丸，或自內廷得之以見遺，藏之久矣。今以奉寄。製作精至，非常墨所能仿佛，請珍之，請珍之。』

胡友宜。　點校者按：《南村輟耕録》卷二十九有『胡友直』。

潘谷。　丸子墨、松丸墨、福庭東閣、松烟、狻猊墨。東坡云：『賣墨者潘谷，余不識其人，然聞其所爲，非市井人也。

墨既精妙，而價不二，士或不持錢求墨，不計多少與之。此豈徒然哉？余嘗與詩云：「一朝入海尋李白，空看人間畫墨仙。」一日，忽取欠墨錢券焚之，飲酒三日，發狂浪走，遂赴井死，人下視之，蓋趺坐井中，手尚持數珠也。見張元明言如此。』谷賣墨都下，元祐初，嘗負墨筐而醰咏自若，每笏止取百錢，其用膠不過五十兩之制，亦遇濕不敗。

梁杲。

陳公弼。黑龍髓。東坡云：『徂徠珠子煤自然有龍麝氣，以水調勻，一刀圭服，能已鬲氣，除痰飲。專用此一味，阿膠和之，擣數萬杵，即爲妙墨，不俟餘法也。陳公弼在汶上作此墨，謂之「黑龍髓」，後人用其名，非也。』

葉谷。

沈存中。石燭烟。東坡云：『沈存中帥鄜延，以石燭烟作墨堅重，而墨在松烟之上，曹公所藏豈此物也耶。』

郭玉。王晉卿。墨用黃金丹砂，價與金等。嘗遇。

裴言。潘谷、郭玉、裴言皆墨工，其精粗次第如此。此裴言墨也，比常墨差勝，云是與曹王製者，當由物料精好故耶。《東坡集》

賀方回。

李惟益。《春渚紀聞》云：『余嘗於章序臣家見一墨，背列李承晏、李惟益、張谷、潘谷四人名。序臣云是王量提學所製，患無佳墨，取四家斷碎者，再和膠成之，自謂絕勝。此其見遺者，因謂序臣曰：「此亦好奇之過也。」』

張谷。

柳仲遠。東坡過柳仲遠，試墨，墨曰「文公檜齬臢」，不知其所謂。

元存道。東坡：『記李方叔遺墨二十八丸，皆麝，香氣襲人，云是元存道曾倅陰平，得麝數十劑，皆盡之於墨。雖近歲貴人造墨，亦未有用爾許麝也。』

張懷民。《東坡志林》云：『世人論墨多貴其黑，而不取其光。光而不黑，固爲棄物；若黑而不光，索然無神采，亦復無用。要使其光清而不浮，湛湛如小兒目精，乃爲佳也。懷民遺僕二枚，其陽云「清烟煤法墨」，其陰云「道卿既黑而光」，殆始〔二二〕前所云者。書以報之。』

潘衡。《東坡外集》：『金華潘衡初來儋耳，起竈作墨，得烟甚豐，而墨不甚精。予教其作遠突寬竈，得烟幾減半，而墨乃爾。其印文曰「海南松煤」「東坡法墨」，皆精者也。常當防墨工盜用印，使得墨者疑爾。此墨出灰池中，未五日而色已如此，日久膠定，當不減李廷珪、張遇也。』

潘秉彝。　衡之孫。

葉世英。　德壽堂墨。

馮當世。　福庭東閣。宣和間嘗造香于睿思東閣。南渡後，如其法製之，所謂『東閣雲頭香』也。馮當世在西府，使潘谷作墨，銘曰『福庭東閣』，然則墨亦有東閣耶。〔二三〕

張處厚。　黃山張處厚、高景臨，皆起竈作煤，製墨爲世業。其用遠烟魚膠所製，佳者不減常和、沈珪。汪通輩或不自入山，亦多即就二人買烟，令渠用膠，止各用印号耳。

高景臨。　張秉道。

王量。　李世英。　叢佳。

李克恭。　徐智常。

葉邦憲。復古殿墨。周朝式。

晁寄一。寄寂軒墨。晁寄一生無他嗜，獨見墨丸喜動眉宇。其所製銘曰『晁寄一寄寂軒造』者，不減潘陳、賀方回、張秉道、康爲章輩，皆能精究和膠之法，其製皆如犀璧也。[二四]

朱知常。香齋。樂溫。

雪齋主人。雪齋。《輟耕錄》曰：『宋熙豐間，張遇供御墨，用油烟入腦麝金箔，謂之「龍香劑」。元祐間，潘谷墨見稱于時，自後蜀中蒲大韶、梁杲、徐伯常及雪齋、齊峰、葉茂實、翁彥卿等出，世不乏墨，惟茂實得法，清黑而不凝滯。』

蒲大韶。佛帳餘韻。何薳曰：『近世所用蒲大韶墨，蓋油烟墨也。後見仲永言紹興初，同中貴鄭幾仁，撫諭少師吳玠于仙人關回舟自涪陵來，大韶儒服手刺，就船來謁。因問：「油烟墨何得如是之堅久也？」大韶云：「亦半以松烟和之，不爾，則不經久。」三衢蔡瑫雖家世造墨，而取烟和膠皆出衆工之下，其煤或雜取樺烟爲之，止取利目前也。』[二五]

康爲章。蒲彥輝。

劉文通。郭忠厚。

齊峰。何薳。

方鏡湖。黃表之。

劉士先。緝熙殿墨。寓庵。

俞林。邱邠。

謝東。徐禧。

蔡瑫。《仇池筆記》曰：『三衢蔡瑫自煙煤膠外一物不用，特以和劑有法，甚黑而光。』

葉茂實。翁彥卿。

蘇澥。支離居士蘇澥浩然、所製皆松紋皴皮，而堅緻如玉石。其孫之南，字仲容，其家所藏不過數笏。李漢臣、文與、何薳得半笏，持視，仲容云：『真家寶也。』神宗朝高麗人入貢，奏乞浩然墨，詔取其家，浩然止以十笏進呈之，自珍秘蓋如此。世人有獲其寸許者，如斷金碎玉，乃爭相誇玩。云大觀間劉無言取其製銘，令沈珪作數百丸，以遺好事及當朝貴人。故今人所藏未必皆出浩然手製。珪作此墨，亦非世之墨工可及，實可亂真也。[二六]

陳昱。關珪。

關瑱。梅瞻。

沈珪。沈珪，嘉禾人。初因販繒往來黃山，有教之爲墨者，以意用膠，一出便有聲稱，後又出意，取古松煤雜用脂漆滓燒之，得煙極精，墨名爲『漆烟』。每云韋仲將止用五十兩之膠，至李氏渡江始用對膠，而秘不傳，爲可恨。一日與張處厚于居彥實家造墨，而出灰池失早，墨皆斷裂。彥實以用墨料精佳，惜不忍棄，遂蒸浸以出故膠，再以新膠和之，墨成其堅如玉，因悟對膠法。每視煙料而煎膠，膠成和煤，無一滴多寡也。故其墨銘云『沈珪對膠，十年如石，一點如漆』者，此其最佳者也。珪年七十餘，晏先珪卒，其法遂絕。[二七]

朱紫陽。《墨談》：『吾鄉孟大中丞好藏書墨，一旦朝露，便爲里兒攘取殆盡，間有一鋌爲新安朱紫陽先生款，是趙宋時物，今不爲村舍女兒畫眉，則爲塾師小童塗鴉，千年尤物，類至失職，何但中郎竈下桐焦！』沈晏。

王迪。西洛王迪，隱君子也。墨法止用遠烟、鹿膠二物，銑澤出陳瞻右。文潞公嘗從迪求墨，久之持烟一奩見公，

請以指按烟，烟隨指起，曰：『此烟之最輕遠者。』乃抄烟以湯瀹，起，�ൽ公對啜，云自有龍麝氣，真烟香也。凡墨入龍麝，皆奪烟香而引蒸濕，反爲墨病，俗子不知也。〔二八〕

陳相。洙泗之珍。潘谷一見陳相墨，曰：『惜哉，其用一生膠耳！當以重煎者爲良。』〔二九〕

張孜。韓青老農曰：『有持張孜墨較珪漆烟而勝者，珪曰：「此非敵也。」乃取中光減膠一丸，與孜墨并，而孜墨反出其下遠甚。』余扣之，曰：『廷珪對膠于百年外方見勝妙，蓋雖精烟，膠多則色爲膠所蔽，逐年遠膠力漸退而墨色始見耳。若孜墨急于目前之售，故用膠不多而烟墨不昧。歲久膠盡，則脫然無光如土炭耳。孜墨用宜西北，入兩浙，一遇梅潤，則敗矣。崇寧以來，都下墨工如張孜、陳昱、關珪、關瑱、郭遇，皆有聲稱，精于樣製。』〔三〇〕

清悟。《東坡集》：『川僧清悟，遇異人傳墨法，新有名，江淮間人未甚貴之。予與王文甫各得十丸，用海東羅文麥光紙，作此大字數紙，堅韌異常，可傳五六百年，意使清悟托此以不朽。』

金

章宗。畫眉墨。《墨箋》曰：『金章宗宮中以張遇麝香小御團爲畫眉墨。蘇浩然自製墨，皆松紋皴皮，堅緻如玉，王迪流也。』至金章宗乃以蘇合油取烟爲之，遂與黃金同價，蓋墨妖也。

元

吳國良。潘雲谷。清江。

胡文忠。長沙。林松泉。錢塘。

於村仲。宜興。杜清碧。武尼。

松也。』虞文靖又稱：『朱萬初之墨，沈著而無留迹，輕清而有餘潤，其品在郭玘父子間。』〔三〕

朱萬初。　豫章人。楊升庵曰：『元朱萬初善製墨，純用松烟，蓋取三百年摧朽之餘，精英之不可泯者用之，真非常

衛學古。　松江。　黃修之。　天台。

明

邱世英。　邱南傑。　并可行子。

邱可行。　金溪。

宣德。　光素大定、龍香御墨、龍鳳大定。

嘉靖。　龍香御墨、探微神品。

龍忠迪。　水晶宮二種。　蘇眉揚。　臥蠶墨。

方正。　獨草清烟、牛舌墨、清悟墨禪、上品清烟。

方冕。　上品清烟。　正之子。　方激。　上品清烟。

方鳳岐。　上品清烟。　丁南羽。　松潤雲春。

羅小華。　小道士墨、臨池志逸、神品、伏虎、朝隉三級、龍涎香墨、天寶、堯年、太清玉、佛元珠、碧玉柱、龍柱、師巒、

玉虎符、通天香。　謝在杭云：『羅小華墨，每鋌皆二兩餘，規者亦重五兩。』〔三二〕汪道貫書：『羅秘書墨，以珠英玉屑取重，

文人之巧耳〔三三〕。其搜烟和膠之三昧，實不逮後人。頃以東觀咨訪及之，幾與珊瑚木難同價，物固有所遭哉。』

邵格之。　元黃天符、清郡玉、葵花墨、墨精、梅華妙品、功臣券、古鳳柱、神品、紫金霜、紫薇墨。

查文通。　碧天龍氣。

吴左千。玄淵、髻珠。

汪中山。松滋侯四種，玄香太守四種，客卿四種，太玄十種。

徐鳳。碧天龍香。蘇文元。玄神。

程君房。玄工、輿圖、人官、物華、儒藏、緇黃。墨品凡六，分類約五百餘種。玄工有太極圖、河圖、洛書、日初昇、太微垣、天市垣、北斗七星、紫微垣、龍鳳呈祥、日月重光、天保九如、玄圭、月初弦、景星圖、五老告河圖、五星聚奎璧、文昌宮、金莖露、燃石香雲、東皇太一、湘夫人、天孫雲錦、弧南、大司命、浮漢槎、雲中君、飛龍在天、時乘六龍以御天、龍九子、鳳九雛、天老對庭、國璽、二十八宿圖、漢夔龍佩、藕心錢、月宮杵墨圖、甲午解元墨、乙未會元墨、作霖雨、九錫、八寶之類。輿圖如崑崙天柱、五岳真形圖、東岳泰山圖、西岳華山圖、南岳衡山圖、北岳恒山圖、中岳嵩山圖、大壑五山圖、玄玄靈氣墨、烏玉玦、孟京產、龍門、霍山鍾、固元天膏、黑丹、不其、石燭、碑石、合璧、兩圭有邸、雲裏帝城雙鳳闕、緗閣、螺黛、玄象、蠶、玉洞桃花、迴文玦、玉蘭訣、玄岳藏書之類。人官如世掌絲綸、筆花生夢、何休學海、堯年舜日、函三為一、掌珠、雞彝、竹林七賢、落日放船好、墨池、浮金輕玉、百老圖、飲中八仙、瑞葵并蒂、玉堂柱石、文彩雙鴛鴦、大紫重玄銘、玉虎符、雲臺、支機石、桐鄉戲封之類。物華如百鹿圖、玉壺冰、夔龍佩、雕玉蟠螭、石魚、雜佩、蒼鵝、榮臺烏、雙雉曲、九英梅、萬寶仰成、山尊、象尊、太平有象、五鳥叙倫、虞廷卿雲、王者香。八吉祥、百卉舍英、載弄之璋、瑤琨、五色鳳池雲、黃金臺、白澤、墨精、鳥玉玦、百馬圖、辟邪、松風石、廬山松烟、紫龍涎、釣璜、若木、芟亭苓塞、父乙爵、玄玉磬、桂子天香、分香蓮、八宣寶、龍鯉、漆光、鷹揚虎視、叢蓍圖、香草玦、柳葉、香奩之類。儒藏有必義八卦圖、方位、六十四卦圖、龍行雨施、牝馬之貞、明兩作離、坎水洊至、隨風申命、洊雷主器、兼山艮止、麗澤為兌、君子解、鼎黃耳、鴻漸于陸、鳴鶴在陰、大人虎變、羔羊、甘棠、輯五瑞、于彼朝陽、鹿鳴、咨十有二、歸馬放牛、松柏之有心、竹箭之有筠、幽谷遷喬、三變大成圖、墨卦、巨川舟楫、大行

使楚、反禾起木、若作梓材、調羹、補衮、穀璧、蠡羽、雎鳩、引繩直、玄鳥、吉日癸巳、始製文字、嵩山漢隸、九罭、夏禹書、史籀書、李斯書之類。緇黃如二室緇經、不壞法雲、玉杵玄霜、三車、三生圖、仙居臺閣、異魚吐墨、金剛法輪、洋河輆水、烏金、萬年枝、玄玄靈芝、青精草、噴墨成字、墨樵、陰岐墨棗、寶樹低枝、噀水墨、莊生化蝶、法雲慧日、泥墨金、墨菊、書入木、紫磨金、虎溪三嘯、三神山、三獸渡河、六十二佛輪、雲來宮闕之類。王錫爵云：『客有持《墨苑》示余者，銘贊詩歌傾海內，士大夫手幾遍，而摹寫品式瑰形異狀，皆精雋爾雅，非鬼工不能刻，非天孫手不能繪也。』王百穀云：『君房佳墨，一點如漆。可方仲將，無論潘李，況于魯輩哉！』[三四]

邵青邱。　狀元墨。

方于魯。　國寶、國華、博古、博物、太漠、太玄。品之取義凡六，《墨苑·自序》云：『于魯客于余，請受業，悉授之。復畫以槼式之方，詎謂其貨日僞而價日高，用是鳩工特業和製法，一如授于魯之術。名式悉因之，是于魯墨與君房譜相似。』莫廷韓曰：『方氏墨品，止于非烟，奇于九玄，三極，蓋人巧盡，物理窮，可以超潘駕李，哀然代興。過此則爲妖，吾不敢信。』

汪晴川。　百壽、玄精、萬杵玄霜。　汪伯倫。

汪一元。　方林宗。　鵞群、渾金璞玉、極品。

潘方凱。　開天容。　黃鳳臺。　家藏乳金。

吳去塵。　未曾有、烏玉液、不可磨、襲明、無名璞、七寶光、嫌漆白、斷壁、紫金光聚、庵摩羅、花鐵、恩成、玄草、太和玄氣、寫經墨、玄璧、湛晴、空青、畫眉墨。

吳羽吉。　天下文明、虎文、梅溪學舍法墨。

江文所。程用脩。玄雲。

程禹伯。慧業文心、青天碧、紫虬、紫磨金、玄珠液。

屠赤水。鄭仲常。驊騮奮步。

葉元卿。程文登。

潘嘉客。紫極龍光、金質、吉雲路。

方正兔。胡元真。古犀毗。

吳長儒。方書田。廬岳遺烟。

吳伯昌。紫雪。吳氏。松風閣墨。

汪一陽。胡朝用。

汪之東。汪子元。

吳德卿。翁義軒。墨鋌。

世良。紫金。義宇。玉蘭。

元所。玉虎符。吳南清。清烟墨。

吳山泉。玄圭。葉鳳池。名花十友。

方楚嬰。筑陽山石、延州石液。汪伯喬。玄鯨珠。

汪春元。墨林妙品、麒麟墨。汪時育。封爵銘。

孫碧溪。玄璧。侯承之。墨精八卦。

吳越石。無質。吳乾初。清溪墨、瑞應圖。

方泳。極品墨精。汪俊賢。太乙玄神。

葉君錫。玄神葵墨。葉墨林。元戎圖。

大澂。龍蟠紫泥。吳葆素。玄元一氣。

汪德慎。玄聖。吳仲嘉。素軒真賞。

潘丕承。黟光。程孟陽。松圖書閣〔三五〕、真賞。

孫玉泉。西昆玄玉、水草涵精、清華獨步、玄府天球。

黃無隅。放言居法墨、舍利光。吳連叔。磨子。

方垣庵。黃昌伯。紫雪。

邵賓王。汪仲嘉。梅花園。

王于凡。峨峰炳。吳元象。

吳益之。吳名望。紫金霜。

葉大木。法華雨。朱紹本。松雲墨。

汪可泉。孫玉亮。

徐鳳。查鳳山。

程魁野。玄海紫瀾。吳三玉。

汪鴻漸。千歲苓、大國香、香精、黃金臺、螯斯墨。

黃長吉。元神。吳仲實。

吳叔大。天琛、同文印、千秋光。

劉鐶。

朱德甫。朱一涵。

吳元輔。黃奐。元龍。

陳君亮。宇藻。吳龍媒。鹿角膠。

陳爾新。意園珍賞、松石閒意。汪之東。二儀墨。

吳德卿。古狻猊。游君用。雙節堂墨。

程東里。龍文。吳樂生。易水光。

程孟端。蘭生。汪前川。名岳藏書。

胡梅亭。精式。春宇山人。獨草墨精。

畢思溪。一品天香。吳省元。

方柏源。鳳池。朱獻。

吳仲暉。龍香。吳君衡。

劉鐶。汪君政。

松溪子。曹石葉。

吳充符。藏墨。西隱道人。澹然。

朱震。方雲。常和法墨。

不二生。蓮佛。方季康。

程鳳池。世寶、金壺汁、太乙藜、石上雯、紫霜、烟瑞、驪龍涎。

程宗尹。七合鄰虛、玄芝。汪文憲。

劉雲峰。程齊五。太玄烟。

胡君理。王氏。龍川。

楊升庵。一品玄霜。《丹鉛總録》：『古墨惟以松烟爲之』，近世稱徽墨，率用桐油烟，既非古法，墨成亦用漆爲衣始光。東坡云：「光而不黑，索然無神氣，亦復安用？殆此等耶！」予得墨法於異人，祇用烟膠，成即光如漆，名之曰「一品玄霜」，殆不虛也。』

德美。玄墨。朱氏。

汪時茂。西子黛。汪熙承。玄霜。

居易山人。松溪子。異寶墨藏。

攝香居士。象墨。吳君實。墅南堂墨、太玄。

潘景升。王世貞《墨評》：『新都潘景升贈余製墨四餅，黝于漆，圓于月。其光可見，其潤可挹，其芬可以奪沈麝

而不可名。」

楊生。《墨箋》曰：「南中楊生製墨，不用松烟，止以燈煤爲之，名玉泉墨。」

玉泉墨。<small>紫芝芥、最上乘、桃花源墨、奇香墨、玩鵝墨、鴻寶〔三六〕</small>

無名氏。

宋元以前，墨皆罕睹，惟廷珪所造，間有一二存者，堅緻如玉，入水不化，故能經久。勝代名家，更隨時可遇。第恐墨譜未聞，難分真贗耳。苟能遐考品式，熟識姓氏，遇有真者，即可金購，不至交臂失之矣。夫張伯英、韋仲將皆善書者也，而自作筆墨。筆墨固爲書畫設，豈徒供玩好哉？淵材布橐一丸，可敵國富。行甫墨顛磨汁，時供小啜。石昌言不許人磨，李公擇懸之滿堂，人不磨墨，墨將磨人矣。故塗抹惡札，驅之於不言；緘攝鐍固，終身不一試者，均謂之墨癡。《墨苑》：『《元對》〔三七〕云作畫用程君房墨，烟霧晦濛，氣韻生動，增盤礴之興，良由其烟細膠清，劑和杵熟，流利滑潤，故不黏礙毫端，而渾融紙上。』佳墨之有益於畫如此，故曰墨不佳，畫亦無色澤也。　近日歙人市墨者多，惟曹素功家舊墨尚有烟真膠清，得程方遺意者。其新造墨，雖有斤值五六萬錢，然每易於黏筆，終不如古墨之清爽也。　余近得一造墨法：於照讀之油燈上，以鐵絲爲架，磨薄瓦一片約方二寸置架上，以受燈烟。無過高亦無過近。烟積少許，即以小棕筆掃入小碟內。隨積隨掃，無太數亦無太疏，以燈之常用也。清油雙草烟自不濁，日久月長，烟積漸多，爰用清膠水泥之，如泥澱法，隨泥隨化。積大碗中，澄之一宿，明晨取出黑水，撇去沈脚，盛于五寸碟內，手爐上緩火炙乾，覆地上俟其回潤，刮下爲丸。用時以水化

開，或書或畫，光彩照人。約一人照讀之燈可供一人之用。則人人可造，既省蒸杵之勞，又免研磨之力，固奚、韋、沈、盛所未之聞矣。然恐鬻墨之家，將群起而噪余也。

校勘記

〔一〕自『三國皇象論墨』至『亦云盛矣』，見於明麻三衡《墨志》。

〔二〕自『墨之始作必先之烟』至『則以烟之恃時與人者，專也』，見於《程氏墨苑》詩文卷六《墨經》，迻朗或有引用，據清刻本明麻三衡《墨志》。

據萬曆程氏滋蘭堂刻本程君房《程氏墨苑》十四卷。

〔三〕自『烟成矣而膠和焉』至『而化相禪也』，見《程氏墨苑》，迻朗或有引用。據萬曆程氏滋蘭堂刻本程君房《程氏墨苑》十四卷。

〔四〕程幼博言出自《程氏墨苑》詩文卷三《墨苑自叙》。據萬曆程氏滋蘭堂刻本程君房《程氏墨苑》十四卷。

〔五〕『烟膠和而掘地杵臼之』至『逐逐而便便也』，見於明程君房《程氏墨苑》詩文卷六《墨經》，迻朗或有引用。據萬曆程氏滋蘭堂刻本《程氏墨苑》十四卷。

〔六〕『柴』疑當作『膠』。據清道光刻學海類編本明項元汴《蕉窗九録》。

〔七〕據明刻稗海本《游宦紀聞》，『一』當作『易』，『爲符』當作『書符』此條引用較原文有省略。

〔八〕自『古之爲墨者』至『其法無前』，見於明程君房《程氏墨苑》詩文卷六《墨經》。迻朗或有引用，據萬曆程氏滋蘭堂刻本《程氏墨苑》十四卷。

〔九〕自『古之善墨者』至『是藏墨之道兼也』，見於明程君房《程氏墨苑》詩文卷六《墨經》。迻朗或有引用，據萬曆程

氏滋蘭堂刻本《程氏墨苑》十四卷。

〔一〇〕晁氏之説出自《墨經》，『皆未真相』當作『皆不佳』。據明金陵書林刻本晁氏《墨經》。

〔一一〕此條見《齊民要術》卷九『筆墨九十一合墨法』，文字略不同。據明刻本《齊民要術》。

〔一二〕『録』當作『記』。據明刊本唐馮贄《雲仙雜記》。

〔一三〕此條見明刊本唐馮贄《雲仙雜記》卷六《徐峰善棋》。

〔一四〕此條見元刻本陶宗儀《南村輟耕録》卷二十九。

〔一五〕此條見清鈔本宋陳師道《後山談叢》卷一。『或以遺』當作『唐以遺』。據清鈔本《後山談叢》。

〔一六〕此條見宋陳師道《後山談叢》卷一。『海陽』當作『海』。『逺』當作『達』。

〔一七〕此條見明津逮秘書本何薳《春渚紀聞》卷八。

〔一八〕此條見萬曆二十三年刻本明彭大翼《山堂肆考》卷一百七十七器用，文字略有不同。

〔一九〕此條見明津逮秘書本明何薳《春渚紀聞》卷八雜書琴事，文字略有不同。『揣』當作『探』。

〔二〇〕此條見明津逮秘書本何薳《春渚紀聞》卷九記硯，文字略有不同。『所藏』當作『所寶』；『先侍公』當作『先待制公』。

〔二一〕此條見明津逮秘書本何薳《春渚紀聞》卷八雜書琴事。

〔二二〕『始』當作『如』，據《蘇東坡全集》之《書懷民所遺墨》，清文淵閣四庫全書本。

〔二三〕此條見清粤雅堂叢書本宋周密撰《志雅堂雜鈔》卷上。『西府』當作『兩府』。

〔二四〕此條見明津逮秘書本宋何薳撰《春渚紀聞》卷八。『晁寄一』當作『晁季一』。

〔二五〕此條見清知不足齋叢書本元陸友撰《墨史》卷下。『續仲永』當作『續仲永』。

〔二六〕此條見明津逮秘書本宋何薳撰《春渚紀聞》卷八，文字略有不同。『神宗朝』當作『神廟朝』。

〔二七〕此條見明津逮秘書本宋何薳撰《春渚紀聞》卷八，文字略有不同。『極精墨』當作『極精黑』，『五十兩』當作『五兩』。

〔二八〕此條見明津逮秘書本宋何薳撰《春渚紀聞》卷八，文字略有不同。『銑澤』當作『銳澤』。

〔二九〕此條見明金陵書林刻本宋晁氏撰《墨經》。

〔三〇〕此條見明津逮秘書本宋何薳撰《春渚紀聞》卷八，何薳自號韓青老農。文字略有不同，『郭遇』當作『郭遇明』。

〔三一〕此條見明刻本楊慎撰《太史升菴全集》卷六十六。

〔三二〕此條見明萬曆四十四年潘膺祉如韋館刻本謝肇淛《五雜俎》卷十二，文字略有不同。

〔三三〕『人文』當作『人文』，據萬曆方氏美蔭堂刻本方玉魯編《方氏墨譜》之汪道貫《墨書》。

〔三四〕此條見萬曆程氏滋蘭堂刻本程君房《程氏墨苑》『墨譜』，文字略有不同，如『玄工』品省略『格澤星』『玄圭』『東君』『漢宮獅墜』等。個別錯誤，『六龍御天』當作『時乘六龍以御天』，『玉蘭訣』當作『玉蘭花』，『玄玄靈芝』當作『玄光靈芝』。王錫爵所言見《程氏墨苑》『詩文卷二』之《墨苑序》；王百穀所言見《程氏墨苑》『詩文卷四』，王百穀即王稺登。

〔三五〕『圖』當作『圓』，程夢陽即程嘉燧，號松圓老人，『嘉定四先生』之一。據崇禎刻本程嘉燧《松圓浪淘集》。

〔三六〕上文所列製墨名家及名品，見清刻本明麻三衡《墨志》『稽式』。『程鳳池』條中『大乙藜』當作『太乙藜』，『石土雯』當作『石上雯』，『松溪子』條中『異寶墨藏』當作『異墨寶藏』。

〔三七〕《墨苑》即明程君房《程氏墨苑》，『元對』原文作『玄對』，見詩文卷四，據明萬曆程氏滋蘭堂刻本《程氏墨苑》。

繪事瑣言卷三

吳江迮朗卍川著

粉

《墨子》云：『禹造粉。』張華《博物志》云：『紂燒鉛錫作粉。』粉之由來遠矣。粉有解錫、鉛華、胡粉、定粉、瓦粉、光粉、白粉、官粉諸名。胡者，餬也。定、瓦，言其形，光、白，言其色。俗呼吳越者，爲官粉；韶州者，爲韶粉；辰州，爲辰粉；名因地異也。今金陵、杭州、韶州、辰州，皆造之，而辰粉尤真。其色帶青，嘗考造粉之法，每鉛百斤，熔化，削成薄片，卷作筒，安大甑內。甑下、甑中各安醋一瓶，外以鹽泥固濟，紙封甑縫。風罏安火，四兩養一七，便掃入水缸內，依舊封養，次次如此，鉛盡爲度。不盡者留，炒作黃丹。每粉一斤，入豆粉二兩，蛤粉四兩，水內攪勻，澄去清水，用細灰按成溝，紙隔數層，置粉于上，將乾，截成瓦定形，待乾收起。范成大《虞衡志》言：『桂林所作鉛粉，最有名，謂之桂粉。以墨鉛著糟甕中，罨化之。』何孟春《餘冬錄》云：『嵩陽產鉛，居民多造胡粉。其法：鉛塊懸酒缸內，封閉四十九日，開之，則爲粉矣。』《相感志》云：『韶粉蒸之不白，以蘿蔔甕子蒸之，則白。』此造鉛粉之法也。

顧造粉存乎工匠，莫如蘇州、杭州爲最，而去鉛泥養之法，則存乎作畫之人。蓋粉以鉛造，是粉皆鉛，不能盡去鉛性，亦當殺其鉛氣。取真粉置大碗中，滿貯清水，鍋内蒸之，水面浮出黑油，即鉛氣也。以紙拖去，換入清水，浸一日夜，再蒸、再拖，十數日，黑氣漸少，白氣如銀，斯爲鉛盡。撇去清水，曬乾待用。此去鉛氣法也。

或有用豆腐蒸之，恐鹽滷石膏所點味入粉中，易于黴泛，不如清水蒸之爲潔。

泥至將乾，又蘸清水再泥，至於細極生光，兼出香氣，然後滴入清膠，漸漸泥開。撇上面者然。欲用粉時，必先乳細，以粉少許，入濃膠水，於碟心泥之，如泥金

另作一碟，用薄紙拖去黑氣，而後用之。冬日膠宜輕，夏日膠宜稍重，既乳即用，不可久停。惟恐粉沈于底，膠浮于上，膠性已褪，著紙易脱。冬日凍凝，可用磁器蓋密，以待隔宿烘開，略加清膠再用。

夏日隨用隨加淡膠，膠重略添清水。若用而有餘，即將清水衝開，澄之一夕，明日撇去鉛水，宿膠亦去，復以清水養之。每朝換水，俟覆[二]用時，撇去清水，再用膠泥如初，乃復可用。

總之，膠不可太重，重則色黃；亦不可太輕，輕則易脱。輕重合宜，自然調和、細膩受染，色亦精白。故黃脚可棄，而用剩之粉，必不肯棄。或以水浸，或出膠後留待自乾，仍用新膠水再泥、再撇，愈細愈白，以著白花，立起有光。點珠更妙。舊傳粉經人氣，則鉛氣易耗，故研粉者，用乳鉢不如用手泥之爲妙。古人作畫多用蛤粉，牡蠣，一名牡蛤，生海中。人以其房燒灰粉壁。蛤亦可爲粉。蚌類甚多，江湖中處處有之，惟洞庭漢沔獨多。大者長七寸，狀如牡蠣，小者長三四寸。其殼可爲粉。湖沔人皆印成錠，市之，謂之蚌粉。亦曰蛤粉。古人謂之蜃灰，以飾墻壁。若今石灰是也。亦用白堊，《西山經》云：『大次之

山，其陽多塗。《中山經》云：『蔥蘢之山，塗多五色。』白堊，一名白善土，一名白土粉，一名畫粉土。以黃爲正色，則白者

為惡色。故名堊。後人諱之，呼爲白善。生邯鄲山谷，采無時。陶宏景曰：『即今畫家用者，甚多而賤。』胡居士曰：『始

興小桂縣晉陽鄉，有白善，而今處處有之。京師謂之白土粉。切成方塊，賣于人以浣衣。定州用燒白磁器坯者。今人

概用鉛粉矣。 近有以白爐甘石代粉者，爐甘石，爐火所重。其味甘，故名。所在坑冶處，皆有。川蜀、湘東最

多，而山西、雲南者爲勝。金銀之苗也。其塊大小不一，狀如羊腦，鬆如石脂。亦黏舌。産于金坑者，其色微黃，爲上。産

于銀坑者，其色白，或帶青、或帶綠、或粉紅，赤銅得之，即變爲黃。此物點化爲神藥，九天三清俱尊之，曰『爐先生』。或

亦用滑石，滑石，亦名畫石，又名液石。因其軟滑可寫畫也。表畫家用刷紙代粉。 雖無鉛黑之氣，未免板滯之

色，曷若鉛粉泥細，有汁漿，有光彩，爲第一耶？ 作僞者或以衣粉白土雜入，宜辨之。好事者

磨白玉以爲屑，搗明珠而代粉，或且以泥銀入粉內，取其有光，是謂粉妖。 猶造墨者和以腦麝，

金屑，謂之墨妖也。《周禮·考工記》曰：『繢畫之事後素功。』又曰：『白受采先以粉地爲質，

而後施五采。』粉固居五采之先也。 粉之爲用，大矣哉！

丹　砂

丹砂，一名朱砂，丹乃石名。 其字從井中一點，象丹在井中之形，義出許慎《説文》。後人

以丹爲朱色之名，故呼『朱砂』。 出武陵、西川諸蠻中，皆屬巴地，故又謂之『巴砂』。砂凡百

等。 有妙硫砂，如拳許大，或重一鎰，有十四面，面如鏡者，若遇陰沈天雨，即鏡面上有紅漿汁

出。有梅栢砂，如梅子許大，夜有光生，照見一室。有白庭砂，如帝珠子許大，面上有小星現。

有神座砂、金座砂、玉座砂，次有白金砂、澄水砂、陰成砂、辰錦砂、芙蓉砂、鏡面砂、箭鏃砂、曹末砂、土砂、金星砂、平面砂、神末砂，不可殫述。[二]總其大略，厥惟二種：土砂、石砂而已。土砂體輕而色黃黑，不任畫用。其石砂有十數品，最上者爲光明砂，入畫甚善，俗間亦少有之，至于所產之地，以辰、錦爲最。麻陽，即古錦州地，佳者爲箭鏃砂。結不實者，爲肺砂。細者，爲末砂。色紫不染紙者，爲舊坑砂，爲上品。色鮮染紙者，爲新坑砂，次之。若階州金、商州砂，乃武都雄黃，非丹砂也。范成大《桂海志》：『《本草》以辰砂爲上，宜砂次之。然宜州出砂處與湖北犬牙山相連，北爲辰砂，南爲宜砂。地脉不殊，無甚分別。老者亦出白牀上。或謂宜砂出土石間，非石牀所生，未識此耳。』辰砂出深山石崖間，土人采之，穴地數十丈始見。其苗乃白石，謂之朱砂牀。砂生石上，其大塊者如雞子，小者如石榴子。狀若芙蓉頭、箭鏃，連牀者，紫黯若鐵色，而光明瑩徹，碎之嶄岩作墙壁，又似雲母片可折者，真辰砂也。《丹砂要訣》云：『丹砂者，萬靈之主，居之南方，或赤龍以建號，或朱鳥以爲名。上品生於辰、錦二州石穴，中品生於交、桂，下品生於衡、邵。名有數種，清濁體異，真僞不同。辰錦上品，砂生白石牀之上，十二枚爲一座，色如未開蓮花，光明耀日。亦有九枚爲一座，七枚、五枚者次之。每座中有大者爲主，四圍小者爲臣，朝護四面，雜砂一二斗抱之，中有芙蓉頭成顆者，亦入上品。又有如馬牙光明者，爲上品。白光若雲母，爲中品。又有紫靈砂，圓長似笋而紅紫，爲上品。石片稜角生青光，爲下品。交桂所出，但是座上及打石得，形似

芙蓉頭，面光明者，亦入上品。顆粒而通明者，爲中品。片段不明徹者，爲下品。衡邵所出，雖是紫砂，得之砂石中者，亦入下品也。』有溪砂生溪州砂石之中，土砂生土穴之中，土石相雜，故不入上品。由今觀之，丹砂之高下最難剖辨。前人所論砂品，或入藥或燒煉，止論其質，不論其色。然而色之明黯，未始不因乎質之純雜。是故彙集衆說，以備參考。要而言之，産朱砂之地甚多，而入貢者惟辰州。近日搜抉幾盡，有時借材于貴州，貴州所産亦良，莫如銅仁爲最。

《銅仁府志》云：『銅仁産者，有形如箭鏃，號箭頭砂，最爲可貴。産于萬山廠。他砂皆産于上[三]中，此砂獨生于石縫中，取之最難，每塊并無重至一兩者。』

《古歡堂黔書》云：『自馬蹄關至用砂壩十里而近，自用砂壩至洋水、熱水五十里而遥，皆砂廠也。洋、熱之砂爲箭頭，爲箇子。用壩之砂爲斧劈，爲鏡面。此其凡也。采砂者必驗其影，見若匏壺者，見若竹節者，尾之。掘地而下曰「井」，平行而入曰「壟」，直而高者曰「天平」，墜而斜者曰「牛吸水」，皆必支木冪版以爲厢，而後可障土，畚鍤錘鐅之用，靡不備。焚膏而入，蛇行匍匐，如追亡子，控金頤而逐原鹿，夜以爲旦。死生震壓之所不計也。石則斧之，過堅則煤之，必達而後止。有狻猊焉，象王焉，於菟長離焉，則之啓閉，眠乎時；砂之梏良，眠乎質。不可强也。其水或瀦之池，或引之竿，越岡逾嶺，涓涓天上落也。獲之多寡，眠乎命；地方其負荷而出，投諸水，淘之汰之，搖以牀，漂以箕，既净，囊而漉之。不即乾，口以吹之。砂之走，響如松風，無巨無細，咸以晶熒爲上。柳子所謂「色如芙蓉」是也。伏土中，呴呴作伏雌聲，聞者勿得驚，驚則他走。凡大幸矣。否則，栖棬焉、簑藪焉、簪珥焉，要亦聽之，龐而重者爲砂寶。』

天下丹砂，莫良于銅仁。學仙者，求爲勾漏令，學畫者，願作黔中游也。更有要者，選砂惟要明净。不净，則夾鐵；不明，恐是方士燒煉之餘。亦有一種炒過者，色紫而不鮮，久則變黑。又有取過天硫者，色亦無神。俱不宜用。惟擇其鮮紅而有

光彩者，洗過曬乾，碾碎，入擂鉢，乾乳至細，欲栩栩然飛出，則用膠水少許，兼以溫河水飛之。

飛不下者，粗也。再乳再飛，至紫色者，脚也。脚去之，先飛下者爲標，浮于標上者，㲲也。㲲

棄之。先後飛下者，分作三層，大率與青綠同。多者用碗，少者用碟。

三朱。研細時入膠水研勻，溫水攪開，將上面黃水撇于碗中，皆飛下之朱也。此碗尚有粗脚，以指攪勻，另用

一碗撇入黃水，爲第一碗。所遺沈脚，仍歸乳鉢，以俟再研。隨將第一碗內黃水撇出，爲第二碗。所留第一碗內紅底

謂之三朱。

二朱。第二碗內黃水少停一刻，撇出，爲第三碗，所留第二碗內之紅底，謂之二朱。

頭朱。第三碗內黃水停半日，撇出，爲第四碗。所留第三碗內之底，謂之頭朱。

黃標。第四碗內黃水，上有浮㲲，以淨紙蓋水面，拖去浮㲲後，以碟盛黃水置手爐上，烘乾，可染淡紅衣服，并

代代赭石，畫山水枝葉，其色彌佳也。

朱分三層，每飛下時，須用滾水出膠。凡水要河水，不宜井水。凡乳砂，初下手如左旋，則

始終俱左。若右旋，則始終俱右。切忌一左一右，以致砂粒成圓，屢研不碎。凡染大紅，以二

朱爲地，用淡脂染六七次，以濃脂細勻，自然鮮艷。蓋丹砂鍾靈，原有本來真㲲護其華采，一經

研洗，去其㲲而存其質，歲久必漸淡。惟烘染既足，礬一兩次，則絹紙爛後，顏色仍鮮。所謂以

人力葆其天真也。朱砂斷不可用，更有以水窟雄黃充丹砂者，研細乃帶黃色，又不

可不辨。階州接西戎界，出水窟雄黃，生于山岩中，有水流處。其石名青煙石，白鮮石，雄黃出其中。其塊大者如胡桃，

小者如粟豆。上有孔竅。其色深紅而微紫，體極輕虛。北人以充丹砂，但研細，色帶黃爾。

銀朱

染大紅者，只可用丹砂，不可用銀朱。銀朱久而色變，丹砂愈久而愈紅也。然前人采繪多用之，檀子色又用銀朱合成，不可不備。銀朱，一名猩紅，一名紫粉霜。昔人謂水銀出於丹砂，熔化還復爲朱者，即此也。名亦由此。升煉銀朱，用石亭脂二斤，新鍋內熔化，次下水銀一斤，炒作青砂。頭炒不見星。研末，罐盛，石版蓋住，鐵綫縛定，鹽泥固濟，大火煅之，待冷取出。

貼罐者爲銀朱，貼口者爲丹砂。今人多以黃丹丸，礬紅雜之，其色黃黯。又有以衣粉攙入者，其色淡紅，宜辨之。真者謂之水華朱，俗謂之標朱。每水銀一斤，燒朱十四兩八分，次朱二兩五錢。漂銀朱法，取真標朱，并得杜燒更妙。至心紅非所宜用。

水。入乳鉢內研勻，溫水攪開，撇出紅黃水，另貯碗中。其鉢中紫脚棄之，每斤約五六兩朱，愈低則脚愈多，碗內上面黃水，即黃標也。撇出，亦棄之。所留之底，再用溫水冲攪，以黃水出盡爲度。曬乾，研細待用。不可火烘，恐銀朱見火復化水銀也。用時亦下清膠、燕脂勻染，若朱砂內兼用銀朱，久必變色，不間雜爲是。

入乳鉢內研勻，溫水攪開，撇出紅黃水，另貯碗中。其鉢中紫脚棄之，每斤約五六兩朱，愈低則脚愈多，碗內上面黃水，即黃標也。撇出，亦棄之。所留之底，再用溫水冲攪，以黃水出盡爲度。曬乾，研細待用。不可火烘，恐銀朱見火復化水銀也。用時亦下清膠、燕脂勻染，若朱砂內兼用銀朱，久必變色，不間雜爲是。

每斤用河水化膠，忌天泉及礬

石　青

石青，一名扁青。朱崖以南及林邑、扶南舶上來者，形塊大如拳，其色又青，腹中亦時有空者。生于武昌者，片塊小而色更佳。蘭州、梓州者，形扁作片而色淺。汪[四]時珍曰：『人言即緑青者，非也。今俗呼爲大青。繪畫家用之，其色青翠不渝，楚蜀諸處亦有之。而今貨石青者，有天青、大青、回回青、佛頭青，種種不同，而回青尤貴。』外有曾青，曾音層，其青層層而生，故名。或云其生從實至空，從空至層，故曰『曾青』。出蔚州者佳，鄂州者次之，餘州并任用。舊說與空青同山，但出銅處，年古即生。形如黃連相綴，又如蚯蚓菌，方稜，色深如波斯青黛，乃石緑之得道者。肌膚得東方正色，可以入畫。張彥遠云『蔚之曾青』是。白青，一名碧青，一名魚目青，即所云空青。圓如鐵珠，色白而腹不空，研之色白如碧，亦石青之類。或曰不入畫用，無空青時亦用之。或曰色深者爲石青，淡者爲碧青。今繪采家亦用。范子計然曰：『白青出宏農豫章。』皆石青之類。以今考之，河南、宛南、陝西、安康、江西、筠州、四川、涇南、雲南、鈞州、威州、産里、楚北、漢川，俱産石青。約有三種：一、箭頭青，懸崖峭壁之上，人不能取，以箭射之，箭頭著處，青隨箭落，故謂之『箭青』。一、梅花片，形似梅花，故名。此二種爲最。又有一種，細如芥子，内多緑米，色不甚翠，細者每斤不過千文，片塊者或一金一兩、或二金一兩，總以色翠而鮮爲貴。漂青之法共有三層，頭青、二青、三青是已。分而言之：

三青。初置乳鉢中，輕輕乳細，月白粉起，入淡膠研匀，再加温水攪開。將上面青水撒于碟中，此碟尚有粗脚，

以指攪勻，另用一碟撇入青水，爲第一碟。所遺沈脚，仍歸乳鉢，以俟再研。少停一刻，將第一碟內青水撇出，爲第二碟。所留第一碟內之底，謂之三青。

二青。第二碟月白水，少停一刻，又撇出，爲第三碟。所留第二碟內之底，是謂二青。

頭青。第三碟內青水，又停十餘刻，撇出，棄去。所留之底，淡如月白，是謂頭青，亦名青標，亦謂之油子。

此漂青法也。乳鉢內沈脚再研，加膠，再撇如前。仍分三層，與前同用。越研越青，不可輕棄。凡乳青須細細輕研，不可力重。力太重，則青皆成月白粉。其撇水時，須隨攪隨撇，不可久待。待之久則青沈不出，石質重滯故也。惟第三碟內撇去浮標，不必指攪。至于用石青時，膠水須稠，火上熔用。用後滿加清水，火上烘之，膠浮於上。撇去淨盡，是謂出膠。出膠不淨，則下次再用，便無光彩，故必膠出淨盡，俟再用，則臨時再加新膠水可也。若夫用青由淡而濃，寧可數層漸加，不可一次濃堆。前人論之章[五]矣。善用青者，當自知之。

空　青

空青，一名楊梅青，生益州山谷及越嶲山有銅處。銅精熏則生空青。其腹中空。今出銅官者，色最鮮深。出始興者，弗如涼州。高平郡有空青山，亦甚多。但圓實如鐵珠，無空腹者，皆鑿土石中取之，而以合丹，成則化鉛爲金，亦充畫色。張果《玉洞要訣》云：『空青以[六]楊梅，受赤金之精，甲乙陰靈之氣，近泉而生，久而含潤。新從坎中出，鑽破中有水，久即乾，如

珠，金星燦燦。』《庚辛玉册》云：『空青，陰石也。產上饒，似鐘乳者佳。大片含紫色，有光采。次出蜀嚴道及北代山，生金坑中，生生不已，故青爲之丹。有如拳大及卵形者，中空有水如油，治盲立效。出銅坑者亦佳，堪畫。又有楊梅青，石青，皆是一體，而氣有精粗。』《造化指南》云：『銅得紫陽之氣而生緑，緑二百年而生石緑，銅始生其中焉。曾、空二青則石緑之得道者，均謂之礦。又二百年得青陽之氣，化爲鍮石。』觀此諸説，則空青有金坑、銅坑二種，或大如拳卵，小如豆粒，或成片塊，或若楊梅，雖有精粗之異，皆以有漿爲上，不空無漿者下也。方家以藥塗銅物生青，刮下僞作空青者，終是銅青，非石緑之得道者也。張彦遠云『越雟[七]之空青』，古人作畫多用之。今空青難得，止用石青、曾青、碧青矣。倘遇真空青，寧可持以醫世之目盲者，僅充畫色，殊爲可惜。

石緑

石緑生山之陰穴中，陰石也。亦生銅坑中，乃銅之祖氣也。銅得紫陽之氣而生緑，緑久則成石，謂之『石緑』。而銅生于中，與空青、曾青同一根源也。今人呼爲『大緑』，亦名『緑青』。《本草》曰：『此即用畫緑色者，亦出空青中，相挾帶。今畫工呼爲「碧青」，而呼空青作「緑青」，正相反矣。』又韶州、信州，其色青白，極有大塊，其中青白花紋可愛，信州人琢爲腰帶器

物及婦人服飾。范成大《桂海志》云：『石綠，銅之苗也。出廣西古江有銅處。生石中，質如石者，名石綠。一種脆爛如碎土者，名泥綠，品最下。』《大明會典》云[八]：『青綠石礦，淘净綠一十一兩四錢。暗色綠，每礦一斤，淘净綠一十兩八錢。』以今考之，江西筠州、四川涇南、湖北漢川、陝西安康并産石綠。大者作假山以供雅玩，小者入畫。總以色嫩者爲佳。其形似蝦蟆背爲貴，其質堅過石青。先以鐵椎擊碎，然後入乳鉢細研，加膠攪標，分作三層。頭綠、二綠、三綠是已。

三綠。研細時，俱成淡綠粉，入淡膠水研開，再加溫水攪之，撇出一碟，另用一碟撇入綠水，爲第一碟。所遺沈脚甚粗，歸于乳鉢，以俟再研。少停一刻，將第一碟内青水撇出，爲第二碟。所留第一碟内之底，謂之三綠。

二綠。第二碟綠水撇出，爲第三碟。所留第二碟内之底，是謂二綠。

頭綠。第三碟内綠水，須停半日，撇出棄去，所留之底，是謂頭綠，亦名綠標。

此漂綠之法與漂青同，用時點膠，用後出膠，亦與石青無異。諺有云『綠不綠，膠不宿』，碧不碧，膠不出。』似石青以出膠净盡爲妙，石綠即不出盡亦無妨也。唐張彦遠云：『越嶲之空青，蔚之曾青，武昌之扁青，上品石綠。漆姑汁煉煎，并爲重采，鬱而用之。』古畫皆用漆姑汁，若煉煎謂之鬱色，於綠色上重用之。古畫不用頭綠大青，畫家呼粗綠爲頭綠，粗青爲大青。取其精華，接而用之。百年傳致之膠，千載不剥；絶刃食竹之毫，一劃如劍。觀此則青綠之精粗、輕重，大略可會矣。至于用綠，亦宜數層漸加，不可一次濃堆。紙上正面著綠，宜以草綠罩之。絹上正面草綠，背

面襯以石綠。只宜淡用，不可厚塗，致奪草綠本色，翻覺減趣。故用綠調綠之法，又見于《李衎畫竹譜》。其略云：『設色，須用上好石綠，如法入清膠水研淘，作五分等。除頭綠粗惡不堪用外，二綠、三綠染葉面，色淡者名枝條綠，染葉背及枝幹。更下一等極淡者，名綠花，亦可用染葉背枝幹。如初破籜新竹，須用三綠染。節下粉白，用石青花染。石青標亦謂之石青花，石綠標亦謂之綠花。老竹，用藤黃染。枯竹枝幹及葉梢筍籜，皆土黃染。筍籜上斑花及葉梢上水痕，用檀色點染。此其大略也。若夫對合淺深，斟酌輕重，更在臨時。調綠之法，先入稠膠研匀，別煎槐花水，相輕重和調得所，依法濡筆，須輕薄塗抹，不要厚重，及有痕迹，亦須嵌墨道遏截，勿使出入不齊，尤不可露白。若遇夜，則將綠盞以净水出膠了放乾，明日更依前調用。若只如此，經宿則不可用矣。』

珊　瑚

珊瑚，梵書名鉢羅娑福羅，生南海，又從波斯國及師子國來，今廣州亦有。云生海底，作枝柯狀，五七株成林，謂之珊瑚林。明潤如紅玉，中多有孔，亦有無孔者。枝柯多者，更難得。居水中直而軟，見風日則曲而硬，變紅色者，爲上。漢趙佗謂之『火樹』是也。亦有黑色者，不佳。碧色者，亦良。昔人謂碧者爲青琅玕，俱可作珠。許慎《説文》云：『珊瑚色赤，或生於

海，或生於山。』據此，則生於海者爲珊瑚，生於山者爲琅玕，尤可徵矣。《海中經》云：『取珊瑚，先作鐵網沈水底，珊瑚貫中而生，歲高三二尺，有枝無葉，因絞網出之，皆摧折在網中，故難得完好者。』漢積翠池中有珊瑚高一丈二三尺，本三柯，上有四百六十條，云是南越王趙佗所獻，夜有光景。晋石崇家，有珊瑚高六七尺，今并不聞有此高大者。用之之法，鐵椎椎斷，乳鉢研細，色紅者變爲色白，仍用膠水飛過，細者待用，粗者再研。其細者，調膠以代粉地，後用淡脂染之，色自鮮明。嘗考宋宣和內府印色，純用珊瑚屑，鮮如朝日，然其色淡，欲作大紅，須攪入朱標，以洋紅染之，其色更艷。今人多用作印泥，而入畫者少，以有燕脂和粉，可抵珊瑚也。

寶石

寶石出西番回鶻地方諸坑井內，雲南、遼東亦有之。有紅、綠、碧、紫數色。紅者名刺子，碧者名靛子，翠者名馬價珠，黃者名木難珠，紫者名蠟子。又有鴉鶻石、猫精石、石榴子、紅扁豆等名，色皆其類也。《山海經》言：『騄山多玉，淒水出焉。西注於海，中多采石。』采石，即寶石也。碧者，唐人謂之瑟瑟。紅者，宋人謂之靺鞨。今通呼爲寶石，以鑲首飾器物。大者如指頭，小者如豆粒，皆碾成珠狀。[九]前人采繪有所謂石榴顆者，即石榴子也。專取紅者研粉入畫，別有寶光。宋宣和內府印色多用寶石粉，極其鮮艷。因其價數倍于金，人罕用之。

赭石

《詩·邶風》：『赫如渥赭。』疏：『赭然而赤，如厚漬之丹赭。』《説文》云：『赭，赤土也。』
前漢《司馬相如傳》：『其土則丹青赭堊。』注：『赭，今之赤土也。』《唐書·地理志》：『靈州靈
武郡貢代赭。』《山海經》：『柴桑之山，其下多冷石赭。』《北山經》云：『少陽之山中多美赭。』
《西山經》云：『石脆之山，灌水出焉。中有流赭。』郭璞注云：『赭，赤土也。』赭，一名代赭，一
名須丸，一名血師，一名土朱，一名鐵朱。出代郡者，名代赭；出姑幕者，名須丸。赭，赤色也，
代，即雁門也。今俗呼爲土朱、鐵朱。《管子》曰：『山上有赭，其下有鐵。』鐵朱之名或緣此，
不獨因其形色也。《本草》云：『代赭，陽石。與太乙餘粮并生山峽中。研之作朱色，可點書，
又可罨金，益色赤。張華以赤土拭寶劍，倍益精明，即此也。』今畫中所用，其質以堅爲貴，而
硬如鐵、爛如泥者，不可用。其色以麗爲上，而紫如黑、淡如黄者，不可用。先以鐵椎擊碎，後
入乳鉢細研，或竟用整塊于乳鉢底磨之，投以清膠，淘以净水，漂出面上白水，汰去底下粗渣，
俟乾收好，臨用以膠水乳開用之。凡老枝、枯葉、苞蒂之類，多用之。樹本石脚、山頭坡上，多
用之。或代以硃砂標，或微入藤黄，俱可。至于合他色以成色者，則有如：

合墨成鐵色。　樹之根幹所用。

合脂成老紅色。染菊瓣。

合脂與墨成醬色。海棠及杏花蒂所用。

合藤黃成檀香色。染菊瓣。

合綠爲蒼綠色。點秋葵、蠟梅、苞蒂及畫樹、花嫩枝、草花老梗。

此赭之配合衆色，畫家相傳久矣。然而細玩海棠、杏花、秋葵、苞蒂，皆以先點嫩綠，後用脂水濃染爲妙。樹根、老枝亦可。先用墨寫，罩以赭水，頗爲明净，不必定用合成之色也。或曰色合成而後用，其色乃厚，而于生紙尤宜。要亦各有所宜，不可執一。調赭不可膠輕，輕則散而不膩，又必手泥，泥則細而成漿物，性如此，不可不知。

赤土

京師東三百里燕然山下多赤土，土人取以爲丸，鬻於市。蓋豐潤、玉田畫扇者，用以畫宜興紫泥磁器，色極相似。初用乳鉢研細，入膠淘出粗脚，撇其極細者，留以待用。用時以膠乳開作地，仍用赭染，微潤以脂，濃厚而有精神。曾取而用之。自離經州後，土已用罄，以赭石和粉爲地，赭脂染成，亦如赤土。可知彰施五彩，存乎調合得宜，自有佳色，不必拘拘於異物之求也。然而，未造墨時，煤炭亦堪作字。無丹砂處，土朱已是鮮紅。藍田種玉之區，玉泉涌沙之

域，天生赤土，以供畫用。無惑乎！兩邑之人，倚畫扇爲生涯者以千百計，因特志之，以備采擇。

校勘記

〔一〕『覆』疑作『復』，據下文『乃復可用』句意。

〔二〕自『有妙硫砂』至『不可殫述』見於明萬曆二十一年胡承龍刻本李時珍《本草綱目》卷九，连朗未明出處。

〔三〕『上』上圖鈔本作『土』，疑當作『土』。

〔四〕『汪』字衍，見明萬曆二十一年胡承龍刻本李時珍《本草綱目》卷十『扁青』。

〔五〕據文意『章』當作『彰』。

〔六〕『以』當作『似』，見李時珍《本草綱目》卷十『空青』。此篇连朗輯録《本草綱目》未注明。

〔七〕『雋』當作『巂』，見李時珍《本草綱目》卷十『空青』。另據明刻津逮秘書本唐張彦遠《歷代名畫記》卷二。

〔八〕此處引用句讀不通，據明萬曆内府刻本《大明會典》卷一百九十五，原文爲：『次青绿石礦一斤，淘造净青绿一十一兩四錢三分；暗色绿石礦一斤，淘造净青绿一十兩八錢七分六厘。』

〔九〕引用文字見《本草綱目》卷八，连朗輯録未注明。

吴江迮朗卍川著

燕脂

燕脂産于燕地，故名，又名䕏菽。《中華古今注》云：『燕脂起于殷[一]，以紅藍花汁凝作之，調脂飾女面。』匈奴人名妻爲閼氏，音同燕脂，謂其顔色可愛，如燕脂也。俗作臙肢、胭支者，并謬。其種有四：

一種以紅藍花汁染胡粉而成。蘇鶚《演義》：『燕脂葉似薊，花似蒲，出西方，中國謂之「紅藍」。』以染粉爲婦人面色。』按：紅藍即紅花，生梁漢及西域。《博物志》云：『張騫得種于西域。』今處處有之。人家場圃所種，冬月布子于熟地，至春生苗，夏乃有花，花下作梂彙多刺，花出梂上，圃人乘露采之。采已復出，至盡而罷。梂中結實，白，顆如小豆大。其花曝乾以染真紅，又作燕脂。

一種以山燕脂花汁染粉而成。段公路《北户録》：『端州山間有花，叢生，葉類藍，正月花開似蓼。土人采含苞者爲燕脂粉，亦可染帛，如紅藍也。』

一種以山榴花汁作成者。山榴生青齊間，甚多。

一種以紫鉚染綿而成。一名胡燕脂。

南人多用紫鈄。燕脂，俗呼『紫梗』是也。又有一種生于南方籬落間，藤纏而上，如扁豆、牽牛。初開白花，漸結紫子，如豆，一枝蓓蕾數十粒。熟後剖之，有紫漿，以木棉花收之，亦謂之『燕脂』，色紫黑而不鮮。今畫家所用綿燕脂，俱是紫梗煎汁染成。南北皆有，求其極佳者，則以杭州雀舌爲最。雀舌者何？木棉花絮疊成薄圓片，大小不等，以收紫梗汁，既乾，剪下。每片之邊形如雀舌，其色厚而鮮，餘皆不及也。杭州西湖水最清，故煎紫梗色最鮮，非他省所及。烘脂之法，先以净碟貯河水之自澄者，烘手爐上，候水既熱，投入燕脂，略烘片時，用手擠出紫水，另用一碟撇去沉底綿渣，然後烘乾。將乾時，必息心静候，見其始乾，即行移開，不可烘焦，焦則色黑矣。諺云『藤黃莫入口，燕脂莫上手』。脂沾于手，一時洗滌不下，故有此語。今人誤會其意，輒云燕脂須用净竹箸一雙，絞出紫水，然後曬于日中或烘于爐上。若用手一擠，色皆上手，鮮意盡矣，不知燕脂入水，非手指擠不盡，不盡則半留絮內，色亦不足也。其法先以清水濕手，隨擠隨洗，則黏于指者不厚，不過半日色自褪矣。或曰以醇洗手，紫色立脫，亦非確論。

紫　草

紫草，一名紫丹，一名紫芙。《爾雅》作『茈草』，《廣雅》作『茈莫』，音紫戾。徭獞人呼爲

『鴉銜草』。此草花紫根紫，可以染紫，故名。[二]所在皆有，人家或種之，苗似蘭香，莖赤節青，三月開花，紫白色，結實白色，秋月熟。種紫草者，三月逐壟下子，九月子熟時刈草，春社前後采根陰乾。其根，頭有白毛如茸。未花時采，則根色鮮明；花過時采，則根色黯惡。采時以石壓扁曝乾，用時煎出紫水，以畫紫色，與脂相似。前人采繪，燕脂外又有紫花，故并及之。

洋 紅

古未聞有洋紅也，近日畫家始用之。陳目耕《篆刻針度》云：『近有一種洋紅，用以配合印色，其鮮艷更勝於珊瑚，古所未有。』可知洋紅傳至中華未久，是以《山經》莫載，《海志》無考。但知其色之極妍，而不知本係何名，產于何處，抑係何物煉成。詢之洋人，說各不同。或曰用中國銀朱燒提出標，即爲是物。或曰有山蠶長寸許，白腰，以針刺破其腰，出血漬于石上，乾即浮起，掃而積之，盛以玻璃瓶，故覺之有腥氣。或曰紫鉚所煎，即洋燕脂。按：山蟻之說，近于藤黃，爲莾蛇屎。銀朱標亦有腥氣，而入水無質，且色帶紫，近于燕脂，似非朱標。而紫鉚爲是，海舶攜來，價數倍于黃金，作畫者不能常用，居奇者驟難覓售，以此來者漸少而購者難得，閩粵中求之尚易，燕吳間求之絕無。然其爲物也，見水即化，毫無渣滓，其爲色也，淡而甚鮮，濃而不黑，染百花瓣別具嬌艷之姿，染美人面自發桃花之色，赭與脂皆遜三分也。蓋燕脂

多染則濃而帶黑，洋紅多染則厚而仍鮮，丹砂之上加染數次，倍覺鮮艷奪目。入花青合成蓮色，更妍妙異常，是洋紅在五色之外而置之五色中，可謂出類拔萃者矣。用洋紅之法，宜施粉地，不宜單用；宜絹素礬紙工細勾染，不宜生紙寫意。雖寫意單用，亦勝燕脂，然貴重之品，雅宜珍惜也。聞之洋紅有毒，不可入口，不可火烘，兼有真假之別。假者色紫而不鮮，真者色鮮而不黯。別有一種紫粉，名洋燕脂，揚州人所造，或于用印時摻上些微，以添印泥之色，不堪入畫。

猩猩血

《爾雅》有『獸如豕而人面，曰猩猩。能知人名，似小兒啼。』《禮記》曰：『猩猩能言，不離禽獸。』《後漢書》：『哀牢夷出猩猩。』酈元長《水經注》云：『武平封谿縣有獸曰猩猩，猿形人面，顏容端正，學人語，若與交，聞者無不欷歔。其肉食之，窮年無厭，可以辟穀。』《淮南子》曰：『猩猩知往，而不知來。』謂知人家往事及祖父名。阮井[三]云：『封谿，猩猩在山谷間，數百爲群。里人以酒及草屨設於路側，猩猩見即呼人祖先姓名，云「奴欲張我，捨爾而去」。頃復相與，嘗酒至醉，著屨。因而被擒，檻而養之。將烹則推其肥者，泣而遣之。西國胡人取其血染毛罽，色鮮不黯。或曰刺血必鞭箠而問其數，加至一斗，弗如此未肯頓輸。』今粤西、定

州、滇南峽口俱産猩猩，得其血而和以膠，以染大紅，比洋紅更鮮而厚。是不待猩猩毛可爲筆，其血亦堪入畫。

澱

五色中，用澱最多，亦惟製澱爲最難。澱，藍澱也。其滓澄澱在下也。亦作淀，俗作靛。南人掘地作坑，以藍浸水一宿，入石灰，攪至千下，澄去水，則青黑色，亦可乾收，用染青碧。其攪留浮沫，掠出陰乾，謂之澱花，即青黛也。青黛，一名青蛤粉。黛，眉色也。滅去眉毛，以此代之，故謂之黛。然青黛從波斯國來，亦是藍靛花，不可多得。則中國所産藍澱，亦與青黛同。徽之穎州，滇之澂江，北地燕趙，中州河內，與夫太原、南康、廬陵諸處，多産之，不如粵東、閩中所産爲上。

藍有大藍，葉似菜科；小藍葉如蠶豆，共有五種：

蓼藍。葉若蓼葳，可三刈。故先王禁之，《月令》：『仲夏，令民無刈藍以染』是已。

馬藍。葉如苦蕒，即郭璞所謂『大葉冬藍』，俗中所謂『板藍』者，形如蓼藍。

菘藍。葉如白菘，亦似蓼藍。

吳藍。長莖如蒿，吳人種之。

木藍。出嶺南，長莖，高者三四尺，分枝布葉，葉如槐，迥異諸藍。

藍種不同，而作澱則一。曩在京師購澱于市，市人陋習，初以最下者嘗試，更易數次，乃出佳品。辨靛花高下法：微濕指尖，輕蘸靛花，隨即彈去，視其留于指者有紅氣爲上，無紅氣爲下。草屑甚多，色大紅青，斯爲極佳，名曰『廣花』，較圓青爲勝。圓青者，膠斂成丸，吳門所鬻，了無佳色。廣花則散而不丸者。漂花青之法，近日畫譜多略言之。然皆用乳鉢，未聞手泥。手泥之法，蓋從泥金悟得也。青綠丹砂，天生石質，非碎以鐵椎，研以乳鉢，不能細。靛則草質，至輕至細，以乳鉢研之，剛不克柔。以手泥之，柔以克柔，渣滓盡融爲汁漿。故製澱者，利用泥。始用絹篩篩去草屑，化膠水極濃，約花青四兩、膠二兩研斂成丸，如小彈子，黏于大磁碟底，不可日曬，不可火炙，俟其自乾。烘乾，復用膠斂水浸如初。又十餘日，以黃水出盡爲度。換入清水，十餘日，黃未盡而膠已盡。然後用澄清河水浸一日夜，黃水自出，每朝撇去黃水，烘乾收藏，以待乳用。蓋藍葉方嫩，人即刈之，投諸土窖，以水浸爛，取其浮于上者，曬乾入畫。其下即以染衣。故黃乃嫩葉之本色，乘膠而出，於藍無損。若黃水不出，則合綠時總帶黃影，不克發其精光。『青出于藍，而未必青于藍』，職是故耳。此製澱以去黃水爲第一要義也。由是，熱手爐上，先化極稠膠水一大碟，滴四五點于空碟內，入澱少些，以指細泥，如泥金法。泥至將乾，指上蘸水再泥，至于極細，精光耀目，始加數滴清水泥開。不可多水，亦不可太少，少則膠重，多則太稀，宜慎用之。寧多毋少也。泥開之後，歸存大碗，而碟底既濕，滑不黏指，須俟烘乾再用。另取一碟泥之如前，輪流替換，若得四五人聚而泥之，一日可泥兩大碗。大碗既

盈，上須遮蓋，澄過一夜至來日清晨，用薄生紙拖去碗面浮翳，輕輕撇去青水，另貯一大碗中，不可稍帶沈脚。後用三寸碟子，分盛青水，置手爐上，旺火烘乾。中間不可添入冷水。將乾之際，候其方乾，即行取下，不可烘焦。俟其既冷，將碟覆于潮濕地上，約半日，稍得濕氣，刮下爲丸，或散碎紙包，藏以待用。用時置磁碟子內，滴入清水，隨滴隨化，逐時用去，毫無疵累。此泥花青者，較勝于乳鉢百倍也。前大碗底所留沈脚，曬乾再泥，尚有佳色，不過青氣多而紅氣少耳。往見人用花青，渣滓不净，一葉之中，頗多塊壘礧，非惟不見精光，而且毫不融化，色先不佳，而欲求其畫之純粹也，得乎？靛花內膠不可太重，重則色淡而浮，用于紙上，已覺淺薄，用于絹上，更不濃厚。是在泥靛時酌用膠水，寧可膠輕，不可膠重。其靛花調用之法，舊譜所載，約舉一二，以備采擇。

靛花六分和藤黃四分爲老綠。　　　　宜畫正面葉及老葉。

靛花三分和藤黃七分爲嫩綠。　　　　宜畫嫩葉、反葉。

靛花七分和藤黃三分爲深綠。　　　　宜著山茶、桂、橘、菊花。

靛花九分和藤黃一分爲極老綠。　　　用勾老葉之筋。

靛花二分和藤黃八分爲芽綠。　　　　宜桃、柳嫩芽及牡丹芽。

靛花一分和藤黃九分爲最嫩綠。　　　用寫蠟梅瓣或絹上用脂染尖，脂勾筋，微襯石綠。

右青黃調合諸色，相等者爲濃綠，宜著一切深厚之葉，勾染用深綠。其嫩綠宜著一切木本

嫩葉、草花梗。葉深綠之反葉，勾染止用濃綠。

一分和之。其生紙寫意者，用靛花八分入藤黃二分，寫葉宜用墨勾筋，若用靛勾，恐不顯矣。

用綠之法，宜用多水立于紙上，俟其自乾，無論濃淡，其色皆肥厚而有光，切不可乾擦，致不勻

和，且不潤澤，徒見其堆垛耳。宋元人畫花與葉，皆先用墨勾，次用澱花依中筋雙染一過，後用

綠水滿填，老嫩既分，亦臻濃厚。背襯石綠，面帶青染，或半或全，愈顯刻實。近世學徐熙、黃

筌，純用没骨，或兩葉相交處，空出一線，或相接處，漬出分界，并皆有法。學之者宜分宗派，不

可于一幅中溷雜兼用。如學秦漢印而雜入宋元印，未免爲有識者所譏。再絹上用綠，分外鮮

明，後有襯也。紙厚則不能襯，減去二分綠色矣。生紙則色黯，寫意以黯淡爲古，故用靛花入

藤黃最少，亦類物情之一道也。　外有靛花合入他色者：

靛花加燕脂爲蓮青。

靛花燕脂加粉爲藕合。

濃綠中加淡墨爲油綠。

淡緑加赭石爲蒼綠。

凡綠色俱宜臨時合用，惟蓮青必須兩色合調，用筆細細攪至極勻，聽其自乾，以備應用。

其色乃和，若燕脂不佳，以洋紅和入更妙。世人皆言製澱難而用澱偏多，故特詳悉言之。外有

一種洋靛，來自西洋，鬻于東粵，其色較中華靛花更青，幾與石青相似。先用乳鉢乾研極細，後

入膠水再乳，以水化開，可畫遠山及欄干之類。其色甚峭，然只能單用，不能調合他色。投以藤黃，合不成綠，初不解其何故也。或曰『即波斯國青黛』，則與靛花有別。

藤　黃

郭義恭《廣志》云：『藤黃出岳、鄂等州山崖間。樹名海藤，花開有蕊，散落石上，彼人收之，謂之沙黃。就樹采者，輕妙，謂之臘黃。今人謬爲銅黃，銅，「藤」音謬也。此與石類采之無異。畫家時用之。』時珍曰：『今畫家所用藤黃，皆經煎煉成者，舐之麻人。』周達觀《真臘記》云：『國有畫黃，乃樹脂，番人以刀斫樹枝滴下，次年收之。』似與郭氏説微不同，不知即一物否？〔四〕然皆言花與汁耳，從無蟒蛇屎之説，但氣味酸有毒，蛙牙齒貼之即落，舐之舌麻，多食亦能傷人，故曰『藤黃莫入口』。昔人畫黃色甚多，今人概用藤黃矣。市肆所沽，良楛不一，當擇一種如筆管者，名筆管黃，其色最妙。大略有老、嫩二種，嫩則輕清，老則重濁。花葉之昏明，即因之以迥別。用時水浸，俟其自化，不可火烘，烘則色變，嫩者皆老。若著黃色花頭，須和粉用之，淡者仍以黃染，深則用赭染或脂染，其餘合他色者如：

入墨爲秋香色。　入粉爲鵝黃色。

入燕脂爲火黃色。　入靛少爲嫩綠色。

入靛多爲老緑色。入赭爲檀香色。

藤黄與靛合用之時居多，緑分深淺老嫩，以用黄多少爲度，其詳前見于澱。

槐花

槐者，虛星之精。《爾雅》：『櫰，槐。大葉而黑。守宮槐葉晝聶宵炕。』其葉細而青緑者，但謂之槐。槐之生也，季春五日而兔目，十日而鼠耳，二旬而葉成。初生嫩芽，可爆熟水淘過食，亦可作飲代茶。其花未開時，狀如米粒，炒過煎水，染黄甚鮮。染家以水煮，一沸出之，其稠滓爲餅，染色更佳，畫家亦用之。今人概用藤黄，不用槐花矣。然古人采繪，有槐花與藤黄分用者，色有不同，用亦各異，不可不備也。李衎《竹譜》：『調緑之法，別煎槐花水，相輕重和調得所。』可知用槐花法，宜煎水用之，非可預爲烘乾以待用，若燕脂耳。

黄丹

黄丹，一名鉛丹，一名丹粉，又名朱粉。鉛丹生于鉛，出蜀郡平澤，即今熬鉛所作黄丹也。《寳藏論》云：『鉛有數種：波斯鉛，堅白，爲天下第一；草節鉛，出犍爲，銀之精也；銜銀鉛，銀坑中之鉛也，內含五色，并妙；上饒、樂平鉛，次于波斯、草節；負版鉛，鐵苗也，不可用；倭

鉛，可勾金。』土宿真言《本草》云：『鉛乃五金之祖，故有五金狌狞、追魂仗〔五〕者之稱。言其能伏五金而死八石也。雌黄乃金之苗，而中有鉛氣，是黄金之祖矣。信鉛雜銅，是赤金之祖矣。與錫同氣，是青金之祖矣。砒，鐵戀於磁而死于鉛，雄戀于鉛而死于五脂。故金公變化最多，一變而成胡粉，再變而成黄丹，三變而成蜜陀僧，四變而爲白霜。』或有炒錫作成之説，不知黄丹、胡粉皆是化鉛，未聞用錫。《抱朴子·内篇》云：『愚人不信黄丹、胡粉是化鉛所作。』若炒錫，則俱成黑灰，豈有黄、白二粉乎？獨孤滔《丹房鑒源》云：『炒鉛丹法，用鉛一斤，土硫黄十兩，硝石一兩，熔鉛成汁，下醋點之。滾沸時，下硫一塊，少頓，下硝少許，沸定再點醋，依前下少許硝黄，待爲末，則成丹矣。』《會典》云：『黑鉛一斤，燒丹一斤五錢三分也。』今人以作鉛粉不盡者，用硝石、礬石炒成丹，若轉丹爲鉛，只用蓮鬚、葱白汁拌丹慢煎，煅成金汁傾出，即還鉛矣。貨者多以鹽、硝、砂石雜之。凡用黄丹，先以水浸，朝暮換水，漂盡硝、鹽，十日爲度；次飛去砂石；後入乳鉢，乾研極細，加膠再研，温水衝開，棄其上浮之標與下沉之脚，留其中之細者，入稠膠調用。按：黄丹之色與石黄、土黄相似，若以藤黄調粉，可以相代。而前人采繪多用之，不可偏廢。故前鉛粉中略言及之。茲復詳考其説，以廣調色。

石黃

石黃，即雄黃也，一名黃金石，一名熏黃，出于石門，故名石黃。今人敲取石黃中精明者，為雄黃。外黑者，為熏黃。雄黃，金之苗。故南方近金冶〔六〕處，時有之，但不及西來者真好爾。宗奭曰：『非金苗也。』入〔七〕點化黃金用，故名黃金石。生武都山谷敦煌山之陽〔八〕。或西來者少，則用石門始興石黃之佳者。可知雄黃產于武都敦煌，石黃產于石門始興，稍有分別。今畫家用以填水仙花心，取其黃帶微赤，色較藤黃和粉為似。每蒸一次，換水一次，去盡雄黃之氣，然後研細水飛，飛不下者，脚也，棄之。浮于上者，炁也，亦去之。僅留極細者，調膠入畫。近日閩粵有一種石黃，來自西洋，并無大塊，但有細粉，已研細者，嗅之亦無臭氣。須加膠力研，水飛，入畫頗佳。滇南羅伽所產，亦堪入畫。

土黃

《本草》云『土黃可製雄黃』，古人作畫多用之。李衎《竹譜》：『老竹用藤黃染，枯竹枝幹及葉梢、筍籜皆土黃染。』是土黃雖同是黃色，微有異于藤黃。蓋藤黃色嫩，土黃則帶微赤，故用以染枯枝也。王繹采繪亦用之。研細水飛，分作三層，如石青、石綠，調膠入畫。有與他色

合成者：

合槐花、螺青、檀子、粉爲艾褐色。

合烟墨、粉、檀子爲膺[九]背褐色。 柘木交椅色亦用之。

合烟墨、檀子爲麝香褐色。

合銀朱、粉爲棠梨褐色。

合粉、漆綠標、墨爲駝色。

合粉、檀子爲枯竹褐色，亦爲露褐色。 土黃少許。

標合粉爲山谷褐色，亦爲水獺氈色。

標合粉、螺青、槐花爲荆褐色。

合漆綠、烟墨、槐花爲茶褐色。

合墨、粉、槐花爲秋褐色。 土黃爲主[一〇]。

合墨一點、粉、檀子爲氈子色。

合三綠、槐花爲秋褐色。

合烟墨、紫花爲油裏墨色。

合粉、墨爲鼠毛褐色。

合銀朱爲番皮色。

合粉一點爲牙笏色。

土黄之用甚多，大約色與淺赭相似，若合赭與丹砂標可以代之。

百草霜

百草霜名竈突烟，一名竈額墨，此乃竈額及烟爐中墨烟也。其質輕細，故謂之霜。今人取以繪黑蝴蝶，謂其黑而如毛。然不用膠則易脱，膠重又起光，由淡而濃，自然深厚如有粉耳。昔人嘗言《滕王蛺蝶圖》其色甚淡，可知畫蝶不必定用濃霜也。或曰畫黑黄蝴蝶，先以墨勾筋，次以泥金作地，後上墨水，墨上再加青綠。若白蝴蝶，則用泥銀作地，然後加粉，自有光彩，如肉如毛。是畫家用百草霜，專爲蝴蝶而設。蓋用古黑者，取其黑而有光；用此霜者，取其黯而仍黑。『牛溲馬渤、敗鼓之皮，兼收并蓄者，醫師之良也。』[二] 作畫者又烏可以多藏佳墨，遂置百草霜而勿用哉？

黑石脂

五色石脂，生南山之陽山谷中，今俗惟用赤石、白石二脂以入藥，其餘三色石脂無正用，惟黑石脂入畫用。一名石墨，一名石涅，乃其性黏舌，與石炭不同，南人謂之畫眉石。許氏《說文》云：『黛，畫眉石也。』以膠研細，撇出精者，棄其粗腳，用畫大美人頭髮。先通塗其地，後

加好墨絲，則絲絲可數矣。故石墨已見于《墨譜》，而今人書字，概用歙墨而不用石墨，至于畫，則墨之外有石墨、石脂，各有妙用，烏可偏廢？緣歙墨取其有光，而石脂則取其色暗也。亦可畫蛺蝶，與百草霜同功。

泥　金

金之爲泥也，由來尚矣。《論語讖》仲尼云：『吾聞堯與舜游首山，觀渚有五老游河，龍銜玉苞，金泥玉檢封盛書。』此金泥所由昉乎？余嘗觀張僧繇及趙子昂山水，有用泥金勾者，宮室、衣服不待言矣。然金有真假之別，又有粗細之分，不可不博考而詳辯也。《說文》云：『五色金，黃爲之長。久埋不生衣，百煉不輕，從革不違。西方之行，生於土，从土，左、右、注，象金在土中形。』《爾雅》云：『黃金謂之璗，美者謂之鏐，鉼金謂之鈑，絕澤謂之銑。』獨孤滔云：『天生牙謂之黃牙。梵書謂之蘇伐羅。』仙家謂之太真。金之所生，處處皆有。《寶藏論》云：『金有二十種。』又，外國五種。還丹金出丹穴中，體含丹砂，色尤赤也；麩金出五溪漢江，大者如瓜子，小者如麥；山金出交廣南詔諸山，銜石而生；馬蹄金乃最精者，二蹄一斤；毒金即生金，出交廣山石內。此五種皆真金也。水銀金、丹砂金、雄黃金、雌黃金、硫黃金、曾青金、石綠金、石膽金、母砂金、白錫金、黑鉛金，并藥製成者。銅金、生鐵金、熟鐵金、鍮石金，并藥點成

者。已上十五種，皆假金也。外國五種，乃波斯紫磨金、東夷青金、林邑赤金、西戎金、占城金也。《格古要論》曰：『金出兩番、高麗等處沙中。南番瓜子金、麩皮金，皆生金也。雲南葉子金、西番回回金，此熟金也。其性柔而重，色赤。足色者面有椒花、鳳尾及紫霞。如和銀者，性柔，石試色青，火燒不黑；和氣子者，石試有聲而落屑，色赤而性硬，火燒黑色。古云金怕石，銀怕火，其色七青、八黃、九紫、十赤，以赤色為足金也』。攻金之工，詳於《考工》，而打金與泥金無聞焉。《唐六典》曰：『金十四種：曰銷金，曰拍金，曰鍍金，曰織金，曰砑金，曰披金，曰泥金，曰鏤金，曰撚金，曰嵌金，曰圈金，曰貼金，曰嵌金，曰裹金。』是泥金，固冶金之一也。《元史·吳澄傳》：『先是有旨，集善書者粉黃金為泥，寫浮屠藏經。帝詔澄作序。』《宣和書譜》：『景審于《內景經》，必粉金而寫之，蓋亦非率爾而作也。』是泥金，又謂之粉金矣。夫采金于山，處處有之：乳金成粉，人人能造：惟泥金必用金薄，金薄必出金工所打。晉《子夜歌》『打金側瑇瑁，外艷裏懷薄』是也。嘗聞打金之法，首熔金，次鑿碎如米，捶匾成片，夾以烏金紙，取其滑而不滯也。護以爐中炭，灰取其燥而不潤也。百層為一束，束以繩，挫以木，椎勿太重亦勿太輕，輕重不均，則厚薄不稱，挫至四寸餘寬，則成矣。挫初停，中熱如火，不可立解，解即化為珠，須二三日冷定，乃可開也。開時見風，則金皆飛去，必密室中四壁紙黏，一人以木尺許豎于下方，板五六寸橫于上，塗板以粉，上鋪狗皮，炭火一盆，時熏其板，防濕氣黏金，雖六月不廢也。金紙，添爐灰，仍以繩縛，挫至四寸許大，謂之開荒。停一日，俟其冷也，挫層揭開，易烏金側瑇瑁，外艷裏懷薄』是也。

皮上置金簿，竹刀切方爲八塊或四，大者二寸三分，小者一寸一分，夾以白紙，十張爲一帖，千帖爲一箱，是名金簿，俗呼爲飛金。凡漆飾繪畫多用之。畫家亦有用飛金者，刀甲之類，先以膠水或枸樹汁描于圈內，以金簿從水面上拖過，半乾而後貼之，乃能齊整。外此，則皆用泥金矣。　金有二種：

赤金。色赤足者打成。

田赤金。色淡黃，以淡金打成。

此皆真金也。　真金三寸三分，試取十張，以針刺四角，自上至下，齊截無缺者爲足色，有不到者，金色不足也。　泥金法：金一箱，用大磁盤一箇，先滴濃膠於碟底，後掃入金薄，食指泥之，左轉則始終皆左，右轉則始終皆右，不可顛倒錯亂，致損金光。泥至膠乾，再蘸清膠，用力細泥，臂已酸，日已暮，衝入開水，烘手爐上，俟金澄定，撇出膠水烘乾，明日加膠再泥，泥三四次，用溫水化開，撇出上面細者，另作一碟，出膠待用。留其粗腳，加膠再泥，愈泥愈細，愈細愈明。有泥細之後，用之畫畫〔二〕，色如黃土，毫無光彩者，泥不得法故也。打金工竹刀切方，所餘邊角，名曰回殘，泥之與方金無異。又有一種回殘金，丸如豆或散碎，云是裝金佛像重塑者，匠人括〔三〕去舊金，以換新金。其刮下之金，可供書畫，帶漆連膠，故不光耀，此說非也。佛像舊金，必熔以火，乃去膠漆，斷不能泥粉成丸。乃繇市肆謀利之徒，假借此名，以惑文人，半是熏金、銅薄、蜜陀僧〔嶺南閩中銀銅冶處，皆有之，是銀鉛腳。其小餅實鉛丹煅成者。大塊尚有餅形，乃取造黃丹者

脚淬煉成，謂之爐底是也。黃土之類，分作大小碟，黏成大小丸，鬻于市者，大率如此，不如自泥之爲真且細也。用時必須重膠，以指泥過，又需膠水汪汪半碟，以筆從水底舐而用之，自然光亮。倘水少乾擦，則黯而無色，膠稀不稠，則易于脫落。無論冬夏，必用手爐隨時烘之，不使膠停金滯，滯則光晦也。總之，金以有光爲貴，用金者往往患其無光，故其要在乎泥之時多用膠水，不可乾泥。用之時亦多用膠水，不可乾用，皆用水以發其光也。至于真者有光，假者無光，用假金而逾時變黑，不如用真金而歷久不變，夫人知之矣。

泥銀

《爾雅》：『白金，謂之銀，其美者曰鐐。』《說文》云：『鋈，白金也。』銀在�中，與銅相雜，土人采得，以鉛再三煎煉方成，故爲熟銀。生銀則出銀鋊中，狀如硬錫。其金坑中所得，乃在土石滲漏成條，若絲髮狀，土人謂之老翁鬚，極難得。《寶藏論》云：『銀有十七種。』又外國四種。天生牙，生銀坑內石縫中，狀如亂絲，色紅者上，入火紫白如草根者次之，銜黑石者最奇，生樂平、鄱陽產鉛之山，一名龍牙，一名龍鬚，是正[一四]。生銀生石鋊中，成片塊，大小不定，狀如硬錫。母砂銀，生五溪丹砂穴中，色理紅光。黑鉛銀得子母之氣。此四種爲真銀。有水銀銀、草砂銀、曾青銀、石綠銀、雄黃銀、雌黃銀、硫黃銀、膽礬銀、靈草銀，皆是以藥製成者。丹

陽銀、銅銀、鐵銀、白錫銀，皆以藥點化者，十三種皆假銀也。外國四種：新羅銀、波斯銀、林邑銀、雲南銀，并精好。今雲南已屬內地，出銀最多。閩、廣、浙、荊、湖、饒、信、貴州、交趾，處處有之，亦打成薄，用膠泥之，即爲泥銀。凡畫大刀諸刃，宜用銀薄貼之，如貼金簿然。後用水墨及澱水染之，其餘皆用泥銀，其泥之之法與用泥銀法，皆與金同。

校勘記

〔一〕『殷』當作『紂』，見《本草綱目》卷十五『燕脂』，迮朗或輯録於《本草綱目》。此引《中華古今注》與原文略不同，原文爲：『蓋起自紂，以紅藍花汁凝作燕脂，以燕國所生，故曰燕脂，塗之作桃花妝。』據宋百川學海本後唐馬縞《中華古今注》卷中。

〔二〕自『紫草，一名紫丹』至『故名』，見李時珍《本草綱目》卷十二『紫草』，迮朗或輯録《本草綱目》。

〔三〕『井』當作『汧』，見唐裴炎《猩猩銘并序》，據元翻宋小字本《唐文粹》卷七十八。

〔四〕自『郭義恭』至『不知即一物否』，見李時珍《本草綱目》卷十八『藤黃』，迮朗或輯録《本草綱目》。所引《真臘記》即周達觀《真臘風土記》，與原文略不同，原文爲：『畫黃乃一等樹間之脂，番人預先一年以刀斫樹，滴其脂，至次年而始收。』據明新安吳氏刻本《真臘記》。

〔五〕『仗』當作『使』，見《本草綱目》卷八『鉛』，文字略有不同。

〔六〕『冶』疑當作『治』。

〔七〕『入』，上圖鈔本作『人』，『人』是。

〔八〕見《本草綱目》卷九『雄黄』，文字略有不同。迮朗或輯録《本草綱目》。

〔九〕『膺』疑當作『鷹』。

〔一〇〕『王』疑當作『主』。

〔一一〕此句見韓愈《進學解》，據宋蜀本《昌黎先生文集》。

〔一二〕『畫』疑當作『畫』。

〔一三〕『括』據文意，疑當作『刮』。

〔一四〕此處句讀不通，迮朗或輯録《本草綱目》而有省略，原文爲『一名龍牙，一名龍鬚，是正生銀，無毒，爲至藥根本也。生銀生石礦中，成片塊，大小不定，狀如硬錫。』據《本草綱目》卷八『銀』。

吳江迮朗卍川著

膠

膠者，畫之血脉也。譬諸體性焉。自首領、股肱至于手拇、毛髮，榮衛輳結，膚寸而合，皆血脉爲之貫通也。丹砂、青綠、粉赭、金銀，搗之可碎，乳之可細，而塗於絹素，欲其如毛傅皮，歷久不墜，是非有膠不爲功。《考工記》曰：『鹿膠青白，馬膠赤白，牛膠火赤，鼠膠黑，魚膠餌，犀膠黃。』相膠之法，詳于弓人而略于畫繢。《月令》：『季春，審五庫之量。脂膠、丹漆，毋或不良。』可知膠有良楛，不可不擇。夫觀象作服，以五采彰施五色，苟無膠，何以繪？而共工之所掌，闕焉弗載，考之歷朝畫譜，論亦弗及，然泛覽名人舊畫，紙糜潰而顏色如新，絹百雜碎而神氣生動。曹弗興之畫，非惟筆妙，抑亦膠美；顧愷之《西園圖》，粉丹皆盡，惟卷墨僅可見，非惟年遠，膠亦不固。考昔人所用鹿膠、阿膠，今人多用牛膠矣。鹿膠產于薊州，鹿角煎成；阿膠出東平郡東河縣，驢皮、牛皮兼用，真者難得。阿膠一名傳致膠。以阿縣城北井水煮成者爲良。以烏驢皮、阿井水熬七日成膠，味甘而香。皮有老少，膠有清濁，約分三種：清而薄者，畫家用；清而厚者，名覆盆膠，入

藥用；濁而黑者，但可膠物爾。《本草》載阿膠亦用牛皮，故二皮通用。今人僞造者不用驢皮，而用馬、猪、騾、駝及舊箱破履之皮，且不用井水，其味鹽，其氣臭，藥且不可，況於畫乎？牛膠者，黃明膠也，一名水膠，一名海犀膠。《説文》云：『膠，昵也。作之以皮。』故作膠宜用黃牛之革。法取生皮碎而切之，水浸四五日，洗刮潔凈，入釜熬煮，時時攪之，添水至爛，濾取上清之汁，澄棄下濁之底，熬煉成膠。晶光瑩澈，如琥珀、蜜蠟，斯爲黃明，斯爲上品。蓋膠出自製佳矣。亦有鬻于市者，來自南方，名曰條膠，出于宣化，名曰白膠；貨于京師，名曰清膠。擇其條長色黃，極明而不作氣爲要。別有一種，大塊色紫，謂之廣膠。李衎《竹譜》多用之，然宜擇其清且真者，否則多入犛麴，成于假造。色黑暗而臭穢，腥化而爲水，渾濁不清，不堪一用。且夫百足蟹螯，九苞鳳喙，外國所產，不可爲辨證。惟黃明膠處處有之，抉擇甚易。若一誤用，損減色澤不少。故采取舊譜，詳考志載，以强求。夫燕脂、藤黃，俱可不必用膠，若金石之質，非膠不昵。和膠上礬，與紙吻合。唐張彦遠云：『百年傳致之膠，千載不剥。』[一] 此之謂也。故膠不可太輕，太輕則色經久而脱；亦不可太重，太重則色爲膠所蔽。且夏日宜重，冬日宜輕，故曰夏膠如漆，冬膠如水。調色膠法，各有分别。

春。中和。夏。稠。

秋。中和。冬。稀。

四時寒暖，膠有厚薄，此膠之因時而異者也。

銀朱。第一等稠濃膠。深中青。第一等濃膠。

枝緑。第二等膠。土朱。

三青。定粉。

三朱。土黃。

黃丹。螺青。已上七色皆用中等稀稠膠水調。

紫粉。微稀膠。三緑。先用水研細，次用稀稠膠。

五色輕重，膠分濃淡，此膠之因色而殊者也。一應調色，以指研濃，染爲妙至。用膠時，先以沸湯泡去浮皮，撈置小碟中，臨用滴入清水，火上烘化，隨用隨滴，不可預化。多水隔夜臭變，又不黏昵。若遇炎天，更非所宜。善用膠者，酌乎寒燠之節，審乎輕重之宜，正乎清濁之本，剖乎真假之制。器利而事善，材美而用宏，斯爲得矣。

礬

礬，燔也。初生皆石，采而燔之，乃煉成也。楚人名涅石，秦人名爲羽涅。《山海經》曰：『女牀之山，其陰多涅石。』郭璞注云：『礬石也。』凡有數種，其色各異。

白礬。煉成純白。黃礬。丹竈家所需，兼以染皮。

綠礬。染色所用。黑礬。出西戎，亦謂之皂礬。

絳礬。本緑色，燒之乃赤。紫礬。狀如紫石英，火引之成金綫，爲波斯紫礬。

畫家專用白礬，方士謂之白君。出晋地者上，青州、吳中者次之。潔白者爲雪礬；光明者爲明礬，亦名雲母礬；波斯、大秦所出，色白而瑩潔，内有束針文，狀如粉撲者爲波斯白礬。煉白礬時，候其極沸，盤心有濺溢如物飛出，以鐵匕接之，作虫形者，礬蝴蝶也。成塊光瑩如水精者，礬精也。皆畫家所用也。礬愈白則水愈潔，水愈潔則不損五色，故青白色之馬齒礬，黄黑色之雞屎礬，已煅枯之巴石，皆不堪用。用礬之法，取大塊礬置净碟内，以水浸之，俟其自化，不可火烘，烘熟則礬無力矣。夏日浸一飯之頃，冬日須浸半日，候水之濃淡，以筆蘸水點于舌尖嘗之，澀舌即已可用。凡寫意畫多用生紙，既無勾染之功，亦無數層之漬，可以不必上礬。若工細著色，必須上礬，然後可染。蓋礬與膠相爲表裏，調膠設色之後，非用礬水拖過，將一見濕筆，色即浮起，不受勾染。惟礬水既到，則染至數遍，毫不浮脱，而所染之色，亦無凝滯，此第一要義。夫人盡知也。未上紙絹之先，膠在各碟之中，若誤沾礬水，則膠與色斂，盡沉碟底，黏結成團，只可棄而不用。此先後之別，先用礬，則色因以廢，後用礬，則色賴以成。故礬絹、礬紙必膠礬并用，而著色又必膠礬分用。於前爲禁忌，於後爲相需，不得顛倒錯亂，此物理之不可不知，亦不可不慎也。或曰：『著色既拖礬矣，有時勾染而仍黏滯，刷運不開，并見水旁滲者，何也？』曰：『此非膠輕即礬太重也。』膠輕故色滯，礬重故旁滲。救之之法有二：一用净

筆蘸白水刷過，若即受染，即礬重也，否則用輕膠水一上，不必上礬，即可勾染；一用膠水先

上，次上礬水，至受染而止。雖有膠輕欲脫之色，亦從此不脫矣。此皆作畫時必有之弊，而救

膠救礬之法，又不可不知也。若夫紙與絹用礬之各別，則又有說紙上著色，俱在正面，礬亦上

在正面。絹上著色在反面者，亦礬反面，在正面者亦礬正面。至于枝葉，雖在正面，而上礬宜

在反面。上礬之後，再襯石綠，防綠上于反面，而花青走于正面也。既襯之後，再上礬水，恐石

綠表脫也。紙畫著色時，拖礬稍寬于花葉之外，尚屬無妨，然水太大，亦防其滲開。絹畫著色

時，拖礬宜用小羊毫筆，細心拘定，筆尖隨畫之所有而上之，斷不可絲毫寬出，以致久而礬過之

處，皆成黃迹。此宜息心靜氣，以為之者也。通幅成功後，即須通幅上礬一二遍，以固其色，且

使裝潢時，可免脫落，紙與絹同。惟通身上礬時，亦有層次，先用乾筆輕潤一過，次用濕筆拖

之，恐新著綠色易于飛化，往往礬水，大時忽然綠色浮起，滲開滿紙，無法可救，以致全功盡棄。

此用礬水之最宜審慎者也。又用礬筆時，宜筆筆順刷，不可一筆逆施。朱砂青綠，膠不足者，

易于浮起，上礬更宜小心，只可一筆速拖過，不可複筆再拖，以致糊塗。或先于砂綠石青上

特另上礬，後及他色，免致滲開。至于燕脂藤黃，本不用膠，見水易走，上礬時，更宜留心。其

衆色中之遇水即走者，亦皆有燕脂藤黃在其中也。

朽炭

朽炭以何物爲之？柳條是也。取柳木劈細削圓，條條如綫香，或細枝去皮曬乾，皆燒成炭，用以起畫稿也。小幅紙絹薄透，臨摹古本，可用墨勾，何必用朽！大幅厚紙，懸于壁上，熟視搆思之餘，恍有所得，恐其稍縱即逝，呕取朽炭隨意匠之，經營勾拗，埀之輪廓，然後以筆落墨。有不遵朽痕者，以白布撲去，緣墨筆一定，難改難救，朽炭略描，可伸可縮，畫家所以必用朽炭也。或長一尺或五寸，焦其頭，留其身，以當筆管，粗紙上磨尖用之，尖禿更燒。或裝入筆管內，如筆頭硬尖，亦使朽，如使筆之法也。傳神，以朽勾面目衣折；山水，以朽勾丘壑樹石；花草，以朽勾葩葉枝幹；翎毛，以朽勾飛走之勢；界畫，以朽勾樓閣之形。隨處可用，相需甚殷。亦有天姿高邁，使筆揮灑，不用朽炭而準繩不失，如酒以鼻飲而不以口飲。語云『飲酒不用口，作畫不用朽』，此之謂歟。昔吳道子不用界筆直尺，而左手畫圜右手畫方，從容自中，不逾規矩，其亦不用朽炭者歟。

香頭

大紙作畫，先以朽炭勾其輪廓，而後落墨。若工細稿，或度上扇頭，或已經裝潢之卷軸，用

煤塗紙襯於稿下，針尾從稿上畫之，下自有影，然有畫痕且損稿紙，又有用無膠粉水稿後，雙勾印于紙絹，以墨筆隨粉痕勾之。此宜于羊腦、石青等紙，不宜于素紙白絹，一時掃撲不下，不如用香頭之妙也。擇極細之香，兩頭燒之，竹筒息之，焦頭不可太長，長則觸紙即折，不可太短，短則禿而無尖。其法約取六七根燒著，以口吹旺，稍停一刻，見其火往內縮，即納于筒中。火息取出，吹去白灰，尖者自多，此燒香之法也。用時於硬紙上側磨成尖，然後向稿之反面，以尖者勾眉眼，平者勾衣折。既勾之後，以稿撲于紙絹，用凈白布在上擦之，下即有影。每香頭細勾一次，可印三四幅。既印之後，用墨水筆隨影勾之，勾畢，即用白布撲去其影，倘落墨不及，即輕輕捲起，隔一二日勾清撲之，仍無痕迹。豐潤扇面，多如此度法，名神仙度。其香以至細者爲貴，蓋香以代筆，筆取其尖，香愈細則愈尖也。考《香譜》有薰陸、㫋檀、腦沉、蓬萊、修甲、生熟速香、暫香、檀香、黃熟、降真、鷓鴣斑、薔薇水、蘇合油、金顏、雞舌、塗肌拂手、亞濕、篤耨、龍涎、安息、螺甲、艾蒳，皆取其香耳。今市造香，多粉榆皮，雜檀降末矣。作畫者不取其香，取其黑而且尖。他處香皆粗鬆不實，惟上谷郡城所市卍壽香最細，而點時灰不落，回環成卍字形，故名。其香料細，故其焦頭尖若紫毫，斯爲上品。至于香頭、朽炭，大略相似而用各不同。朽炭用于正面者多，香頭用于反面者多。朽炭之痕，撲不凈盡，香頭之痕，一撲都消；朽炭勾于反面，不能印于他紙，香頭勾于正面亦不能撲去無痕。善勾稿者，當自辨之。

合　色

古人用色甚多，如槐子、土黄、石黄、黄丹、紅花、珊瑚、空青、牡蠣之類，靡不入畫。今人所用者，石青、石緑、朱砂、藤黄、花青、赭石、燕脂、鉛粉、泥金、泥銀而已。取衆色而調合之，變化無窮，古人所謂『以五彩彰施于五色』也。元王繹采繪法有專爲服飾器用設者，亦可通於山水花鳥，因并録之，以備采擇而參用焉。

緋紅用銀朱、紫花合。

桃紅用銀朱、燕脂合。

玉紅用粉爲主，入燕脂合。

柏緑用枝條緑，入漆緑合。

黑緑用漆緑，入螺青合。

柳緑用枝條緑，入槐花合。

官緑即枝條緑。

鴨緑用枝條緑，入高漆合。

月下白用粉，入京墨合。

鵝黃用粉，入槐花合。

柳黃用粉，入三綠標并少藤黃合。

磚褐用粉，入槐花合。

荆褐用粉，入槐花、螺青、土黃標合。

艾褐用粉，入檀子、烟墨、土黃合。

銀褐用粉，入藤黃合。

珠子褐用粉，入藤黃、燕脂。

藕絲褐用粉，入螺青、燕脂合。

露褐用粉，入少土黃、檀子合。

茶褐用土黃爲主，入漆綠、烟墨、槐花合。

麝香褐用土黃、檀子入烟墨合。

檀褐用土黃入紫花合。

山谷褐用粉，入土黃標合。

枯竹褐用粉，土黃入檀子一點合。

湖水褐用粉，入三綠合。

鷹背褐用粉，入檀子、烟墨、土黃合。

葱白褐用粉，入三緑標合。

秋茶褐用土黄，入三緑、槐花合。

油裹墨用紫花、土黄、烟墨合。

玉色用粉，入高三緑合。

駝色用粉、漆緑標、墨，入少土黄合。

毬子用粉、土黄、檀子，入墨一點合。

藍青用三青，入高三緑合。

棠梨褐用粉入土黄、銀朱合。

金黄用槐花、粉，入燕脂粉合。

鴉青用蘇青襯螺青罩。

鼠毛褐用土黄、粉入墨合。

不老紅用紫花、銀朱合。

葡萄褐用粉入三緑、紫花合。

丁香褐用玉紅爲主，入少槐花合。

杏子絨用粉、螺青、墨，入檀子。

毼綾用紫花底、紫粉搭花樣。

番皮用土黃、銀朱合。

鹿胎用白粉底、紫花樣。

水獺氈用粉、土黃合。

牙笏用好粉一點，土黃粉凝。

草靴用烟墨標。

柘木交椅用粉、檀子、土黃、烟墨合。

金絲柘木同上，不入墨。

紫袍用三青、燕脂合。　其餘一一不能備載，在對物用色可也。

凡合用顏色細色：

頭青、二青

三青、深中青

淺中青、螺青

蘇青、二綠

三綠、花葉綠

枝條綠、南綠

油綠、漆綠

黄丹、飛丹

三朱、土朱

銀朱、枝紅

紫花、藤黄

槐花、削粉

石榴顆、綿燕脂

檀子。其檀子用銀朱淺入老墨、燕脂合。楊慎《丹鉛總録》論畫家檀色云：「畫家七十二色，有檀色，淺赭所合。古詩所謂「檀畫荔枝紅」也。而婦人暈眉色似之。唐人詩詞多用之。試舉其略：徐凝《宮中曲》云「檀妝惟約數條霞」，《花間詞》云「背人勻檀」，注，又「鈿昏檀粉泪縱橫」，又「臂留檀印齒痕香」，又「斜分八字淺檀蛾」是也。又云「卓女曉春，釀美小檀霞」，則言酒色似檀色。伊孟昌《黄蜀葵詩》「檀點佳人噴異香」，杜衍《雨中荷花詩》「檀粉不勻香汗濕」，則又指花色似檀也。」

計顔色二十九種，調合之色四十有九，變而通之，存乎其人。故有尋常淡色，一經點筆，極其艷麗，氣韻生動，即從隨類傅彩而得。《芥子園畫傳》所載調色與《輟耕録》互有同異，已分録于各種顔色之後。近日《小山畫譜》係虞山鄒太史所著，專論著色之法，最爲詳細，亦可取而參考也。

用法

眾色之調合，立其體矣，而用之不得其法，猶未免于膠柱鼓瑟也。所以丹砂、青綠往往刷運不開，花青、燕脂亦至滿紙塊壘，用之不得其法故也。凡用色之法，已于諸色中略言之，而猶有未盡者，再歷舉之，以備體察。

用丹砂法

凡染大紅，以二朱爲正，固已。又有于黃標下取其稍有紅色者，加入二朱內作地，初覺其有黃色，以洋紅染之，至六七次，極紅而止，然後以脂勾出。若絹本，以三朱襯背，或用鉛粉襯其紅，倍覺鮮明。又用朱須自淡而濃，上五六層，方平而厚，不可一次濃堆，前人論之詳矣。其上五六層也，若一味用稠膠，未免積之太厚，宜于前數次用膠稍淡，末次用膠稍濃，皆須臨時斟酌。緣朱砂用膠太重，則脂染不勻，且多黑色，不可不知。再洋紅止可加染，而勾勒必須用脂。

用藤黃法

藤黃入澱，澱自有膠，不必更加膠矣。調入粉中，粉亦有膠，若單用藤黃以染花瓣，宜帶微膠，上礬時乃不走滲，裝潢時亦不落色。蓋顏色有膠者，礬能斂之；無膠者，礬不能制。故遇燕脂、藤黃二者，最要小心，防其見水即化，易于黏塗耳。此用藤黃訣也。又藤黃點蠟梅花，色太黃，必微加靛花，使黃中自有綠意，其花乃顯。否則，白上加黃色，不甚顯，亦不可乾擦，須立水漬之，其邊乃厚。又黃粉花心不可太濃，濃則老黃，乾帶黑意，須用厚粉略調以黃，約八分粉，二分黃，以點花蕊，初點似淡，乾則黃而嫩。

用石青法

頭青亦名青標，亦謂之油子，只可入粉內作月白色；二青可作蝴蝶花及染荷葉正面老綠諸色；三青可作牽牛、翠眉等花，又嵌點夾葉雜草及人外衣并襯絹。其青深者，用燕脂勾染；其青淺者，用花青勾染。前人衣折用墨勾，花草用脂勾，古畫可細玩。

用墨法

高深甫云：『墨之妙用，質取其輕，烟取其清，嗅之無香，磨之無聲。新水新硯，磨若

不勝，忌急則熱，熱則沫生。用則旋研，研無久停。塵埃污墨，膠力泥凝。用過則濯，墨積勿盈。藏久膠宿，墨用爲表。』〔二〕此用墨之法，以新磨爲貴，若磨之隔宿，或至宿宿，乃無光彩矣。再，研墨圜轉如圈，非古也。墨必直磨，而直上直下，墨斯有光，故自古製硯，狹而長者多，圜者絶少。墨式亦狹長者多，而圜轉者少，其理可悟。

用草綠法

用老綠時，筆尖微蘸嫩綠，則老葉尖淡；用嫩綠時，筆尖微蘸老綠，則嫩葉根濃。或嫩葉根頭蘸脂，或老葉尖頭蘸赭。菊葉半老，用老綠筆尖蘸脂，桐葉及木芙蓉葉初黃，用老綠筆尖蘸藤黃。水仙花外之擇用嫩綠，筆尖蘸赭。爛荷葉及一切蟲蝕老葉枯葉，先以朱砂標點出缺口，隨以綠筆接之，融成一片，其有蝕且破而不枯者，即以綠筆點出缺口，仍以綠筆接之。須揣度物理，以心用筆，神明變化，斯爲妙矣。又靛花合綠時，微入已泥之粉，或微用石綠標粉，其色更和，但不可太多，反成綠粉，以失本色。此說，畫家往往秘不肯傳，特表而出之，以備一法。又工細畫用綠，宜靛花、藤黃配合老嫩，而後用之。若寫意，則分靛花、藤黃爲兩碟，用筆先蘸靛花，後蘸藤黃，隨蘸隨用。宜老綠，則筆蘸藤黃少些；宜嫩綠，則筆蘸藤黃多些。其色更鮮妍而活相，亦一法也。

用水法

凡用五色，必善於用水，乃更鮮明。嘗觀宋元人畫法，多積水爲之，或淡墨或淡色，有七八次，積于絹素之上，盎然溢然，烟潤不澀，深厚不薄，可知用墨用色，均以用水爲主。善用水，則精彩鮮潔；不善用水，則枯槁淺薄。故工細者，落墨先以水漬，上色又以水開。寫意者，濃皴中添出淡皴，濃枝旁生出淡枝，皆手持雙管，一管蘸色落點於前，一管蘸水運化於後，乃能飽滿淋漓，調和潤澤。徐熙雙管齊下，能作生枯枝，率是道也。其有生紙未舊，不能以兩筆運化者，用一筆先蘸水，後蘸色，以法寫去，自然濃淡分明，且能融洽。蓋畫從淡處見精神，而淡必以水爲血脉。凡乾皴者，往往枯顇乏生動之味，職是故耳。南宗多風神，多用水，故雅淡也；北宗少姿韻，少用水，故濃重也。學畫而不知用水之法，烏可與言畫哉！曩在中州，見毗陵惲南林，爲黎陽少府，係南田之孫，家學淵源，嘗與論畫，述乃祖設色鮮明，丰姿絶世之故，非有他謬巧，不過善於用水耳。余聞之，不覺拍案叫絶，曰：『此一語大泄此中三昧矣！』因録之，以質同志。

用硯法宋郭熙《畫訣》：『硯用石、用瓦、用盆、用甕片。』

硯必每日一洗，洗去宿墨，更研新墨，墨宿不可用也。且墨厚而乾，風燥墨起，剥去一

層石皮，硯即壞矣。倘硯不發墨，則因光滑之故，用端石一小塊，于面上輕磨一過，即能發墨。《翰林禁經·九生法》[三]：『一生硯[三]：用則貯水，畢則乾之。不可浸潤。』

用筆法

毫有剛柔，紙亦有柔剛，遇生紙、薄綿紙之類，其性柔而食墨多，投以羊貂軟筆，易于黏滯，惟用紫毫硬筆，乃爽健而自有骨力。若砑光箋、粉箋、蠟箋、松江箋、高麗箋之類，其面如鏡而光滑，試以狸狼硬毫，易于崛强而不調和，執羊毫以駁之，乃浹洽而更有風神。筆與紙，剛柔相濟，斯為善用筆矣。今人或自誇曰我善用羊毫，我善用紫毫，似乎一生專用一種，而不知紙性不同，筆亦不可執一也。王孫逢曰：『吾今造筆，軟毫中必參用硬毫，硬毫中必參用軟毫，方能合人意而適於用。蓋名為狼毫筆，而果純用狼毫，則其硬如綿，不善用者，不能成一畫。名為純羊毫筆，而果純用羊毫，則其軟如成一字。世無真能用羊狼毫者，反歸咎造筆之不佳，吾安得不曲為之調劑耶？』觀此言，則諸葛氏所留右軍二筆，柳公權不能用，信矣。書家如此，畫亦宜然。生紙用硬筆，熟紙用軟筆；勾勒用硬筆，著色用軟筆；工細用新筆，寫意用退筆；界畫用硬筆，渲染用軟筆；勾筋用硬尖筆，點苔亦用硬禿筆；潑墨用大軟筆，淡色亦用軟退筆。《禁經》云：『生筆純毫為心，軟而復健。』能使軟筆如硬，硬筆如軟，則善矣。

朱砂或濃墨作地，而後上金，分外光亮。或先填以藤黄，不如朱墨尤佳。金上勾絲，宜用白粉，金光不發，用新棉花絮輕輕擦過，其光自顯。若重擦，則金全去矣。既上金後，仍宜用礬水一刷，俾勿脫落，然刷時須留心，只可一刷，不可於濕處再刷，再刷亦脫也。用泥銀法與金同。又有一説，泥金、泥銀只可施於衣飾器用之類，不可用於山水勾皴，只可於黑藍箋上畫山水，不可於素紙山水上加勾點，何也？唐志契《繪事微言》言之矣。曰：『畫院有金碧山水，自宣和年間已有之。《漢書》不云「有金碧氣，無土砂痕」乎？蓋金碧者，石青、石緑也。即青緑山水之謂也。後人不察，於青緑山水上加以泥金，謂之金筆山水。夫以金碧之名，而易之金筆，可笑也。以風流瀟灑之事，而同於描金之匠，豈不可笑之甚哉！一幅工緻山水，加以泥金，則所謂氣韻者，能有纖毫生動否？且名山大川，有此金色痕迹否？後即有一二名家爲之，亦欺人而求售耳！乃觀者不察，一聞李將軍之筆，遂不惜千金以購之，將自己實有賞心者乎？抑炫人以博識者之賞乎？請問之好事家。』

用泥金法

用色輔助法

凡著色之法，有正必有輔，如用丹砂，宜帶燕脂；用石綠，宜帶汁綠；用赭石，宜帶藤黃；用墨水，宜帶花青。如衣之有表裏，食之有鹽梅，藥之有君臣佐使。單用則淺薄，兼用則厚潤，至其濃淡得宜，天機活潑，又在用筆之妙，功夫之熟，非可以言語形容也。此係太倉王石泉之說，發前人所未發，故志之。石泉名述緯，麓臺後裔，山水却似石谷，見《墨香居畫識》。

用粉法

用粉，膠輕則脫，膠重則薄，膠太重則色黃，膠適中則色白。絹上膠宜輕些，紙上膠宜稠些。積粉之法，如畫牡丹、芙蓉花之類，素絹紙蒙于粉本之上，以粉逐瓣染成，每瓣邊上濃粉，另筆蘸水染至根頭，是曰積粉。積成之後，用各色從根染出，留其白邊，染成之後，真如瓣瓣懸空，迎風欲動，工細極品也。點珠，用筆蘸厚粉點去，乾時，每點中有凹下處，不妨也。由是以推，畫大紅牡丹亦有丹砂積成，如積粉法，用脂及洋紅染瓣邊至根，後以淡朱標襯背，其紅自鮮厚。

漂色非用膠水，則粗細不分，但不可太稠，須用稀膠水漂之。其標自隨膠而浮于上，其脚自得膠而貼于底，故能分出三四層。

漂色用膠法

各色非膠不黏，既用後，亦不可不出膠，膠非水温不出，温水取之，他處又恐不净，只須滴入冷水，冲開約八九分，烘手爐上，俟其自熱而後撇之，膠即出矣。膠有未盡，加水再烘，再撇，可也。若朱砂之膠，俱是黄標，另撇一碟烘乾代赭，棄之可惜。

出膠法

山水初勾，樹石先用淡墨勾皴，後用稍濃墨加皴，再用濃墨皴點。至於人物面目、手臂，俱用淡水墨勾，一者上粉之後，便于再加脂赭勾邊，二者稍有錯筆，易于改正，濃則不能改也。衣折亦用淡墨，亦須上粉加勾各色也。惟頭髮須用濃墨絲就後，以稍淡墨染兩三次，以黑爲度。若老人髮，只以淡墨疏疏數筆，或加粉絲，或不加粉絲，俱可，其頭上巾及帶，俱濃墨勾。其有應用黑色衣者，先用濃墨勾出衣折，次用中墨水染，後用淡墨水通

落墨法

塗。花鳥或以淡墨勾，後上色。其勾花瓣，或以粉絲，或以淡脂；白花，或以綠勾，或以赭勾；惟没骨法，則無勾也。

漂色撇水法

凡撇水，以食指按攔碟邊，使水從指間流出，截然精粗兩分。粗者，潛伏于底；細者，順水而流。不復混淆，此最要之法。凡漂色皆當如是。若不動手，而以箸攔之，亦不能分。

以指乳色法

墨必新磨，宿墨不可用，故不必以指研。燕脂見水即化，且莫上手，故亦不必指研。藤黃雖亦見水而化，有時黃屑未化，急于多用，則須以指乳之。其餘諸色，欲用時，先滴冷水浸之，後以膠水和之，皆須食指一研，自無不化，僅以筆調之，終有粗脚，且未免損筆，筆損尚不足惜，而顏色未化，紙上絹上俱無色澤，如五味之不調，誰能食之？如琴瑟之未和，誰能聽之？

運墨法

宋郭熙《畫訣》：『墨用精墨』，『運墨有時而用淡墨，有時而用濃墨，有時而用焦墨，有時而用宿墨，有時而用退墨，有時而用櫥中埃墨，有時而取青黛雜墨水而用之。用淡墨，六七加而成深，即墨色滋潤，而不枯燥。用濃墨、焦墨，欲特然取其限界，非濃與焦，則松棱石角不瞭然故爾。瞭然，然後用青墨水重叠過之，即墨色分明，常如霧露中出也。淡墨重叠旋旋而取之，謂之斡淡；以銳筆橫卧惹惹而取之，謂之皴擦；以水墨再三而淋之，謂之渲；以水墨滾同而澤之，謂之刷；以筆頭直往而指之，謂之捽；以筆頭特下而指之，謂之擢；以筆端而注之，謂之點。點施於人物，亦施於木葉。以筆引而去之，謂之畫，畫施於樓臺，亦施於松針。雪色用淡濃墨作濃淡，但墨之色不一而染就。烟色：就縑素本色，縈拂以淡水而痕之，不可見筆墨迹。石色：用青黛和墨而淺深取之。瀑布：用黃土或埃墨而得之。土色：用淡墨、埃墨而得之。風色：用縑素本色，但焦墨作其旁以得之。』

又曰：『一種使筆，不可反爲筆使；一種用墨，不可反爲墨用。筆與墨，人之淺近事，二物且不知所以操縱，又焉得成絶妙也哉！』

避忌

鉛見醋而化爲粉，漆見蟹而化爲水，萬物相感之理也。晋桓玄嘗以書畫聚人觀之，有食寒具者不濯手執書畫，污之。自是不設。蓋寒具爲觀畫者所忌也。《書畫金湯》云：『一、惡魔：黄梅天、燈下、酒後、研池、斗〔四〕、屋漏水、硬索巧賺輕借、收藏印多、胡亂題、代枕傍客催逼、陰雨燥風、奪視、無揀料銓次、市談攪、油污手、晒穢地上、臨摹污損、蠹魚、强作解、噴嚏、童僕林立、問價、指甲痕、剪裁摺爛。』凡此惡魔，皆書畫所忌。今畫家調色之際，所忌者甚多。

一忌礬水。五色調膠，一見礬水，膠即凝斂，結成塊壘，只可棄而不可用，故水必用河水自澄。凡有礬打之水，俱不堪用。其用礬水之筆與碟，皆須另置他處，不可混入各色筆碟內，以致互相沾染，有損顔色。

二忌油污。油不必羹湯燈碗也。各色有油，只可棄之而已。每展絹舒紙，旁人以手摩挲，輒止之曰『有油』，人不信也，不知人面光澤，即是油氣。人身汗膩，即是油脂。往往指之所按，至上色時，露出手指之痕，而不受色者，油污故也。欲裁紙剪絹，必先洗手，況乳調顔色乎？礬絹煎膠，一切鍋碟排筆，則礬成之後，絹不受水。素扇展玩三四，即不可畫，亦油也。小兒嬉戲，將畫筆向案上亂塗，筆不堪用。燈花爆碎，油星飛入研池，明早研墨，滑膩而不濃。童僕洗研碟，誤用手巾擦乾，以致見水不受，油光浮起，皆有損于顔色，故忌之。冬天作畫，衣多少汗，夏日作畫，必以另紙專襯手臂，若不小心，則手汗印于紙絹，即成油污，必至中道而廢。凡遇鍋碟有油，水洗不净，必用净土微濕，滿填

其中，隔一二日洗之，即净。或埋之土中數日，油無不净盡矣。

膠水隔宿則涎潤不乾。膠已調色，必用溫水出膠

三忌宿膠。宿墨不可用，膠宿則無光也。推之衆色亦然。

净，再用加膠，乃更鮮明。

四忌鹽消。鹽水即苦水，調色易變，而粉尤忌，畫成之後，粉多黴泛，非粉之故。一係用水不擇，井水、苦水、

宿水入粉易變，其色黃黑。一係藏畫者偶置衣裳笥內，攜以遠行，以致皮消之氣觸粉成黴，其色皆黑，雖嚼苦杏仁

洗，不去。

五忌煤氣。燕南趙北，土坑居多，所燕者西山煤炭耳。煤氣酸毒，熏紙則黃，熏粉則黑，惟朱砂青綠熏之不

變，故燃煤之地不可懸畫，皮衣箱中不可藏畫，世人不察，徒見鉛性之變，而歸咎于畫師之不善用粉，豈不謬哉！

凡此五者，衆色所忌之大略也。他如夏日則忌蒼蠅之點污，春日則忌楊柳之飛花，秋日則

忌金風之揚塵，冬日則忌爐炭之飛灰。朝則忌掃地之埃，夜則忌鼠走之迹。每日著色，筆必洗

净，忌筆端凝結，宿膠一時浸化不開也。水兩三日必更換，忌宿水壞色也。每日食後洗手，忌

油也。水無味者，色不變；水有味者，色易變。故五味皆忌也。丹砂忌日曬，藤黃忌火烘，物

性如此也。作畫者果知所惡而遠避之，且凜凜乎無觸所忌焉，則思過半矣。

校勘記

〔一〕此句見明刻津逮秘書本張彥遠《歷代名畫記》卷二。

〔二〕此引見明高濂撰，明萬曆刻本《遵生八箋》『膠力泥凝』作『膠力泥墨』。

〔三〕此引與原文略不同，據宋刻本陳思編《書苑菁華》卷二〇《翰林禁經‧九生法》：「三生硯……用則貯水，畢則乾之。

司馬云「硯石不可浸潤」。

〔四〕「斗」當作「汁」，據明崇禎十一年刻本唐志契《繪事微言》之「書畫金湯」。

繪事瑣言卷六

吳江迮朗卍川著

畫　室

欲作畫，先作室。昔人云：『畫須從容自得，適意時，對明窗淨几，高明不俗之友，方能寫出胸中一點灑落不羈之妙。』故室南向爲主，南北皆設窗，南窗可常開，北窗可常關，取其明、不取其涼也。窗作左右開闔者，檻不可高，高則遮亮，率與畫几平或作上下兩扇，天晴則俱開，有風則留下扇以作障窗。櫺必疏，稍密則暗也。宜用大方格眼，以便冬日常閉。窗紙必薄，稍厚亦暗也。宜用薄綿紙黏之，取其密不通風、片塵不到、明晰有光也。三冬日行南陸，光滿窗中，自得暖意，不至滴水成凍，於畫更宜。護窗用蘆席，四邊夾以竹片，每逢陰雨，懸于窗外，可免打破紙窗之慮。所忌者，院中東西牆峻，日已出而旭光未到，日方斜而昏昧先形，操筆者於此恒悶悶焉。於是廓其庭院，亞其牆垣，朝迎朝陽，夕送夕陽，化日舒長，虛室生白，豆人寸馬，纖微可辨，咫尺千里，毫髮無遺，誠足以暢懷抱而抒清興也。至于秋冬門戶宜垂布幕，春夏門窗宜掛竹簾，每日清晨洞開窗戶，鈎起簾幌，掃除一過，雖本潔淨，亦勿暫輟，所以除濕氣、故氣

也。夏日掃地後，必驅盡蒼蠅，然後下簾。至于高樓，四面窗開，最爲爽快，且能杜濕，于作畫宜，于藏畫更宜。昔顧駿之搆層樓以爲畫所，風雨炎燠之時，故不操筆，天和氣爽之日，方乃染毫。登樓去梯，妻子罕見。故宋大明中，天下莫敢競也。米元章有海岱樓，坐見江山，日夕卧起其中，以領烟雲出沒、沙水映帶之趣。故書繪二事，曰臻其妙。或難曰：學畫而必築室，將一畝之宮，環堵之室，俱未可學畫歟！曰：不然。古之畫師，解衣磅礴，真得畫家三昧，須有顯敞之地，養得胸中寬快，意思悅適，則人之笑啼情狀，物之尖斜偃蹇，自然布列于心中，不覺見之于筆下，否則志氣鬱塞，局在一曲，何能摹寫物情，攄發人思哉！故首及精舍，特設言潔净之地耳！若夫蓽門圭竇，夜穿鄰壁之光，土坑蘆簾，朝熱西山之石，興來點筆，到處鋪箋，又何必拘拘于明窗净几之求？以致因噎而廢食也哉！

承　塵

畫著色時，苟有埃塵飄落，非損畫即損色，此承塵所由用也。《釋名》曰：『承塵，施於上以承塵土也。』畫室中每過一歲，夏有蛛絲網，冬有爐炭灰，以及掃地埃塵，隨氣而上，偶經風動，飄落不已，皆於顏色有損。故北方頂篷用紙黏滿者，尚少塵土，若頂篷用席者，即有漏下之塵。南方俱用漫磚，亦多梁塵，則承塵不可不設也。支僧載外國事曰：『斯訶條國有大富長者

條三彌，與佛作金箔承塵，一佛作兩重承塵。』〔二〕《楚辭》曰：『經堂入奧，朱塵筵。注云：「塵，承塵也。上則有朱畫承塵，下則有篁筵好席，可以休息。」』畫家所用，何必金箔，何必朱畫，宜以藍布爲之，或用白布，但取遮塵焉。用華飾，約隔月餘，取出撲凈再上，可免塵土之患。他如大風乍起、塵入室以飛揚，鼠迹有痕，凝芳塵于几席，只用雞毛帚時時担之，塵自去矣。

畫　几

鋪箋作畫，必取其平，又取其寬，上下可見天地，左右可置畫具，若作室然，必先度其基，而後堂構輿。明窗凈几，古人所尚，故畫几不可不合度也。大匹紙長一丈二尺，廣四尺，畫几之長廣即以此爲度，可以鋪大紙，其下具抽替三層，深五六寸，橫闊者可藏畫軸，狹小者可藏畫具。冬日可藏手爐於內，使几上有暖意，夏日可藏冰碗于中，使几上有涼氣。其兩面之左偏及橫頭皆須空出坐處，勿致礙膝。作几之木，世稱檀木、癭木爲佳，但質堅不能收濕，梅天陰雨往往蒸潤如礎。惟香楠、香樟則無此弊，若以漆微揩之，其弊仍不免矣。有黑漆退光者，杜少陵詩所謂『拂拭烏皮几』是也。口鼻呼吸，几面生水，著手有迹，黏紙污絹，不適於用。推之大理石、肇慶石作几面，亦有氣水之病，總不若楠、樟爲妙。冬月氈片鋪几，著腕不冷；夏日草席藤席，頗覺清涼，然攤紙于上，筆浮不實，翻露席痕，不如以紙襯之，或黏紙一層，更爲熨

貼。至于位置之處，亦有一定。《禮記》曰：『君子居恒當戶。』謂向明而坐也。凡設畫几，似以向南偏著東壁為當，然又不如設几向西，取其寫字作畫，手迎天光，此亦隨乎人事之便。位置攸宜，非必泥古，且向南太明，易損目光，又不可不慎也。畫几之外，有天然几、香几、筆桌、八仙桌，乃係家常所有，可以安畫軸畫具，堆紙鋪絹，隨乎人之自為布置，不必另造厥式。下此又有藤穿木榻，可以坐，可以暫存紙絹冊軸，亦各因乎常用之器，不必如畫几之自撰一式也。

櫥

晋顧愷之嘗以一櫥畫，糊題其前，寄桓玄，玄發櫥後，竊取畫，而緘閉如舊，以還之，紿云：『未開。』愷之直云：『妙畫通靈，變化而去，亦猶人之登仙。』了無怪色。是櫥固藏畫之器也。高者八九尺，低者五六尺，分上、中、下三層。大櫥橫廣五六尺，可藏大軸，小櫥橫廣三尺，可藏小軸。上、中兩層，各設抽替，以藏冊頁、手卷。若非樟木製成，須用紙包樟腦分置四角，以辟蠹。隔半月，燒芸香一熏，百虫遇香氣，即化也。隔一二月，天晴風燥，取出挂壁，以去濕氣。蓋終歲不動則潮，萌虫繭幾成安樂之窩，不時舒展，則魚走蠶銷，自絕久留之蠹。惟梅天陰雨，不可開視，防受濕也。凡畫既裝潢，必製布囊，勿太狹亦勿太寬，隨畫之尺寸為準，表以藍布，裏以素綾，縫厥兩頭，橫長開口，如衣之有襟，多綴小帶以繫之。然後入櫥，一者虫不剝膚，二

者動無磨損。又各黏籤標題，以便尋閱。再囊之外有匣，短長隨畫。方者居多，上用抽蓋，仍有籤題，手卷亦如之，册頁則錦匣亦可，此皆可藏于櫥者也。櫥之外有櫃，囊在京師，有贈畫櫃二，高可四尺，橫可七尺，廣二尺餘。中分五層，外有門可鎖，亦可移，下底有方架，架有圓穴穿繩，以便人扛。制甚精也。收藏家可仿而造之，櫃之外有箱，今人多用畫箱矣。長短不齊，小大不一，仿匱匣之式，其蓋從上蓋下，底與蓋各置橫木二條，兩頭長出寸許，以便繩縛，如夾書之板，亦可用也。總之，藏畫之器甚多，惟以樟木爲貴。樟腦之氣，可以殺虫，樟木櫥櫃，虫亦不生，蠹魚不入。安置之處，最宜高燥。北方濕氣尚少，南方地卑雨多，潛滋暗腐，磨滅名人真迹不少，豈不可惜！櫥有四足，懸空通氣，櫃與箱非另置架上，則著土有濕意者，設于岑樓之中，排于高閣之上，芸术時熏，狸貓多蓄，不慮天陰，不愁地潤，不致虫鼠之傷，不遭黴變之毒，位置得宜，舒卷因時，則又存乎其人。

文　櫃

有合筆墨硯及五色畫碟聚于一器，而又可攜以遠行者，莫便于文櫃矣。其制高者不過一尺，低不過八寸，寬不過六七寸，深不過尺二三寸，宜小不宜大，太大恐難于攜帶也。上有抽替二層，稍淺，可以安筆；下有抽替二層，稍深，可以安畫碟；中有小抽替二深抽替一，可置顏

色、膠礬、刀印之屬。前有門可以鎖閉，上有梁可以提攜，此常式也。行路必各種包固，乃免磨裂之患。或于下層抽替內以木爲格，將碟子鑲嵌于中更妙。其木以楠爲上，紫檀、花梨次之，胡桃樹根及老榆、癭木衹可南方用之，若北方風高氣燥，易于裂縫，且直者彎曲，平者拗垤，竟成無用之器。蓋不特橘不逾淮，鸜鵒不逾濟地，氣使然也。四角用銅皮包，取其固，不必定用白銅也。外縫藍布爲衣，或夾或棉，門若垂簾，多用細銅鈕鈕之，取其護蔽，不必更用綾羅也。若行路，必用羊毛氈及驢毛毯裹而束之，乃并其布，而不磨壞矣。他若文匳衆物，皆備無益于畫，枕箱雖甚簡便，不能分藏諸品，將焉用之？故弗具載。

幀

古今畫絹必上膠礬，欲上膠礬，必先上幀，幀所以撐絹使平，不致見水而皺也。其制不過橫木三條，竪木二條，豈有他謬巧哉！竪木長不過一丈，短不過四尺，橫木寬不過四尺，狹不過二尺，其短長闊狹伸縮之故，則存乎笋頭之活動而已。其木寬一二寸，厚一寸，於一寸中鑿五分之雌笋，橫木削四分雄笋，兩頭各長五六寸，雌雄相合，視絹之寬窄爲度。即于竪木、橫木、門笋處，鑽通爲穴，用竹釘釘之，勿使搖動，然後黏絹上礬，絹邊三面黏定木上，一面綫穿纏于橫木，以俟絹拽平，然後收緊縛定。故橫木、竪木上必多鑽孔穴，以便穿繩插釘，此其大略

也。若夫絹有長短不合幀處，不能裁絹以就幀，即當造幀以就絹，亦變通之一法。其所宜之木杉為上，楠次之，其餘堅滑之材，皆無取焉。

尺

畫家所用之尺有二，一量分寸之尺，一引界筆之尺。量分寸者若何？絹有尺寸，紙亦有尺寸，大而屏幛、小而聯對、冊頁、橫卷，有尺然後知長短。顏潛庵詩云：『畫成分寸應為法，不失毫釐立定規。』尺之為用大矣哉！《漢志》：『度者，起黃鐘之長一為一分，十分為寸，十寸為尺，十尺為丈，十丈為引，而五度審矣。』是度為尺寸之統，而尺乃度之分也。惟是古今尺不同。《金石契》載孔尚任《漢銅尺記》云：『江都閔義行博雅好古，所藏銅尺一，朱碧繡錯，為賞鑒家所玩。余既得之，乃不敢以玩物視焉。古者，黃鐘律度、疆畮冕服、圭璧尊彝之屬，皆取裁于尺，而周尺為準。自王制不講，鄉遂都鄙之間，各從其俗，于是布帛營造等尺，代異區分，遺法蕩然，況禮樂之大者乎？此尺有文曰「慮傂音廬夷銅尺，建初六年八月十五日造」。「慮傂」乃太原邑，「建初」則東漢章帝年號也。考章帝時，冷道舜祠下得玉律以為尺，與周尺同，因鑄為銅尺，頒郡國，謂之「漢官尺」。此或其遺歟。按：《晉書》：漢章帝時，零陵文學史奚景於冷道舜祠下得玉律，度以為尺，相傳謂之「漢官尺」。未聞有鑄銅為尺之說。其曰『鑄銅』乃孔氏即因『慮傂』下有『銅尺』二字而云然

耳。又《隋志》載：『十五等尺，漢官尺與晉始平銅尺居第四等，視周尺為尺三分七毫。』今慮俍尺既與周尺等，則長短不同，何得謂之漢官尺耶？漢代去周未遠，且禮經皆出漢儒，漢尺之存即周尺之存也。聞之先王制法，近取諸身，遠取諸物，然後尺寸之度起。何休曰：「側手為膚，按指知寸，布手知尺。」此則尺之取諸身者也。《志》[二]謂「一黍之廣為分，十分為寸，十寸為尺。」此則尺之取諸物者也。

指有長短，黍有巨細，每不相符，漢儒因有指、黍二尺之辯。按：此段大概剌取宋祥道之言，而以為漢儒有指、黍二尺之辯，則誤也。宋聶崇義被命檢討《禮書》及《禮器圖》，因準前代制度，造指、黍二尺以進。凡冠冕尊彝用木之類，用黍尺；圭璧琮璜用玉之屬，用指尺。請下，少府監制為定式。時人頗議其非，是宋以前并未有指尺、黍尺之目，故隋唐而上，諸言尺者，亦并未之及，不知東塘何從得漢儒辯來。至『側手為膚，按指為寸』，實何休注《公羊》語。而『布指知寸，布手知尺』，則《家語》之文。

此尺取指、取黍，固不能定。今以中指中節量之，適當一寸，無毫髮差。及纍黍試之，正足一百，何指與黍之偶符若此耶？廣一寸，厚五分，重抵廣法十八兩。歸之闕里，凡造禮樂器皆準之，準周尺也。』盛百二《柚堂筆談》、孔東塘先生《湖海集》有《銅尺記》：余就摹本以歷下衣工尺較之，為六寸八分弱，以木工尺較之，為七寸二分。《白帖》曰：『晉荀勖校八音不和，始知後漢至魏，尺長于古尺四分有餘，乃依《周禮》製尺，更鑄銅律呂，調聲韻，以尺量古器，與本銘尺寸無差。時人服其精密。唯阮咸作「其聲高」，後掘得古尺，果長于勖尺四分。』由是觀之，周尺、漢尺長短自古不同，衣工、木工尺寸至今不協。然古尺已莫可考，今人所用，多以衣工之尺為斷。畫家亦不必用古尺也，用今尺而已。亦不必用紅牙、金粟

之美也，用紅木、紫檀、銅星而已。不過約計紙絹之短長，非此造禮樂之器也。既有木尺，又當裁紙，若尺以墨點分寸，便于鋪平作界畫也。引界筆之尺若何？畫有界畫一科，由準氏歐陽通所必備也。其木以楠爲上，杉次之，黃楊又次之，紫檀、象牙非不美也，然質堅而滑，概不適用。水晶、白玉更重而滑矣。滑則手按不定，界綫易走，徒飾外觀之美，無益引繩之實。其制薄不過三分，寬不過二寸，長不過五尺，短不過六寸，大幅小册，各有攸宜，惟堙口凹缺之處，千絲萬綫，皆從此出，稍有不平，即生屈曲。蓋斧斤不能施其巧，椎鑿不能逞其力，專恃邊鑢一推，旁如壁削，下若砥平，用以界綫，其直如矢，工良歟！器利歟！余游京師二十載，從吳門攜帶之界尺，皆爲友人乞去，乃從燕市木工謀之，則竟無邊鑢，專用三分鑿子鑿成，又艱苦又不準，名爲南木匠，實不如吳下木工多多矣。粵鑄燕函，夫人能爲，宋斤魯削，遷地弗良。其斯之謂歟！

熨斗

《通俗文》曰：『火斗曰熨。』楊慎曰：『熨字从尉，尉音夷，平也。』後世校尉，廷尉皆取從上按下，使平之義，尉斗申繒，亦使之平。』畫時，有紙發皺，噴水半濕，以斗熨之，亦如繒之易平。絹未礬有皺，亦熨之，或有舊稿紙薄而易爛，宜以白蠟爲屑，摻勻紙上，用熨斗隔紙燙之，

使蠟透入於紙，紙自厚而堅。是書畫家皆有用熨斗之時。斗以銅爲之，柄以木爲之，小者徑寸，大者五寸，與衣工所用者無異。昔梁簡文帝詩曰『熨斗金塗色』，是塗以金也。李義山詩云『帶火遺金斗』，是以金爲斗也。《女紅餘志》：『姚月華熨斗名麟首，黃金爲之。』《表異錄》：『鈷鉧，熨斗也。』是熨斗又有麟首，姑鉧之名也。[三] 今畫家所用，無取華飾，不尚嘉名，但期紙絹熨平，勿致波紋不净，雖非常用之器，亦藏以待動焉耳。

鎮紙

琢玉龍之蜿蜒，雕晶虎以蹲踞。拱璧則穀也，蒲也；古鏡則秦歟，漢歟；美則美矣，祇可供玩好，而用以鎮紙，則有貴重之嫌，有失墜之虞。下之象牙、楠木，其質已輕，不足以爲重鎮。不如鐵，鉛作尺，銅、錫成條，外裹以紙，重而有力。當夫相度天地之際，凝神構思之餘，舒者乍卷而欲飛，皺者者無風以生浪[四]。墨亦不能爲之潑，筆亦不能爲之下，爰取二條，橫亘兩端，中間絹素寂然不動，如鏡面之平，如澄江之净，雖未作畫，已令人對之而可愛。昔歐陽通善書，修飾文具，其家藏遺物，皆就刻名號。研室曰『紫方館』『金芷盛』，硯滴曰『金小相』，鎮紙曰『套子龜』『小連城』『千鈞史』，界尺曰『由準氏』，芒筆曰『畦宗郎君』，夾槽曰『半身龍』。可知鎮紙一物，亦書畫家之斷不可少也。

磁器

嘗讀柳宗元《進磁器表》有曰：『藝精埏埴，制合規模。稟至德之陶甄，自無苦窳，合太和以融結，克保堅貞。且無瓦釜之鳴，是猶土型之德。』磁器之用大矣。『古曰柴、汝、官、哥、均、定。明曰永、宣、成、宏、正、嘉、隆、萬，官窰。 首成，次宣，次永，次嘉，其正、宏、隆、萬，間有佳者。 其時饒土入地未惡，其土骨紫白料法、釉藥水法、底足火法、花青畫采法，雅既入古，緻又盡今，故懸目無多，而購市重直，傳世永寶焉。』﹝五﹞此論古董非畫具也。畫家所用，舊者難得，新者北定州、南景德鎮所燒而已。定州白土爲坯，粉定也。江西浮梁窰屑白石爲坯，五色石末爲繪，有五采。祭紅、白地、青花、仿古，各種大概充飲食之具者多，充繪事之用者少，即有筆洗、畫碟，不過八分之一耳。然畫家所用，無取五采之絢爛，止取純白之皎潔，便于辨色也。試舉繪事所需諸器而別言之。

　　大缸。　　　　　　小缸。　　　　　　中缸。

　　小缸。　　　　　　大碗。　　　　　　大碗。

　　中碗。　　　　　　小碗。　　　　　　小碗。

　　大碟。 一尺口。　　中碟。 七寸口。

小碟。三寸口。

小畫碟。一寸七分口。

小筆洗。

小水注。

中格碟。

大盆。

大乳鉢。

小乳鉢。

筆筒。

粉盒。

大畫碟。二寸五分口。

大筆洗。

大水注。

大格碟。長可六寸，寬可三寸。

小格碟。

小盆。

中乳鉢。

調羹。

印泥盒。

磁器之可用于畫者甚多，擇其至要者用之。大缸盛河水，待其清，以備煎膠洗絹之用。先用一缸盛一二擔水，澄之三日後，以清水過于第二缸內。所留泥脚棄之，另貯新水，越三日，第二缸清水將罄，取其所餘者棄之，又將第一缸清水過之。更換不已，三日為度。若過五六日，恐有鹽酸氣也。新缸貯水，一年火氣方褪，可免水臭。若曾經釀酒、造醬、藏醯、蓄薑之缸，概不可用。黃沙青瓦、宜興紫泥，皆能太宿，不可用。缸脚不出，蟬聯不斷，水亦易壞。有時不用大缸，則中缸盛水一桶，小缸盛水數升而已。瓊瑤、玫瑰、鑄銀、範金之貴，不必用，無取華飾也。

滲水，與敝漏同。大碗盛水，置案頭一宿即清，日日去脚，味更新鮮。礬絹時必用大碗盛膠礬水，以便溫者，不易冷，約一碗可膠絹一丈。泥澱，大碗盛已泥之藍標、朱砂，大碗出標、中碗貯砂。染筆蘸水用中碗，色筆常洗用小碗。時時棄水，時時換水，且列碗碟多，以分朱、綠，不致混淆。泥金，多者用大碟，少則七寸碟，乳粉亦如之。調色，專有畫碟七十二色，乳澱宜用中碟，旋乳旋化，以少爲貴。標各色少者，用小碟足矣。或濃或淡，宜於格碟內調之。格碟者，一碟之內，如窗有格眼，田有經界，區以別矣。葵花、蕉葉、海棠、梔子，形式不同，深淺互異，每有一色，可用一碟，濃淡各別而仍聚于一處，良甚便也。今人筵席所用醬菜格碟，中一格盛醬，旁五六格內盛各種小菜，即畫碟也。不以盛五色而以盛五味，猶碗碟之類，不以盛珍錯而以盛金碧，其用有可相通者歟！抑用于筵席者多，而用于筆墨者少歟？研色必用乳鉢，乳鉢之大小視乎顏色之多少，總取其厚，無取其薄。以白磁爲上，無取乎黃沙。洗筆不用碗，即用筆洗，式亦不一，洗色筆者不宜與洗墨筆者同一洗也。落墨用硯，著色用水，不取諸大碗，則另設水注把彼注，茲宜用調羹，亦借開筵之器以入畫也。印泥盒可藏印色，亦可藏衆色，遇塵土多時，粉盒可貯各種未研之色，借妝奩之器以入畫也。蓋木器滲水，銅錫見水生綠，不如磁之不垢不滲也。近有用黃楊木尺上雕數凹，如連珠小碟，粉而漆之，置冬米堆中去油氣，以代磁調色，又何如格調色於印泥盒內，不用則蓋之，似亦可通。碟之精雅乎？筆筒亦有磁者，較竹木爲潔，大者名筆海，可以小缸爲之。製磁法先用淨鐵鍋

貯冷水，入磁器于水中，緩火煮之，水沸而止。煮而後，用則火烘，及見熱湯皆不裂，或用薑汁厚醬塗其底，炙以火，與水煮同。然有薑鹽氣，非所宜。大缸不能煮亦不必煮，既煮之，後收藏待用，不可以其空閒，取以泡茶、酌酒、盛果、和羹，致沾油膩，油膩生則百色俱廢，可不慎歟！

爐

《采蘭雜志》：『沈約有香爐，曰辟香』，『馮小憐有足爐，曰辟邪。手爐曰鳧藻，冬天頃刻不離，以其飾得名』。爐之為用多矣。畫家不用香爐、足爐，但用手爐而已。著色烘膠，四時一日不可離也。嘉興張爐材美工巧，堅固而精雅，底有篆文，方印曰『張鳴岐造』。郡邑志載之，然已列入博古圖，不可多得已。下此無名者，擇其舊而厚，紅黃銅皆可，蓋有花取其疏，毋取其密，密則氣不通、火易滅也。爐大小宜多備，小爐日日用之，以烘膠，倘有用色繁多及各色出膠之候，一爐不足，復增一爐，皆宜用。小泥澱時，藍水數碟，皆待烘乾，宜用大爐二三去蓋，另以鐵箸二雙橫亙其上，然後以碟烘之，每一爐可烘兩碟，氣愈通，火愈透，不待終日，可乾矣。外有炭爐，吳越之間謂之風爐，手爐埋炭於灰中，有熱無焰，風爐無灰而下通，扇之火熾。故小碟烘膠於手爐，宜用膠少；礬絹煎膠於風爐，宜用膠多也。其式或鐵鑄或沙鉢，鑿一六以通風，塗以泥，格以鐵，名曰爐墊。墊上承炭，炭上承釜，墊下出灰，火有不旺，可以扇煽，以筒吹。行路而攜畫具者，不帶風爐止帶手爐，風爐處處易得，手爐一時難覓也。爐灰亦不易覓，途中

非遇廟寺香爐，灰何從得？宜用皮紙包灰，藏在爐中，以便擁護炭火。倘車塵馬迹之餘，野店荒邨、大都勝地，或對佳山妙水，或逢異草奇花，思援筆以寫生，復綴色以摹狀，燃炭方紅以旋黑，調膠欲熱而偏冷，豈不興爲之索，而意爲之盡耶？

篩

篩何用乎？篩靛膠也。靛佳者，草屑最多，先篩出草屑，然後下膠。礬絹礬紙時，膠礬水中有礬末、土屑，則用篩濾過，然後可用。凡色有渣滓不净者，或篩或濾，俱用之。大者七寸，小者五寸，用細白羅及絹，每樣須備二隻，一以乾篩，一以水濾。篩藍綠者，恐見水而有色，則水當棄矣。濾膠礬者，恐見色而發黏，則色狼籍[六]矣。是亦不可不慮也。

棕拂

塵尾蠅拂，王謝家之奢侈也。；麻繩細拂，宋高祖之儉約也。龍髯拂，張志和之所授也；旄牛尾拂，秦嘉婦之所寄也。若畫家所用，專主於驅蒼蠅，則莫如棕拂。唐杜少陵《棕拂子詩》曰：『棕拂且薄陋，豈知身效能。不堪代白羽，有足除蒼蠅。熒熒金錯刀，擢擢朱絲繩。非獨顏色好，亦用顧盼稱。吾老抱疾病，家貧臥炎蒸。呷膚倦撲滅，奈爾甘服膺。物微世競棄，義

在誰肯徵？三歲清秋至，未敢闕緘縢。』元稹《棕櫚蠅拂歌》曰：『棕櫚爲拂登君席，青蠅撩亂飛四壁。文如輕羅散如髮，馬尾氂牛不能潔。柄出湘江之竹碧玉寒，上有纖羅縈縷尋未絶。左揮右灑繁暑清，孤松一枝風有聲。麗人執素可憐色，安能點白化爲黑。』又有《白蠅拂》，盧綸歌曰：『華堂多衆珍，白拂稱殊異。柄裁沈節香襲人，上結爲文下垂穗。霜縷霏微瑩且柔，虎鬚乍細龍髯稠。皎然素色不因染，淅爾涼風非爲秋。群蠅青蒼恣游息，廣庭萬品無顔色。金屏成點玉成瑕，畫眠宛轉空容嗟。此時滿筵看一擧，荻花忽旋楊花舞。舂如寒隼驚暮禽，颯若繁埃得輕雨。』主人説是故人留，每誡如新比白頭。若將揮玩開臨水，願接波中一白鷗。』合觀古人歌咏棕櫚拂，本爲驅蠅而設，而蠅又畫家所最忌，以其飽舐各色，到處有繭，化白爲黑。拔劍驅之，何如棕拂拂之之爲得乎？燕趙汴洛之間，多用響帚，其制以三尺竹劈大半爲細絲，下留五寸爲柄，搖之有聲，蠅聞之而遠遁，亦遇之而糜爛。或用藍紬爲小旗搖之，則蠅自散。或日室中置大冰一塊，可以辟蠅，蠅畏涼也。席間點安息香一枝，蠅亦避烟而去，蠅又畏香矣。

校勘記

〔一〕此引見唐虞世南《北堂書鈔》，文字略有不同。據明萬曆二十八年陳禹謨刻本《北堂書鈔》。

〔二〕《志》即《律曆志》。據宋刊元修本宋陳祥道《禮書》。

〔三〕『姑鉧』據上文，當作『鈷鉧』。

〔四〕『皺者者』，衍一『者』字。

〔五〕此論出自明劉侗等撰《帝京景物略·城隍廟市》卷四『西城内』，迮朗未注明。據明崇禎刻本《帝京景物略》。

〔六〕『籍』疑當作『藉』。

繪事瑣言卷七

吳江迮朗卍川著

印

書畫必有款，款必有印，印文不古，有累書畫不少，印烏可不講哉！然而印之爲道難言矣。六書不講，八體罕聞，用俗書以作篆，依俗隸而成章。循其流者，不知泝其源；承其譌者，無復糾其繆。有如履本作屨。非角義，刕异鳳形。古朋、鳳同一字，皆作□。言本作□。失啻音愬。聲，父本作□，從彐，舉杖。彐者手也。無杖指。奔本作□。走本作□。既形，殊夭趾丹。本作□。衰本作□。夾象異，垂毛戎本作□。早。本作昂。離□印義，舜本作舜。鄰本作□。厷厥。炎文攴本作□。木，本作□。千本作□。求本作□。之首。□本作□。昔紓而今，直莽本作莽。垂本作□尾。本作竝。之身本，拆而今連。前即剪刀而譌作後毒，製本雨衣而用爲裁制。次弟之弟借爲兄弟，而紛增第苐之文。華帝之帝，假作帝王，而別造蒂蔕之字，廿爲二十，卅爲三十，卌爲四十，古并也，而後人分之。□本尼邱，尼邱山名，三倉合爲□。贛本章貢，章貢水名，合而爲贛。□本荒昏，荒、昏二義，元次山合而爲□，以謚隋煬。古分也，而後人合之。以至孝、本作孝。㚟音交，教字從此。難分，茲、從二元。

兹从草，絲省。易涵。變億而爲億，改緣而用終。更面而作函，含□而取厚。□還作壽，棄乃爲乘。庚本作□。形正而反偏，出本作□。□音弍、充育、从此。體邪而顧整。祇諧俗目，莫睹原文。至於偏旁，尤多譌舛。心以立而疑小，手因挑而似才。易□音拱。爲升。在奉、春則涵大，在昇、井則涵丌。而俱同田。思，本作恖。毗，本作毗。細本作納。從囟，音信。畏，本作畏。畀，本作畀。鬼本作鬼。遷、蚤則疑己。□音基。酱如云草頭，敲、廿人汁切，蕫、井等字從此。爲卩，於御、卬則疑邑，於從囟，音弗，鬼頭也。尉，本作尉。省弓音節。寮本作寮。從火，絲、本作絲。京、本作帠。業本作帋。從巾，此象形，非佩巾巾字。而立作小。郭本作□。之□，音郭。淳本作漳。之辜，皆爲享字。票，本作熏。恒本作恆。之角，亘本作亘，須緣切。之冏，桓、宣等字皆从亘。俱作日形。鑒本作鑑。之皿，賣本作賣。羅，本作羅。羈本作羈。之网，罩、本作罩。曼之目，似四而非四。覃本作覃。覆本作覆。之冉，呼訝切。遷、本作遷。票本作熏。粟，本作桌。栗本作桌。之鹵，鹹省。之□，句本作句，音糾。與勹本作勺，音包、旬、匊、軍、蒙等字从此。相類、宏之乙，古文肱字。台本作之弓，音私。不殊。己，本作己，居擬切，妃、圮等字从此。已，本作已，羊止切，從反己。巳、自□，即以字。與乚音私。□本作□，胡感切，氾等字从此。概不晰其本原，卯、本作夘。夘、本西本作□，之□，起、杞等字從此。酒，以夘字類夘故借酉別之，既以酉爲夘，故加水旁作酒。亦孰窺其本增減。夊、音旨。支音字。酉，本酒字。朴。啓、菽、赦、斂、效、政、孜、攺、改、敕、攻、牧、攸、敉、敗、敵等字从此。似文、肉、角觡、俞等字从此。如月，

敷本作敷。以方而易寸，躬本作躬。厷呂而从弓。墓作菫，秉作秉，自作卩，劣作力，俱就約而舍

多。吊上从父。爲布，肯爲有，灵爲灰，昚爲者，并移右而居左。誰分市音弗，市，本作㞢。荮辨□

音韋，石、倉等字从此。口。音圖，嵒字从此。凡此僭差，難勝指摘。蓋史籀之大篆初著，而倉頡之遺

意猶存，及李斯改史篇爲秦篆，而籀文一辭於斯矣。程邈又增損大篆爲隸書，而籀文又辭於邈

矣。洎乎南北分離，同文莫覯，齊梁喪辭，僞字肆行。《藝苑雌黃》云：『蕭子雲改易字體，邵陵王頗作僞

字，南北喪辭，書迹猥陋，嫥輒造字，猥拙甚於江南。』迄于唐世之經文，加以衛包之改定，所可讀者，古文

悉變俗書；所可稽者，法帖惟留鐘鼓。體裁既陋，篆刻更譌，博旁加十，魏上無山，衝，本作衝。不從童而從重，幢，本作㠉。

董本作董。不從木而從巾。林，二木也，而并作茻，水，坎

卦也，而省爲㕚。去古逾遙，合漢彌鮮。故爲丹青深寶愛之思，不得不爲篆刻發探源之論。欲

刻印必主宗漢，欲宗漢必先識篆。篆文既識，然後審名、辨印、論材、分式、別度、定見、筆法、刀

法、章法、摹古、蓄譜、集印、立品、去病、用法，篆刻之道精，而後不爲書畫累。

識　篆

六書〔一〕。《周禮》：『保氏教國子以六書。』

象形。日月是也。

指事。上下是也。

會意。武信是也。

諧聲。江河是也。

轉注。考老是也。

假借。令長是也。

八體。秦壞古文乃有八書。

大篆。史籀十五篇。

小篆。李斯作。

刻符。竹而中剖，字形半分。

蟲書。即鳥書，以書幡信，首象鳥形。

摹印。即璽文。

署書。題闕。

殳書。書於殳，文記笏，武記殳。

隸書。程邈所作，施於徒隸。

繆書。程邈所作，屈曲填滿而綢繆。

鳥蟲書。

篆書。小篆。

佐書。即秦隸書。

古文。倉頡所作，孔氏壁中書。

奇字。即古文而異者。

漢六書。甄豐改定。

鳥迹篆。倉頡寫鳥迹爲文。

大篆。

篆體正宗。篆刻之家，凡彙集上古及秦漢各體篆，爲奇、正二種。

籀篆。石鼓文。

小篆。

九叠文。即繆篆，又曰『尚方大篆』。

奇字。

署書。

填篆。周媒氏作，仲春判會男女用此。

填書。或云即填字之誤。

鵠頭書。亦曰鶴頭書，漢詔版所用。

壇山刻石文。贊皇縣壇山有周穆王石刻四字，曰『吉日癸巳』。

懸針書。又曰垂針書，漢曹喜作。

急就文。軍中急於封拜，鑿而不鑄

倒薤書。湯時仙人務光作。

玉箸文。李斯作。

碧落文。見汗簡。

柳葉文。晋衛瓘作。

鐵綫文。曹喜作。

偃波文。即版書，狀如連文。

滿白文。

圜朱文。

細白文。

爛銅文。

切玉文。以上五種俱漢銅印法

篆體奇賞

龍書。庖犧字，獲景龍之瑞而作。

穗書。神農因嘉禾八穗而作。

夋書。伯氏所職，夋體八觚，隨勢書之。

雲書。黃帝因卿雲見而作。

鸞鳳書。少昊以鳥紀官而作。

科斗篆。高陽氏製，形似科斗。

仙人書。高辛氏以人紀事而作。

龜書。陶唐氏因軒轅靈龜負圖而作。

鐘鼎書。夏后氏象鐘鼎形爲篆。

岣嶁碑文。神禹治水碑，在衡山。

滕公墓銘。　東都門掘地得石槨。

刻符書。

芝英書。　漢武時陳遵作。

飛白書。　蔡邕見至帚成字而作。

垂露書。　曹喜作。

瓔珞書。　後漢劉德升觀星宿而作。

金錯書。　韋誕作，亦曰剪刀篆。

轉宿篆。　宋司馬以熒惑，退舍作。

迴鸞書。　史佚作。

鳥書。　周文赤雀、武丹鳥，二瑞爲書。

魚書。　周武因素鱗躍舟而作。

虎書。　史佚因騶虞作。

麒麟書。　孔子弟子申爲獲麟紀瑞。

蛇書。　晉唐琮作。

龍爪書。　王羲之題柱作一『飛』字，有龍爪之形，王僧虔變其勢爲虎爪書。

蚊脚書。　尚書詔版用之，側纖垂下。

蕭籀文。　虞帝繡之於衣。

奇、正二體即秦八體，及王愔《文字志》『古書三十六種』，唐韋續篆《五十六種書》也。歷世既久，其書或不傳，今所見者，皆後人循名而作，非其真矣。其說有據依，可資諷習者，宜擇其書而熟讀之。

篆字書

倉頡書。　宋淳化閣帖。

神禹碑。　岣嶁山。

石鼓文。　在京師太學內。

孔子書。　淳化閣帖內。

嶧山碑。

秦望山碑。

漢啓母石闕。

少室闕。 以上三種在嵩山。

碧落碑。

許氏《說文》。 許慎以賈逵之學，集古籕斯雄之迹作《說文解字》，其建首立一爲尚，畢終於亥，共十五卷。能通《說文》則寫不差次，然元板不可得，今之韻譜又出翻本，內有新增俗字，須與《黃公韻會》參看，方知來去。其餘徐鉉《集注》，徐鍇《繫傳》《通釋》諸書，俱當參考。

《字林》。 呂忱補《說文》之漏略。

《九經字樣》。 唐元度補參之所不載。

《復古編》。 張有載古今異文字，專本《說文》，以爲正。《學古編》曰：『若檢《說文》，頗覺費力，當先熟於《復古編》，大概得矣。後有吳均增修《復古編》，戚崇僧《後復古編》，劉致《復古紏繆篇》，曹本《續復古編》，俱當參看。

《六書故》。 戴侗。

汗簡。 郭宗正引遺書七十一家。

《歷代鐘鼎彝器款識法帖》。 薛尚功合《宣和博古圖》及劉原父《先秦古器記》，歐陽《集古錄》諸書

泰山碑。

詛楚文。 以上俱李斯所書。

太室闕。

比干墓銘。 在河南衛輝府汲縣。

吉日癸巳。 在壇山，周穆王刻石。

《五經文字》。 張參纂。

《六書正譌》。 周伯琦。

而成。

《篆法辨訣》。元應在作。

篆字之書甚多，秦漢以來，先擇其精要者讀之，而後取一切篆書旁引曲証，庶能窺斯籀之淵源，而入許、徐之奧突矣。由是而可以審名矣。

審　名

璽。古者尊卑共之，秦漢以來，唯天子諸侯得稱。唐武后改爲寶。

印。古人用以昭信，從爪從卩，用手持節以示信也。始于三代，盛于秦漢，至六朝異。其文朱白也。唐宋雜其體，改易制度也。

章。即印也。繆文成章曰『章』。漢列侯、丞相、大尉[二]、前後左右將軍，黃金印，龜紐，文俱曰章。太初元季，更增『印』字，若丞相則曰『丞相之印章』。漢以土德王，土數五，故印皆用五字。

圖書。名肇河洛，即後世字畫也。古人於圖畫書籍，皆有印，記某人圖書。今人遂呼官印曰『印』，私印曰『圖書』。於圖畫書籍外概用『圖書』二字，誤矣。

符節。符謂合符，以爲契節。以毛爲之，上下相重者三，取象竹節，因以爲名。將命者持以爲信。歷代各異，其制漢作銅虎符。

三代印。《通典》以爲三代之制，人臣皆以金玉爲印，其文未考。或謂三代無印，非也。《博物志》有『忠孝侯印』，議者以謂堯舜時官，則有璽印久矣。虞卿之棄，蘇秦之佩，豈非周之遺制乎？

秦印。秦之印章少易周制，皆損益史籀之文，但未及二世。其傳不廣，間有傳者，多寬邊細篆，朱文可識者少。

漢印。漢因秦制，而變其摹印篆法，增減改易，制度雖殊，實本六義，古樸典雅，莫外乎漢矣。

魏晉印。本乎漢制，間有易者，亦無大失。

六朝印。因時改易，遂作朱文，白文印章之變，則始於此。

唐印。因六朝作朱文日流於譌謬，多屈曲盤旋，皆悖六義，毫無古法，印章至此邪謬甚矣。

宋印。宋承唐制，文愈支離，不宗古法，多尚纖巧，方圓違制。齋堂館閣更變用之，大悖秦漢。

元印。元人之印，惟至正間有吾子行，趙子昂正其款制，然皆尚朱文，宗玉箸，意在復古，故間有一二得者。

明印。明官印，文用九叠而朱，以屈曲平滿爲主，不類秦漢。惟將軍用柳葉文。虎紐玉璽，王府之寶，用玉箸文。監察御史用八叠篆。時日印用七叠，品級之大小，以分寸別之，一二品用銀，以下皆銅。惟御史則用鐵印。

私印本乎宋元、正嘉之間，吳郡文壽承崛起復古，代興者爲徽郡何長卿。其應手處卓有先民典刑，而亦不無屈法。

第工巧是餙，雖有筆意，而古樸之妙則猶未然。

迨上海顧汝修《集古印譜》行之于世，印章之荒，自此破矣。好事者始知賞鑒秦漢印章，復宗其制度。其時印藪、印譜叠出，急于射利，多寄之梨棗，且剞劂氏不知文義有大同小異處，則一概鼓之於刀，豈不反爲之誤。博古者知辨邪正，乃得秦漢之妙。

論　材

玉印。　三代以玉爲印，秦漢惟天子得用之。私印間有用者，取君子佩玉之意，其文溫潤而有神，愈舊愈妙。

金印。　金印漢王侯用之。私印亦有用者，其文和而光，雖貴重，難入賞鑒，古用金銀爲印，別品級耳。

銀印。　漢二千石銀印龜紐。私印用之[三]。明官印一二品亦用銀，以下皆銅，其文柔而無鋒，刻則膩刀，入賞鑒不精[四]。

銅印。　古今官私印俱用。其文壯健而有回珠，舊者佳，新次之。制有鑄、有鑿、有刻，亦有塗金、塗銀、嵌銀絲、金絲者。

鐵印。　漢唐宋印，間有鐵者，明惟御史用鐵印。流傳絕少，以其質易鏽爛耳。

寶石印。　寶石古不以爲印，私印止存一二。今未之有也，且艱於刻。

瑪瑙印。　瑪瑙亦無官印，私印間有之。硬不可刻，其文剛燥不温，用爲私印近俗。

琥珀印。　私印用之，刻時頗脆而澀。

蜜蠟印。　私印可刻，與琥珀相似，止可備以飾觀。

磁印。 上古無磁印，唐宋始用爲私印。燒成，硬不易刻，若未燒以前就土坯刻之，又太鬆而易碎，入窰一燒，平正者十不得五。其文類玉稍粗，其制有龜紐、瓦紐、鼻紐、舊者佳，新次之，亦堪賞鑒。《考槃餘事》云：『印章有哥窰、官窰、青冬窰者，其製作之巧，紐式之妙，不可盡述』。[五]《妮古錄》載吳門丹泉周子能燒陶印，以土至[六]刻印文，或辟邪、龜、象、連環、瓦紐，皆由火範而成，白如白定而文亦古。

紫砂印。 宜興紫砂作印，頗有可觀。

水晶印。 水晶古不以爲印，近有用者，但硬血難刻。用金剛鑽撥之，或用斷火刀鑿之，脆而易裂，惟用之飾玩亦可。

石印。 石質古不以爲印。唐宋私印用之，不經久故不傳。唐武德七年，陝西[七]獲石璽一紐，文與傳國璽同，不知作者爲誰。元末會稽王元章始用花乳石，至明文、何諸公競尚凍石，其文潤澤有光，別有一種筆意丰神，即金玉難優劣之也。石之所出不一，要在取材者選而用之可也。

青田凍石。 燈光凍出浙江處州青田縣，夾頑石而生，其材質難得大塊，其理細膩，溫潤易刻，而筆意得盡。其次則魚腦凍，色白如魚腦。又有黃色凍，類蜜蠟，光潔可愛，稍遜燈光，於今求其舊玩者亦不可多得。

遼東凍石。 色如熟白果，其質堅硬起毛，甚不可用，而且損刀。不知辨者往往以凍石之價購之。

臘石。 一種如臘肉骨頭者爲上；一種如乾腐者，色亦美，條青而外，不足取矣。

封門石。 文質俱佳，高出於壽山青田之上。近亦出產甚少。

大松石。 出浙江寧波府大松所。其質類玉，間有洒墨黑斑，文采流麗。真者稀少，假者燒斑偽造，最可亂

真，不足貴也。開采時必以牛祭，後戚高〔八〕塘以羊易之，此石遂絕。後人呼此石爲『羊求休』。

壽山石。產福建省，城外北行六十餘里，芙蓉峰下田中者佳。犁地極深乃得。色分五彩，質細如玉。裁取方寸，似浙之燈光。《舊志》云：『山產石如珉。』又云：『五花石坑去壽山十里。宋時故有坑，以采取病民，縣官輦巨石塞之。明崇禎末，有布政謝在杭嘗稱之，品以艾葉綠爲第一，丹砂次之，羊脂、瓜瓤紅又次之。初不甚著名，至康熙戊申，閩縣陳越山齋糧采石山中，得其神品。載至京師，輒數倍其值售去。於是好事接踵穿鑿，而山谷一空矣。然後收藏家分別其舊藏者，以田坑爲第一、水坑次之、山坑又次之。』舊有楊玉旋善製紐，爲閩中追師名手，今欲得舊產者甚艱。近時所出，乃芙蓉巖新石，居民以此爲業，製紐煮色，僞作舊石以售。至有假他山之石以亂真者。大洞所產尚亞於田石，艾葉綠已不可得。其白而明者，黃而透熟者，價亦數倍。下二濟有《壽山石記》，高固齋作《觀石錄》，毛西河有《後觀石錄》，形容壽凍殆盡，可以參觀。

昌化石。浙江杭州府昌化縣產石，亦有五色，純雞血紅爲最，今甚難得，白而間鮮紅點者亦罕見。惟紫石而朱沙斑者尚，自純白而無雜色者亦可取。今都下輒爭尚雞血紅，凍以紅之多寡爲倍直之差等。然此石往往多沙釘與筋，且性膩難刻，不若青田壽山石之適刀法也。

蒲田石。福建蒲田縣產石，如哥磁，多冰裂黑〔九〕紋，土人取以爲印，價雖廉，可供篆刻。

寶花石。天台之產，形如壽山，其質粗鬆，不足取也。

楚石。出湖廣，黑如退光漆，質軟而且裂，極易刋，敝人多賤之。

大田石。大田山產石，白膩軟滑，土人裁取，作印售人，刻無紋理，藝林不賞之。

朝鮮石。色如碧玉，堅不讓刀，紋亦凝裂，染塗膩滯，徒爲觀玩之飾。

萊石。山東萊州石，色綠如玉，質鬆脆，篆刻不能耐久。

煤精石。色光黑而質堅潤，體輕。似烏犀，出秦中，可作印。

綠松石。出滇南，爲銅之苗，堅而難刻。

綠礦石。亦滇南銅苗，作印蒼翠可愛，又易著刀。

丹砂印。辰沙大塊者亦作印。其性沈重，又以朱沙印泥印之，神采愈覺鮮明。

房山石。石出直隸順天府房山縣。色似青田之燈光凍。初出時，都市僞飾混售，頗得厚值。并煮作黃色，以充田黃凍石。賤而不取，蓋其性鬆嫩不中刀法也。近亦人共識之，

豐潤石。豐潤亦順天屬治。色多青綠，每有鸜鵒眼，文質亦軟膩，刻無刀法，乃石之下駟也。

象牙印。漢乘興雙印，二千石至四百石以下皆象牙爲之。唐宋用以爲私印，其質軟，刻朱文則可，白文無神且近於板。

犀角印。漢乘興雙印。二千石至四百石以黑犀爲之，餘則不用。好奇者用以爲私印。其質粗軟，久則歪斜，不足玩也。

黃楊印。刻黃楊易于刻牙。朱文不減牙印，白文板而乏神。周文煒曰：『士人宦游，圖章類多巨石，攜之興篋，人恒疑此中爲何等物也。不若象牙、黃楊，可絕暴客念，且減興臺力。吾見文國博鐫牙章最善。王禄之好作黃楊印，則知先輩亦不廢此耳。』[一〇]

梅根、竹根、沉香、伽楠等印。好古之士備此數種，以矜奇而炫異，非篆刻家所尚。

分式

名印。印乃信物，當正用姓名，如某姓某名，印白文爲正，其單名或以『之』字足之，亦有以『章』字易『印』字者；亦有『印』『章』等字連刻并表字者；亦有止刻姓名，不用『印』『章』等字者；有刻名不刻姓，有獨刻一姓者；有刻姓如某生某子等字者。其名、字二印，或可分刻，不可分用。秦之呆刻石去姓稱名，後世因不知姓，遂有惑而效之。如五代梁唐間有王彥章、彭彥章、謝彥章、宋有汪彥章。後魏有游肇、高肇，若去其姓，知爲何人？故古人用名，必不除姓，顧譜載臣某者，皆兩面印，如一面曰郭巨，一面曰臣巨，未始無姓，亦未始獨用也。名印兼用『印』『章』二字，不若單用一『印』字或『章』字爲妥，雙名可回文寫，姓下繫『印』字在右，二名在左。單名者曰『姓某之印』，不可回文寫。若曰『某某私印』，不可印文墨，只宜封書，亦不可回文寫。

字印。漢印用名，唐宋始用表字。其印以二字者爲正，或并姓氏於上，曰某氏某。若曰某父父，係他人美己之稱，不可自呼。總之，名姓內不可著『氏』字，表德印內不可著『印』字，當詳審之。古人字印必有姓，如漢張幼君、唐呂化光之類，今不用姓亦簡省之法，向氏字在宋元方有，亦非漢晋六朝法也。

號印。古人不常作號印，近代乃爭用之，而元益熾，及更用別號，曰某道人、某居士、某山人、某主人等字，皆非古法。《戰國策》：『秦惠王時，有寒泉子。』注云秦處士之號。《史記索隱》：『甘茂居樗里，號曰「樗里子」。』又『范蠡去越，自稱「鴟夷子」，此固後人別號之所昉乎？』[二] 陳炳曰：『道號始于唐，以之作印，自宋人始。』[三] 道號有即用『軒』『齋』等字者，可與姓名同刻，有某地某人之印是也。否則宜刻在正字之下曰某人別號某，或別爲一印，如某山人、某某子之類。按：道號印，詩畫間用之則可，至若江湖之號、牽涉之語及科甲世家名目入印，則不韻。

臣印。漢印用臣某者，不獨用于君前，其同類交接亦用之，乃戰國之餘習。李周翰曰：『臣者，男子之賤稱，謂自謙耳。』《七修類稿》云：『稱臣者，多兩面有文。』按，兩面印，一面姓名，故一面作臣某。若有鈕之一面印，則必連姓，譜中一面印作臣某者，臣字即姓也。

地名小字印。《擷芳録》云：『余見「江左周郎」四字銅印，今以地名小字刻印者，大都仿效是式，然亦古人偶然之作，終非大方。』

書柬印。秦漢書簡内外通用一印，如官府傳檄移文，内外亦止一印。後有用某人啓事、某人白疏、某人白箋等印，已爲好事，然尚繫之以名。近更徒用頓首、副啓、再拜、慎餘、謹封、護封等印，且并用于一書，殊爲可笑。大約書簡中及封固處止用一名印足矣。

收藏鑒賞印。上古收藏書畫，原無印記，始于唐宋近代好事者耳。其文有某氏家藏、某人珍賞、某郡某齋、顧氏摹入印譜，用以爲收藏印亦可。

齋堂館閣印。古無此印，考自唐相李泌作『端居室』白文玉印，雖非古法，亦入鑒賞。周亮工《印人傳》云：『文國博爲印，名字章居多，齋、堂、館、閣間有之。全何氏，則世説入印矣。至梁千秋，則無語不可入矣。吾未見秦漢之章有此纍纍也。欲追踪古人，而不先除其鄙惡，望而知爲近今矣。』閻若璩《潛邱札記》云：『近代圖章力駮何雪漁，而返文三橋，鑿鑿至理。』

引首押脚印。《梅庵雜志》云：『古官私印外，表字印亦不多見，宋後用間雜字印于書幅之首，謂之引首，杜堂、館、閣圖書記，印於所藏書畫之上，以示鑒賞。其理最通。其『宜子孫』『子孫世昌』及『子孫永寶』，皆古鐘鼎款識。

撰可笑。今人遵守而不敢有違，何邪？』蘇嘯民曰：『今人于引首押脚間雜之印，每取成句，已非古制。況秉性嚴毅

者，多用道學語，往往失之塵腐；天姿瀟灑者，多用險僻語，逆境坎軻[一三]者，多用牢騷語，不免怨天尤人，；奇異自喜者，多用險僻語，不免違時忤俗。若于六經諸史，非有裨于世教，即取風雅宜人者，庶無此病。』朱修能曰：『堂室印始自唐人，地名、散號始自元、宋，近又有全用古人成語者，雖非古法，亦可旁通。』[一四] 按：顧譜絕無引首，不如不用之爲妙。

別　度

陰陽。　凡物之凸起者，謂之牡，謂之陽；凹陷者，謂之牝，謂之陰。此一定不易之詞也。今之言印章者，則以凹陷者爲陽文，凸起者爲陰文，蓋古來之傳說固然。求其說而不得，則曰以其虛也，故稱陽；以其實也，故稱陰。不知此瞽說也。凡後人之印章，以印紙故，凸起處其印文亦凸，凹陷者其印文反凹，而凹陷處其印文反凸。所謂陽文，正謂印之泥而其文凸也；所謂陰文，正謂印之泥而其文凹也。蓋從其所印言之，非從其所刻言之也。不察古今之異，而妄爲影似之解，其貽誤後學深矣。又云：『凡古人書牘，俱用竹簡，或用木札，既書，則泥封之，而加印于其上以爲識。《周禮》之所謂璽節，《左傳》之所謂璽書，其制大率可想也。秦漢封禪，則書以玉册，封以紫泥，印以玉璽，至于上書言事，則書或用絹素，盛以縱囊，其印用于絹素之上。』[一五]

體制。　古之印章，各有其體，故得稱佳，毋妄自作巧弄奇以涉于俗，而失規矩。如詩之宗唐，字之宗晉，謂得其正也。印如宗漢，則不失其正矣。又何體制之不得哉！吳先聲曰：『學漢印者，須得其精意所在，取其神，不必肖其兒，如周昉寫真，子昂臨帖，斯爲善學古人。』《學古編》曰：『漢篆多變古法，許氏作《說文》，救其失也。今作印不本許

款識。　書家最重款識，乃分二義。款爲陰字，凹入者，刻畫成之。識爲陽字，凸出者，鎔範成之。爐、鼎記多此。

一五二

氏，是不識字也。學漢印而單學其錯字，是東施之『學西施也』。

品式。 秦漢方印、條印，皆有正式，間有軍曲印，用腰子形者，其意莫考。外寧陽丞印用圓者，字體覺方，恐後人磨圓也。亦有長印、矮印，外方內圓、外圓內方，又有中分十字，斷爲四印狀，作朱文，每格一字。亦有外無邊欄或爲磨去，亦未可定。又有中分廿字，以畫爲六窠，遇有邊欄，各各出頭與欄相通；或無欄，未及邊處便止。又有長印斷爲二方者，更爲一圓一方者。又有長如二印相聯，合成一印者。又有如方截角印，上下左右四角對截，中爲方地者。每用二字布置修短，腰不界斷，亦有腰僅用一畫隔爲兩刻者，上下每一字。又有刻形相以代本字者，又有旁爲龍虎狀而中刻字者，又有刻諸形象而于上布字者。又有兩面、四面、六面，又有太極印，函三爲一者，函二爲一者，俗謂之子母印也。大抵印用方式，正大美觀，次之寧矮。至用長印，必字之多而後可。或今用爲引首亦可。然顧譜絕無引首，古未之有也。其如鼎、如爐、如爵、如玦、如葫蘆、八角等式，怪樣雜書，皆唐宋近代俗戲，不入鑒賞。蘇嘯民曰：『自用私印，雖無定體，然如連環、太極、寶鼎諸式，終欠大雅。』

定　見

篆刻猶大匠造屋，先會人之意，隨酌地勢之宜，圖象、間架洞然胸中，然後較量尺寸準繩，而雕琢結構，方稱完屋。倘有不稱意處，從而潤色整頓之可也。

會意酌宜。 欲刻一印，必須先得解說根究其義，使知偏旁點畫，何背何從，無失本義。不可執偏旁相似，湊合而成。亦有篆文宜于他印，不宜于此印者，須率此從彼，率彼從此，隨機靈變，兩當而可，并酌其印樣長短闊狹，相參而用。倘配合不成，當耐心沈思，討出天然巧處，如終不得，或以他字易之，不可牽強塞責。如姓名必不可易，若『之印』

『之章』『信印』『私印』，可以更易。又如表德必不可易，或加姓、加字、加氏，亦可隨意取舍而得。總之，字無多少，印無方圓，惟以規模闊大，體態安閒，疏不空、密不實爲要。

圖象間架。印字篆文，俱以通曉，隨將墨印空圈于紙上，試篆于內，或順序，或回文，或二字，或聯珠，或三字相并三重，或一列二重。亦有上一下二字相隔者，至四字則『十』字四分。或一二重，三四亦重，或一二二三重，四五亦重，或以二字爲字印一二重，三獨列，四五又重，或一列二三重，三四五獨列，或五重或五列，或以二字相重，以三字相重，其三重相畫少者，從之。六字印或均分三列，或均分二列，或參差布置。至于七、八、九、十字俱相字之體，字畫繁則獨列，簡則相重。其獨列者與重者，須彼此分明，使易識認，不可令二字看作一字，一字看作兩字。凡宜秦、宜漢、宜陰、宜陽、宜欄、不宜欄、宜隔、不宜隔，灼有定見，方可落墨。既落墨後，以鏡旁照，從鏡返觀，則無差誤。昔大年每搆一印，必精思數時，然後以墨書之紙，熟視得當矣。又恐朱墨有異觀，仍以朱模之，盡得當矣，而後以墨者傳之石，故所鎸皆有筆意。

材料措置。格眼既定，自決從違。從秦從漢，從白從朱，仿銅仿玉，裁酌成章，使自外護，以至中居，安排各當，妙合自然。

尺寸準繩。看有幾字，如何安排？先區畫定位，然後相字之橫直疏密，紳〔一六〕縮分派，湊成一局，覺有生成之妙，略無勉強之迹。繩墨求其平正均齊，則胚胎成而筋骨有據矣。

雕骬結構。運刀時，先須把得刀定，由淺而深，以漸而進，疾而不速，留而不滯。寧使刀不足，莫使刀有餘。不足可補，有餘難救。須是手知分曉，全憑眼察毫芒，所謂得諸心，應以手也。袁三俊曰：『結構不精，則失之散

漫。』[一七] 蓋字之形體各別，點畫不齊，務使長合度，粗細折中，所謂約方圓於規矩，平定直於準繩者也。

潤色。 銅角求圓，玉角求方；銅面求突，玉面求平。蓋銅有頑而玉終屬也。至于經土爛銅，須得朽壞之理，朱文爛畫，白文爛地，若玉則可損可磨，必不腐敗如銅蝕朽耳。

整頓。 舊印刀法稍不正者，就其相近秦漢銅玉處，剪裁點化成之。

筆　法

刻印，必先明筆法而後論刀法，今人以訛缺無圭角者爲古文，又不究心六書所自來，妄爲增損，不知漢印法平正方直，繁則損，減則增，此爲章法。輕重、屈伸、俛仰、去住、粗細、強弱、疏密，各中其宜，始得其法。故從章法以討字法，從字法以討筆法。因物付物，巧自天成，不至矯強拂逆。如穠纖得中，修短合度，曲處有筋，直處有骨，包處有皮，實處有肉。當行即流，當住即峙，遇周斯規，遇折斯矩，動不嫌狂，靜不嫌死，咸得之於自然，不假道於才智，是筆法也。筆法既得，刀法即在其中。神而明之，存乎其人。何雪漁曰：『凡筆之害有三：聞見不博，筆無淵源，一害也；偏旁點畫，湊合成字，二害也；經營位置，疏密不稱，三害也。』[一八]

自然。 上下、內外、初終、前後、中偏、左右，自然之位。橫斜、曲直、耦重、交析、反缺、倒仄，自然之形，可視而知，可聽而思，自然之義。

動靜。 飄然飛動，蕭然鎮靜。

巧拙。 作聰明則傷巧，守成規則傷拙，須是巧以藏拙，拙以成巧。

奇正。 不奇則庸，奇則或失之怪，正則或失之庸。果能奇而復正，斯正而奇矣？果能正而復奇，斯奇而正

矣？然不極怪，必不能探奇，不至庸，必不能就正。欲奇正者，不可不知。

豐約。畫豐毋犯疊，畫約毋犯闕。疊則厭其纏，闕則疑其減。

肥瘦。肥須有骨，瘦須有肉。有肉無骨，則虛浮不健，有骨無肉，則枯槁不澤。若小篆自瘦，大篆自肥，肥不涉粗而遒勁，瘦不失秀，亦不失之軟弱爲妙。

順逆。察字本來體勢，如左撇者，屈伸轉折須順左。右捺者，須順右，不可逆而拗折。

刀　法

刀法有三：游神最上，傳神次之，最下象形而已。用刀時，先審文係何文，想象用何刀法刻之，宜心、手各得其妙。文有朱白，印有大小，字有稀密，畫有曲直，不可率意，當審去住浮沉，宛轉高下，以運刀之利鈍。如大，則肱力宜重，小則指力宜輕；粗則宜沉，細則宜浮；曲則宛轉而有筋脉，直則剛健而有精神。勿涉死板軟俗，以致墨意兩失。楊長倩云：『執刀須拔山扛鼎之力，運刀若風雲雷電之神。』[一九]何雪漁云：『刀之病有六：心手相乖，有形無意，一病也；轉運緊苦，天趣不流，二病也。因便就簡，顛倒苟完，三病也；鋒力全無，專求工緻，四病也；意骨雖具，終未脫俗，五病也；或作或輟，成自兩截，六病也。』[二〇]此六病，非深於刀法者不知。今將十三刀法論之。

正入正刀法。以中鋒入石，竪刀略直，直則勢雄，自見奇傑。

單入正刀法。以一面側入石，把刀略卧，卧則勢平，臻於大雅。

雙入正刀法。兩面側入石。卧刀勢平，不可輕滑，輕滑則軟，無生動之機。以上三法，俱謂之正刀，貫乎諸刀之中，用久而化，不知其然，舉手合妙，不在刀也。執刀求之，則癡人說夢矣。

衝刀法。字畫平衍，精工俱備，而未見雄渾，是漸漸〔二〕有功，神奇未至耳。以中鋒捉而衝之，此刻白文妙訣也。衝則搶上無旋刀，如古細白文類。

澀刀法。欲行不行，如生澀狀，書家謂意在筆先，此則刀行意後也。夫知有神行於筆之先者，則刀自不得輕滑而潦草矣。摹古之作，此法最爲得神。

遲刀法。寫字宜速，用刀宜遲，遲非謾〔三〕也，徘徊審顧，不肯率意，以致輕滑停勻而入於俗，不臻大雅。

留刀法。非遲澀也，篆合幾字，虛實相應，謂之章法。捉刀入石，先相章法，不可將一字一畫刻完，到相應處，照顧不及，則成敗筆矣。須散散落落刀，體會章法，虛實、緩急、行止、頓挫，先留後地，故謂之留。知留則知章法、刀法，焉得不神妙？

復刀法。一刀不到而再復之，刀入石有三而單入最妙，單入易於爭奇，雙入乃能免俗。然單入是最上刀法，復之以救其失也。先悟其病在何處，正取一刀救之。不宜長，宜短；不宜連，宜斷；不宜太盡，宜留餘。長則失勢，連則犯俗，盡則敗矣。

輕刀法。非淺率也，刀行有輕舉之勢，不癡重耳。

埋刀法。以刀言，則入石而沈著；以筆意言，則藏鋒而不露。合而名刀，故曰埋。

切刀法。如切物狀，直下而不轉旋，急就、切玉皆用此。如遇輕滑敗筆，則切刀救之。

舞刀法。舞者行而不知，皆迹外傳神，熟極生巧。如故意舞動，則俗筆之最惡者，不入刀法，爲下下品。

平刀法。刻成朱文，而覺呆板，則以平刀平起其腳，而復刀救之，白文亦間用之。十三刀法之外，又有數種

刀法。

起刀。　要著落。　伏刀。　要含蓄。

複刀。　一刀去，又一刀去，要取勢。　覆刀。　即平刀。　平若帖[一二]地，要取式。

反刀。　一刀去，一刀來，既往復來，要取韻。　飛刀。　疾送若飛鳥，要取情。

挫刀。　即澀刀，不疾不徐，欲抛還置，將放更留，緩進取意。

刺刀。　即舞刀。　刀鋒向兩邊相摩盪，如負芒刺以取鋒。

補刀。　既印後，或中肥邊瘦，或上短下長，或左垂右縮，修飾勻稱，以取玲瓏。

住刀。　要遒勁。

文壽承曰：『運刀之妙，宜心手相應。字簡須勁，令如太華孤峰；字繁須綿，如重山叠翠；字短須狹，如幽谷芳蘭；字長須闊，如大石喬松。字大須壯，如橫刀入陣；字小須瘦，如獨繭抽絲；字太纏，須帶安適，如閑雲出岫；字太省，須帶美麗，如百卉爭妍；字太緊，須帶寬綽，如長霞散綺；字太疏，須帶結密，如窄地布錦；字太板，須帶飄逸，如舞鶴游天﹔字太佻，須帶嚴整，如神鼎足立；字太難，須帶擺撒，如天馬脫羈；字太易，須帶艱阻，如雁陣驚寒；字太平，須帶奇險，如神鼇鼓浪；字太奇，須帶平穩，如端人佩玉。凡刻朱文須流利，如春花舞風；刻白文須沉凝，如寒山積雪。刻二三字以下，須遒朗，如孤霞捧日；五六字以上，須稠叠，如衆星麗天。刻深須鬆，如蜻蜓點水；刻淺須實，如蛺蝶穿花。刻壯須有勢，如長鯨飲海，又須俊潔，勿臃腫，如綿裏藏針；刻細須有情，如士女步春，又須雋爽，勿離漸，如高柳垂絲。刻承接處，須便捷，如彈丸脫手；刻點綴處，須輕盈，如落花著草。刻轉折處，須圓活，如鴻毛順風。刻斷絕處，須陸續，如長虹竟天。刻落手處，須大膽，如壯士舞劍。刻收拾處，須小心，如美女拈針』周公謹曰：『刻執政家

一五八

印，如鳳池添水，雞畦落英；將軍家印，如猛獅弄球，烈風送雨；卿佐家印，如器列四璉，樂成六律；學士家印，如朝霞散彩，奎壁騰輝，內史家印，如孤鳳朝陽，五龍夾日，御史家印，如烟凝修竹，蝶繞繡衣；督學家印，如藝海泛瀾，文江翻浪；法司家印，如繡斧凝霜，烏臺列柏，牧民家印，如曲圃鴻飛，芳庭桂植，經業家印，如驪驪汗血，蚌蛤藏珠，隱士家印，如泉石吐霞，林花吸露，文人家印，如屈注天潢，倒流滄海，游俠家印，如吳鈎帶雪，胡馬流星；登臨家印，如海鷗戲水，天雞弄風，豪士家印，如百寶流蘇，千絲鐵網；貧士家印，如三徑孤松，五湖片月，鑒賞家印，如驪龍吐珠，馮夷擊節；；好事家印，如五陵裘馬，千金少年；僧道家印，如雲中白鶴，洞裏青羊；妓女家印，如春風蘭若，秋水芙蓉』[二四]

袁三俊曰：『用大指與食指，中指撮定刀幹，再將無名指，小指抵在刀後，中正其鋒，運以腕力，勢若風帆陣馬，所向無前，神致自當生也』。[二五]

章　法　布置成文。

格眼。　横竪分界，亦有長短、闊狹、伸縮相讓，皆相字疏密取巧。　若急就章，歪斜不正，則已出格不拘，寫意亦然。

空地。　白文中分無闊，朱文上下須勻。

疆理。　格眼既分，而字畫妄爲疏密，是有疆而無理。

勢態。　有威可畏則強，有儀可象則俏。　俏不在裊娜，而在雅觀；強不在猖狂，而在雄健。

情意。　正側俯仰，左右照應。

邊欄。　闊狹、單雙、有無、完爛。

縱橫。　經緯不紊，巧發因心，千變萬化，歸一杼軸。

朱白相間。　古印有半朱半白者，有朱白相間者，一朱三白者，一白三朱者，二朱相并者，二白相并者，大都筆畫少者，可用朱文以間之。朱與白有左右兩列分者，有上下兩截分者，有斜角兩對分者。其上下分者，朱文又當用一隔以辨前後，若在一邊，則不必矣。又有朱文相間，卒至朱亦似白者，此蓋欲其配正停勻，故人認空地，亦作字畫也。務須安頓妥帖，不致牽强穿鑿乃可。

滿白滿紅。　借本然之勢，加充滿之功，不可盤曲臃腫，令人可厭，亦不可字畫闊大，致失雅觀。

鐵綫。　碧落文細盤鐵綫，宜爲玉章及牙章朱文，强而似弱，柔而實剛，易于朱不易于白，難于圓不難于方，銅則弗用。

摹　古

摹刻印。　銅之運刀須熟，玉之運刀須生，餘詳後。

摹鑿印。　鑿須簡易，而無瑣碎筆畫，中間深闊，兩頭淺狹，遇轉折稍瘦，似斷不斷，儼若鑿形。

摹陶印。　如鑄印然，要覺稍遜於鑄。

摹鑄印。　朱文須得空地深平，起處高峻意。若白文，又須悟得款識文，内如仰瓦相似，總貴渾成，無刀迹也。

取古印可法者，想像摹擬，久之純熟，自然毫髮無差。張懷瓘云：『臨仿古帖，毫髮精研，隨手變化，得魚忘筌。』斯可與摹印者語矣。[二六]

一六〇

摹畫印。

摹碾印。　筆重蛛絲，刀輕蠶食，中不得過深，旁不得太利，止見鋒不見芒，但覺柔不覺剛。

摹玉摹銅。　碾之與刻，雖似不及，然不要露刀，使人見爲刻，又不要徒似夫碾，使人見爲剛。

石印，以銅摹銅及金銀章，要無拂其性與質耳。　以石摹玉易，以石摹銅難。　蓋石與玉同性，同則近似，石與銅異質，異則相戾。　若以玉摹玉及寶

多蓄印譜，以備參考，以廣聞見。

蓄　譜

《宣和印譜》四卷

《復齋印譜》一卷王厚之

《集古印》三卷姜夔

《印史》二卷趙子昂

《印苑》何巨源

《印則》二卷程彥民[二七]

《菌閣藏》[二八]及《印經》《印品》朱修能

《名山堂印譜》葉羽遐

《印證》一卷吳實存

《集古印格》一卷晁克一

《印古式》三卷顏叔夏

《古印式》二卷吾衍

《印選》五卷胡養中

《蘇氏印略》四卷蘇嘯民

《栖鴻館印選》吳貞孟

《刻符經》趙凡夫

《竹韻軒印正》五卷馮昭玉

《印林》吳疏九

《懷古堂印稿》陸子鉉　《印略》《印鑒》《谷園印譜》《韞光樓印譜》許寶夫

《印藪》《印存初集》四卷胡日從　《印史》六卷何不違

《青蓮館印譜》周仔曾　《款識録印譜》黃子環

《文雄堂印譜》周元功　《賴古堂印譜》周減齋

《楊氏印集》楊爾應　《印賞》二卷王曾麓

《澄懷堂印譜》王聲振　《研山堂印譜》鞠坤皋

集　印

杜詩云：『讀書破萬卷，下筆如有神。』篆刻者既蓄諸譜，亦須多積印章，秦玉漢銅，親見其文雖破壞刓缺，洞見血脉，非如印于譜者，塗有濃淡，手有輕重，紙有燥潤也。

立　品

神。　奇正迭運，錯綜變化，如生龍活虎。

妙。　體備諸法，斐然成文，如萬花春谷，燦爛奪目。

能。　集長去短，自足專家，如範金琢玉，各成良器。

逸。　氣韻高舉，丰致蹁躚，如天仙下游。

工。　長短大小，中規矩方圓之制；繁簡去存，無懶散局促之失。

巧。　宛轉得情趣，稀密無拘束，增減合六文，那讓有依顧。

奇。輕重有法中之法，屈伸有神外之神，筆畫之餘得微妙法。

極。煉之如精金在鎔，不足色不止，裁之如

美錦製衣，必稱體斯完。

去病

外道。有刀鋒而似鋸牙癩股。

庸工。無刀鋒而似鐵綫墨豬。

篆病。學無淵源，偏旁湊合。

筆病。不知執筆，字畫描寫。

刀病。轉折峭露，輕重失宜。

章病。專工乏趣，放浪脫形。

意病。心手相乖，因便苟完。

用法

印之平正者，每印墊紙，切不可厚，大寸許者十餘層，次之五六層，最小者一二層足矣。擇平正處印之。若古印缺損者，又須厚墊，不可一概論也。紙須精細。用畢當以新絮拭之，他物不能去印文中垢膩，或至磨損，惟新絮能去，且柔軟宜用之。

畫款用印。凡印畫款，一名一字爲正，如款字細小，地位逼仄，宜用小聯珠。款名，印字；款字，印名。姓不寫，款必當用姓名，使人易知也。

收藏用印。凡用收藏印章，當看字畫大小，以爲印之大小，字之多寡。大則里居姓氏，小則堂名及姓。或只用姓氏。苟概用大印，反占地位多矣。亦有竟用姓名，而無收藏等字，亦大不可。

夫識篆則學有淵源，審名則體別尊卑，辨印則制分今古，論材則物區質性，分式則文知雅

俗，考度^[二九]則義參虛實，定見則範合準繩，筆法則動符規矩，刀法則鋒悟中偏，章法則氣貫脉

絡，摹古則形與神會，蓄譜則心有證據，集印則親炙古人，立品則精益求精，去病則有醇無疵，

用法則款識攸宜。印果如此，足以增畫之妙，何至反爲畫累哉！吾特因作畫者必用印，而詳

悉言之，則考繪事者，亦可於此悟篆刻之道矣！

校勘記

〔一〕此處『六書』『八體』『漢六書』見許慎《説文解字》，文有省略，且『六書』順序不同，《説文解字》爲『指事、象形、

　　形聲、會意、轉注、假借』。據清文淵閣四庫全書本許慎《説文解字》卷十五。

〔二〕此處连朗爲文同《印章集説》及《篆刻針度》。

〔三〕此處连朗爲文同明甘暘《印章集説》及清陳克恕《篆刻針度》。『用』疑當作『因』，據清道光海虞顧氏刻本《印章

　　集説》之『銀印』及乾隆刻本《篆刻針度》卷一『銀印』。

〔四〕此處连朗爲文同《印章集説》及《篆刻針度》。『精』疑當作『清』，據清道光海虞顧氏刻本《印章集説》之『銀印』

　　及乾隆刻本《篆刻針度》卷一『銀印』。

〔五〕此説見明屠隆撰《考槃餘事》卷三『印章』，據明陳眉公訂正秘笈本《考槃餘事》。

〔六〕據明萬曆繡水沈氏寶顏堂秘笈本陳繼儒《妮古録》卷二『土壟』當作『壟土』。

〔七〕此處连朗爲文同《印章集説》及《篆刻針度》之『石印』。『西』疑當作『州』，據清道光海虞顧氏刻本《印章集説》之『石印』

及乾隆刻本《篆刻針度》卷二『石印』。

〔八〕此處迕朗爲文同《篆刻針度》。『高』當作『南』，據乾隆刻本《篆刻針度》卷八『大松石』。又，戚南塘即戚繼光（一五二八—一五八八），字元敬，號南塘。

〔九〕此處迕朗爲文同乾隆刻本《篆刻針度》卷八『莆田石』，『黑』當作『墨』。

〔一〇〕此處引用見周亮工《印人傳》卷二『敬書家大人自用圖章後』，文字略有不同。周文煒即周亮工之父。據清道光二十年海虞顧氏刻本《印人傳》三卷。

〔一一〕此處迕朗爲文同《篆刻針度》。『昉』當作『仿』，據乾隆刻本《篆刻針度》卷二『號印』。

〔一二〕此處文字與乾隆刻本《篆刻針度》同，惟『陳炳曰』下接『道號有即用軒齋等字者』，再下接雙行小字『道號始於唐，以之作印，自宋人始』。迕朗文順序不同。

〔一三〕『坎軻』疑當作『坎坷』。『逆境坎坷者』當作『逆境居多者』，見乾隆刻本《篆刻針度》卷二引首押脚印。

〔一四〕見明朱簡《印章要論》，文字略有不同。據清道光二十年海虞顧氏刻本《印章要論》。

〔一五〕此處文字自『凡物之凸起者』至『用於絹素之上』與明顧大韶《炳燭齋隨筆》文相同，迕朗或有摘録未注明。據清初刻本《炳燭齋隨筆》。

〔一六〕據文意『紳』疑當作『伸』。

〔一七〕見袁三俊《篆刻十三略》，文字略有不同。原文作：『結構不精，則筆畫散漫，或密實，或疏朗，字體各別，務使血脉貫通，氣象圓轉。』據清道光二十年海虞顧氏刻本《篆刻十三略》。

〔一八〕見清道光二十年海虞顧氏刻本元吾邱衍述，明何震續《續學古編》，文字略有不同，『偏旁點畫』當作『邊旁點畫』，『疏密不稱』當作『疏密不勻』。

〔一九〕見楊士修《印母》，原文爲：『故執刀須拔山扛鼎之力，運刀若風雲雷電之神，兩言而外無刀法矣。』據藝海一勺本《印母》一卷。

〔二〇〕見清道光二十年海虞顧氏刻本元吾邱衍述、明何震續《續學古編》，文字略有不同，『病』疑當作『害』，『終未脱俗』疑當作『終未脱落』。

〔二一〕此處迮朗爲文同乾隆刻本《篆刻針度》，『漸』疑當作『積』。據《篆刻針度》卷五『衝刀法』。

〔二二〕此處迮朗爲文同乾隆刻本《篆刻針度》。『謾』當作『慢』。據《篆刻針度》卷五『遲刀法』。

〔二三〕據文意『帖』疑當作『貼』。

〔二四〕自『文壽承曰』至『如春風蘭若，秋水芙蓉』見乾隆刻本陳克恕《篆刻針度》卷五，『士女』疑當作『仕女』。按，『運刀之法，宜心手相應』句見於道光海虞顧氏刻本明甘暘《印章集說》。文壽承之說或爲周公瑾所言，見藝海一勺本楊士修《印說》删，文字略有不同，『士女』作『時女』。另所引周公瑾說與《印說》略有不同，『烈風送雨』作『駿馬禦勒』；『四漣』作『八漣』；『朝霞散彩，奎璧騰輝』作『鳳書五色，馬鬛三花』；『烟凝修竹』作『絮縈驄馬』；『曲圃鴻飛，芳庭桂植』作『五馬鳴河，雙鳧飛瀉』。

〔二五〕見道光二十年海虞顧氏刻本袁三俊《篆刻十三略》。

〔二六〕『搴古』條見乾隆刻本陳克恕《篆刻針度》卷三，迮朗或輯録于此。

〔二七〕『民』，清乾隆刻本《篆刻針度》卷三『蓄印譜』作『明』。明代程遠，字彥明，江蘇無錫人，撰《古今印則》。

〔二八〕《菌閣藏》，清乾隆刻本《篆刻針度》卷三『蓄印譜』作《菌閣藏印》。明朱修能有《菌閣藏印》二卷、《印經》一卷、《印品》七卷。

〔二九〕據上文，『考度』疑當作『別度』。

吳江迮朗卍川著

印泥

畫必有印，印必有泥，泥曰『塗』，亦曰『色』。今之紫粉，古謂之『芝泥』，今之錦砂，古謂之『丹臒』，皆濡印染籀之具也。舜時黃龍負圖，以黃芝泥封兩端；浮提國金壺墨汁，封以青泥；秦漢封禪，則書以玉册，封以紫泥，印以玉璽。凡古人書牘，俱用竹簡，或用木札，既書則泥封之，而加印於其上，即《周禮》所謂『璽節』，《左傳》所謂『璽書』，其制大率可想也。趙彥衛曰：『古印作白文，蓋用以印泥，紫泥封誥是也。今倉敖印，近之矣。』今人不用印泥，而用以印紙，故朱文、白文與古相背。《炳燭齋隨筆》論之詳矣。泥之名，即從古之印於泥而始也。印泥用朱砂、艾拌油爲之，用之甚便，但調合不得其法，色即不佳，油亦滲化，往往爲書畫之累。欲合印色者，先製油，次製艾，次製砂，三者備而色成矣。製油之法，油有數種：

菜　油　蓖麻子油

芝麻油　茶子油

穿山甲油。《楊慎外集》云：『古方葦蔴、煎糊油，皆未佳，近溥穿山甲油不滲良方。』[一]

油以菜油爲上；蓖蔴子油久必黑，初亦不甚鮮明；芝蔴油性易浮，浮則油勝於朱，色易淡薄。；茶子油和朱雖鮮艷，而白文印字未有不泛黃者。《天府廣記》煎熬寶色法：

大蔴子油十八斤；

一次下皂角四十五兩；

二次下金毛狗脊九個；

三次下白芨十兩；

四次下白礬九兩，蜜陀僧一兩八錢，黃丹一兩八錢，無名異九錢，茆香二兩，五次下藿香二兩，地蓮衣二兩，甘松二兩，三柰二兩，苓陵香二兩，麝香五個。

諸家製油法：

菜油炎天久曬，變成白色，亦可用。

葦蔴子去殼，擂極碎，入鍋內煎數滾，則水面有水泡浮油，用鵝毛拂取，煎之半日，則油盡出。又將油入砂罐內煎幾沸，入黃蠟、胡椒，將燈草點之，不見水氣，收貯磁器內。候冷可用，勝於茶油。

麻油四兩。

茶油一兩，用黃蠟三分，煎去水氣，妙勝菜油。

蒼术一錢六分。去潮。

白芨四錢。不退色。

白蠟二分。光不滲。 黃蠟八分。取厚。

共煎一炷香，若再得飯鍋上日日蒸之，更妙。 胡椒三十粒。不凍。

又有將蓖麻子炒熟去殼，再蒸過，用絹包好，做一小木車，如打油之法，用木楗楗出之油，尤妙如煎者。

又有霜降後，取蓖麻子曬乾，貯竹器內，待次年黴過，炒熟，舂碎，入榨，取油煎用。

各種油每斤用香白芷一錢，

交趾桂二錢，川芎二錢，

白芨三錢，

共切片入油，置瓦器內，煎沸數次，去渣。置盆內，以絲綿蒙覆盆面，曬烈日中，以六月初旬曬起，盡三伏爲度。油色變白如水，試滴紙上不暈開，即油成矣。每日宜遲曬早收，最忌雨露，若經濕氣，合就必滋。曬好之油，須合去渾腳，磁罐內收貯。

單煎芝麻油法：

麻油十兩，皂角三個，

白芨末一錢，花椒二十粒，

胡椒二十粒，蓖麻仁五十粒，

白蠟二錢，血竭二錢，

明礬五分，藤黃五分。

右用磁罐，内盛油，先入蓖麻仁，滾數次下皂角、二椒，復熬，再下蠟、礬等物。熬至滴

水成珠，放冷去渣，埋地内三日，取出曬三日，候用。

合煎蓖麻油、芝麻油法：

蓖麻油五斤，芝麻油一斤，

藜蘆二兩，大附子二兩，

乾薑一兩五錢，白蠟五錢，

豬牙皂角二兩，藤黃五錢，

桃仁二兩，土子一錢。

共入器内，以武火滾數百遍，水乾隨時增添，繼以文火，三日爲度。去渣後，復以磁罐

盛之，埋地下三日，取出曬一二日，以去水氣，用之。如不用，將罐口封固，雖百年不壞，最

忌灰塵。

曬油法：

蓖麻子油廿四兩，白芨五錢，

蒼术二錢，川附子三錢，

肉果一錢，乾薑二錢，

川椒三錢，金毛狗脊二錢，

信一錢，斑毛七個，

皂角一錢。

同入砂鍋，熬至滴水成珠，去渣，再加白礬末三錢，無名異末三分。

共入磁缽，曬，以油至十六兩爲度。

按：曬油、曬萆麻油也。按：萆麻子殼黑而仁白，秉卦於坎，得令於金，所以有收腸拔毒之能。昔人用之，豈無意焉？蓋引用佐使諸味，非其大力不能統攝，先以凡火煉之，後呈太陽真火煅[二]就，故印色十珍，曬油功居其六也。

治艾之法，艾不拘蘄杜多少，先揀去粗梗，篩去泥屑，曬燥搓軟，用細竹揪鬆，藥磨磨去黑皮，絹篩篩去皮屑，再搓再揪，再磨再篩，如是數次，皮盡爲度。然後用小弓彈出葉中之筋，方將新造麻皮袋袋之，寬紮其口，以便洗水淘汰，須置砂鍋，利水十餘次，水色黃而白，白而復黃，黃而復白，乃佳。即擠乾，酷日中曬燥，窨一宿，仍用小弓彈鬆，篩中再擦，無黑星爲度。每艾一斤，只可得艾絨三四錢。有用楊花、棉花及燈草末、竹茹者，俱不如艾絨。蓋印色之用，固取朱油，而所以寄朱油者，惟艾能分能合，分則可以入朱，合則不黏於印。若楊花，合而不能分；燈草末，分而不能合者也。

諸家揉艾法：

蘄艾曬乾，臼内杵熟，先在棕篲上擦去粗衣，再以米篩内擦，至黑心盡去，方以袋盛，置砂鍋内，煮至水清爲度。蘄艾一斤，艾絨約有三錢。家艾一斤，絨止二錢左右。有用棉花、用燈草、用竹茹，俱不如艾絨。

一法：擇蘄州艾，或本地葉大者亦佳，去其梗蒂，用石灰水浸七日，加碱水少許，煮一晝夜，榨去黃水，入長流水洗净，如曬布法，候白，用木杵臼舂熟，篩去灰末用。

一法：揉艾，只要篩揉净白，積絨如綿，不必煮洗。

一法：艾必擇蘄州，不獨多絨，且性又温暖。製絨不宜見水，先揀净曬乾，搗之碎之，黑點漸少，再曬磨之，以馬尾羅篩，用手搓之，黑净即絨矣。

一法：艾本無紅，良工心苦，能奪造化，藥之五味，各擅其長。艾性温和，紅花生新，俱草本也。艾之力在絨，紅花之精英在脂，而不在質，脂非絨不合，功夫必到爲佳，功夫一到，艾便紅矣。

一：艾絨一兩，用紅花膏子一碗，浸艾曬乾，膏既盡，艾絨如未大紅，加膏再浸，曬，必如紅寶石爲度。膏子大紅，染坊及造紙作坊中俱可買，亦可代北京燕脂。

染砂法：赤如丹砂，烏用染爲？其所以期於染者，有不易之理在。蓋丹砂鍾靈，原有本來真炁，護其華采。印色之製，去其炁而用其質，所以歲漸久則色漸淡，惟畫家用之，歷歲雖

久，顏色如新。豈物有偏勝於彼此耶？功夫不同耳。畫家設色，積以成之，所以有烘染一法，是知人力可以葆其天真矣。乃仿之而先染砂，雖觸類旁通之意，然而宣和印色至今艷麗，未必不是此法，故曰：『砂期於染者，一定不易之法也。』

染砂：

飛淨砂四兩，用北京金華燕脂十片，以澄清水浸取其色，水拌砂曬乾，以水完為度。油既曬矣，艾既揉矣，砂既飛矣，染矣，可以配合矣。配合之法：

朱砂四兩，<small>飛砂法已見前。</small>　制油一兩二錢，

艾絨一錢六分。

先將朱與油入乳鉢內，取夏日之長，竭三四人之力，自清晨研至二更，一刻不停。或左轉或右轉，一絲不亂，不可倒回，以致不和，欲使砂與油合而為一也。明晨試看，砂不下沈、油不上浮，調和之至若成膠漆。然後以艾綿投入，拌至極勻，仍前順乳至三四百轉，即成矣。倘隔宿之後，油滲兩旁，砂沈於底，是油與砂尚未融洽，須再用數人，再研一日，必使合并而後已。故艾不可輕投也。未有艾時，研之得力，已有艾時，研去皆艾，著力與油、朱無涉也。

彼先以艾入印池內，次入油，次入砂，未經研熟，攪之不勻，油自油而砂自砂，徒有一艾輳輳乎其中，無怪乎其色不佳耳！故曰：『新合者，朱、油不相混，常以印箸翻動，二三月後，朱、油相融，可用矣。』此說非也。至於『不紅加砂，乾則加油，油透加艾』之說，更為大謬。印色既成，

又有收護之法、用色之法、攜遠之法、增朱添油法、滌篆法、珍藏法、制敗塗法，可約略言之。

收護。收藏之道，不外『乾』『潔』二字，故須多曬。冬天忌呵凍，濕氣一侵，必至於滋，數日一翻，常使攪動。春冬日暖，宜曬一時。夏秋日烈，宜曬一刻。更宜慎密，毋使灰落，收貯池中，如攢寶塔，虛其四畔，皆恐油溝漁。蓋朱性重而不[三]沉，油性輕而上浮，不翻則色黃，似乎油多朱少。又忌鐵器。冬月并不可近火及隔水溫燉，皆恐久後泛黑，不可觀耳。總之，收藏亦不可忽，合雖得法，不善用，亦不見佳處。

用法。取箸攪塗內令遍，復至平伏，然後將印輕輕點染，不可深，恐邊文污擠。其紙先用散毛筆蘸水輕潤，相紙厚薄，或吐潤之如汗染相似，不可過濕，斯瑩而有神。倘印多，須置滾湯一器於火上，熏取氣泛，可用不竭。不然則塗雖澤，不勝紙燥，將見枯槁，即有筆意、刀法，亦混不見。朱文止宜呵氣，不可潤水，潤則其文滲開，反不清秀矣。

攜遠。印色遠帶，必須封固，或以黃蠟溶化印池口上，外用豬泡包之至緊，可不沁油。汪鎬京曰：『出外不問涉水登山，必須另換一長磁罐盛之，上虛其四，防沁油也。油沁不惟壞印色，恐油污他物，須再用一錫套護之，安頓妥帖，載之負之，俱無虞矣。』[四]

增朱添油。印色用久，則淡而乾，必要增朱添油，其法一如配合印色法，不過以乾印色代艾耳。凡乾印色一兩，用朱約五錢，油一錢五分，必得晴日，將乾印色曬暖，然後入油、朱、搗和爲妙。《學古編》云：『印色若日久油乾，復用煎下油，滴取盛器内，以印色置其上，使自沁，又不可自上澆下。此法不蒸不煉，久而益佳。』

滌篆。圖書久爲油朱所膩者，先於燈盞内浸一宿，次日取出，蘸香爐内灰，用印刷刷洗之。或塗未[五]未净，更蘸水刷之，印又不損，清麗若新。

珍藏。印須用匣收藏，無論公印私印，各宜珍重，囊護其匣。有宋剔、新剔者，有填漆者，有紫檀鑲嵌玉石者，有

豆瓣楠者。近有退光素漆者，頗雅。

敗塗。 塗久膩敗者，用市煎麵物油，入黃豆數粒，再煎，去豆，取油，加朱入塗內，攪散和勻，鮮明若新。

諸法既備，又有印矩、印刷、印箸、印池，所必需者，亦不可不備。

印矩。 用印易偏，須作一矩倚傍。大不過一寸許，以黃楊木爲之。庶柔不損身，堅不尅印，轉折如磬，橫豎平穩。用則左右無偏，無欹，下指按定，然後取塗合矩，任意無差。印色稍淡，一印之餘，若須覆印而後紅，亦必用此矩。按定覆印再三，乃不走樣。或以紫檀爲之，以薄爲貴，若象牙、晶玉，則滑而難按定也。

印刷。 用以滌篆，制較牙刷稍短、稍闊，時常用灰洗濯潔淨，無令油朱膩滯篆文之內，乃不傷篆。

印箸。 用以翻塗者也。或以角、或以骨、或以竹不拘，又製一小棍，以爲箸輔，總置匣中，以待應用。

印色池。 注印色，惟磁器最宜。得古窯尤妙，若瓦器耗油，銅錫有銹，玉與水晶及燒料俱有潮濕，大害印色。印色池，官、哥窯方者尚，有八角、委角者，最難得。故今官、哥、定窯方池，外有印花文，佳甚，此亦少者。諸玩器，玉當較勝於磁，惟印色池以磁爲佳，而玉亦未能勝也。玉者，定窯者貴。近日新燒，有蓋白定長方印池，并青花白地純白者，此古未有，當多蓄之。且有長六七寸者，佳甚。玉者，有陸子岡作周身連蓋滾螭白玉印池，工緻倖古，近多效制。有三代玉方池，內外土繡[六]，血侵四裏，不知何用，今以爲印池，似甚合宜。近有青田石印池，亦不可用。如用，必以白蠟蠟其池內，度不吃油。

或曰研油砂時，微加丁香油，取其性熱，可使冬日不凍。又曰合成之後，微入洋紅拌勻，色更紫厚，二說近是。若夫乳寶石以代砂，曰取其紅；碎珊瑚以作粉，曰取其淡；明珠、琥珀、屑玉、泥金，曰取其光明。謂之八寶。 合八寶印色者，朱一兩、油三錢、艾絨四五分，外加珊瑚末一錢，真珠末一

分，金箔十張，雲母石二分，愈久愈紅，光彩射日。宣和內府印色純用珊瑚屑，鮮如朝日，歷久不變。又一法：用飛淨銀朱

十兩，加朱砂五兩，珊瑚末三四錢，紅瑪瑙二三錢，琥珀、真珠各幾分，俱研極細，水飛去脚，曬乾；木砒、石砒各二三分，金

箔二三分，油四兩八錢，共入磁鉢內研勻。凡朱一兩，以半日爲度，曬一日，然後加艾六錢四分，白蠟八分，明礬三錢，細

搗，再曬，兩三日即可用。不知印泥以紅爲貴，雜以金珠反減砂色，猶造墨而和以珠麝，光彩皆變，

可不必也。曹昭《格古論》云：『印色，不須用帽紗生絹之類襯隔，自然不沾塞印文，而又不生

白醭，雖十年不滋。一法用蜜調朱，最善紙素，雖久，色愈鮮明。』

畫　叉

古人觀畫，必命一人用叉挑畫，而後觀之。其懸於壁也，亦用之。蘇軾《答秦太虛書》云：

『初到黃，廩入既絶，人口不少，私甚憂之。但痛自節儉，日用不過百五十錢。每月朔，使取四

千五百錢，斷爲三十塊，挂屋梁。平旦，用畫叉挑取一塊，即藏去叉，仍以大竹筒別貯。用不盡

者，以待賓客。』可知畫叉之『爲用也，其在高者可挑之使下，其在下者可挑之使上，而大小畫幅

莫不隨之以卷舒，不過舉手之勞，自覺取攜之便。嘗玩前人《讀畫圖》，有童子立而挑畫，其叉

用金塗，其竿木而朱漆，長可六七尺。　金色者，銅色也。　今人所用，不必玉與象牙也，用銅及鐵

而已；不必檀梨朱漆也，用竹與杉而已。　又之頭，曲而向上者，長寸許，橫而在下者，闊二寸

許。　兩牙之尖，又有兩小叉，約寬五分，長亦如之，僅可銜繩，不致拖帶，於挑畫更便。　若太大，

則不適於用矣。其下有柄如錐，可釘入竿頭。竿約長七尺，毋太細，太細則挑大幅而易折；毋

太巨，太巨則挑小軸而亦重。權乎銅鐵之精，選乎竹木之材，酌乎長短之度，不待登梯、自能展

軸，是在用叉者擇而執之。

畫　鈎

懸畫堂中，畫在梁上也；懸畫四壁，則畫在壁上矣。梁上壁上，必有物焉以繫之。釘頭磷

磷，慮其損畫，不如古如意、古鈎帶也。古人畫鈎，大者用如意，小者用鈎帶。如意多鐵，鈎帶

多銅，皆倒挂而用之。夫琥珀則撫案易折，白玉則銅匣難尋，金剛之七寶不逢，孫和之水精罕

覯，惟是石崇金谷擊碎珊瑚，魏武高歌唾壺盡缺。新者生赤衣，舊者有包漿，或鈿銀、或篆銘，

擇而用之可也。明趙忠毅公如意，趙忠毅鐵如意，頸八觚，身圓，長尺有半，重二斤四兩。其面上金塗八卦太極

圖，身有二行篆，銘云：『其鈎無鐵，廉而不劌。以歌以舞，以勿若是，折維君子之器也。趙南星。』凡二十六字，字上河圖，

字下洛書。其背金塗樹葉、片石，其身篆銘云：『天啓壬戌張鰲春製。』凡八字，字上北斗七星，星上日月；字下《五岳圖》，

餘皆雲雷之象。考壬戌乃天啓二年也。造於天啓年間，今在上海吾氏，觀者咸稱古氣磅礴。則明以前

更可知已。鈎帶晶玉，貴重不必用，用古銅。宋薛尚功《歷代鐘鼎彝器款識法帖》內有夏鈎

帶，篆銘三十三字，尾四字，啄〔七〕一字，鈎腹二十八字，鈿紫金爲文，可識者惟十餘字，餘不可

盡識，龍虎蟲鳥書也。今夏器渺矣。烏可復得？漢魏唐宋元明之物，或有存者，曩見杭州施

侍御諱學濂，號耦堂在京師寓邸，好集古銅鈎帶，班駁陸離，不啻以百計，云是古之畫鈎，可用爲鈎帶。實則古之鈎帶，可用爲畫鈎耳。先以鈎繫於梁壁，然後以叉挑畫而上之。　小幅用小鈎，大幅用大鈎，鈎不能勝，則用如意，或繫之竿頭，亦可代叉。夫如意，古人之談柄；鈎帶，乃束腰之具；而皆用以鈎畫，合兩物爲一用，且一物而兩用矣。聖人制器，良工心苦，鑄銅煅鐵，造此二器，大小不同，而形象相似。又若共紉其頭，以待人顛之倒之，而妙用無窮，不可謂非天造地設，材美工巧者也。遲任有言曰：『人惟求舊，器非求舊，惟新。』今以畫鈎觀之，器亦有時而求舊矣。豈惟人哉？

刀

《洞冥記》：『黃帝采首山之金，始鑄爲刀。』《釋名》曰：『刀，到也。以斬伐到其所，乃擊之也。其末曰鋒，言若蜂刺之毒利。其本曰環，形似環也。』『剪刀、剪，進也，所剪稍進前也。』《六書正譌》云：『前，刀名。今以前爲前字，又加刀作剪字，非也。』凡畫家裁紙必以刀，紙大以大刀，紙小以小刀，刀不可不備也。裁絹必以剪，絹大以大剪，絹小以小剪，剪又不可不備也。夫裁紙之刀，豈必切玉斬鯨、青犢漏影，佩服卜三公之位，飛騰傳二勝之名哉？大刀約長五六寸，如京師佩刀，名『小刀』，亦名『解手刀』足矣。小刀約長二寸，如洋刀足矣。《唐書·

地理志》曰：『邠州貢剪刀。』杜詩曰：『安得并州快剪刀，剪取吳淞半江水。』《清異録》云：

『上饒葛溪鐵精而工細，余中表以剪刀遺贈，皆交股屈環，遇物如風，上鑿字曰「二儀刀」。』今

裁絹之剪，豈必雙龍奪珠，燕尾金刀哉？京師打磨廠張家所造最良，大者如衣工所用，長五六

寸，足矣。小者如女紅所用，長二三寸，足矣。刀與剪，總以真鋼爲貴，僞鋼不可用。沈括《筆談》

云：『世用鋼鐵，以柔鐵包生鐵泥封，煉令相入，謂之「團鋼」，亦曰「灌鋼」，此乃僞鋼也。真鋼是精鐵百煉，至斤兩不耗

者，純鋼也。此乃鐵之精純，其色明瑩，磨之黯然青且黑，與常鐵異，亦有煉盡無鋼者，地産不同也。』又隨時磨厲，藏

以待動，勿供他用，以致鋒鈍而油污。欲善其事，先利其器，此之謂歟。至於下筆有誤，用刀刮

之，參差不齊，用刀截之。刀之爲用多也。絹有跳絲，用剪斷之；胭脂大片，用剪剖之。剪之

爲用多也。外此鑽幪眼以引繩，利用錐；攝遺毫於碟底，利用鑷；挫朱赭與青緑，釘小釘以繫

鉤，利用錘。又可因刀與剪而類推之矣。

針

《説文》云：『針，綴衣也。』《抱朴子》曰：『彈鳥則千金不及丸泥，縫緝則長劍不及數分之

針。』乃有宮中九孔，圖成五岳，引以磁石，卜以浮花；草堂稚子，閒敲以作釣鈎；樓上美人，乞

巧而穿彩綫。是針之爲用，非縫衣補綻，即刺繡引魚。於畫家何與焉？雖然，畫亦有不可一

日離針者，蓋畫已裝潢者，可懸之以鈎；未裝潢者，杇炭初鈎、欲高張以觀形勢，漬水將乾、宜黏壁以待風吹，漿塗則有痕迹，釘釘則有巨眼，不如用針二三，釘於壁上，紙、素之卷舒，隨時可得，何其便也。大針約長三寸，小針約長二寸，繡花之針勿用也。以鐵爲主，金銀之針勿用也。作畫之室，先取數針散布牆頭，以待揮毫起稿時隨手拔而黹之。今移此法，設以供畫，豈不妙哉！昔劉表子弟好酒，設大針於坐端，有醉狀者輒刺，驗其醉醒。荀子曰：『亡針者終日求之而不得，其得之，非目益明也，眸而見之也。』余每歲買針數百，用以釘畫，時時墮地，呼童尋覓，百不得一。止此一室中，歲遺數百針，而不見堆積，豈目不明耶？掃地時隨塵埃而去耶？抑針神變化通靈，如人之登仙耶！

眼　鏡

眼鏡，少年可不用，五十以後，目力漸減，所必需矣。《蔗庵漫録》云：『其制，前明中葉傳自西洋，名靉靆。』《庶物異名疏》：『靉靆，今俗謂之眼鏡是也。』若壯歲用之，則反昏闇傷目。是人之有眼鏡，來自西洋，始於明代，制不甚古也。由今觀之，有養目鏡、老花鏡、近視鏡，遠光、近光、玻璨、水精，制各不同，用亦迥殊。中微凹爲近視鏡，視愈近則凹愈深；中微凸爲老花鏡，亦爲顯微鏡，眼花愈老，則凸愈厚。凹者，所以歛而使之小也；凸者，所以拓而使之大

也。不凹不凸，爲平光，即爲養目鏡，總以十二辰爲差，寅卯爲最老，亥午爲中，申酉爲最少。

惟顯微鏡，即近光，不過五寸之內，能視小而爲大，凡畫豆馬寸人，宜用之。或曰目光好暖，宜用玻璨，玻璨，西國之寶也。玉石之類，生土中，或云千歲水所化，亦未必然。出南番者，有酒色、紫色、白色，瑩澈與水精相似，碾開有雨點花者爲真。藥燒者，有氣眼而輕。今粵東僞造者，用砒燒成，色綠，不可作眼鏡。不宜用水精，水精，一名水晶，《山海經》謂之水玉。《廣雅》謂之石英，亦頗黎之屬，有黑、白二色。倭國多水精，第一。南水精白，北水精黑，信州、武昌水精濁。性堅而脆，刀刮不動，色澈如泉，清明而瑩，置水中不見有黑珠者佳。水精性大寒，甚於玻璨，恐有損於目也。前人詩云：『西洋眼鏡規璧圓，玻璨爲質象絣緣。』〔八〕可證也。夫人年逾五十，目光漸散，不能寫蠅頭小字，燈前紅紙，光搖影眩，作工細畫，蛾眉、花蕊、禽羽、獸毛、山水之淡雲、夾葉、樓臺之鬥角鈎心，雙睛審視似霧中看，非以眼鏡救之，安能撥雲霧而見青天？所謂『隙光分日月，宿障掃雲烟』〔九〕真神品也。或曰未有眼鏡以前，人皆不用眼鏡也。故毅然不用，則終不用矣。苟一用之後，而欲復去，斷斷不能。今有少年子弟，雙眸炯炯，翻以眼鏡爲可羨，爰假養目之名，漫餙老成之貌，遂至習慣成自然，須臾不可離。一生長對水晶盤，豈不謬哉！由斯以談，少年固不宜用，即四十、五十時，目力雖衰，亦宜強爲禁止，立意不用眼鏡，則過此眼運關頭，可以終身不用矣。若夫追琢之精，吳門專諸巷爲最，京師所鬻，皆吳工也。粵東亦多造之者。晶有水、旱之分，生於水者爲水晶，潤澤足珍；生於山者爲旱晶，乾燥弗貴。有茶、墨之別，色淡紅者，爲茶精，賤同雲母。黑色者爲墨精，静可養目。邊有銀角之殊，銀邊、角邊。又有鬃漆之異。馬

尾鬐結爲邊，剪皮爲邊，黑漆。或中連而不斷，或中斷而紐連，綫穿邊以鈎耳。或晶墜、玉墜以垂於

耳後。其攜以遠行也，則有黑漆沙魚皮，粃繡五色緞之匣，可謂窮工而極巧矣。余聞明代人近

視者，止用一眼之鏡，蓄於袖中，有需用處，取出一照，否則藏之，未有如今人之從朝至暮，雙雙

罩眼，以至耳廓生痕，鼻端成繭者也。

燭　臺

昔人作畫，必待天和氣爽，方乃染毫，而風雨炎燠，故不操筆，況卜之以夜乎！諺云：『夜

黃如白。』可知燈下辨色不真，作畫者宜於畫〔一〇〕，不宜於夜也。然而，攤燭作畫，正如隔簾觀

月，隔水看花，意在遠近之間，論者以爲文章妙法。董文敏畫興高時，每連日夜而揮灑不已，則

焚膏油以繼晷，猶古人秉燭夜游之意，燭臺烏可弗備哉？黃山谷《與黨伯舟書》云：『欲作錫

燈檠一枚，高七寸，盤闊六寸，足作三雁足，不須高。受盞圈徑二寸半，盞傍作小圈，如釵股屈

之。雁足燈，漢宣帝上林中燈，製度極佳。』惟於作畫非所宜，恐有油污也。　點燭之燈，有懸于

梁上者，有自地上起，高至六七尺者，謂之地照，俗謂之『滿堂紅』，皆光照一室，而不切於書

畫。　臺愈高，則光愈遠也。　燭臺置几案上者，高以六寸爲度，盤闊六寸，平而無足，取其安穩

也。　插燭之處，有一小盤，闊寸許，以承燭淚，宜用銅，不宜用錫，錫易壓扁，銅則堅剛，《楚辭》

所謂『華銅錯』也。惟是燭有雌雄，臺亦有雌雄。大河以南，細蘆爲心，蘆管中空，故臺必銳首以承；大河以北，竹木爲心，竹木中實，有雌有雄，烏可以不備耶？雌雄二臺，宜作螺旋活筍，分即枘鑿之不入，如寶劍，如律呂，有雌有雄，故臺必虛心以受。風俗既殊，物産各異，苟凹凸之未爲三截，用則旋上，不用則旋下，兩盤相對，自成天然盒子。五寸之心，藏于六寸盤中，綽乎有餘，不但便于居者，且可攜以遠行。況乎燭有小大，有長短，不宜用小，大則連屬不盡，小則更換數數，爲可厭也。宜用短，不宜用長，短則光逼紙素，長則光仍散也。南方多紅燭，北方多白燭，紅者不如白者之光明也。捲燈草爲心，遠勝于捲棉花爲心，四向澆以蠟爲之，點之光輝。若燭不佳，如懶婦化爲奇獸之脂，照紡績而暗，則潑墨者雖有妙思，亦對之而意索。又有一種純白蠟燭，其光微綠，亦不大亮，總擇其心細而碗乾者爲妙。至於蕊易結而煤漸長，則有剪燭之刀，或銅或鐵，以小爲貴，便于藏在盤裏也。若夫夏多蟲，冬多風，霜蛾赴火，安能拂以麟鬚？燭影搖紅，那得施之錦障？或下簾垂幕以避，或玻璃明角爲籠，庶幾藉一寸之丹心，聯以夢五花之彩筆。

炭

畫無一日不用膠，即無一日不用火；無一日不用火，即無一日不用炭也。《說文》曰：

『炭，燒木餘也。』《總説》曰：『炭，燒木留性，寒月供燃火取暖者，不烟不焰，可貴也。』《周禮》：『林衡掌炭。』《月令》：『季秋，伐薪爲炭。』炭之爲用，大矣哉！宋陸游《老學庵筆記》曰：『北方多石灰，南方多木炭。西蜀又有竹炭，燒巨竹爲之，易燃，無烟，耐久，亦奇物。』〔二〕

夫人之用炭，半以禦寒，畫家之用炭也，專以化膠。故大則風爐，小則手爐，需炭無多，而擇炭必精。竹炭固不可得，石炭又不可用，惟木炭一種，可以常用，在去其爆者而已。《抱朴子》曰：『柳乃速朽者也，燔之爲炭，則億載不敗。』京師多柳木炭，又有乾鞘炭，以樹根作之，皆易燃。吳門檀栗炭，性剛不易燃，燃亦不易滅。獨淮陰市上之炭，屢燃屢滅，且多爆，去而用炭團。炭團者，擣炭爲屑，稍和以土，搏成圓餅，一餅可爇一日。吳人謂之炭基，用以熾爐烘膠，頗爲適用。然炭團惟南方有之，京師市肆中竟無鬻者。是炭雖微物，亦當因乎地之所産，人之所造，木石之取材，燥濕之殊氣，而後擇而用之。庶不至遠譏柴劣，徒羨春紅。水勝火勝，空覘低仰之衡，曲身直身，漫動酸寒之口。

貝

畫家有用以硏物者，惟貝而已矣。貝字，象形。中二點，象其齒；下二點，象垂尾。古者貨貝而寶龜，用爲交易。以二爲朋，其狀背穹而渾，象天之陽；腹平而拆，象地之陰。其爲類低仰之衡，曲身直身，漫動酸寒之口。

也不一。《爾雅》云：『貝在陸曰贆，（音標。）在水曰蜬。（音含。）大者魧，（音冗。）小者鰿。（音積，今之細貝，亦有色紫者，產於日南。黑曰元貝，亦曰貽貝。黃質白文，曰餘貾，（音池。）白質黃文，曰餘泉。蚆，（音葩博而頹，匡軌反。）蜎（音困）大而險，蟦小而橢。）《漢書》曰：『大貝四寸八分以上，二枚為一朋，直二百一十六，壯貝三寸六分以上，一朋，直五十，幺貝二寸四分以上，一朋，直三十，小貝寸二分以上，一朋，直十，不盈寸二分，不得為貨。』《相貝經》：『朱仲受之於琴高，琴高乘魚，浮於海河，水產必究。仲學仙於高，而得其法，又獻珠於漢武，去不知所之。嚴助為會稽太守，仲又出，遺助徑尺之貝，并致此文於助曰：「黃帝、唐堯、夏禹，三代之珍瑞，靈奇之秘寶，其有次此者。貝盈尺，狀如赤雲，謂之紫貝；素質紅章，謂之朱貝；青地綠文，謂之綬貝；黑文黃畫，謂之霞貝。紫貝愈疾，朱貝明目，綬貝消氣障，霞貝伏蛆蟲，雖不能延齡增壽，其禦害一也。復有下此者，鷹啄蟬脊，以逐濕去水，無奇功也。貝之大者如輪，文王請大秦貝，徑半尋；穆王得其殼，懸于昭觀；秦穆公以遺燕龕。可以明目遠察，宜玉宜金。南海貝如珠礫，或白駮，其性寒，其味甘，止水毒。浮貝使人寡慾，無以近婦人，黑白各半是也。濯貝使人善驚，無以親童子，黃唇點齒，有赤駮是也。雖貝使人病瘧，黑鼻無皮是也。嚼貝使人胎消，勿以示孕婦，赤帶通脊是也。慧貝使人善忌，勿以近人，赤熾內殼，有赤絡是也。朁貝使童子愚，女人淫，有青唇赤鼻是也。碧貝使人盜脊，上有縷句唇是也。雨則重，霽則輕。委貝使人志強，夜行伏迷鬼、狼豹、百獸，赤而中圓是也。雨則

輕，霽則重。」《本草》云：『貝子，畫家用以砑物。』又云：『紫貝，質白如玉，紫點爲文，皆行列

相當。大者徑一尺七八寸，交趾、九真以爲杯盤。』『畫家用之砑物，故名曰「砑螺」也。』古人以

貝爲貨，故重之。今人不以爲貨，故賤之。賤故弗深考，但取與小兒戲弄耳。惟畫家砑物，尚

有用者。裝潢家亦可用，因并志之。倘得《爾雅》《漢書》《相貝經》中諸貝羅列案頭，以供雅

玩，未始非博古者之一證云。

門人程昌大　男　鶴壽校字

校勘記

〔一〕此條同清乾隆刻本《篆刻針度》，「穿山甲油」條文字略有不同，原文爲：『古方用蓽蔴油或用煎糊油，皆未爲佳，
近傳用穿山甲油，取其不滲，試之良妙。』『溥』當作『傅』。

〔二〕此條同清乾隆刻本《篆刻針度》，「煅」字原闕，據《篆刻針度》卷七補。

〔三〕此條同清乾隆刻本《篆刻針度》，「不」《篆刻針度》卷七「收穫」條作「下」，「下」是。

〔四〕引文見汪鎬京《紅朮軒紫泥法》，據清康熙三十五年刻本《紅朮軒紫泥法》。

〔五〕此條同清乾隆刻本《篆刻針度》，「未」《篆刻針度》卷七「滌篆」條作「朱」，「朱」是。

〔六〕此條同清乾隆刻本《篆刻針度》，「繡」《篆刻針度》卷七「印色池」條作「鏽」，「鏽」是。

〔七〕「啄」疑當作「喙」。

〔八〕見錢謙益《眼鏡篇送張七異度北上公車》，據明崇禎刻本《牧齋初學集》。

〔九〕見查慎行《眼鏡》，據清康熙刻本《敬業堂詩集》。

〔一○〕『可知燈下辨色不真，作畫者宜於晝，不宜於夜也』據文意，『作畫』當作『作畫』，『於晝』當作『於畫』。

〔一一〕『石灰』當作『石炭』，『西蜀』當作『而蜀』。據津逮秘書本宋陸游《老學庵筆記》卷一。

繪事雕蟲

繪事雕蟲題辭 集《文心雕龍》

造物賦形，鬱然有彩。雲霞雕色，不勞乎妝點。山川煥綺，有同乎神匠。草木、賁華、動植，皆文蔚似雕畫。蓋自然耳！龍圖呈寶，文字始炳。擬諸形容，伏采潛發。是以繪事圖色，而有助文章。模山範水，烟靄天成。骈卉刻葩，英華日新。畫績之著玄黃，譬繒帛之染朱綠。故象天地，序皇王，制人紀，效鬼神。經緯區宇，陶鑄性情。斯乃化感之本源，萬事之權衡也。凡摛表五色而曲寫毫芥，每馳心於元默之鄉，樹骨於訓言之典。故能布彩鮮净，品韻不匱。夫自六國以前，各有司匠。兩漢以後，自闕户牖。近代以來，各師成心。厭黷舊聞，職競新異。寫器圖貌，鮮克宗經。鬻聲釣世，無所匡正。此訛濫之本，源出乎縱橫之詭俗也。夫畫者謹髮而易貌，丹青初焕而後渝。若刻鵠類鳧，飾羽尚畫，朱紫亂矣，心亦搖焉。自非圓鑒區域，研神理而設教；豈能控引清源，馭權變以拯俗？乃有博雅之徒，研思之士，登高能賦，爰比相如。發言爲詩，或稱枚叔。其善圖物寫貌，不讓乎天工。灼灼狀桃華之鮮，依依盡楊柳之貌。影寫雲物，則筆吐星漢之華。至於草區禽族，繁類以成艷；變彼洛神，穠纖而皆妙。群才之英也，抑亦江山之助乎？故鋪觀前代，撮舉異同。彌綸群言，辯正然否。沿根討葉，若擇源於涇渭之流。正末歸本，而隱括乎雅俗之際。并窮高以樹表，酌雅以富

言。古今情理，深入骨髓。百家騰躍，終入環内。四十九篇而已，而綱領之要可明矣。於是後進之才，篤信斯術。原始以要終，棄邪而采正。才高者菀其鴻裁，童蒙者拾其香草。信可以發蘊而飛滯，披瞽而駭聾。能攀乎前修，克光於後進矣。然而俗監之迷者，知音其難哉！鄭人買櫝而還珠，魏氏以夜光爲怪石，蔑棄其本，莫益勸戒。此揚子所以追悔於雕蟲，亦可以喻於斯乎？

吳江连卍川精於繪事，前著《瑣言》一編，傳世久矣。今仿《文心雕龍》撰《繪事雕蟲》五十篇，屬余爲序。即集彦和書識簡首。

嘉慶十有四年，歲在屠維大荒落孟陬之月，蕚峰官懋弼題於池陽郡齋。

繪事雕蟲目録

繪事雕蟲卷第一

吳江迮朗卍川

原畫第一

畫之爲用也大矣，與天地并興者，何哉？夫體分方圓，色雜玄黃，璧聯日月以垂麗天之象，綺煥山川以鋪理地之形，天地之文，天地之畫也。兩儀既定，三才并立。靈超萬物，秀禀五行。鱗身蛇軀，古狀睢盱。晢貌黔容，近儀昳麗。觀乎人文，天然如畫也。傍及萬品，動植皆畫。龍鳳以苞鱗呈瑞，虎豹以炳蔚凝姿。佳樹賁華，無讓雲霞之燦；奇葩吐艷，有逾錦繡之工。夫豈外染，蓋自然耳！因其自然，體其形影。鬱然有彩者塞乎兩間，煥乎有章者歸於指掌。圖畫之作，不能已也。自河出榮光，龍馬負圖，圖即畫也。聖則神物，始畫八卦，畫者畫也。八卦之象，即八卦之畫也。方圓圖九，伏羲以上，先天自然，未立文字，但有圖畫。可知世傳史皇作圖，而實始於庖犧也。人言書畫同原，而實畫在書前也。是以象形鳥篆，書中有畫。記傳叙事，不能載其形；賦頌咏美，不能備其象。畫以佐書之不逮，書以濟畫之不足。宣物存形，互相翼助。故天官有書，非畫不顯；輿地有志，非畫不明；宮室器

用，非畫不成；車旟衣裳，非畫等威不辨；朝野壇域，非畫經界不正；法制爵祿，非畫綱目不舉；古今名物，非畫曷以資多識；山海神奸，非畫曷以知情狀。畫之有益，所以成教化、助人倫、通神變、測幽微，運并四時，功同六籍也。黄神世渺，書畫渾沌。帝媧臣唐之代，彰施始著。共工命垂之後，績績乃熙。所以衣裳垂而乾坤定，禮樂闡而文章昭也。夏圖物於遠方，商審象於夢弼，周考工於設色，皆祖述唐虞，潤色王業也。秦用幡信，鳥蟲尚存。漢武創秘閣，明帝開畫室，又立鴻都學以積奇藝，天下之士，望風雲集。然皆圖易象，貌詩書，羽翼經傳，古意未墜。魏晋梁陳之間，講學問禮，恪宗典範。雖漸開道釋之門，尚未離名教之地。乃自唐宋以迄元明，上無作會之典，下無掌圖之官。分門別戶，炫伎逞能。怡神於華鳥蟲魚，溺志於車馬士女，游情於山林泉石，絕意於綱常典則。百家飆駭，六法弁髦，誰能崇效天，卑法地，近取諸身，遠取諸物。比雅頌之述作，勖書契之治察哉！然而泛九曲者，必乘槎以探星宿；玩拳石者，必蠟屐以尋嵩岱。故形寫五岳，山水之濫觴；圖獻益地，輿圖之胚胎。素王九主，寫象之開山。日月星辰，天象之權輿。山龍華蟲，魚鳥之肇祖。魑魅魍魎，鬼神之首基。上棟下宇，界畫之萌始。凡後人所泛濫，皆古人所創造也。是以掇彥遠之論，擴孝源之叙，標體物之初，討後素之原。願與調朱浴黛者探天根而躡月窟也。

贊曰：龍馬圖呈，繪由天作。三才文焕，五采繡錯。匡翊物倫，表章禮樂。功媲六書，詎同弈博？

畫聖第二

萬人曰傑，萬傑曰聖。制禮作樂者，謂之聖。人所尤長，眾所不及者，亦謂之聖。故畫之有聖，猶史書絶時謂之書聖，圍棋無比謂之棋聖也。史皇軒帝，上古造畫之聖也。舜禹伊周，中古作會之聖也。憑天亶之聰明，侔造化以制作。分創述之餘巧，肇彰施之妙用。炳煥文章，潤色鴻猷。敻哉！尚矣！秦漢以上，各有史掌，工巧難名而姓氏罕聞。三國而下，世產奇材，師傅父授，斯道蔚興。乃崇三祖，亦尊四聖。壯氣偉勢，巧密情思，兼善六法，凌跨群雄，衛協之聖也。風範氣韻，極妙參神，但取精靈，遺其骨法，張墨之聖也。格體精微，襟靈莫測，天材挺出，三絶無偶，長康之聖也。窮理盡性，事絶象言，包前孕後，古今獨立，探微之聖也。骨氣奇偉，師模宏遠，法備而化，萬類皆妙，僧繇之聖也。拔新意於法度之中，寄妙理於豪放之外，游刃餘地，運斤成風，道子之聖也。《抱朴子》云：『衛協、張墨，并爲畫聖。』[一]《談賓録》云：『長康、僧繇、探微，所畫通神，爲畫家三祖。』[二]張彦遠云：『典型當首虎頭，精微故推道子。衛協調古，探微功新，可謂四聖。』此三祖四聖，并窮高以樹表，極遠以啓疆，任百家之騰躍，終莫出其環内者也。若夫縱橫變化，極於潑墨；雕鏤刻劃，窮於沒骨；王張徐黄，妙奪天工矣。荆關蘇米，各成一家。文沈唐仇，競稱四傑。或升堂入室，或具體而微。求其兼綜條貫，

能集大成者，石田一人而已。夫法爲入聖之門，聖爲前事之師。果能祖述三祖，憲章四聖，一則源正而不邪，二則派純而不雜，三則理深而不詭，四則法備而不缺，五則意雅而不俗，六則色艷而不蕪。由此六義，歸於一貫。自可獨闢户牖，優入聖域矣。

贊曰：上哲入道，小技亦聖。天縱聰明，法要兼幷。妙集大成，金聲玉振。片羽留傳，千秋寶鏡。

畫人第三

自古以畫名世者，不惟其畫，惟其人。望重高山，益尊骨法，仰瞻氣韻，如晤音容。故分道揚鑣，厥類惟九：一曰帝皇，二曰侯王，三曰貴戚，四曰縉紳，五曰世胄，六曰韋布，七曰道人，八曰衲子，九曰婦女。外此間閻鄙賤之徒，不與也。狀肇於史皇，岳寫於軒皇；服會於虞帝，鼎鑄於夏王。上古帝皇，開闢圖畫也。晉明帝善畫佛像，梁元帝尤工蕃客，隋煬帝博考藝術，唐明皇創造墨竹，李後主風雲龍虎，有霸者之略。宋仁宗墨猿赭馬，兼御寶之珍。宣和睿覽，寫形千册，稱極盛也。遼興宗之千角鹿，金煬王之第一峰，元文宗之萬歲山，明太祖之九州圖，并萬幾之暇，一揮而就，聰明天亶，故聖藝神奇也。魏有高貴鄉公，梁有豫章南郡。武烈點染數人，童孺皆識。廣寧壁畫一鷹，鷙猛逼真。漢王長於鵓兔，滕王工於蛺蝶，江都王妙於鞍馬，

恭肅王精於鶴竹，周定王本草救荒，富順王蜀葵樓蝶，并藝擅桐封，名重戚藩，筆才上達，眷顧益厚也。思訓橋梓，并號將軍；千里壎篪，自誇吾輩。子固有謫仙之目，晉卿尚公主之貴，大年動江湖之思，叔儼多禽魚之意，并清切藩房，抑揚朱邸，氣象豪華，天然飄舉也。平子爲河間相，足畫駭神。景山封都亭侯，鰖招白獺。蜀郡太守，北風雲漢。益州刺史，五帝三皇。立本馳右相之譽，摩詰著右丞之名。承旨比龍眠之品，尚書埒吳興之迹。待詔兼倪黃之體，文敏集宋元之長。下逮鄖河中之郡。眉山任宗伯之職，元章知淮陽之軍。伯時居刪定之官，无咎守陵王主簿，薛判官之屬，并身在廟堂，心懷丘壑，公餘墨戲，超乎世俗籓籬也。桓範世爲冠族，劉璞少習門風，曹霸髦之裔也，韋偃鑒之子也。周昉以公子之豪，雅精士女；陳曇以丞相之後，妙狀峰巒。士行爲文簡哲嗣，有前輩風；平初乃忠靖次子，有神仙思。勝隱肖宋將之狀，光塵起神童之譽，延陵襲文恪之蔭，天佑繼安國之武，并家承閥閱，學有淵源，聞見既多，神巧自異也。荀衛不聞顯達，廣宣未列官游。戴逵父子，家傳隱遁；宗炳祖孫，不就詔徵。漁釣洞庭，逸品在神品之上；散髮江湖，潑墨成王墨之名。荊浩隱於洪谷，關仝志在山林。昌祐不婚不仕，咸熙嗜酒喜吟。松老怪不隨俗，石田高致絕人。黃鶴山樵，假筆意以寓天機；藤溪釣叟，薄聲名而慕閒曠。净名居士，友漁父而侶野叟；靜誠先生，辭學士而却尚書。并泥塗軒冕，浮雲富貴，烟霞供養，不求妍於時也。道流繪事，至唐始顯。李師松障，咏於杜陵。元志荔枝，傳於都下。歸真作一鷂以驅雀，道隱辭十縑而拂衣。懷仁濡巾袂以畫龍，德柔研土石爲朱

鉛，裴翛然雅善丹青，張素卿多觀古畫。海濱聞道號之多，龍虎著天師之作。雲和蟒蜒，大明

息虺。范以牛鳴，張以虎譽。句曲之氣韻，方壺之瀟灑，月鼎之譎詭，澹然之清雅，復陽之蒼

鬱，玉山之清逸，并轉丹成采，煉汞餘鉛。珊珊九仙之骨，飄飄三島之心也。江淮名山，昉於遠

公。研石山僧，自留梵相。惠覺乃曇度之子，僧珍係道慇之甥。法成畫樣，授自意兒。道芬鏡

中，不服將軍。楚安團扇簇圖，極其奇巧；夢休雪竹倒影，最為疏放。環師帝釋之威，智儼因

果之次。貫休羅漢之夢，巨然董源之派。擇仁萬狀之松，仲仁入聖之梅。四隱福懋，寂蘭湛一

之徒，并禪理通乎畫理，三品入於三昧，五色皆空，九流却步也。婦人作畫肇自嫘祖。吳趙夫

人之地圖，蜀後主后之能事，劉婉儀人物之古雅，越國墨竹之整斜，宮中神技也。李氏月窗竹

影，生意婆娑。童氏乘舟六隱，高風峻潔。李公擇之妹，見本即臨。文湖州之女，傳家有訣。

管仲姬特創新篁，李淡軒愛描九畹。仇效厥父十洲，精工秀麗。文追高祖衡山，鮮妍生動。守

貞以蘭得名，秋香以柳謝客，并粉黛鍾靈，丰神絕世。不惟婉而秀，實由靜以專也。他如上黨

之優，雲西之僕，千里之皂隸，伯時之小史，摭拾遺稿，傳模真迹，遂與士夫同譜，美人并傳也。

若燕蔡微賤，名達九重，因其藝能，超越流輩也。彼庸工俗史，車載斗量，志溺稻粱，名鮮膾炙，

烏敢望青雲之後塵，希黃菊之高躅哉！

贊曰：畫以人重，人以畫傳。上自袞冕，下逮嬋娟。興寄一旦，名在千年。絹素易朽，金

石難刊。

天文第四

蓋自天地之形，圖於玉版。日月星辰，會於舜服。天文作畫，所由昉也。《堯典》之義和授時，《舜典》之七政五辰，《洪範》之中道五行，《周書》之明魄朔望，《禮記》之月令中星，各有圖也。馮相保章，圭表壺漏，圖炳禮經。馬史天官，厥圖未補。漢渾天儀，經星常宿。中外之官凡百二十有八名，積數七百八十三星，皆在圖籍。昭矣！灼矣！鄭樵《通志·圖譜》首列二曜往來，眾星次舍。有書不可觀象，非圖曷克窺天？故璿璣玉衡之制，木浮水銀之具，縮於方策，括以觚翰。六合三辰，炯乎眉睫。四游重環，燦然指掌。劉算秦文，一覽頓消疑貳。張推李協，開卷具析精微。固非管窺蟻磨者所能測也。日月交會，厥後慶雲入畫，一見於唐；甘露瑞應，再聞於宋。列宿分野。并與《周髀》同經，渾天共寶也。《隋志》橫圖，日傍雲氣。過此以往，作者鮮矣。蓋天象成圖，體用宏遠。王者以理陰陽，聖人以識幽明，三軍以望氣象，五穀以占豐歉，太史以紀十煇，月令以明四時。仰觀甚便，伏玩彌精也。自昆吾學謝，巫咸術晦。暘谷幽都，曠賓餞以誰摹？箕風畢雨，廢權占而莫寫。惟有高人逸士，弄月吟風。奉造化以爲師，藉烟霞而供養。舉蒼昊之光景，作山林之點綴矣。是故朝旭升而林霏開，夕陽斜而巖穴暝，繪日之晦明也，有公年『日出長江』，千里『溪山晚照』焉。珠簾捲而銀鈎上，玉匣開而

金鏡滿，繪月之昏朗也，有夏圭《仙楂玩月》，子久《寒潭浸月》焉。上拱北辰，下應輿圖，繪星之羅列也，有僧繇《廿八真形》，知微《十一曜象》焉。山川通氣，以雲爲主。春和暢而夏靉靆，秋廓靜而冬慘翳，繪雲之鎖屯聚散也，有可元《春雲出岫》，崇穆《游雲直上》焉。雲之次爲霧，豹隱南山，路迷衡岳，繪霧之出沒變幻也，有文通《霧鎖秋林》，咸熙《霧披遙山》焉。霧之次爲烟，柳色半迷，草頭乍暗，繪烟之朦朧斷續也，有王詵《烟江叠嶂》，宋迪《烟嵐漁浦》焉。烟之次爲靄，遠觀似有，暮色疑無，繪靄之稀微也，有荆浩《秋山瑞靄》，梁揆《春山嵐靄》焉。烟靄之外有霞，赤城建標，澄江散綺，繪霞之起落也，有關仝《嘯傲烟霞》，郭熙《秋晚殘霞》焉。霞之外有霜，板橋人迹，江楓漁火，繪霜之高潔也，有道寧《霜秋晴巒》，叔雅《霜入千林》焉。霜之外有露，蒼莨秋水，赤壁橫江，繪露之下地成文也，有李翁《嘉禾甘露》，端獻《竹梢凝露》焉。霜露之外有雨，杏花之春十里，樹杪之泉百重，繪雨之細大遲驟也，有黃齊《風烟欲雨》，吳鎮《夏山欲雨》焉。雨之外有雪，千山玉立，萬樹梅開，繪雪之回散縈積也，有摩詰《雪江勝賞》，叔明《岱宗密雪》焉。雪之外有風，一片遠帆，千層巨浪，繪風之雌雄怒悦也，有巨然《萬壑松風》，陸瑾《溪山風雨》焉。累舉一二，已漏大概，總以麗天有象，著紙成圖。一氣之卷舒，色墨濃淡以渲染，因草木衣帶以見形。有光者，向遠樹遙岑而散彩。無迹者，鴻鈞在手矣。所可惜者，躬不受義和之序以屈信；分朝暮以生暉，合陰晴而殊勢。真意得心，隨一氣之卷舒，色輕重而鮮滯。

繫歲月於林泉，紀寒暄於華鳥。未能書卿雲糺縵，襄贊共工；肖霖雨施詔，位不操燮理之權。

行，抗衡傅説也。

贊曰：縮臨天象，卷燦穹蒼。璣衡指掌，禍福色彰。筆參造化，功贊保章。散爲山水，點綴無方。

地理第五

庖犧作卦，兩畫爲坤，坤即地也。輿地有圖，自此昉也。昔西王母於大荒國，得益地圖，遣白虎之神獻黄帝之庭，是邃古之初已有地圖也。虞舜攝位，王母授圖，遂廣九州爲十有二。《路史》云西母獻益疆之版是也。夏王敷土，貢賦成圖。漢賜王景，其遺迹也。至宋淳熙三十一圖，江淮河漢，濟黑弱水，舊傳失實。大昌辨證不詭，隨傳注也。《爾雅》九州，郭璞疑爲殷制。上仿禹貢，無青梁而有幽營；下考職方，有徐營而無青并也。圖至《周禮》，可稱大備。大宰聽閭里以版圖，司會掌版圖之貳，司書掌土地之圖，司徒知廣輪之數。《土訓》道：『地圖以詔地事。』《誦訓》道：『方志以詔觀事。』『職方掌天下之圖，司險掌九州之圖。』鄭氏注云：『若今郡國輿地圖也。』西周之圖十五國風，朱子地界未免舛誤。至於太原，非冀州也。《三禮》圖次，首列地制，鄭阮肇造於前，楊傑補正於後。周詔崇義，參定舊圖。陸佃改爲《禮象》，祥道復加補闕，九服邦幾，靡不備也。春秋盟會，古今地圖著於梁隋，逮唐張傑又取都城、井邑，續

而表之也。《列國圖説》著自東坡，一百廿有四國不列，斠尋過戈也。《左氏經傳》圖于謝莊，隨國立篇，製木方丈，山川地里，各有分理，離之則州別郡殊，合之則區宇爲一也。戰國地圖，參入先秦，督亢地圖，荆軻所獻，借藏匕首，非徵良沃也。秦并天下，置郡四十。漢增郡國，一百有三。但著地名，未言圖也。蕭何入秦，先收圖書，天下阨塞，户口多少，所以具悉也。三國吳王思圖地形，趙氏夫人爰寫以獻。西蜀山川，張松所畫，益州虚實，劉主盡知也。清河平原，八載爭界。天府明圖，一朝決訟。所謂地訟，以圖正之也。隋至大業，天下地圖上於尚書，區宇諸州，任陸記注也。《元和郡縣》，吉甫所志，起於京兆，迄於隴右，四十七鎮，五十四卷，篇首有圖，今皆不存也。廣陵李該博達地理，裂素爲方，據書而畫，命曰《地志》。[三]所謂粉散百川，黛凝群山，元氣剖判，成乎筆端也。《地理指掌》，安禮欲上之朝，未及而卒。任愷蜀本，至詳悉也。象之《紀勝》，諸郡要略，繼之以圖，逐路爲卷，搜求亦勤矣。陝西聚米，趙珣最善，[四]厥父防禦，故得實也。《長安故圖》，大防繫説，南渡以後，圖志泯亡也。景德下詔，宗諤刊修，尋即散亡，三州僅存。《吳郡圖經》，長文《續記》，取祥符以後之事，補前志闕遺之端也。紹興之末，虚恨擾邊。史傳蠻事，嘉猷蒐羅，志九圖一，《西南備邊》也。三國六朝，攻守之變，鑒古事，考今地，每事爲圖，善譽《類考》也。[五]《六合掌運》，圖分四十，首列禹迹，次及南北，三境後紀，諸邊險要，無名氏也。他若商卿《楚州》，陳宇《房州》，德輿《衡州》，章頴《春陵》，中行《廣州》，纍纍圖志，班班可考。[六]自元迄明，一統全圖，郡志邑乘，靡不備也。夫唐宋元明之州

縣，秦漢之郡也。秦漢之郡，三代之州也。域以世殊，名隨時易。河渠遷徙，疆索變更。而欲

括中華，挈外藩，泯參差，昭畫一，斯固辯証爲難也。幅幀縱橫，數萬餘里，身非親歷，而決於寸

心，則又臆斷不易也。故四海皆有其足迹，則八極可圍於寸眸。先辨乎南朔東西，後定乎衺正

曲直。北以大河爲貫，南以長江爲限，中以五岳爲主，外以萬山爲輔。或樞紐攸關，或綱目縷

析。遠觀似海，而近尋即曉，細視如絲，而一覽即盡。誠縮地之妙術，記里之神品也。夫秦圖

迹滅，漢畫形粗。惟裴秀之論制，有六體之可循。一曰分率，審遠近之差也。二曰准望，正彼

此之實也。三曰道里，定徑路之數也。四曰高下，五曰方邪，六曰迂直，校夷險之故，核度數之

實也。得此六體，以考十形，山海絶隔，俱可相通，登降詭曲，昭然無隱。斯真洞該八藪，囊括

六合。域中天外，示掌可求。地角河源，戶庭不出也。韓拙云：不分遠邇淺深焉，有骨法氣

韻，是圖經也。可知俯察地理，功歸匠氏，非顧、陸、張、吳所能從事也。然而守土者以正井疆，

行軍者以識道路，聽訟者以剖疑誤，治水者以探源流，有裨國家，深資政事。宮中泛覽而若馳

穆駿，座右卧游而宛對司南，雖鮮古法，烏可偏廢哉。

贊曰：尺幅九州，指掌縷悉。六體金科，十形玉律。軍國重資，舟車要術。莫笑圖經，烟

霞趣失。

校勘記

〔一〕此句見於津逮秘書本唐張彥遠《歷代名畫記》卷五，另晉葛洪《抱朴子內外篇》『內篇』卷十二『辨問』：『故衛協、張墨，於今有畫聖之名焉。』據明刻本《抱朴子內外篇》。

〔二〕『精微』又作『精神』，據明萬曆刻本王世貞《弇州四部稿》卷一百五十五，又據清康熙四十七年刻本宮夢仁《讀書紀數略》卷三十二。

〔三〕『命曰地志』即『命之曰《地志圖》』，見述古堂景鈔本唐呂溫《呂衡州文集·地志圖序》。

〔四〕趙珣《聚米圖經》五卷，據清乾隆四年武英殿刻本元脱脱等《宋史》卷二百〇七『藝文六』。

〔五〕趙善譽《南北攻守類考》六十三卷，據清乾隆四年武英殿刻本元脱脱等《宋史》卷二百〇七『藝文六』。

〔六〕『楚州』『房州』『衡州』『春陵』『廣州』分別爲《楚州圖經》《房州圖志》《衡州圖經》《春陵圖志》《廣州圖經》，見清刻武英殿聚珍版叢書本陳振孫《直齋書録解題》卷八。

人物第六

夏鼎商主，人物之權輿也。堯舜桀紂之容，周公負扆之象，畫於明堂，周之所以盛也。楚先王之廟，及公卿祠堂，圖畫聖賢，屈原《天問》所由作也。漢省中畫古烈士。成都學壁三皇五帝、三代及漢君臣、仲尼七十弟子，皆尚方畫工手也。漢畫人物不可多觀，而濟川郭巨冢中，咸陽仲氏墓內，均鐫人貌。《水經》載魯恭李剛，碑碣傳朱浮武梁，皆石刻也。吳都青鎖，雲氣仙靈。魏都溫室，丹青炳煥。儀形宇宙，歷象賢聖。靈光圖畫，上紀古初。五龍比翼，人皇九頭。伏羲鱗身，女媧蛇軀。鴻荒朴略，厥狀睢盱。黃虞軒冕，興隆可觀。上及三后，婬妃亂主。忠臣孝子，烈士貞女。賢愚成敗，靡不載敘。景福箴規，更及椒房。觀虞姬而知佞，見姜后而戒淫。賢讜言之鍾離，懿退身之楚樊。嘉辭輦之班妾，偉擇鄰之孟母。朝觀夕覽，以當書紳。而畫人姓氏，諸賦闕如。爰及六朝，專門始著。衛協爲當代之冠，王廙爲明帝之師。顧陸張展，楊鄭董謝，畫之祖也。二閻之後，斷推道子。八面生意，百世師表。五代趙嵒，挺然高品。

吳江迮朗卍川

景游談道，風貌不凡。德謙《蘭亭》，雅致特異。仲元之松下林間，弈棋有藝，元德之隋模唐樣，粉本尤多。胡笳十八拍，鳳樓十八怨，簡章獨擅也。宋多傑作，風概斯備。董源西子之屏，進者逡巡。高益樂工之壁，撥弦無誤。伯時能別狀貌，元章專作忠賢。元亨之角抵戲場，文昌之村童入學，無複沓無散漫也。子昂、房山冠冕元時，錢選、陳琳超軼宋工。有明畫手，指不勝屈。伯達傅彩之精，繼以福智；商喜筆意之妙，繩以商祚。林廣瀟灑，吳偉蒼勁。石田則集大成矣。六如、十洲，則歎觀止矣。仰鑒古圖，千變萬化。總核門類，凡十有四。一曰帝皇，降準重瞳，龍顏鳳態，當崇上聖，大日之表也。二曰外蕃，貢獅掃象，請藩受朔，應得慕華，欽順之忱也。三曰貴戚，東都七族，西京六姓，蓋尚紛華，侈靡之容也。四曰卿士，補袞調羹，垂紳搢笏，在形忠君，報國之心也。五曰武士，麟閣雲臺，功臣名將，固多英烈，勇悍之貌也。六曰儒賢，古聖昔賢，德容道貌，即見忠信，禮義之風也。七曰隱逸，采芝愛菊，獨釣耦耕，俄識肥遯，高世之節也。八曰釋門，天王菩薩，羅漢觀音，則有善功，方便之顏也。九曰道流，五星九曜，仙君真人，必具修真，度世之範也。十曰帝釋，彩幡火焰，天女案吏，須明威福，嚴重之儀也。十一曰鬼神，鍾馗食鬼，地獄變相，乃作醜魈，馳趨之狀也。十二曰士女，宮人仙子，刺繡游春，宜富秀色，鬌鬟之態也。十三曰田家，漁樵耕織，娶婦迎神，自率醇盰，樸野之真也。十四曰嬰兒，戲鵝照水，竹馬紙鳶，亦徵不識，不知之天也。餘令、陳閎，善畫帝皇；李漸、胡瓌，善畫外蕃；探微、閻中，善畫貴戚；張收、戴逵，善畫卿士；曹霸、從真，善畫武士；道碩、宗炳，善畫儒賢；

常粲、吳侁、善畫隱逸；僧繇、道子、善畫釋門；嗣貞、素卿、善畫道流；宋元、德齊、善畫帝釋；張圖、跋異、善畫鬼神；周昉、文矩、善畫士女；韓滉、伯仁、善畫田家；景秀、張萱、善畫嬰兒。或擅一長，或兼衆妙，毛舉一二，粗識八九矣。若夫因夸成狀，沿飾得奇。思入慈悲，滿月不能程其面；意專美艷，柳葉不能比其眉。寫哀則毫與泣偕，摹歡則色與笑并。象怒則勢挾雷霆，肖猛則風生虎豹。可謂窮形盡相矣。然而面有勾染，衣有楷模。氣貌有貴賤，冠裳有朝代。額鼻與頰，淺染三停，法用積粉，張紀面色也。襞積褰縐，紆徐委曲；勾綽縱掣，理無妄下。高深卷摺，勢可飄舉；衣紋之訣也。廟堂館閣，山林草野，閭閻臧獲，輿臺皂隷；貴賤之分也。披帛始於先秦，幅巾傳於漢魏；羃羅起自齊隋，幞頭肇自周朝；朝代之別也。至於懸想姿容，虛揣顏色。張良狀如好女，陳平人長美色。相如閑雅甚都，宋玉體貌閑麗。東家之子，翠眉貝齒；洛水之神，環姿艷逸。墮馬髻，齲齒笑，雖詞人之擬議，實畫學之津梁也。故摘環生。分寸乖違，則吹求蜂起。故握管者不可無援據，敷采者不可無博洽也。絲毫顛倒，則指窮畫之理，在於格物。竭畫之才，在於傳神。藝也，道也，化而裁之，神而明之，非天下之畫聖，其孰能與於斯？

贊曰：肖人象鬼，勿類塑成。笑言欲動，顧盼有情。曹衣水似，吳帶風生。謹毫失貌，曷以成名。

寫照第七

人面不同，誰能自見？監水照鏡之不足，乃有傳神寫照者興焉。寫照者對照真容，寫仿其似也。傳神者約取神氣，傳於縑素也。故謂之影，亦謂之象。象者，像也。《書》曰『乃審厥象』，俾以形，旁求於天下』是也。影者，隨形者也。東坡燈下顧見頰影，使人就壁畫之，不作眉目，見者皆笑，知爲長公也。夫圖形於影，未盡纖麗，察影觀象，必通相法。欲窺其自得之天，先相其異人之處。五岳四瀆，各不相侔。八卦五行，又復殊氣。舒急偃敬，造次顛沛。性情流露於肌骨，本真發見於笑言。静而求之，默而識之，閉目如在目前，放筆如在筆底。然後妙想天機，會全神以定墨，真宰意匠，肖五官以發華。先鈎鼻準，以爲之主，眉目口耳，顴頰鬚髮，逐漸相生，神氣自足也。必使偉衣冠，蕭瞻視，巍坐屏息，仰眠面而俯起草，則膠柱鼓瑟，必同木偶矣。

劉彦和云：『形者，生之器也。心者，形之主也。神者，心之質也。』[一] 君子小人，貌同心異，貴賤忠惡，形似心殊。故欲寫其形，必寫其神，欲寫其神，必寫其心。寫少陵當寫其忠義奇特之氣，乃浣華也。寫屈原當寫其懷忠不平之志，乃靈均也。如以形而已矣，伏羲日角，世祖、高唐亦日角也。黄帝龍顏，沛公、嵇康亦龍顏也。堯眉八彩，魯僖、司馬亦秀眉也。舜目重瞳，項羽、王莽亦重瞳也。禹皋鳥喙，越王句踐亦鳥喙也。孔子如蒙魌，陽貨亦如蒙魌也。

文王鳳姿，李揆亦鳳姿也。蓋寫形易而寫心難也。考圖畫之肖形，自開闢而未聞。旗畫蚩尤，麟始於黃帝。夢寫傅說，斷自高宗。九重臺畔之妻，三千宮女之容，敬君延壽，好醜得真也。閣功臣，雲臺列將，尚方工人之畫也。晉梁象人之美，張得其肉，陸得其骨，顧得其神。神妙無方，以顧爲最。袁蒨亞美前修，殷蒨與真不別。子華曲盡其妙，謝赫一覽無遺。藝極偉矣。子虔描法甚細，唐畫之祖。道子下筆有神，僧繇後身也。楊昇、陳閎，名皆上達。程邈、衛芊，各不相讓。曹霸之貌褒鄂，周昉之肖趙郎，常粲上古衣冠，實爲後學師範。厥子重允，望見僖宗，一寫而成，何敏妙也。自唐以前，專攻人物，故寫照者神似居多。自唐以後，兢言山水，故傳神者形似亦少也。梁有唐卿，唐有太冲、鍾隱，蜀有宋藝、張玫，并致精也。宋定力院，太祖、梁祖之像，王靄筆妙也。牟谷能寫正面，尹質無人不寫。朱漸六殿之容，子雲一筆之篆。日言追寫欽慈太后，儼然如生，元靄獨摹太宗御容，天爲之笑，肖巖睨眾史如兒童。敏叔雪梅，雅稱襄履繢聖宗而免成，遼金此事，并推耶律也。士明留千載之英華，公伯之畫地鬥鬼，小仙之酒家老嫗，神乎技矣！士信父子，名震兩京，陳遇伯仲，妙絕當時。王綸入石田之室，張靖窺道元之奧。孫綿繩乃祖之武，曾鯨通筆墨之靈。侯鉞三百同榜，快圖全冊。周顛五鳳樓頭，自留一像。勝代名家，大略可見也。追溯前踪，總挨妙旨。東坡傳神之論，若虛制作之模。陳郁寫照之腴，王繹寫像之秘。豈徒較短長、量肥瘠、辨黔晳、謹毛髮、標穀子之豐下，

體衛青以方顴哉！蓋周公繪於明堂，大勳勞也。休屠得王閼氏畫於甘泉，嘉教子也。漢畫充國，思將帥也。胡廣、黃瓊，感舊德也。瀛洲十八學士，尊文學也。豫州百城，遍圖陳紀，厲風俗也。屈原廟中形存，延篤表文章志行也。許楊廟像，百姓思其功也。夫人苟能自樹立功德，與言不朽，惟三百世之下，聞風興慕，必有追摹古象，比擬羹牆，炳煥溫室，輝煌殿壁，以志仰瞻，以昭鑒戒。不必自留遺像，昭示後世也。世波浮靡，人意澆漓。上乏禹、皋、伊、呂之猷，下鮮顏、曾、冉、閔之行。出不能負羽彎弧，封侯萬里，人不能彈毫屬筆，祖述六藝。輒思倩人寫兒，到處留真，而庸史俗工向人面而弄粉墨者，不問臧否，罔區貴賤，但貪金帛之酬，屢貌脂韋之相。於是販夫牧豎，各自爲圖；奴隸倡優，盡成行樂。嗚呼！濫矣！僭矣！此尋常行路，少陵所以興嗟；小人垂象，陽球所以奏罷也。若頻上添毛，神明愈徹。眉後加紋，蹙額益顯。輕雲蔽月，飛白飾仲堪之眼。發弩省括，賤賻掩武弁之恥。則又一時機巧，未可泥爲常格也。

贊曰：阿堵傳神，秋毫奪彩。善惡由中，妍媸非賄。魄謝百齡，影留千載。子孫寶藏，高曾宛在。

山水第八

乾坤定位，坎艮成圖，山水之根源也。岳寫於黃，山繪於虞，貢圖於禹，地圖於周，山水之經典也。漢魏以前，雲烟罕覩。衛協始圖上苑，長康始作山水。戴逵吳中溪山，戴勃九州名山，遠公江淮名山，後凉徐麟之筆，絕無而僅有也。探微人物極妙，山水草木粗成而已。王微迹求，皆能仿像。宗炳游履，悉圖之室。觀其序云：『竪劃三寸，當千仞之高。橫墨數尺，體百里之迥。』[一]山水門法，從此關也。泊乎謝約，始作大山。蕭賁咫尺千里，子展江山遠近。道子則蜀道創體，摩詰則渲染開山，北苑則六法全備。李成得山之體貌，范寬得山之骨法，董元得山之神氣。三家鼎峙，百代標程，山水名家，於斯爲盛。南宋院本，刻劃工巧，金碧焜煌，失天趣矣。李劉馬夏，下筆縱橫，獨開戶牖，實師二李也。

李雛精，尚嫌板細。右丞發景外之趣，關巨出天真之味。蓋五代以前，多工人物，少談山水，二范寬繼之，奕奕齊勝。克明郭熙，亦卓卓也。趙黃吳王，元代大家。氣概雄遠，墨暈神奇，至營邱而絕矣。

代能妙，屯軋叠迹，文、沈、唐尤出類拔萃也。歷數諸家，法經九變。泛覽名論，殊途同歸。遠人無目，遠樹無枝，遠山無石，遠水無波，輞川之訣也。備六要，去二病，神妙奇巧，筋肉骨氣，洪谷之訣也。立賓主之位，定遠近之形，營邱之訣也。石分三面，路看兩歧，大癡之訣也。山

有形體名狀，水有緩急淺深，南陽之訣也。注精以一之，嚴重以肅之，恪勤以周之，淳夫之訣也。綜覈衆訣，一言可蔽，曰『動』而已。山本靜也，水流則動。水本動也，入畫則靜。靜存乎心，動在乎手。心不盡則乏領悟之神，手不動則短活潑之機。動根乎靜，靜極則動。動斯活，活斯脫矣。推言動體，大要有四：一曰生動，二曰流動，三曰靈動，四曰飛動。高下相生，映帶不絕，草木華滋，烟霞秀媚，山之生動也。血脉貫通，源泉不息，亭樹明快，漁釣精神，水之生動也。盤曲欲轉，平曠逾遥，互爲顧盼，若作朝揖，山之流動也。汪洋浩漫，回環激射，無限瀠洄，如聞噴瀑，水之流動也。千巖萬壑，低昂聚散，疊巘層巒，起伏峥嶸，山之靈動也。烟籠霧鎖，愈顯隆窪，細絡長文，毫無凝滯，水之靈動也。奇峰聳拔，天外飛來，衆岫雄豪，雲中躍出，山之飛動也。瀑布插天，濺撲入地，奔湍駭浪，漂急如箭，水之飛動也。彙集四動，發揮一時，豈徒辨朝暮、別陰晴、分濃淡、判高低哉！貫百家之奧秘，萃歷代之菁華。腕底風生，毫端艷溢。但見烟雲，不見絹素。斯真活也！斯真脫也！《漢書》云：『有金碧氣，無土沙痕。』故青綠染成，命爲没骨。乃古人之戲墨，非俗工之金筆也。

贊曰：張素遠映，崐閬可圍。使臂使指，得勢得機。雲林森渺，峰岫嶢巍。活潑生動，彩舞神飛。

界畫第九

天開一畫，聖作八卦。卦演六十有四，畫累三百八十，畫之祖也。上古穴居野處，後世聖人易以宮室，萬古棟宇之始，即萬古界畫之原也。許慎云：界者，境也。畫即界也。象田有四界，聿所以畫之也。又云：畺，界也。從畕，三，其界畫也。界畫之名，昉自井疆也。秦破諸侯，寫放宮室，作之咸陽，畫宮之首基也。漢作明堂，樓曰崑崙，公玉上圖，奉高承詔，界法失傳也。晋有擇端，始嗜厥技，西河爭標，清明上河，舟車市橋，別成家數[三]。宋有探微，精利潤媚，蕭史傳模，古今獨立。隋有子虔，春游四載，觸物為情，具該衆妙。伯仁臺閣，自有定樣。董與展較，董有展之車馬，展無董之臺閣也。至於思訓采蓮，妙入毫芒。昭道柏梁，品絕對偶。雖導北宗先路，猶留西晋遺風。繼昭嗣出，冠絕當世。吕嶤、竹虔，皆其弟子也。五代衛賢，專師繼昭。何遇、杜滔，并師衛賢。深窺秘奧，可相伯仲。隋唐名手，畫樣百本，德元得之，故所學精博。厥子忠義，習父之業，能役鬼神，故蜀主重之。然不如郭恕先。避暑宮殿，法度森嚴。神仙樓觀，烟雨滅没。游規矩之中，超塵埃之外。雖尹繼昭姑蘇臺閣，未得專美於前。王振鵬龍池奪標，寧許獨擅於後？下逮文矩阿房，伯駒驪山，尤當望而却步也。即士元片瓦莖木，亦取於象。吕拙宮殿制度，爲匠所宗。支選太平江州之車，酒肆絞縛之樓，雖極分疏，豈遂攀鱗

前賢，羽翼後進哉！元寫軒亭，弗尚雕鏤。效法雲麾，厥惟冷謙。君璧龍宮神闕，十載乃成。石田仙山樓閣，二年始就。并經營慘澹，勞精竭思，祖郭憲趙，優入神品也。十洲設色，千里是師。精麗艷逸，無慚古人。泛覽前踪，仰溯遙徽。總以立範運衡爲本，氣揚采飛爲文。故樹骨纖微之地，取模華靡之場，審向背以定素，酌方圓而落墨。驅千門於尺紙，縮萬里於雙眸。雖憑空以結撰，仍徵實而肖形。或風馳電掣，半日告竣。或分積毫堆，累年始就。遲速雖異，精密則同。劉道醇云：『畫之爲屋木，猶書之作篆籀。一定之體，必加端謹。』[四]柳子厚云：『梓人畫宮於堵，盈尺而曲盡其制，計其毫釐而構大廈，無進退焉。』[五]子昂云：『諸畫可臆造，界畫未有不工者。』[六]并作界之指南，操尺之圭臬也。世論界畫，最爲易易，不知方圓曲直，高下低昂，遠近凹凸，工拙纖麗，梓匠輪輿，有不能盡其妙者。況筆硯墨尺，運思縑紙之上，法度準繩，求合尺幅之中，則更難矣。故諸科之畫，代有傳人，惟界畫一科，唐無作者，爰及五代，始得忠恕，其他士元、忠義三數人耳。衛賢、克明抑又次焉。夫屋宇不用界，自恕先始。用界折算無遺，自伯駒始。厥後李寬則木工界法，終成下品。夫束於規矩，不可馳逞。失之拘謹，又嫌窘迫。放縱則恐逾閑，泥滯則鄰版築。求玷指瑕，在茲二患。豈曰有定之器，但崇位置，無搏動之勢，鮮疵累之端哉！是以博物之流，俊偉之概，用心髮細，行筆天放。千橑萬棟，積算無差。寸計尺推，纖悉不失。棟梁楹檻，望如深遠而透空。欄楯牖戶，視可捫歷而開闔。加以采色古雅，筆墨均壯，花木掩映，膏潤欲流，誠明乎勾股之法，通乎京都之賦矣！別有屏界，筆投

直尺。專其神，守其一。左手畫圓，右手畫方。彎弧挺刃，直柱構梁。從心不逾，從容自中。僚丸棘猴，萬古絕藝。

贊曰：宮殿巍峨，舟車壯麗。縮之掌中，擴成鉅製。分寸合符，準繩勿替。僚丸棘猴，萬古絕藝。

古今惟道玄一人而已。

器用第十

粵惟古始，飲茹睢盱。聖人作《易》，制器尚象。作結繩而爲網罟，蓋取諸『離』。斲木爲耜，揉木爲耒，蓋取諸『益』。刳木爲舟，剡木爲楫，蓋取諸『渙』。斷木爲杵，掘地爲臼，蓋取諸『小過』。弦木爲弧，剡木爲矢，蓋取諸『睽』。備物致用，立成器以爲天下利。繪六經者，《易》象俱備也。至庖犧作琴，神農造瑟，女媧製簧，暴辛爲塤。古之樂器，圖在禮經。黃帝鑄鼎，堯舜飯土，塯啜土形。商伐三�génér，俘厥寶玉，乃作典寶。康王顧命，赤刀天球，和弓垂矢，歷代寶傳。河圖并重，未聞作會。惟後漢『三體』《宣和博古》，炳炳麟麟，羅列甚富，其略可述也。阮諶《禮圖》，楊傑補正。自車旗寶貨及樂制武備，器各有圖，崇義引伸，而《考工》諸器，頗多疏舛，後人補圖，至核且該。輪轂輞衡，詳於攻木。削矢戈戟，備在攻金。攻皮則晉鼓皋鼓別其功，攻玉則圭璋璧琮殊其類。刮摩搏埴，梓匠車弓，并闡明古制，翼贊禮樂也。鄭樵《圖

譜》，器用之屬，條分縷析，制有定式也。《博古圖》者，夏商周秦兩漢彝器，王楚類聚，繪其形範，辨其款識也。是故鼎一也，而鼐鼒錢鬲殊其制，尊一也，而彝舟罍卣異其觀。周敦漢甄，哀益三代之文，乙斝丁觚，錯落初筵之軌。至如㠱氏鐘，姚氏劍，築氏削，栗氏量，簠簋籩豆，各有司存。觲角盉盃，并前民用。凡諸五金六錫所分齊，陰陽篆刻所型橅，按之往度，千載如新。又若燕私羞饋，肉藿殊流。爰有罇罍瓿罌之設，湯冰斗鑑之宜。旁及盤杅銷洗，磬鐸鉦鐃，弩張見省括之機，鳩杖取不噎之義，盦爲閨房脂澤之具。兩漢已造錢鑄，厭勝藕心之品，一時巧製。武具鋈錞，飾以花草。文資硯滴，形出龜蛇。旂則有鈴在上，刀則與筆相副。托轅之飾，置檠之跌。鸞鑑之列三辰，鳩車之備百戲，銅梁之便提攜，物由冶作，巧盡人官矣。鬵是觀化兩間，肖形萬類。凸者山嶺，凹者水折。變者雲雷，怪者海若。祥者麟鳳龜龍，獰者神奸饕餮。與夫奇葩珍卉，粟乳魚蟲之屬，蟬翼蛛絲，細入無倫也。世波流轉，神物易淪。圖書登載，日月并遠。原父《金石》導其源，伯時《形器》疏其派，尚功《款識》廣其說，王球《集古》推其類。秦古之士，摩挲寶愛。紀古樸之真，窮刻鏤之工。腹口分寸，耳足高亞。追形萬古以上，垂模千權漢璽，代有傳模。銅印古泉，頗多采擇。并以風霜剝蝕，兵燹銷沉，世邈年湮，什存一二。好載以下。金石靡矣。棗梨壽乎後世，據梓板之痕，效葫蘆之樣。或托龍眠白描，專施淡墨。或稱崇嗣沒骨，亦加青綠。擦紋如錫者，燥毫枯澀。著色爲銅者，天趣醬黝。曷若勾輪廓，染肩腹，塗墨水，漬淥汁。鋪大綠而間頭青，滴丹砂而敷輕赭。始濃厚以堆垛，終融化乎痕迹。不

藉陰陽之炭，無須天地之鑪。自然班駁陸離，宛爾神寒骨重。若齊桓公之陳柏寢，儼漢孝武之問少君也。若夫器各有銘，銘實表圖。帝軒警晏，安以輿几。大禹集道，義以簀簾。成湯盤，著日新之銘。武王刀劍，垂後世之戒。周公慎言於金人，孔子惕滿於欹器。先聖鑒戒，目擊道存也。夏鑄九牧之金鼎，周勒蕭慎之楛矢，令德也。昆吾銘呂望之功，庸器鏤仲山之績，計功也。景鐘紀魏顆之勳，衛鼎表孔悝之勤，稱伐也。橋玄黃鉞，威靈震耀，朱穆寶鼎，休功示後，似典如碑也。敬通雜器，繁略適中。崔駰品物，讚多戒少。李尤筆籛，文多穢病。潘勗符龜神物，而居博弈之中，衡斛嘉量，而在臼杵之末，事理未嫺也。魏文九寶，器利辭鈍。潘勗符節，要而失淺。潘尼乘輿，義正體蕪。王朗巾履，戒慎失施。凡斯銘籛，鮮有克衷也。要之，器必正名，圖亦尚德。無名之器，雖金玉賤若泥沙；有德之材，雖瓦缶珍同瑚璉。故制器則歸於宗祖，而保用則永於子孫。篆銘則詳於款識，圖畫則宗乎博古也。下此琢玉，別有圖譜。造舟特歸界畫。浮梁陶磁，繪事千奇。嘉定竹器，雕鐫萬狀。品物紛繁，不勝覯縷也。

贊曰：貴登廊廟，質在閭閻。黃鐘瓦缶，同炳素縑。宣和圖後，博古疇添。銘詞確切，百世永瞻。

校勘記

〔一〕『心之質』又作『心之寶』，據明正統道藏本北齊劉晝《劉子》卷一『清神第一』。

〔二〕見宗炳《畫山水序》，據津逮秘書本張彥遠《歷代名畫記》。

〔三〕此句『晋有擇端』疑當作『宋有擇端』，『西河争標』疑當置『西湖争標』。或『晋有』下脱文，按原文順序『晋有
　　……宋有（南朝宋）……隋有……』，『（宋有）擇端』句當置『雖導北宋先路，猶留西晋遺風』之後。

〔四〕見宋劉道醇《宋朝名畫評》，文字略有不同，『一定之體，必加端謹』作『蓋一定之體，必加端謹詳備』。據天一閣
　　藏本《宋朝名畫評》。

〔五〕見柳宗元《梓人傳》，據上海涵芬樓舊藏元刊本《增廣注釋音辯唐柳先生集》。

〔六〕此句湯垕原文：『近見趙集賢子昂教其子雍作界畫云：「諸畫或可杜撰瞞人，至界畫，未有不用工合法度者。」
　　此爲知言也。』據明萬曆程氏叢刻本元湯垕《畫鑒》。

花卉第十一

蓋聞凹凸之花，乙僧開山，思訓繼起，爰及邊鸞，五色敷披，百卉照爛矣。陳庶、梁廣，并師前迹。梁洽、白旻，各擅其能。然互有得失，未極妍態也。逮南唐而得徐熙，歷五代而得黃筌。筌給事禁中，奇葩異蕊，悉本上苑。熙江南處士，野草汀花，多狀江湖。諺云『黃家富貴，徐家野逸』是也。筌之子居寶、居寀，能傳家學，熙之孫崇嗣、崇矩，克繩祖武。昌祐、懷袞、希雅、處中之儔，并守其派，故邊與徐、黃，古今規式也。宋開畫苑，南北兩朝皆宗徐、黃。元代諸家，猶能祖述。明尚簡易，古法弁髦。荷之容色態度，月鑑寫真。花之嬌笑反正，景昭有筆。石田入神，雷鯉老蒼。古狂精雅，白陽深趣。包山純以天造，子野了無俗氣。惟趙昌傅染爲工，骨法氣韻蔑如也。吳郡寫花，石田以後，道復妙而不真，叔平真而不妙，惟服卿能兼之也。夫前人緒論，但言人物山水，不及花草，豈軒彼輕此哉？徐黃當日，未能立說，世遠年湮，真傳失墜耳！然萬物可師，生機在握。花塢藥欄，躬親鑽貌。粉鬚黃蕊，手自對臨。何須粉本，不假傳

移。天然形似，自得真詮也。故物有恒姿，思無定檢。提要鈎玄，其法有八〔二〕：一曰章法，跗蕚相銜，首尾一體，疏密虛實，位置得宜也。二曰筆法，勾葉勾花，皆須頓折，分筋分幹，送用柔剛，花心健若虎鬚，苔點布如蟻陣，惟稚與直，皆忌也。三曰墨法，古墨新磨，勿留宿墨，陳膠未褪，焉用清膠？心濃瓣淡，苞淺蒂深，潤則生，燥則枯也。四曰設色，花可屢染，葉無重筆，紅葩鞭鞾，則葉不宜輕，落墨離婁，則色不宜重也。五曰點染，點用孤翰，染用雙管，葉大用染，葉小用點，輕重疾徐，存乎其人也。六曰漬粉，逐瓣分立，晶瑩琢玉，素地受采，昭爛龍鱗也。七曰襯托，折枝無地，全樹有坡，花間置石，奚為頑礦？根旁點草，先辨春秋，雖云點綴，全在神明也。八曰用水，源泉不得，則用冰雪，雨露不逢，則用蒸滴，調脂濡翰，元氣淋漓也。八法既貫，四知宜致。〔三〕一曰知天，二曰知地，三曰知人，四曰知物。萬物本乎天，百卉應乎時。夏秋之花，翠葉繾綣。春則梅開最早，氣候尚寒，故無葉而微芽。杏開稍遲，東風漸暖，故芽長而帶綠。桃李艷時，葉雖舒而卷曲。牡丹放候，春已深而葉肥。故梅時無蕊，菊月少蜂。冬花不鋪綠地，春景勿綴秋蟲。蠟梅偶存枯葉，雪中焉有芭蕉。按節體察，溫涼各當矣。北地風寒，百花俱晚。滇南氣暖，三冬全放。翠雀鸞枝，丁香探春，茂于北而缺于南。梅桂紫薇，茉莉珠蘭，盛于南而靳于北。芍藥以京師為最，菊花則吳下至佳。楚南多木末芙蓉，塞外無倒垂楊柳。物以地殊，質隨氣化也。至誠能贊化育，人巧可奪天工。繁衍縱橫者，經刪摘而可觀。杈枒潦倒者，必剪截而成景。或依欄傍砌，或繞架穿籬。散則束之，直則曲之。染藥以變其色，接根

以過其枝。播種早晚，則花發殊形。攀折損傷，則開無神采。培養剪裁，畫理可悟也。陰陽之氣，感物有偏。毗陽者，花五出，枝葉必破節而奇。毗陰者，花六出，枝葉必對節而偶。春多粉色，陽初也。夏有藍翠，陰生也。苞蒂鬆心，或無或有。向背榮落，或舒或促。草花出方幹之奇，瓣葉標鋸齒之異。朱綠之藻，必秀于新柯嫩節。璀璨之蕚，豈附于老幹枯枝？格物致知，窮神達化也。四知昧，八法離，徒辨翠以尋紅，漫分葩而析蕊，總俗工之下伎，非高流之逸足也。若夫竹菊梅蘭，最為難工。一筆成蠅，千秋附驥。則仲仁《口訣》，李衎《竹譜》，孟堅墨妙，古良《圖譜》，宗法俱在，可考而摹也。

贊曰：錦裁綃剪，粉艷丹明。天機活潑，生意滿盈。風枝露蕊，非繡非瓊。造化在手，徐黃復生。

蔬果第十一

卦象果蓏，兼及包瓜。莧陸幽歌，剝棗更誇。祭韭采茶，故蘋蘩可羞。籩豆含桃，可薦鬼神。以此寫生，豈徒取玩哉？摘瓜始于思訓，園蔬盛于邊鸞。徐熙蔬菜莖苗，意出古人之外。昌祐生菜果子，色擅邊徐之亞。丁謙蓮藕生蔥，名入宣和之譜。胡擢四時花果，唐垓十種生菜，田家風物，五代僅見。崇嗣、崇矩，妙奪造化。懷寶、懷節，境造精微。趙昌爛瓜生果，命筆

遘成，朱崖愛之。文慶蔬菜，體尚精謹，乏生氣也。調麝煤作花果，永年心苦，良不易也。陶縝之工緻，馬逵之疏渲，陳善之輕淡。林椿之學趙昌，彭杲又學林椿，并有淵源，譽出青藍。許迪之黃花紫菜，子珉之淡墨百果，并臻神品。老侯名馳兩蜀，更饒生意也。日觀葡萄，衆人莫測。雲林切瓜，士女有情。景昭而後，楚芳、楚善俱工。天民以外，正翁、文進皆妙。黃諫補館壁之白菜，菁華如舊。養蒙漬草履爲墨果，天趣自然。楊璦菜有生態，姜隱花果細潤。陳桂櫻桃，一雀有飛鳴之意。周珽葡萄，尺寸有尋丈之勢。并蜿蜒璀璨，芬芳可愛也。略陳前迹，總計名家，畫果者多，畫蔬者少。豈瓜田不入，老圃不如，凡吮紫毫，概忘黃虀耶？論者謂郊外之蔬，易工於水濱之蔬，而水濱之蔬，又易工於園圃之蔬也。墮地之果，易工于析枝之果，而析枝之果，又易工於林間之果也。〔三〕以是求工拙，即以是知難易。故士未離蔬，每食三韭。風高碩果，抱甕灌畦。身依籬落，筆點園林。察四時之華實，窮千種之根株，可與《易》象《詩》圖，并傳不朽也。

　　贊曰：聖不學圃，賢可摘瓜。蕭疏淡墨，燦爛丹華。珍錯讓美，籩豆增嘉。羅陳絹素，咀味無涯。

翎毛第十三

�鶃雁鷖以爲旗幟，有熊氏之制也。華蟲作繪，有虞氏之服也。周畫服冕鷩以雉，即華蟲也。雞彝、鳥彝，刻而畫之，爲雞鳳形也。翎毛入畫，由來古矣。蓋羽蟲之屬，三百六十。或穿屋而賀厦，或野處而巢居，或知歲而司晨，或啼春而噪晚。古皇以作官稱，聖人以配易象，詩人以資多識，逸士以寓繪事，有益於世，相爲表裏也。是以古畫卉木，必配翎毛，大而鸞鳳山雞，以配牡丹芍藥，富貴象也。小而鸚哥畫眉，以配碧桃紫菊，幽閒意也。水禽則鴛鴦鳬鷗，以配荷花芙蓉。高志則鸛鶴鷹隼，以配柳梧竹柏。以類相從，掩映多姿也。漢之陳敞，工爲飛鳥。劉白、龔寬，接踵繼起，名家始著。長康精於鳬雁，探微妙于瀿鶒。寶光傳於射雉，景秀巧於戲鵝。謝稚長于翡翠，景真善于孔雀。并攻染羽族，生態逼真。曷若潤州寺壁，僧繇鶺影，群鳥駭避也。三唐俊才，雲蒸鱗萃。立本侔異鳥之狀，孝師盡鳥雀之變，薩陀千形萬狀，仲容一墨五采，薛稷鶴餘令鳳，同時稱絕。姜皎鷹紹正雞，先後騰聲。邊鸞孔雀之舞，金羽輝灼。白旻畫�之贈，觜爪纖利。陳庶强韻，程邈衛芊之倫，并寫真奪艷，不相讓也。五代妙手，紛綸葳蕤。歸真驅雀鴿以一鷁，徐熙綴鳩鵡于百花。行思以鬥雞知名，希雅以會禽入譜。乾暉聚禽於郊居，鍾隱窺秘于汾陽。昌祐馳譽之鵝，黃筌出藍之鶴。居寶傳

家之妙，孔嵩片羽之珍。玩心盡性，不減滕徐也。宋代居案，默契天真。元長御座之雉，鷹掣

韝離。元吉御宸之鴿，鳩遭眾妬。延祐懷袞并習，師傳崇矩、宗祚，各繩祖武。崔白之敗荷鳧

雁，艾宣之荒草鵪鶉，并冠一時也。元瑜變世俗之氣，李甲饒意外之趣。叔儺景少而意多，以

道前飛而後盼。若拙觜尾有名，而毛羽有數。李猷鷙猛不形，而英姿不失。一雞之籠，難於百

禽之帳。雞雛鴨黃，則讓宗貴。芙蓉匹鳥，則重月華。惟徽宗以漆點睛，高出絹素，眾史莫逮也。

馬逵。千里之筆，勝于二崔之墨。精細則推王會，飛鳴則尊毛益，輕淡則尚林椿，生動則數

然宣和御府珍藏翎毛，少者人數十軸，多者人數百圖，稱極盛焉。元初八俊，子昂稱首。仲仁

學黃，仲美軼宋。史杠精到，若水天機。吳瓘寒雀，爪啄動于毫端。君道鵪鶉，飲啄觀于袖養。

用志不紛，乃凝于神也。史杠精到，若水天機。吳瓘寒雀，爪啄動于毫端。君道鵪鶉，飲啄觀于袖養。林良兄弟，同張旭之

草。仲良之鷺，欲下而躊躇。勝代渲染，變爲簡易。陸瑄父子，有廷振之風。林良兄弟，同張旭之

籍，厥婿爲沙縣翎毛之祖。粉墨門法，未肯爲外人道也。戴進擬唐，商喜摹宋。文靖寒鴉，重

光喜鵲，史旦蘆雁，少君水鳥，藝亦舔矣。曷若石田，草草點綴，而意已足也。昌紀俱有法度，

道復尤得深趣，汪肇飄若雲海，服卿鬱兼陳陸，并傳神體性，情貌無遺也。蓋棲于櫟，鬥于欄，

馴養近人，摹寫尚易。至鴻漸于逵，羽可爲儀。大鵬縱翻，翼若垂天。以至玄鶴白鷺，黃鵪鷄

鸛，鵁鶄鶺鴒，爰居鶀鸍，朝來暮往，南翔北徂，目送手追，爨鬟仿佛。宜廣購珍禽，多蓄凡鳥，

就籠養之家，朝夕浸潤。從飛放之徒，反復推求。聯類體性，隨貌揣情，猶恐鎖向金籠，不及園

林自在。於是游京都，涉吳蜀，步南林，泛北渚。花間熟視，産冕離褷。葦中諦觀，揮弄灑珠。

然後墨以定骨，色以成肉，頭足翅尾，分寸不逾，飛鳴食宿，毫髮無憾，形神足也。若夫衡陽回

雁之峰，海外烏衣之國，鶺鴒不逾濟，東川無杜鵑，地氣殊也。春宜紫燕黃鸝，夏宜鸂鶒鷗鷺，

秋宜征鴻群鷲，冬宜落雁鳴鴉，天時異也。流連萬象之際，沉吟視聽之區，寫氣圖貌，既隨物以

宛轉，屬采附神，亦與心而徘徊，人功贍也。揆天時，度地氣，竭人功，可與繪關雎，可與圖翰

音矣。

贊曰：家雞野鶩，兼收并飼。飲啄熊度，博觀多識。展卷欲鳴，躋堂鼓翅。刻鵠免嘲，呂

周并孿。

畜獸第十四

天下之大獸五，脂者、膏者、羸者，居其三，可爲簨簴，即可爲畫繪也。毛蟲之屬，麟爲之

長。麃生一角，魯臣罕識。牛尾五蹄，漢碑僅見。若擊象之獅，咥人之虎，走險之鹿，不受羈

羈，鮮能馴養。但取曠野狡覮[四]之態，以寄筆間豪邁之氣也。惟馬之行地無疆，牛之任重致

遠，畫史習睹，得名者衆。至于韓盧犬、卜式羊、公孫豕、張傳猫，竹外花間，無禍繡幄。或司夜

而辟鼠，或觸藩而負塗，每依人而求食，不摇尾以乞憐，故工此者難也。皇古未聞繪獸，有虞始

繡宗彝，周旗多畫熊虎，漢人以畫車輪，此畫獸之權輿也。刺虎始于衛協，獅子始于嵇康，王

廙、宗炳并祖述也。僧繇獅愈店疾，无忝獅懾百獸，包貴一虎驚人，有威龍章六虎，在枡詳觀，

并畫獅虎之金科也。元吉入山，得天性野逸之姿。九州番鹿，盡解角養茸之妙。仲甫極似元

吉，快園直繼耶律，并畫猿獐之玉律也。工作牛馬，昉于陳敞，劉白、龔寬，繼起同工，康昕、愷

之，不可多得也。戴勃、史粲之儔，皆攻八駿。謝稚、王殿之倫，均效三馬。子華之夜鳴，子虔

之臥立，元郭之筋骨，何如曹霸意匠，一洗萬古凡馬？韓幹骨力，獨師天厩真龍，故唐人畫馬，

曹、韓爲最。韋鑒父子，出人意表。東丹不良不駑，自得窮荒步驟之態。胡瓌或牧或馳，曲盡

塞外不毛之趣。然胡瓌得其肉，東丹得其骨，惟光輔能兼有之。凡戲風拽繩、吃草飲水、奔走

立臥、嘶齧跑蹶、瘦壯老嫩、駑良疲逸、羈縶疾病之狀，莫不精至也。風鬃霧鬣、豪肝蘭筋，諸態

畢備，龔開之筆也。士元之疲乏駑駘，月山之渥洼天馬，子昂之品駕曹韓，十洲之美并馬白，皆

畫馬之圭臬也。韓滉五牛，神氣磊落。戴嵩水牛，野性放逸。隋唐而下，畫牛者文進、歸真、文

睨三人而已。飲水齕草，備見精神，芳草斜陽，別饒意趣也。九齡之臨水倒影，獨開生面。明

興之百牛位置，各得天性。祁序、朱羲之輩，高遲、李唐之儔，并畫牛之範式也。陳瑞以驢獲

名，塞翁以羊馳譽，馮清、路皋以駝名家。進成犬兔，思慮極巧。紹宗貓犬，描染至精。李迪專

於犬，而永年意態殊逼。李靄專於猫，而尊師純犁尤備。此畫目前群畜之準繩也。夫深山鹿

豕，衆罕與游。間閻狗彘，晨昏習見。故近人之物，稍有不似，雖愚夫婦亦克吹求，況有目者

乎？是以博物君子，遠搜近玩。思入山林，百物顯其神奸；情移村落，六畜呈其情狀。及其描猛噬必据經史，摹徒博必根詞賦。服牛乘馬，繪卦象也。從狼獻貅，繪風雅也。服不冥氏，繪《周禮》也。獻麋獲麟，繪《春秋》也。逮繪《爾雅》，釋獸則幾乎備矣。外此繪《二都》，則挾獅豹、拖熊螭、曳犀犉、頓象羆。繪《兩京》，則鼻赤象，圈巨狿，擔狒猬，攫獅猢。繪《三都》，則戟食鐵之獸，射噬毒之鹿。猩猩啼而就擒，萬萬笑而被格。大抵上林羽獵之圖，皆以通諷諭而昭鑒戒也。至如述夢彪之得賢，寫嘷獒之棄人。標牧羊之節烈，摹指鹿之奸雄。狀當熊之忠勇，表射猨之神技。惡以誡世，善以示後。比諸景福觀覽，驪虞承獻；勝於靈光雕鏤，玄熊舑舕也。

　　贊曰：鬼怪易造，犬馬難工。一毛可議，萬象皆空。鏤彝鑄鼎，肖雅摹風。恐嚇類狗，願學塞翁。

鱗介第十五

　　《易》象乾龍，《詩》歌魚藻。見在田，躍在淵，飛在天，比利見之，大人也。頌其首，莘其尾，依其蒲，比難致之，賢者也。取義廣遠，故繪事該備也。古者龍馬負圖，圖始于龍也。庖犧以龍瑞紀官，孔甲以豢龍賜姓，虞舜以會龍作服，《周官》以交龍爲旂，龍入圖畫，繇來古矣。

烈裔畫龍，點睛必飛。弗興赤龍，祈雨即應。神龍作于孔明，三龍行于愷之，二龍起于袁蒨。葉公圖于惠遠，寺壁破于僧繇，雲氣集于子華，鱗甲動於道子，并潑墨成雲，噀水成霧也。紹政之白龍行雨，孫位之春龍啓蟄。黃羽之端拱樓頭，皇子駭懼，荀信之御殿宸上，眾人驚賞，皆勞精竭思，氣象雄放也。穿石戲浪，出洞玩珠，傳古之神化也。據孤島，憑老木，伏平陵，拏怒浪，吳懷之夭矯也。雷公捕龍，中正神格。或露頭角，或現大身，動搖山嶽，所翁變化，寓意深廣也。御屏升龍，宗古傑作。

龍之聖也。徐邈引獺之鱗，王廙戲水之魚，戴逵濠梁之樂，徐熙牡丹之掩映，崇嗣海棠之烘襯，昌祐竹穿之玲瓏，并點綴落花，令人生羨也。克夐之游魚，叔儺之群鱗，劉宷之群鮊，弄萍戲茨，各肖其狀也。道真金魚，得楊輝之奧，永錫魚蝦，學梁廣之迹。東坡繪蟹，毛介備而芒縷具。仲常大蛇，水薕斷而意象完。可久之顏色鮮明，衙推之體製純古。白易之後，附以徐景。鮑敬之外，惟有仲山。孫隆自號没骨，吳偉戲用蓮房，石田各極其態，王翹曲盡其勢，皆畫魚之拔萃者也。夫橫海修鯢，吞航長鯨，巨鱗插雲，鬐鬣刺天，尺幅局蹐，難以展拓。蜦蟳蠻蛧、鱭蠵龜黿，江海怪錯，粉本逸絶。故池中之物，噞喁瀺灂，晨昏習見，描摹易肖。天上之容，層雲晦隔，世人罕睹，虛造奚憑？惟舊傳之秘訣，分九似與三停。九似者，頭似牛，嘴似驢，眼似蝦，角似鹿，耳似象，鱗似魚，鬚似人，腹似蛇，足似鳳也。三停者，自首至項，自項至腹，自腹至尾也。區角浪之凹平，辨上下之壯銳。審雌雄之體態，識子母之神氣。詳開口合口之勢，悟見

首見尾之迹。窮蜿蟺蹲跠之妙，極回蟠升降之奇。血目吐威，朱鬣激發，鱗甲藏烟，爪牙灑雨。

夫豈刻劃茸鱗，雕鐫鏤甲者，所可呼之而來，點之而去哉！

贊曰：噓氣成雲，鱗蟲之長。莫睹真容，憑虛仿像。祈雨有靈，澤普九壤。嗟彼鯤鮠，焉能瞻仰。

校勘記

〔一〕此『八法』見清鄒一桂《小山畫譜》卷上，迻朗文參以己意。據清道光光緒間粵雅堂叢書本《小山畫譜》。

〔二〕此『四知』見清鄒一桂《小山畫譜》卷上，迻朗文同《小山畫譜》。

〔三〕自『論者謂郊外之蔬』至『易工於林間之果也』，見《宣和畫譜》『蔬果敘論』，『析枝之果』當作『折枝之果』。據津逮秘書本《宣和畫譜》。

〔四〕『狡票』即『驕飆』。

繪事雕蟲卷第四

<div align="right">吳江迮朗卍川</div>

草蟲第十六

湖人物於上世，椓蠡蜊而食蚌蛤。混沌初分，故繪事未及也。釋蟲始於《爾雅》，小蟲載於《考工》，脰翼股胸，以鳴各別，可雕琢即可畫繪也。小正良蜩，大易尺蠖，風翮雅蠅，春振秋鳴。畫六經者，蟲在其中也。自魏楊脩及吳不興，誤筆成蠅，二人同工蟬雀之畫。初哉駿之，宋武帝時景秀追述顧、陸，歎其巧絕，丁光仿以擅名。野王草蟲藏于御府，滕王蛺蜨拓得宮中，誰嫌太淡，謬爲添色耶！仙喬蟲象之美，衛憲希世之珍，邊鸞妙品之稱，陳恪氣韻之佳，正字迷真之譽，刁光之雞冠茄菜，李逿之蠅蜨蜂蟬，皆唐代名家也。五代工此者多，歸真奇思，蜂蜨繞于鵲竹，昌祐點畫，蟬蜨附在芙蓉，并陸杲、劉褒之亞也。餘慶師昌祐，晚年過之，乾祐顧蜂之猫，既有足采，黃筌螻蠣之戲，亦以傳子，默契天真，冥周物理也。徐熙蜂蜨，穿牡丹而棲芍藥，依錦帶而附藥苗，洋洋生意，巧奪造化也。宋初崇嗣、崇矩，不墜家聲，或益以鶺鴒，或映之花禽，守舊本更開新樣也。希雅茄芥之叢，趙昌群猿之戲，均入御譜矣。元吉臻其精奧之製，

元方究其蜚螻之體，延之展其喓喓之韻，道亨揚其栩栩之夢。倪濤三蠅，自比棘猴。慧真行蟻，群集腐瓜。懷寶之精妙，守昌之兼長，去非之搜索，丁光之細謹，邦顯之仿佛千里，許迪之則效居寧，并翹蠕飛動，纖悉必備，宜矜妙藝，藹播嘉名也。韓祐筆法，石頭可并，清言獨步，專在荷花，友諒輕倩，勝於花卉，以至八物含譏，三蠶寓意，惜無名也。寧公醉墨，草蟲長四五寸，雖傷大而失真，然勁俊而稀奇也。鏡潭照藏主水墨出奇，覺蘭陵畫手，風斯在下也。遼金元人工此者少，雲峰、君瑞、信卿并超出畦徑也。勝代陳渲，雜品精妙。敬止罿罿考究，而性情備。石田草草點綴，而大意足。王乾輕墨淺彩，大成焚香酌醴，竹窗名噪一時，藝固專精。吳釗年逾八旬，筆逾清麗。王翹叢菁蔓藤，蚱蜢絡緯，雖似粗率，生氣奕奕也。文淑怪蜓小蟲，渲染鮮妍，小鸞落花飛蝶，韻致生動，清淑之氣，鍾于婦人也。夫雕蟲小技，壯夫不為，而昆蟲博物，君子多識。游園圃以靜觀，募童兒以廣索。鬥蟋蟀以金籠，聽蒲蘆于筠管。遺蛻曲懸于壁間，翅羽類置于册中。晨瞻夕察，用志凝神。若紀昌貫蝨，若痀瘻承蜩。毫一揮而蠕蠕欲動，采一設而聒聒欲鳴。我之為草蟲耶？天地之心，筆墨之情，合而為一矣。

贊曰：不蜩王蚑，諸慮奚相？音圖既闕，骨采奚彰？蜂鬚蟬翼，草徑花房。廣搜并識，六藝津梁。

樹石第十七

樹，山之衣也；石，山之骨也。無石則無雄壯之體，無樹則無儀盛之表。故樹分單夾，有散蜣聚蜂、蛇驚鴉集、鷄翎燕剪、珠綴冰棱、竹个棕團、簾垂穗結、飄縷簇角、攢針叠紉，形各殊也。石分三面，有圭端刀錯、玉尺銀瓶、香案琴墩、蟲巢魚砌、覆盂欹帽、缺戕蹲獸、蚌殼螺軀、鳥罩犀首，狀各異也。春英夏蔭、秋毛冬骨。雨葉暗而淋漓，風枝亞而摇曳。烟中之幹如影，月下之枝無色。榆柳茂于村舍，松檜鬱乎巖阿，梧竹作于園亭。瀟湘五岳，非大樹叢木所施，複嶂重巒，以攢點鬱葱爲主。幽巖古栁，老狀離奇，拳石疏叢，天真爛漫，此畫樹法也。層叠而秀潤、崔巍而顛險，嵯峨而崩坍，崒屼而嶙峋，立勢正而走勢斜，正面平而旁面仄，此畫石法也。

然皆山水中樹石也。別有林木窠石與山水分疆者，山水用意高深，回環有四時氣象，而林石則草草逸筆，自得偃仰虧蔽、聚散歷落之致也。六朝以前，未覯專門，法士尚子，各始標也。立德白畫，粉本證驗。摩詰大石，風雷拔去。畢庶子松根絕妙，劉郎中松樹孤標。王宰、朱審之屬，楊炎、脩己之儔，并老松異石，風骨高騫也。彥遠云：『樹石之狀，妙於韋偃，窮於張通。通能用紫毫秃峰〔二〕，中遺巧飾，外若渾成。』營邱特妙山水，而林石更造其微。東坡枯竹奇石，特出新意。南渡士人希真、貫道之流，皆善窠石。倪迂原本營邱，故蕭散簡逸，即林木窠

石之派也。鋪觀前哲枯濕之筆，隨意掃去，幹圓渾而身屈曲，轉有節而節有空，細梗柔條，無用雙勾，錯節盤根，不妨擁腫，并參活法，自見天機也。至蘭竹之旁襯以片石，宜大塊之玲瓏，忌零確之叠砌。壺中九華一卷，如涵萬壑峰拜。丈人盈尺，勢若千尋。縱有頑礦，亦須皺透，倘出湖山，必多穴竅。苔蘚生於隙際，石芝產在微窪。黑白盡陰陽之理，虛實顯凹凸之形。經營至此，思過半矣。〔三〕蓋木葉盡脫，筋骨顯露。山水中，枯樹最難，因難見巧，減之又減，但存骨法，自含膏潤也。樹貴蒼勁，不貴狂斜，石貴秀潤，不貴枯燥。以兩三筆而榦二十七等之樹，以八九點而吞二十六種之石，非有筆有墨者，不能窺李、倪之萬一也。

贊曰：山水附庸，蔚成大國。罕用丹青，巧歸破墨。枯中見腴，柔而有力。傍竹依花，柦枒剆牙。

雜畫第十八

博雅之徒，智術之子，凝思挾伎，極意摛華。秘閣香閨不能掩其巧，山陬海澨不敢藏其拙。於是畫區波詭，態不可彌。乃有吹雲之法，沾濕絹素，點綴薄粉，縱口吹之，自成雲氣，雖曰妙解，不見筆踪也。惠之學畫不成，轉爲塑壁。郭熙又出新意，改爲影壁。張素敗牆之意，梓人畫堵之遺。游戲三昧，不堪仿效也。術畫野鵲，眾禽集噪。希直花枝，游蜂立至。與夫野人騰

壁，美女下牆，映五采於水中，起雙龍於霧外。是猶傅繪草木，乃能歌舞變化。畫地成河，等於吞刀吐火。并眩惑取功，沽名亂藝。方術怪誕，畫法闕如也。海外善工，獻技呈能。含丹青以漱地，即成魑魅，畫龍鳳而點睛，必能飛走，騫霄國之烈裔也。梁高祖之照，寫自夢中，干陀利國之陀羅也。宋釋迦之面，酷蘭左國之覺稱也。風物山川，多用金碧，日本國之傳寫也。桃膠柳枝，合用堅漬，西天之畫佛也。松板叠扇之罨，畫倭國也。金銀箔子之花鳥，高昌國也。脩柄團扇，畫作士女，則高麗國也。中華粉繡，蔚乎有文。十指之間，織雲霞龍蛇之錦，方帛之上，寫九州五岳之形，吳趙夫人機絕、針絕、畫絕也。沿及宋代，閨秀尤巧。羿用一絲，針如一髮，眉目畢具，丰致宛然也。若夫以指代筆，其法悉備。盈尺小幅，無名指、小指互用，足矣！尋丈巨軸，兩指并用，勾雲流水，三指齊下，故緒似紛繁而文理清晰也。若畫風竹，兼用大指向外撇葉，飄舉得神。無名指肚可點梅花，每瓣中空，天然如□，略加鬚蒂，全神自足。中指之肚可印葡萄，馬乳纍纍，如貫珠也。三指背拓，鬱成大棘之叢。卷冊新柳，專用指甲。捷如風，健如鋼。雙指點苔，自饒生枯之趣。屏障枯柳，兩指急掃。綜此數法，樹葉并用。大抵敷墨尚簡，施采避重。重則濁而俗，簡則清而秀。俗手塗抹，誑曜世俗，指法何存，圖譜不載也。簡淡而不覺薰蕕者，指尖甲裏有元氣行其間也。亦有濃重而未見襯襪者，腕底指下有書卷在其中也。下有秘戲之圖，不知何人作俑，《漢書》孝成屏風畫紂踞妲己圖，伯班藉進讜言。廣川戴王畫男女贏交接，置酒請諸父姊妹飲，令仰視畫，坐此國廢。是漢時已有畫之者

也。《春宵秘戲》，周昉景元所畫，摹本至今猶存，是宋人又有摹之者也。仇英小冊，人身三寸。眉睫神色之間，瑟瑟欲動，眷戀燕眤[三]之態，喁喁作聲，是又原本於漢宋，揚波于勝代者也。人情好淫，爭購片羽，以博幽賞。艷意搖骨髓，邪思動魂識。但導以淫侈，莫戒以掩身，於人爲有損，於畫爲無益也。他如琢玉鑄金，陶磁屈鐵。箋譜墨範，漆雕竹刻。戕貼絹堆，香燒紙織。總括其名，并歸雜畫之區。甄別其義，亦登賞鑒之堂。類聚群分，不勝曲述也。

贊曰：筆墨異端，千變萬化。弄巧海隅，飛靡華夏。有象秘辛，君子心訝。指頭生活，針神之亞。

白描第十九

上古作畫，本無色也。唐虞三代，名家未著。晉衛協有《卞莊子刺虎圖》白畫，由此樹幟，遂與著色分疆。張墨《雜白畫》，戴逵稱阮像，并傳於代。袁蒨之二龍，史粲之八駿，宗炳之孔子弟子，子虔之王世充像，名迹相繼，白畫之祖也。至唐立德，始爲白畫樹石。道子《地獄變相》，筆力勁怒，觀者毛竪。盧、楊、張、翟，皆吳弟子，宋卓學吳，不事傅彩也。周昉過海羅漢，自列神品。思道釋梵八部，尚有典刑。陸晃描法，細而有力。仲元改迹，自成一格。鄧隱十二國圖，鑒藏已久。和之三百篇詩，散軼居多。逮伯時出而衆善畢集，前無古人，後無來者也。

師古師伯時，得閒逸自在之狀。梁楷學師古，有青出于藍之譽。李確學梁，薪傳不絕。梵隆師李，氣韻未逮。智仲之佛像，希白之荷花，孫覺之毛女，孟堅之水仙，并絲吐春蠶，珠明秋露也。松雪品神，張渥詣古，子言、趙衷之儔，聽鶴、月潭之屬，各以藝著也。勝朝朱、陳，并稱精妙。次翁瀟灑，古狂嚴雅。王鑑有龍眠遺意，吳彬與松雪力敵。惟南羽絲髮之間，眉睫畢具，筆有神通也。左千宗白，仿佛張吳。仲實茂枝，重逢吳李。爰及馬氏閒卿、盧氏允貞、邢氏慈靜，閨中白畫，芳流千祀也。要之，畫莫難于白描，猶書莫難于小楷，銀鐵綫圈不異銀鈎鐵畫，故白描之法，古今多品，總其大要，約十有八。曹衣描者，不興人物，衣紋皺皴，所謂曹衣出水是也。鐵綫描者，筆尖遒勁，宛若曹衣，最高古也。琴絃描者，行筆如蓴，直而朗潤，周舉所造也。鐵游絲描者，如作古篆，始于叔厚也。行雲流水描者，活潑飛動，伯時之妙也。蘭葉描者，撇有頓折，馬顧專長，亦謂之馬蝗描也。釘頭鼠尾描者，前肥後銳，洞清所變也。混描者，隨筆勾摹，人多用之也。橛頭描者，禿筆蒼老，馬遠、夏圭也。折蘆描者，尖筆細長，長于撇納[四]。梁楷《虎溪三笑》是也。橄欖描者，頭尾皆尖，中如蛇腹，顏暉所習也。棗核描者，行筆尖大也。柳葉描者，風姿飄逸，道子觀音也。竹葉描者，撇納微短，似个介也。減筆者，草草寫就，馬梁并擅也。戰筆水紋描者，減而粗大也。柴筆描者，散亂如柴，亦減筆也。蚯蚓描者，勢多屈伸，曲而有結也。凱之傳至龍眠，龍眠傳至松雪，皆鐵綫也。道子傳至馬遠，馬遠傳至和之，皆蘭葉也。二支分派，不相混淆，總以高古爲歸，精潔爲要，均齊相稱，圓勁鮮滯。半絲不謹，則萬縷也。

失勢。一筆不苟，則毫髮無憾。於兩宗授受，觀其會通，則十有八法，集其大成矣。

贊曰：畫如白戰，豈持寸鐵？運墨爲功，丹黄屏絶。玉潤珠流，絃均蓴潔。玄酒太羹，五味不設。

著色第廿

雲霞在天，散彩成綺。草木麗土，燦爛如錦。山不待空青而翠，鳳不待五色而綷。花卉敷榮，何假丹緑而艷？霜雪飄揚，豈恃鉛粉而白？天然之色也。虎豹無文，則鞹同犬羊，犀兕有皮，而色資丹漆，故畫有雕青嵌緑一科也。《説文》云『畫，挂也』『以彩色挂物象也』。是畫績之設玄黄，猶黹繡之添彩綫，組織之品朱紫，梓材之塗丹臒也。史皇造畫，未有五色。虞帝作繪，乃施五采，夏玄商白，惟周尚文。故東青南赤，西白北黑，天玄地黄，後素功也。漢有陽樊，魏有桓邈，晉有王顧，皆善布色也。戴逵以巧致名，探微以工推重，僧繇備精傅彩，寶顧不失重輕，野王古賢，子虔人物，并神彩如生也。立本神化，乙僧沉著，思訓金碧輝映，道子焦墨微染、稜迦、庭光之儔，大抵效吴也。鄭虔、曹霸，詩吟子美。王維、李頎，友結張諲。楚壁南金，劉商之片雲孤鶴。浣紗亂局，周昉之西子楊妃。邊鸞則花鳥鮮明，梁廣則粉黛遲懶，公祐坐佛三十六相，思玄紫微二十四化，并用色精密也。韓、李聲譽并馳，左、張筆意同工。徐熙生

意，文矩精思。仲元妙越等夷，子壤別得其方。塞翁動墨客之思，王耕誇一時之冠。五代英才，韻流鋒發也。宋得國器，何必吳生？子昇寓理，獨與造化相參。李符雅淡，別是一種風格。崇嗣漬染疊色，没骨成花。徐常調勻深淺，一染而就。陶裔之絢爛，可并黄筌。王友之芳艷，實師張昌。道寧百卉，多作交枝，士衍十圖，曾轉一官。伯駒、伯驌之仿恕先，次平、次子之紹李唐，并老健庵靄，蕭散高邁也。集賢房山，元人之冠。舜舉師千里，名列八俊。仲賓效文同，心傳二譜。子久淺絳之華，叔明穠郁之采，雲林古法之奇，王繹采繪之要，并後人範式也。大同標揚於三絶，惟寅淵源於二李。子成精致，景昭藴藉。貞吉、恒吉、燻篪相映。啓南、翊南，珠璧聯輝。季昭垂名，六十年不親世事。六如讀書，數千卷間作美人。十洲以艷逸蜚聲，仲山以瀟灑馳譽。樗仙得意於石田，包山角美於古人。服卿兼陳、陸之妙，華亭集宋、元之長。今人不用空青、曾青，但用扁青。武陵丹、磨崖沙、蜀郡、始興之鉛，林邑、崑崙之黄，遷地弗良也。研鍊澄汰，深淺精粗，條分縷析，潔净鮮明也。水無當於五色，五色弗得不章。九州之江河泉井，四時之雨露冰雪，棄苦挹甘，禁燥務潤也。總稽厥道，凡有八義：一曰取材必博，二曰洗鍊必精，三曰水泉必擇，四曰礬膠必固，五曰主輔必明，六曰傅染必漸，七曰烘托必均，八曰雅俗必分。古畫不用頭青、大緑，但取精華。華衮燦爛，非隻色之功。朱黛紛陳，舉一采爲主。青紫不并列，勝代丹青，於此觀止矣。蟻�髹牛膠，鍊煎重采，鬱而用之，拂以礬水，千載不剥也。黄白不肩隨。丹砂帶脂而赤，水墨得靛而黯，草緑投粉而和，藤黄蘸赭而老，君臣佐使，如藥相

輔也。重采以少爲貴，運色以輕爲妙。加深者受之以漸，穠厚者層纍以薄也。白華素地，水天一色，烘以微藍，玉質乃顯，所謂渲也。俗目飛馳，職兢鮮麗。睹繁華富貴，則拊髀雀躍。見淡墨蕭疏，則魚愕雞睨。或强作解事，以淡墨爲雅，以脂粉爲俗，不知畫固有堆脂立粉而不傷於雅，水墨數筆而無解於俗者，存乎其人也。彼豪翰混於塵埃，蒼赤和其墨滓，徒污絹素，奚堪圖狀哉。

贊曰：色不碍色，空不碍空。色空空色，畫與禪通。艷采既發，堆垛胥融。造化在手，巧奪天工。

校勘記

〔一〕此句引用見張彦遠《歷代名畫記‧論畫山水樹石》，『峰』當作『鋒』，據津逮秘書本《歷代名畫記》。

〔二〕『縱有頑礦』至『思過半矣』見粤雅堂叢書本鄒一桂《小山畫譜》卷上，迮朗文同《小山畫譜》。

〔三〕『睨』當作『睨』。

〔四〕本篇『撒納』疑即『撒捺』。

繪事雕蟲卷第五

工緻第廿一

洪鈞鑄物，謂之天工，亦謂之化工。人之伎巧，至畫而極，所以泄造化之秘，奪天地之工也。《説文》云：『工，巧飾也，象人有規矩也。』徐鍇曰：『爲巧，必遵規矩法度，然後爲工，否則目巧也。』[一] 故作畫者，必神明矩鑊，恪守法度，而後可言工也。是以燧變墨回，治點不息，眼眩素縛，意猶未盡。三年之莢車馬，萬物顯其狀，方寸之圖岳瀆，列國具其形，工之至也。自漢以後，畫無不工。愷之、探微、專攻故事。摩詰、營邱，特妙雲烟。郭李樓臺，邊徐花鳥，疲精殫思，年煅月煉，不極工巧，不輕示人也。伯駒、伯驌，昭道之派，極其精工，又得士氣。野夫、舜舉，能仿其工，未得其雅。越五百年而有十洲，每當舉翰揮灑之時，不聞鼓吹喧闐之聲，術已苦矣。綜籌工筆，有七美焉，有三病焉。三病者：一曰形貌采章，歷歷具足；甚謹甚細，而外露巧密；[二] 瞽者羨其工，瞭者傷其病也。七美者：一曰博雅，衣冠制度，宮室楷模，上下古今，事事考核也；二曰高古，遠宗漢魏，近守晉唐，三祖四聖，升堂入室也；三曰深厚，丹碧緋映，墨彩

瑩鑒，數十百次，積水而成也。四曰精密，分寸折算，瓣翎有數，伸縮委曲，絲毫不爽也；五曰神巧，刻意雕鏤，慧心默運，情狀畢究，鬼神可役也。六曰生動，物理充足，天趣洋溢，活潑而脫毫，無沁滯也；七曰含蓄，水氣中和，山光平遠，瀠洄蘊藉，勿類圖經也。三病除，七美具，形似之至，進乎神似，神似之至，通靈入聖也。或曰人物花鳥，宜加刻劃。至于山水，乃風流瀟灑之事，非拘攣用功之物，如行草縱橫，不同篆楷。是以虎頭之滿壁滄洲，北苑之若有若無，河陽之山蔚雲起，南宮之點墨烟雲，子久、元鎮之樹枯山瘦，迴出人表，不著色相，真足千古。必盡如忠恕、千里，界畫夸飾，亦何樂而為之哉！庸史俗子作工山水，欺世悅人，意味索然。甚至詆金碧為金筆，而加以泥金，非惟蛇足，抑且類狗也。

贊曰：刻意象形，精心入矩。專事謹毫，寧嗤飾羽。玉葉棘猴，粉絲丹鏤。千里十洲，敻哉畫祖！

寫意第廿二

謹細巧密，畫之病也。風流瀟灑，畫之佳也。故有寫意一科，爛然與工緻分疆。工緻者，細入毫芒，態窮飛走也。寫意者，堆墨劈斧，依稀崖略也。工畫如篆隸，銀鈎鐵畫，一筆不苟。寫意如行草，龍蛇蝌斗，千變莫測。然工緻之極乃能寫意，若一含毫而即翻墨，一張素而驟吹

雲，甫能匍匐，遽學超乘，未識全曲，妄慕繞梁，無惑乎破觚爲圜，畫虎類狗也。是以模山範水，

學力深沉，刻鵠雕蟲，工夫純熟，而後提厥綱領，化爲疏爽。衆皆密於盼際，我則離披其點畫。自唐以

衆皆謹於象似，我則脱落其凡俗。意到筆不到，墨盡意無盡，絢爛之極，歸於平淡也。

前，無所不工。右丞以後，漸務簡省。忠恕飲酣之後，墨漬素以滌澗，筆爲山水，王洽酒狂之

借翰墨爲游戲。酒邊興到，談次神來。因潑墨而參以破墨、積墨、焦墨，不用筆而代以紙筋、蔗

會，髻取墨以抵繪，染成風雨，此潑墨之鼻祖，寫意之濫觴也。玉局、南宮之輩，恃才豪以揮霍，

汁[三]、蓮房。草草墨戲，俱是天機。落落筆踪，純乎變幻。若混沌之未鑿，自畦畛之悉化，雖

非六法金科，要亦三品玉液也。倪迂漫士，自寫胸中逸氣。衡山、石田亦多取辦於一時，筆簡理

備，墨淡神濃，元氣淋漓，書味睟盎也。至于積墨之法，多用墨水積於絹素，盎然溢然，冉冉欲

墮，則烟潤而不澀，深厚而不薄。高、米雲山，墨彩瑩鑒，皆數十百次積纍而成，故水暈墨章，興

于唐代，張璪樹石，氣韻俱盛，真思卓然，不貴五采，曠古絶今，未之有也。彼懶攻刻劃，願學粗

疏，任意縱橫，師心點染，鹵莽滅裂，草率模糊，未能爲摩詰而欲爲王洽，未能爲營邱而欲爲二

米，烏足供賞音之目，而關畫師之口也。

　贊曰：惜墨如金，潑墨成畫。王李二難，并作一派。中守準繩，勿流狂怪。水墨名高，丰

神超邁。

没骨第廿三

天地爲爐，造化爲冶，陰陽爲炭，萬物爲銅，[四]鑄千形與億色，原無骨而無邊，曷嘗逐物雙勾，先行落墨，而後染以丹黄，飾以粉黛哉！故没骨者，自然之畫也。《虞書》『作會』，安國云：『會，五采也。』以五采成此畫也。《周禮》：『畫繢之事，後素功。』以粉爲地，未聞以墨爲骨也。古人畫像，不用墨腔，專用赤脂、檀粉烘染而成，此寫照没骨之始也。王思善云：『黄筌有圖榴花一樹百朵，百合一本四花，皆無筆墨，惟有五采，色如初開，極有生意。』[五]此寫花没骨之始也。唐宋花鳥，邊、徐爲最，枝葉藥萼，均先落墨而後傅色。熙子崇嗣創造新意，不華不墨，叠色漬染，號没骨花。郭若虛云：『李少保有圖一面，芍藥五本，皆無筆墨骨氣而名之也。』君謨題云：『前世所畫，筆布成。』[六]居寀定爲上品。崇嗣没骨圖，以無筆墨骨氣而名之也。君謨題云：『前世所畫，筆墨爲上，迄于崇嗣，始用布彩。濃麗生態，肖物逼真，故趙昌輩效之。』[七]夫崇嗣遇興，偶有此作，後來所畫，未必盡然，且考之六法，用筆爲次。趙昌寫生亦非全無筆墨，但多用定本臨摹，專尚傅采爲功，未免筆羸氣弱也。故没骨一派，當以崇嗣爲鼻祖也。王友師趙昌，鐔宏師王友，并尚設色。忠恕《越王宫殿》卷長三丈，皆没骨山，導崇嗣以先路也。孫隆翎毛草蟲，自成一家，名没骨畫，步崇嗣之後塵也。夫天然姿態，造化可師，而衆史趨趄，寡能此事。豈松烟筠

管，尋踪尚易，漬粉堆朱，茫昧失傳耶。爲指醇疵，約略有四：一曰濃不堆垛，二曰淡不淺薄，三曰密不雜亂，四曰疏不空曠。輪廓既泯，蒼赤是恃。刻意濃堆，力求艷麗，必致渣滓凝滯，氣韻汨没，則堆垛之病也。防其堆垛，挽以輕倩，粉地戒厚，染功靳深，崇尚淡雅，希冀鮮明，必致稚嫩乏力，浮弱失神，則淺薄之病也。救其淺薄，濟以叢雜，花外加花，葉中添葉，林泉輳輟，眉目紛披，必致仿像其色，靉靆其形，則雜亂之病也。矯其雜亂，返以稀疏，減而又減，略更求略，簡省太過，點綴闕如，必致意味蕭索，精神寒瘦，則空曠之病也。祛其四病，進以四美。淡敷數次，漸進濃釅，雲錦霞綺，融洽分明，艷而不失之俗也。漬痕重疊，烘暈滋潤，露珠江練，掩映澄鮮，淡而不失之枯也。縱橫交錯，層纍鬱盤，重山複水，以多爲貴，密而不失之繁也。漏，雲斷泉流，一樹一花，以少爲貴，疏而不失之散也。蓋體不樹骸，有骨同于無骨，形能包氣，無骨勝于有骨，故剪彩終鮮生意，粝繡焉能飛動？何如五色之錦，各以本地爲采也。

贊曰：純用彰施，底須落墨。窮力追新，憑虛撰色。紙上形離，毫端艷溢。物自天生，本來無骨。

皴染第廿四

《説文》云：『皴，皮細起也』。畫有皴樹石之皮也。僧繇没骨圖有染無皴，將軍、右丞肇創

皴法，胥用墨點，攢簇成紋。李筆首重尾輕，形類丁頭，小斧劈皴也。王筆均齊直擦，似稻穀又

似芝麻，雨雪皴即雨點皴也。李爲北宗，王爲南宗。荆、關、李、范，泊宋諸家，皴染在二子之

間，惟北苑渲淡，能法右丞，變爲披麻，巨然繼述，元人支派，自此闢也。南宋松年，

得李糟粕，李唐差近。夏圭、馬遠，改絃更張，側筆、卧筆、兼帶水搜大斧劈，即帶水斧斫，亦謂

之泥裏拔釘，訛爲北宗，非將軍肖子也。道寧、顏暉，長斧劈皴，亦名雨淋牆頭也。思訓、千里，勾勒成

山，先以頭青、大綠著色，次用螺青、苦綠碎皴，馬牙勾也。宋人院體，多用圓皴，北苑稍縱，故

然，短筆麻衣皴也。元暉水抹山形，然後蘸墨，橫筆拖抹，拖泥帶水皴也。貫道師巨

爲一變。子久、叔明，并祖北苑，皆有側筆，雲林尤著也。[八]古人畫非一幀，皴非一格，相山體

勢，隨石形狀，興會所發，筆意少變。河陽原用披麻，至礬頭用筆旋轉似卷雲。叔明喜用長皴，

至山巒用筆彎曲似解索。松雪山分脉絡，似荷葉。此三家者皆披麻之變體也。[九]大年學摩詰

而未窮奧窔，摩詰重山叠嶂，頗有細皴，大年湖天渺茫，不耐多皴也。石田皴石如大山，則雋永

有味，北苑皴山如小樹，則流俗莫知也。至如用皴之妙，不勝殫述。麻皮靜而解索動，爛草質

而牛毛文，體性殊也。釘頭莽於木梯，長短同施，豆瓣潑於芝麻，小大易置，章法異也。劈斧近

於作家，文人出之而峭，鬼臉易生習氣，名手爲之而通，雅俗別也。亂雲可兼骷髏，披麻可兼亂

柴，大劈内帶鑿痕，小劈中含鑛迹，灰堆乃礬頭變境，叠餻即斧劈後塵，形相類者，互爲表裏也。

沉酣似染，細碎似擦，圓活似點，靈動似勾。俯仰者披似風蘆，而垂如露草。繽密者明動屋漏，

而隱若紗籠。但取清華之韻，勿作團欒之象。在得水以滋潤，無燥筆以乾揩。皴染之奧，盡于此也。若夫松皮如龍鱗，柏皮如纏繩，柳身斜插，梅身點擦，桃梧橫抹，皴樹有式也。皴各一家，分疆別界，必先專攻一法，悟其離合變化，而後貫串百家，釋其拘墟凝滯。宗北宋者，不雜南宋，宗南宋者，不入元人。庶免蚤年之解，可無戲墨之嘲也。

贊曰：輪廓既成，乃分凹凸。潤色陰陽，疆界區別。南北殊宗，濃淡點綴。無任縱橫，鹵莽滅裂。

點苔第廿五

皴染既畢，通體玩索，苟墨光不顯，或陰凹不深，必加點苔，以增生氣。《說文》云：『苔，水衣也。』畫有苔，即樹石之衣也。然點苔豈易言哉！點之恰當，則如美女簪花。點之不當，則如東施效顰。好醜攸關，宜審慎勿草率也。水泉索綫，苔有常法。叔明渴苔，仲圭攢苔，二子之一種也。執一種以學二子，鈍矣。點苔大要有圓點者，有直點者，有橫點者，有不點者。石卧樹欹，宜用直苔，亭亭玉立，矗矗鋒尖也。夫四海宇宙，一橫一直，書法畫體，同此理耳！三面方巒，宜用圓點，磊磊如珠、落落如星也。石旁樹根，層層疊翠、行行纍黍也。廓聳皴竪，宜用橫苔，皴直則苔橫，皴橫則苔直，自然之道也。濃淡聚散，大小疏密，相體度勢，終始一轍，混雜顛倒，

皆瑕累也。古畫有不點苔者，皴法既妙，墨色不暗，有棱層之趣，無浮光之病，恐埋山脉之巧，且障皴法之美，點而有損，何如勿點也。蓋畫無一筆不合法，則苔無一點不自然。點點從石縫中出，筆筆如蜻蜓點水，故精神顯爽而風致飄逸也。後人敗筆，借苔遮掩，愈遮愈醜，厥病有二：一曰浮寄，二曰煩腫。近處小石叢木，雜草之葳蕤，高處大山長松，細柏之綿延，罔顧當否，不求堅牢，率意點擢，堆積鼠糞也。二病具，四美遠，媖女添癥，過者掩鼻矣。周遭加點，纖細攢簇，米形鐵屑，蟻陣蝦背，瑕疵叢集也。若雪中之樹，粉點居多，樹根之草，綠汁爲最。秋景枯宜墨赭，春苔嫩用綠粉，寫意每施焦墨，工緻必加石綠。點樹之苔，亦分家數也。至於皴不碍苔，苔可掩皴，互映交發，在乎神明也。

贊曰：聚五攢三，孰拘定數？朗若聚星，潤如垂露。一點乖違，全體失趣。寧詨無衣，勿污太素。

校勘記

〔一〕見清文淵閣四庫全書本許慎《説文解字》卷五上。

〔二〕自『形貌采章』至『歷歷具足』見津逮秘書本張彥遠《歷代名畫記》卷二。

〔三〕『蔗汁』疑當作『蔗渣』。

〔四〕見賈誼《鵬鳥賦》，文字略有不同。據胡刻本蕭統編、李善注《文選》卷三。

〔五〕此句王思善原文『没骨畫……嘗有一圖，獨梭絹，乃蜀黄筌畫榴花、百合，皆無筆墨，惟有五彩布成榴花一樹百餘花、百合一本四花。花色如初開，極有生意。信乎其神妙也。元王思善』。見清刻本明唐寅《六如居士畫譜》。

〔六〕此句郭若虛原文『没骨圖：李少保端愿有圖一面，畫芍藥五本。云是聖善齊國獻穆大長公主房卧中物，或云太宗賜文和。其畫皆無筆墨，惟用五彩布成』。見津逮秘書本宋郭若虛《圖畫見聞志》。

〔七〕此句津逮秘書本宋郭若虛《圖畫見聞志》原文：『蔡君謨乃命筆題云：「前世所畫，皆以筆墨爲上，至崇嗣始用布彩逼真，故趙昌輩效之也。」』。下文『夫崇嗣遇興』至『未免筆贏氣弱也』，亦見於郭書。

〔八〕自『宋人院體』至『雲林尤著也』，見清文淵閣四庫全書本明董其昌《畫禪室隨筆》卷二『畫訣』。

〔九〕自『古人畫』至『披麻之變體也』，見清乾隆刻本唐岱《繪事發微》『皴法』。

繪事雕蟲卷第六

吴江迮朗卍川

學問第廿六

天所賦者，性也。性所資者，學也。學聚問辨，所以清澄性理，啓導聰明也。《金樓子》曰：『雖有天縱，曾無學術，猶伯牙空彈，無七弦則不悲。王良失轡，處駟馬則不疾也。』矧畫者，天地人物，靡不賅備。苟學之不博，問之不審，先昧乎時代土風，次淆乎衣冠貴賤。晋創木劍，戴於子路。宋興幃帽，著在昭君。韡衫施於古象，紅袍用及漁人。芒屩非塞北所宜，牛車豈嶺南所服？以至鄭玄未辨植梨，蔡謨不識螃蟹，魏帝不識火浣之布，隱居不曉北藥之名，病皆失之不學也。學問之道有四：一在讀書，二在游覽，三在指授，四在臨摹。大年有江湖之思，周臣爲六如之師，胸無萬卷，識者惜之。書固饋貧之糧，醫俗之藥也。故讀《易》則知天地鬼神之情狀，讀《書》則知山川開闢之峙流，讀《詩》則知鳥獸草木之多識，讀《禮》則知進退周旋之節文，讀《春秋》則知七十二國之風土、關隘之險要。大而歷朝之制，小而一物之精，二十一史、諸子百家，皆不可不讀。虎頭論、摩詰賦，荆浩記、李成訣，郭熙訓、宣和譜，志録見聞，微

言會要，莫不朝披夕誦，句詁字訓也。然玩磧礫而未窺玉淵者，不知驪龍所蟠也。守雞窗而未登阿閣者，不知鳴鳳所巢也。生長吳越，不見關隴壯浪，習熟咸秦，不識東南聳秀，學范寬者，乏營邱之秀媚；效王維者，缺關仝之風骨，咎在所經不衆多也。是以登五岳，陟四鎮，躋太白，攀匡廬，造武當與王屋，爰及天台雁宕，岷峨巫峽，皆天地寶藏所出，仙靈窟宅所隱，飽游飫玩，目擊胸羅，磊磊落落，莫非我畫。如懷素聞嘉陵江聲，而草聖益佳。張旭見公孫大娘舞劍器，而筆勢益俊也。繇是訪名師，聆妙論，若泥在鈞，若金受礪。蓄粉本，臨舊迹，土積成岳，水積成川，浩浩焉，洋洋焉。上下千古之思，富於胸中。縱橫萬里之勢，豐於腕底。揮毫則顧、陸後身，潑墨則王、米再見。惟根柢之槃深，乃枝葉之峻茂。抑卷軸之味盎然，故文人之筆斐然也。嗟乎！粉黛至則西施加麗，文繡被則宿瘤藏醜。欲味古人之糟粕，造前賢之堂室，未有不孳孳勤學，亹亹好問者也。然讀萬卷書，行萬里路，可爲士夫勗，難與庸史道也。

贊曰：萬卷千山，多游勤讀。枕葄縹緗，梯航岳瀆。質溯龍圖，艷宗虞服。詡爾視肉。

師資第廿七

君子爲學，親師取友。文人作畫，豈獨無師？史皇嫘祖，萬世之師也。魯之公輸，齊之敬

君。東漢之毛、陳、龔、樊、西漢之張、蔡、趙、劉、三國之楊、桓、曹、李、年世渺邈，薪傳莫考。自晋迄明，可約舉焉。晋明帝師王廙，衛協師不興，愷之、張墨、荀勗師衛，張同時，并稱畫聖也。道碩、王微師荀、衛、戴逵師范宣，荀、衛之後，范宣第一。探微師愷之、寶光、袁蒨師於陸，倩子質師於父。駿之師張墨，張則師吳暕，暕師江僧寶。蘧道愍師章繼伯，蘧後勝於章也。沈標師謝赫，周曇研師仲達。毛惠遠師顧。袁昂師謝、張、鄭，尤得綺羅之妙。解倩師聶松、道愍，道愍不及解倩。焦寶願師張、謝。江僧寶師袁、陸。田僧亮師董、展、田、楊與董聲價相侔也。仲達師袁，袁勝於曹。法士師張，張之高足孫尚子師顧、陸、張、鄭、鞍馬樹石，幾勝法士。陳善見師楊、鄭，寫拓楊、鄭之迹不辨也。李雅師僧繇，仲舒師尚子。此南北朝之師資也。二閻師鄭、張、楊、展，兼師董父毗，范長壽、何長壽，并師於張，何劣於范也。尉遲乙僧師父跋質那。陳廷師乙僧，乙僧外國，陳廷次之。靳智翼師於曹，曹創佛事，故有曹、張、吳三家之樣。吳智敏師梁寬，寬勝於智敏。王知慎師二閻，極類閻之迹，而少劣。檀智敏師董伯仁。道子師僧繇，又師張孝師。盧棱迦、楊庭光、李生、張藏并師於吳，各有所長、盧、楊爲上足也。韓幹師曹霸。[二]韋鷗師父鑒，過其父遠甚也。陳恪師張、鄭，恪子積善妙勝於父。周昉師張萱。王朏師周昉，精密則視昉爲不及。黃筌師刁光。戴嵩師韓公。顧況師王墨。此唐人師資也。關同師荊浩。支仲元師顧、陸。朱悰、衛賢并師繼昭，而衛爲高足。杜滔師衛賢，與賢相伯仲，而奇巧不老。蒲師訓師從真。邱餘慶師昌祐。此五代師資也。范寬師李成，又師

荆浩。友仁師父元章，能世其學。士元師周、關、郭，皆造其微。熙，不墜家聲。燕文貴師郝惠。許道寧師屈鼎。翟院深師李成。徐崇嗣與弟崇勳、崇矩師其祖道。李伯時師顧、陸、張、吳，而能自闢户庭。巨然師董源。司馬光師思訓。王安石師昭時。大年師韋。蘇漢臣師宗古。徐珂師婦翁漢臣，得其遺意。東坡師與可。晦庵師道子。晉卿師李成，又師伯馬逵師遠，得家學之妙。遠子麟師於父，不及父多也。皇甫子昌師表兄孟堅，得其親傳。此宋人之師資也。蕭灝師邊鸞。蔡珪師與可。楊邦師李成。汝霖師黄華。此遼金人之師資也。子昂師摩詰、營邱。房山師米氏父子。舜舉師趙昌、千里。李衎師父文簡，而妙過之。柯九思師湖州、子久、雲林師北苑，各成一家。叔明爲松雪外孫，得外氏法，故酷似其舅。仲圭師巨然。復初師薊邱父子。夏昶師房山。吳鑲師夏昶。俞存勝係邊景昭之甥，全師舅氏。楚祥師父景昭，雖不及父而工緻過之。張克信係景昭之婿，得粉墨門法，遂爲沙縣翎毛之祖。商祚師祖惟吉，張妃師祖靖，俱有乃祖之風。殷偕師父善，蕭于喬師父士信，并精厥父之業。沈貞吉師董源，弟恒吉師杜徵君，壎箎相映。石田師父恒吉，於諸家無不爛漫也。姚公綬師仲圭。王綸、李著共師石田，而綸爲入室。六如師周臣，而雅俗迥別，十洲亦師周而格力未逮。道復師衡山。懋晉、趙左俱師宋旭。士充師宋、趙，得兩家法也。郁喬之師婦翁周之冕，張元舉師外祖道復，文震亨師曾祖待詔，從昌師祖伯仁，咸有家風。此明人師資也。溯一脉之相承，遞千秋而默印。得侍晨夕者，耳提面命，未及門牆者，

聞風興慕。抗懷百世之上，負笈千里之遙。或漸庭訓而繩祖武，或譽家駒而誇競爽。或以外氏得真模，或以內姻窺秘法。或隱譜弗傳，或易衣盜道。或青于藍而寒于冰，或改其絃而易其轍。父書能讀，閨秀亦有淵源。畫事常供，皂隸且藏遺稿。雖精粗之各殊，總範圍之不過。夫觀河不探星宿，折枝莫問根荄，未知師，焉知畫。故采名人之論，考公私之錄。表彰山斗，尊崇衣鉢。所以守前修之鱗羽，待來者之鑽仰也。若不藉宗師，獨闢戶牖，從容自中乎道，從心不逾乎矩，非惟生知，抑亦夙學也。

贊曰：不有授受，誰解彰施。溯洄源委，攘斥邪陂。斗山仰止，南北分支。惟神惟聖，萬古之師。

宗派第廿八

禪家衣鉢，有南宗北宗之分；畫家枝派，亦有南宗北宗之別。人非南北，以畫判也。六朝顧、陸，畫苑宗師，但工人物，未及山水。宗炳製序，草昧初開。將軍、右丞，始分宗派。李爲北宗，王爲南宗。兩峰對峙，二曜幷行。竹柏異心而同貞，金玉殊質而皆寶也。李、王以後，奕葉繼采，蓋摩詰變鉤斫之法爲渲淡之始，傳至北苑，六法該備。荆浩、關同、李成、范寬、巨然、郭熙、米家父子，皆南宗也。思訓父子，金碧焜煌，流傳至宋。趙幹、伯駒、李、劉、馬、夏，下筆縱

橫、揮灑淋漓，自闢戶牖，實宗二李，皆北宗也。元時諸子，遙接董巨、松雪、大癡、仲圭、叔明，皆宗北苑。房山、雲林、雲西、方壺，雖稱逸品，一家眷屬也。踵其盛者，孟端、孟載、來儀、幼文之屬，東原、完庵、白川、公綬之儔，并步趨高、倪、折衷曹、方。而文、沈、唐、仇，尤為傑出。文初師趙，晚學梅道人，獨造其極。唐初師周，晚兼南北宗，千古無雙。十洲未通文墨，不免匠氣，然得道子、龍眠不傳之秘，人巧極、天工錯，金筆畫工，不得藉口也。石田筆意，洗嫵媚而還淳樸，祖董、巨而宗李、范，得其血脉，變其面目，金聲玉振，集大成也。傳其學者，前有克宏，後有惲向，摹獲骨氣，罕臻純粹。香光後起，專用水墨，茫茫秀逸，率成天趣。董、巨神髓，海岳後身也。其餘作者，李、程、張、邵之倫，卞、楊、二王之輩，均藉董之提撕，率由唐之正派也。若玉泉、平山、小仙、樗仙，雖得北宗一體，究與古人背馳，譬猶莊、列、申、韓諸子，豈可與魯《論》《孟》并驅耶。[三]大要六朝以前，去古未遠，故超世邁俗，自開蹊徑，五代以後，勢趨漫弱，雖各標新意，類多依采，此宗派之大略也。學畫者誠能博訪名師，親承緒論，口授立稿，手援八門，宗于北者勿貳以南，宗于南者勿參以北，庶免宗法混淆，剛柔錯亂也。苟明者弗授，學者弗師，誤涉異端，謬攻狂怪，一旦失于邪徑，終身難自振拔，又安能樹赤幟而出藍也。

贊曰：古畫同源，派分唐繪。殊塗同歸，并行不害。積石導河，仰山登泰。異徑狂瀾，麾之門外。

神理第廿九

握繪持筆，灑粉敷朱，豈惟隨物象形哉，有神理寓其中也。性情流露謂之神，脉絡分明謂之理。形之含神，如色之根心，形之通理，如文之成章也。若體貌雖全，神理不備，則萬品皆虛，五采無根，是以格物致知，務在明理，俾象揣色，必先傳神。理足則氣足，神足則韻足也。世稱人物爲傳神，花鳥爲寫生，山水爲留影。是但知人有神，而不知物亦有神也。若虛深鄙衆工，不克傳神。東坡論山石竹木，水波烟雲，雖無常形而有常理。常形或失，固衆工巧匠所其知，常理不當，非高人逸士不能辨也。張璪云：『造乎理者，能盡物之妙，昧於理者，多失物之真。』[三] 王履云：『理當違，吾斯違之矣。理當從，吾斯從之矣。』[四] 道醇曰：『變異合理。』又曰：『狂怪求理』。[五] 是知形色可略，理不可缺也。謝赫云：『張、荀極妙參神，邈章亦能入神。晉明帝頗得神氣。』[六] 是法言象形，神靡不貽也。是故深乎理者，位置必精，凝於神者，生意必足，章法定而難移，氣韻流而不滯，此神理之長也。墨色潤而無情，筆力勁而少味，此神理之短也。板癡叠架，謹慎拘攣，了無生意，竟同甍物，任理之弊也。欲盡物態，極意求妍，添頰上之三毫，拂瞳子以飛白，摹神之過也。夫神本亡端，棲形感類，理入影迹，隨模成性。理奧而神顯，神虛而理實。神必得于畫成之後，理可求于未畫之先。登樓張素，心游目想，目應心會，

神超理得。故繪雪者繪其清，繪月者繪其明，繪花者繪其馨，繪泉者繪其聲，神來之筆也。高下大小，各適其宜；向背安放，不失準繩，理到之筆也。龍可飛去，猫可辟鼠，神至足也。草蟲五寸，蛇成添足。金釧可以易酒，何用剪髮紅袍？應在廟堂，不稱釣魚，理未愜也。支離牴牾，何以範圍八紘；索寞枯槁，何以陶鑄千秋。顧、陸、張、吳之輩，荊、關、董、巨之流，聰明天縱，才智邁俗，所以千變萬化，縱橫活潑，一絲半縷，規矩旁魄也。

贊曰：理隨形賦，神以理傳。千奇萬變，繩正墨全。祕體龜馬，妙用坤乾。凝思夜坐，淵淵其淵。

體性第卅

喜怒哀樂，發於情；仁義禮智，根於性。蓋沿隱以至顯，由中而達外也。丹青之作，亦本乎性而已。然才有庸儁，筆有剛柔，學有淺深，習有雅俗，并情性所爍，陶染所凝。是以繪林雲譎，畫苑波詭者矣。故畫理庸儁，莫能翻其才；腕力剛柔，寧或改其筆。功夫深淺，未聞易其學；體式雅俗，鮮有反其習。各師成心，其異如面。若總其歸塗，則有八體：一曰典雅，二曰遠奧，三曰精約，四曰顯附，五曰繁縟，六曰壯麗，七曰新奇，八曰輕靡。[七]典雅者，鎔式經史，方軌儒賢者也。遠奧者，眠尺萬里，變幻莫測者也。精約者，筆不妄下，惜墨如金者也。顯附

者，五采鮮明，六法兼彙者也。繁會者〔八〕，重叠連綿，紛綸枝派者也。壯麗者，規模宏遠，異采卓爍者也。新奇者，擯古競今，務險趨詭者也。輕靡者，描淡飄忽，騁妍媚俗者也。奇與雅殊，奥與顯反，約與繁殊，壯與輕乖，素絢根葉，苑囿其中矣。故八體屢遷，六法皆備；才力居中，本乎血氣。英華所發，莫非情性。是以不興敏捷，故圖工而樣新。衛協巧密，故思精而氣壯。虎頭癡絶，故學博而趣宏。袁質俊爽，故毫健而勢勁。探微獨立，故理窮而性盡。僧繇奇偉，故法備而理該。思訓華靡，故金輝而碧映。蕭賁矜慎，故式真而迹晦。少游機巧，故規合而矩從。道子嗜酒，故態肆而姿横。摩詰高致，故山鬱而雲飛。志和漁隱，故思逸而品神。孫位疏野，故情高而狀雄。王墨顛狂，故首濡而脚蹴。邊鸞輕利，故花笑而鳥鳴。荆浩好古，故旨簡而體峻。關仝脱略，故景少而意長。晦叔清悟，故神恬而氣和。乾暉澄寂，故慮周而格老。陸混飄逸，故描細而力遒。咸熙曠蕩，故穎脱而痕化。范寬温厚，故度大而骨剛。石恪滑稽，故象怪而形駭。崔白疏闊，故朽屏而尺除。東坡瀟灑，故格奇而致古。趙昌傲易，故染高而迹秘。元吉深敏，故機靈而想奥。叔達平淡，故嵐蒼而幹挺。伯時通徹，故雲行而水流。元章蕭散，故調古而塵净。子固倨傲，故志貞而物芳。房山閒遠，故神施而鬼設。子久豪放，故量厚而皴稀。子昂持重，故範晋而模唐。雲林狷介，故裁潔而徑幽。石田和易，故墨酣而味洽。叔明秀雅，故烟重而靄叠。衡山天真，故意解而神會。夢晋落魄，故筆生而墨辣。十洲沉静，故工窮而艷溢。華亭藴藉，故潤流而神足。章白陽超異，故態閒而趣别。

侯誕僻，故篆傑而絲圓。觸類以推，表裏如一，豈非自然之恒資，繪鑒之大略哉？夫性本天資，學區始習。梓材樸斲，器成難易。絲染蒼黃，彩定莫移。功在初化，不可不慎也。故宜審體以定習，因性以定向。得其環中，會通八體。天畀陰陽之理，人分南北之宗。畫之司南，繇此道也。

贊曰：畫比文心，厥體繁詭。雖襲楷模，實根骨髓。雅麗山龍，淫巧朱紫。習不始端，功沿漸靡。

校勘記

〔一〕自『晉明帝師王廙』至『韓幹師曹霸』，見津逮秘書本唐張彥遠《歷代名畫記》卷二『論傳授南北時代』。『王知慎師二閻』句中『二』，《歷代名畫記》作『于』。

〔二〕『顧、陸畫苑宗師』至『魯《論》鄒《孟》并驅也』，見藝海一勺本清唐岱《畫山水訣》。

〔三〕見宋張懷爲韓拙《山水純全集》所作後序，文字略有不同，原文爲：『造乎理者，能盡物之妙，；昧乎理，則失物之真。』『張懷』當作『張懷』。據函海本《山水純全集》。

〔四〕見明王履《華山圖序》，文字略有不同。據《華山圖册》。

〔五〕見天一閣藏本宋劉道醇《宋朝名畫評原序》。

〔六〕見津逮秘書本南齊謝赫《古畫品録》，原文略有不同。『遽』當作『遽』。

〔七〕見明刊本劉勰《文心雕龍·體性》：『若總其歸途，則數窮八體。』

〔八〕『繁會』，前文作『繁縟』。

繪事雕蟲卷第七

吳江逅朗卍川

位置第卅一

何謂位置？布局也，章法也，丘壑也。分賓主，相陰陽，度向背，參起伏，彌淪涯際，使雜而不越者也。若梓人作室，先築基礎，而後樹棟宇。縫人製服，先定剪裁，而後施縫緝矣。蓋未會玄黃，先總綱領，上下留天地之位，左右察奇偶之方。或左一右二，或上奇下偶，捷獵鱗集，支離分赴。以三出爲形，以勾股爲式。回環鎖結，而無迫塞之乖；參差錯落，而無棼絲之亂。此位置之要也。位置得宜，則多不厭滿，少不嫌稀；位置有乖，則大者散漫，小者局踏。

東易西移，謂之變置；上重下輕，謂之倒置也。夫善射者，儀毫而失牆；善畫者，謹髮而失貌。玄解之宰，極慘淡以經營。司契之匠，窺意象而結構。先以竹竿引其柳炭，量起勢，分間架，酌疏密，忖濃淡。或渾穆，或流利，或峭拔，或疏散。十步之外，睨視諦觀。稍有可削，足見其疏。毫不得減，乃知其密。於是按輪廓以定墨，隨楷模以運斤。首尾圓合，條貫統序。駢拇枝指，不侈於性；附贅懸

銳精細巧，必疏體統，故宜掃盡俗腸，觸發精慮，規矩虛位，刻鏤無形。

胱，不侈於形。若衆星之拱北辰，四海之環九州也。畫非一科，位體各別。山有主客，水有緩急。大山爲衆山之主，若大君當陽，百辟爲之朝會。大木爲衆木之表，若君子在朝，小人爲之役使。形勢崇卑，權衡小大。景色遠近，劑量淺深。此山水之位置也。一葉一花，自然開合。或飛或鳴，各有姿態。圓朶非無缺瓣，密葉每間疏枝。無風則翻葉不多，向日則背花在後。石畔栽花，宜空一面；花間集鳥，必在空柯。縱有化裁，不離規矩。此花鳥之位置也。童叟八九，男女三四；踏青歸牧，納涼曉汲；玩月浣紗，圍爐踏雪。隨五方之風俗，順四時以點綴。此人物之位置也。阿房九成，滕王岳陽；兩京三都，井幹百層；曳紅采之流離，颺翠氣之宛延。此樓閣之位置也。總之，卑高以陳，謂之位；部署有所，謂之置。咫尺錯亂，千里紕繆。一點顛倒，滿幅失勢。是以古人勞心鑽思，神明化裁。駠牡異力，而六巒如琴。三十六輻，而一轂可統也。後人堆砌扭捏，了無風致。金翠綴於足脛，粉黛靚於胸臆也。子久有圖，浮嵐暖翠，膾炙人口，猶不免碎亂之譏。鎔裁體勢，豈易言哉！

贊曰：提舉宏綱，彌綸細目。層折天然，精華自足。目無全牛，胸有成竹。笑彼庸庸，膨脝滿腹。

天生人物，以骨立幹。人無骨則不能成人，物無骨則不能成物，畫無骨則不能成畫。骨法者，作會之根本[一]，用筆之魄力也。是以酌妙參神，必歸于法。摛素鏤采，莫重于骨。畫之待骨，如體之樹骸。筆之守法，如金之受範也。結體端直，則畫骨成焉。規矩曲中，則畫法密焉。若位置斐然，骨法不駿，則傅彩失鮮，傳模無力，寫形難肖，氣韻不生。是以法總言六而專繫之骨，一法缺則五法朦朧，一骨立則百骨竦峙也。故練於骨者，運穎必健；深于法者，創格必峻。源流正而氣象尊，結體凝而鎔鑄精，骨法之驗也。筆瘠墨肥，格凡腕弱，則無骨之徵也。繁雜失統，索寞乏姿，則無法之疵也。昔道子勁毫，本天所付。群才韜筆，乃其骨氣高也。宗炳製序，寸畫千仞，百世師放，乃其描法遒也。蓋作文以風骨為上，學書以筋骨為重，繪事以骨法為最。骨亡則沉溺重腿，骨存則陵軼飛兔。能鑒斯要，可與定畫。茲術或違，何論繁采？洪谷子曰：『筆有四勢：筋、肉、骨、氣。筆絕不斷謂之筋，起伏成實謂之肉，生死剛正謂之骨，迹畫不敗謂之氣。』墨太質者失其體，色太微者敗正氣。筋死者無肉，迹斷者無筋，苟媚者無骨。』[二] 後人益一言云：『纏轉隨骨謂之皮。』[三] 不特皮隨骨也，骨為肉之核，肉與骨相輔，筋與骨相連，骨立而氣剛，氣猛而骨勁。氣為骨法之本，骨為五勢之主也。故骨露于肉之外，則

近北宗。；骨藏于肉之內，則近南宗。骨勝肉者，皴染少而石之輪廓顯露，樹之枝幹枯澀，有筆無墨也。肉勝骨者，落筆輕而烘染過度，掩迹損真，有墨無筆也。項容山人用墨得玄，用筆無骨。〔四〕荊浩《異松》，肉筆無法，筋骨皆不相轉。可知筆墨大用，以筆爲骨，以墨爲肉也。愷之《論畫》：『《周本紀》重叠彌綸，有骨法。』《論畫》：『《漢本紀》有天骨而少細美。』《論畫》：『《孫武》骨趣甚奇。』《論畫》：『《三馬》雋骨天奇。』『《漢本紀》有天骨而少細美。』《論畫》：張墨、荀勗，但取精靈，遺其骨法。』并重骨之旨也。不興風骨，名豈虛成？豐骨氣。仲舒北面孫公，風骨不逮。江僧寶用筆骨梗，甚有師法。孫尚子骨氣有餘。楊契丹殊也。三家山水，范得其骨，探微、衛協，法得其全。王定骨氣不足，遒媚有餘。可知骨法優絀，關乎聲價高下也。夫鷙隼乏采而翰飛戾天，骨勁而氣猛也。崇嗣花卉，五采布成，不用落墨，遂謂之没骨力，有似乎此。若習華隨侈，流遁忘返，委靡者不振，狂怪者失理，甜邪者染俗，雕媚者隳質，骨翟翟備色而翾翥百步，肌豐而力沉也。丹青才之不存，法將焉傳？故能根據經典，陶鎔子史，步趨漢魏，折衷宋元，運腕善轉如鵝吭，藻耀高翔如鳳鳴，庶乎剛健篤實，輝光日新也。

贊曰：肌膚所附，骨鯁爲先。嚴樹風力，峻透毫巔。蜉蝣暮謝，梅幹冬妍。艷繁邪媚，臕味蕭然。

傳模第卅三

洪荒初闢，無迹奚臨。河圖既出，聖人是則。蓋史皇始作之畫，即傳模龍馬之文也。自虞及周，冕服旌旂，制作相因也。秦破諸侯，寫放宮室，作之咸陽，寫放之始也。三國以後，畫聖草創，師傳弟受，父作子述，重見叠出，習以成風。愷之因魏晉勝流之畫，得「以素摹素」之要。[五]辨新迹與本迹，視近我與遠我，較長短，量剛軟，測深淺，度廣狹，衡大小，審醲薄。苟一毫之小失，即神氣之俱非。是傳模之法，始於愷之也。《畫品》云紹祖『善於傳寫，不閑搆思。時人號曰「移畫」。是移寫專長，昉于紹祖也。『六法』標名，始于謝赫，實開臨古門法，遂為畫家捷徑。自是僧繇精備，王由工摹。佛事樹三家之樣，善見拓楊鄭之迹。新舊莫辨，六朝妙製也。立本西域，知慎揣摹。孝師地獄，道子增益。東嶽封時，于闐國樣壯天王之威。元都觀裏，太祖御容鎮九岡之氣。并佳手也。宋代夢卿，酷好吳生，襲其所短，不發新意，『脫壁』之名，廣播里中也。牟谷、郝澄、元靄、太冲之屬，尹質、張經、維真、歐陽之儔，同時抗衡，貴戚延請也。伯時人物，精亞顧、張。李皓山水，美合成樣。伯思桓溫之像，嘗模晉人。立本文會之圖，非出己意。廷俊惟肖，智永亂真。李公擇之妹，見本即臨。趙千里之僕，獲稿作贗。并恪守遺模也。舜舉借鷹，還人臨本。陳琳愛畫，模入骨髓。元鎮規董、米，仲圭摹巨然。皆逼真

也。洪武之初，太宗御顏，文宗傳寫，名達天聽也。于喬摹李、杜、周、程諸像，更加精妙，觀者莫不恭敬。戴進仿子久、叔明二家，不題款識，法眼莫辨真偽。包山折中元人，奇偉秀拔。賈謙默寫名畫，過目不忘。展玩彌勤，正誼富藏蓄之真。追摹不倦，懋晉窮日夜之力。石田仿舊，惟雲林不似，老手過之也。道母摹古，非唐人以上，不復措手也。大抵臨摹雖易，傳神則難。水墨固難，著色更不易。極力模擬，或有仿佛，而丹砂紅色，最不可及。宋人摹唐五代，如出一手，秘府寶藏，良有以也。後人傳移，惟求影響。師心改造，隨手苟簡。縱有精工，終乏天趣。張彥遠云：『好事之家，宜置宣紙百幅，用法蠟之，以備模寫。古時拓畫，十得八九，不失神彩，亦具筆踪。御府拓木，謂之官拓。宋內庫、翰林、集賢、秘閣，拓寫不輟，故有非常好本，拓得全神，允宜寶護。既可留為證驗，亦得窺厥妙能。』[六] 是以訪豪家之秘，仰寺壁之全，潛心勾勒，曲折取神，將古人之畫，皆成我之畫。但恨古人不見我，復恨我不見古人，傳模至此，神乎技矣。夫書三寫則魚成魯，帝成虎；畫屢移則遠者近，向者背。維摩百補，蠟本三寄，無一筆似者，元章所以興歎也。若契丹之本，乃在廟堂。嘉陵之江，元無粉本。此上智之品，造化為師，不待傳模，自然合度。』豈葫蘆依樣、魚目混珠者，所可比儗哉！

贊曰：格非自鑄，迹踐古人。追魂攝魄，作贋逼真。豈襲色相，在得精神。張吳再見，邊趙後身。

定勢第卅四

夫素彩異區，彰施殊術，莫不因形立體，即體成勢。勢也者，有氣以運之也。如機發矢直，澗曲湍回，自然之趣也。圓者規體，其勢也自轉。方者矩形，其勢也自安。畫之體勢，亦若是而已。是以文辭盡情，繪事圖色。情交而雅俗異勢，色糅而犬馬殊形。效南宗者必歸渲淡之門，模北宗者自入巧密之路。鎔範所擬，嚴郛難逾也。總覽畫區，參觀群勢。山列賓主，水流緩急。石顯棱角，樹露矯巔。橫嶺平夷，孤峰峻峭。巒頭圓渾，懸崖危險。遙岑層疊，寸草尺木。俱有勢也。神仙士女，坐臥行走。衣冠劍佩，言語顧盼。各有勢也。花木之澹濃榮悴，禽鳥之翔集鳴食，畜獸之毛骨牝牡，樓閣之鈎心鬥角，勢不一也。主鑒戒者，準的經典。觀道德者，儀型聖賢。扶名教者，楷式忠孝。仰高節者，師範隱逸。勵風俗者，體制耕織。寫景物者，模仿山川。規靡麗者，刻鏤豪華。所習不同，所務各異，自然之勢也。勢欲左行，必先經營于右；勢欲右行，必先衡量于左。在上者，勢欲下垂；在下者，勢欲上聳。如樞運關，如轄制輪，操之有要，其勢自得也。昔愷之論畫，以勢為尚。論孫武云『置陣布勢，是達畫之變也』。論壯士云『有奔騰大勢』，論三馬云『騰驤虛空，於馬勢盡善也』。論七佛云『衛協手傳而有情勢』，論清游池以為『舉勢變動，多方可知』。古人筆墨，循體而成勢，隨變以見長。勢平則筆不反

用，勢斜則墨亦橫行。皴隨勢染，則通體活潑。苔乘勢點，則萬象鮮明。得勢則任意經營，毫芒皆趨；失勢則盡心修飾，滿幅都瞍。勢之推挽，在乎幾微；勢之團結，存乎相度。畫已盡而勢有餘，斯爲妙也。世俗流隨，率好詭巧。背舊趨新，反正效奇。顛倒回互，訛勢所變也。然密會者以意新呈巧，苟異者以失體成怪。新學之史，逐奇而失正；舊練之才，守正而出奇也。

贊曰：形生勢成，乘機而行。剛柔異體，穠淡殊情。矢激繩直，湍回規呈。效奇反正，存乎神明。

通變第卅五

化而裁之，謂之變；推而行之，謂之通。《易》：『窮則變，變則通，通則久。』變通者，趨時者也。畫之爲道，一《易》理也。成天地之文，定天下之象。參伍以變，錯綜其數。非至聖無軌，微妙玄通者，其孰能與於此？蓋作會之體有常，變畫之數無方。象人肖物，範水模山，神理一定，有常之體也。陰陽向背，濃淡淺深，無方之數也。神理有常體，必資於故實；通變無方數，必酌於新奇。故能騁無窮之秘思，抒不竭之俊才。而或筆力不逮，神氣小乏者，非經畫之意盡，乃通變之術疏也。是以歷代彰施，百家千變。農畫八卦，黃畫五岳，質之至也。虞畫五采，則麗於黃世。夏畫九鼎，則繁於虞時。商畫良弼，則縟於夏年。周畫設色，則華於商代。

至於煥文佐治，其揆一也。秦之丹青，矩式周人。漢之布色，則效秦世。六朝名家，顧慕漢風。

五代妙手，瞻望唐采。宋元風格，追摹五代。勝國筆迹，寫放宋元。摧而論之[七]，黃農簡而

略，虞夏質而樸，商周華而醇，秦漢艷而備，魏晉精而密，唐穆而厚，宋雄而刻，元秀而韻，明澹

而逸。自黃及明，彌近彌薄，何則？兢今疏古，風輓氣衰也。故人物自顧、陸、展、鄭，以至僧

繇、道元，一變也。山水自宗炳至大小李、王摩詰，風輓氣衰也。荊、關、董、巨，又一變也。劉、李、

馬、夏，又一變也。子昂近宋，人物為勝；啓南近元，山水為尤。米高以簡略取韻，倪迂以雅弱

取姿。通其變，極其數，得風氣之先也。總以成文定象，循環相因，雖軒輊出轍，而總入環內。

故謝赫云，駿之『變古則今，皆創新意』，雲度『畫有逸方，巧變鋒出』，張則『變巧不竭，若環無

端』。陳姚云，謝赫『麗服靚妝，隨時變巧』[八]，彦悰云，立本『變古象今，奇態不窮』。孝師鳥

雀，奇變誠為酷似。薩陀初花，晚葉變化多端。道醇云，王瓘變法取工，『不失其妙』[九]。高益

『變通應手，不拘一態』，張昉『用意敏速，變態皆善』。作畫者以通變為極則，評畫者以通變為

神品。并皆博覽精閱，憑情會通。廢古人之短，成後世之長。改張琴瑟，思入風雲。不泥一

株，奪筆皆妙也。故守正出奇，還宗經史；矯訛翻淺，必本漢唐。斟酌乎厚薄之間，隳括乎雅

俗之際，可與言通變矣。若委瑣齷齪，拘墟凝滯；騁騏驥於中庭，練青絳而不化；烏足窺玄黃

之樞轄，通乾坤之機要也？

　贊曰：五采日新，趨時無路。變則可久，通則不乏。望今制奇，參古定法。化裁推行，神

明斯業。

校勘記

〔一〕『會』疑當作『畫』，據上文『畫無骨則不能成畫』。

〔二〕見清文淵閣四庫全書本荊浩《筆法記》。

〔三〕見函海本韓拙《山水純全集》『林木』。

〔四〕見荊浩《筆法記》，文字略有不同，原文爲：『（項容山人）用墨獨得玄門，用筆全無其骨。』據清文淵閣四庫全書本《筆法記》。

〔五〕此句見津逮秘書本張彥遠《歷代名畫記》卷五『晉』。

〔六〕此句張彥遠原文：『好事家宜置宣紙百幅，用法蠟之，以備摹寫。顧愷之有摹拓妙法。古時好拓畫十得七八，不失神采筆踪。亦有御府拓本，謂之官拓。國朝內庫、翰林、集賢、秘閣拓寫不輟。承平之時，此道甚行；艱難之後，斯事漸廢。故有非常好本拓得之者，所宜寶之，既可希其真踪，又得留爲證驗。』據津逮秘書本唐張彥遠《歷代名畫記》卷二『論畫體、工用、拓寫』。

〔七〕『摧』疑當作『推』。

〔八〕『陳姚云』疑當作『陳姚最云』，『巧』疑當作『改』，據津逮秘書本唐張彥遠《歷代名畫記》卷七『南齊』。

〔九〕『王瓘變法取工，不失其妙』句，不見於劉道醇《宋朝名畫評》評『王瓘』中，『不失奇妙』句見於評『王靄』，『靄能停於取像，側背分衣，周旋變通，不失其妙，可列神品中』。據天一閣藏本《宋朝名畫評》卷一『人物門第一神品六人』。

氣韻第卅六

荆浩六要，一曰氣，二曰韻。謝赫六法，一曰氣韻生動。氣者，心隨筆運，取象不惑也；韻者，隱迹立形，備遺不俗也；生者，生生不窮，深遠難盡也；動者，動而不滯，活潑迎人也。蓋傳於華實之表，成於形似之外，若由天造，非假人謀也。夫陰陽生物，必有氣以包形，金石諧聲，必有韻爲盡美。惟畫亦然。故凝而無迹則氣盈焉，雅而不陋則韻勝焉。譬諸公幹，文章時有逸氣。張旭草書，純以氣勝。氣固拯亂之軍，韻即砭俗之藥。若五采豐贍，二妙泯滅，則雕藻失鮮，象形乏味，筆墨雖行，類同蔑物。是以錯雜靡統，鬱結莫舒，則無氣之徵也。索寞意盡，膏流不潤，則無韻之驗也。愷之調高，意在筆先，畫盡意在，所以全神氣也。探微破滯，一筆而成，連綿不斷，取其氣脉通也。僧繇精備，設色濃古，位置爾雅，惟其骨氣俊偉也。道子超逸，出新意於規矩之中，寄妙理於豪放之外，所以生意流動也。若雲漢圖開，觀者覺熱；北風畫展，見者皆寒。寫大士者，渡海風滅。貌真武者，叩之響應。繪猫則懸壁以絕鼠，畫龍則點

吴江迮朗卍川

晴而飛去。豈徒點畫無痕，皴染不澀哉！生動之至，氣韻足也。故論衛協，則云頗得壯氣。論陸綏，則曰體韻遒舉。論駿之，則曰神韻氣力，不逮前賢。論謝赫，則云氣韻精靈，未極生動。可知乏於生氣，絀於雅韻，皆屬無形之病，終為有目所譏。故點拂蒼勁，不形羸弱，是為筆氣。漬水深厚，不涉淺薄，是為墨氣。傅彩鮮妍，不染泥滓，是為色氣。聰明天縱，製置工巧，是為才氣。規模深遠，跨邁流俗，是為氣度。枒柚予懷，層出不窮，是為氣機。氣之所至，韻亦流焉。韻與氣并，品斯純矣。故秦漢以前，簡略得神。唐及五代，穠厚取姿。宋以刻劃成趣，元明以淡墨淺染為雅。雖畫家升降之數，亦氣韻醇澆之漸也。然而論氣韻者，必曰生知，不可以巧密至，不可以歲月到。是猶懸崖斷壁，絕人攀躋矣。解之者曰讀萬卷書，行萬里路，似可學也，而其難更甚！豈知人各有筆，天生八妙，反己而求，靜觀自得。一曰安閒，如春波鷗卧；二曰清蕭，如秋霜月皎；三曰曠遠，如海闊天空；四曰古雅，如夏鼎商盤；五曰溫潤，如珠玉生光；六曰生辣，如桂薑入口；七曰風華，如淺水映新荷也；八曰情致，如異鄉遇故舊也。信揮灑以流露，隨賞鑑而分呈。非為生知，添穿鑿之言，實為氣韻，絕旁求之路。備厥八美，固入曹吳之室；得其一體，亦升王李之堂。若拈管和煙，了無一得，則投筆焚研，終身不畫可也。

　　贊曰：勃勃生氣，飄飄神韻。如蝶登仙，似酒成醞。八妙可求，六長斯近。何必生知，風斤自運。

筆墨第卅七

蒙恬不拔兔穎，則萬古無筆矣。李超不燃松烟，則萬古無墨矣。萬象潛於握管，千里掃以揮毫，形質俱立，陰陽皆分。故筆動爲陽，墨静爲陰。陽以筆取氣，陰以墨生彩。體陰陽之秘奥，合天地之自合也。攻金之工，畫以金鑄。丹漆之匠，采用漆膠。至於畫繢之事，非筆墨不爲功。洪谷子云：『道子有筆而無墨，項容有墨而無筆。』[二]豈真無筆墨哉？皴染太少而骨勝肉，即謂之無墨；烘染過度而肉勝骨，即謂之無筆。蹊徑顯露，而少混成，則有筆無墨也。斧鑿無痕，而多變態，則有墨無筆也。先理筋骨而積漸敷腴，運腕深厚而用意輕鬆，則有筆有墨也。枯澀爲基而點染蒙昧，堆砌爲主而洗發不出，則無筆無墨也。用墨太微，則失其向背，鄰於氣怯而弱也。用墨太多，則失其真體，掩没筆踪而濁也。石分三面，此語是筆亦是墨也。右軍喜鵝，意取轉項，執筆轉腕，善用不滯，書畫一體也。故畫家用筆，先祛四病，板、刻、結、礓也。板者，腕弱筆癡，取與全虧，物狀平扁，不能圓渾也。刻者，用筆中疑，心手相戾，勾畫之次，妄生圭角也。結者，欲行不行，當散不散，似物滯礙，不能流暢也。礓者，謹細癡拘，全無變通，類同羲物，狀如雕切也。欲藥四病，功歸鍊筆。窗明几净，筆精墨良。寫放枝葉，生動飄蕩。規摹坡石，磊落蒼秀。學力既久，火候自到，

病斯絕矣。故墨有六彩，筆有八法。六彩者：黑白，乾濕，濃淡也。八法者：一曰斡，淡墨重疊，旋旋而取之也；二曰皴，銳筆橫臥，惹惹而取之也；三曰渲，有意無意，水墨再三淋之，使人不知數十次點染也；四曰刷，以墨水滾同而澤之也；五曰捽，筆直往而指之也；六曰擢，筆特下而指之也；七曰點，筆端注之，施於人物，亦施於木葉也；八曰畫，尺引筆去，用於樓閣，亦用於松針也。八法精，六采煥，三病除，兩美合矣。至於尖圓粗細，如針似帚，退埃藍水，或焦且宿，筆用中鋒，心正腕懸，則下筆圓渾，不生圭角也。墨用積水，或濃或淡，積於絹素，盎然溢然，冉冉欲墮，則烟潤不澀，深厚不薄也。要之，使筆而不爲筆使，用墨而不爲墨用，則揮灑之玄要，神妙之秘奧也。若王洽、張璪之潑墨，手摸脚蹴。東坡、南宮之墨戲，紙筋蓮房，則不用筆也。古人畫像，專用赤脂、檀粉。崇嗣花卉，惟用五采布成。則不用墨也。然此酒狂詩聖，乘興偶爲。未可因一時之戲，定百家之範，投不律，屏陳玄，不持寸鐵而白戰也。

贊曰：一筆不苟，惜墨如金。權衡骨肉，漬染淺深。錙毫溢艷，點漆成琳。窮源溯本，在正其心。

名意第卅八

六經異名，一意貫通。憂世覺民，《易》意也；本道出治，《書》意也；移風化俗，《詩》意

也；，明物察倫，《禮》《樂》意也；，褒善貶惡，《春秋》意也。本六經之意，發五采之象，立象以盡意也。是故畫蚩尤，示凶威也；，鑄九鼎，別神姦也；，陳九主，勸君善也；，制九旗，昭軌度也；，陳尊彝，蕭清廟也；，域廣輪，辨疆理也。貌在雲臺，惟忠惟孝；，象登麟閣，有烈有勳。陸機云：『丹青之興，比《雅》《頌》之作。』此之謂也。漢明宮殿，取諸經史。蜀郡學堂，義存勸戒。馬后尚願載君於堯舜，石勒猶觀自古之忠孝。

此以畫爲諫也。若虛論畫，約有八體：一曰典範，二曰觀德，三曰忠鯁，四曰高節，五曰壯氣，六曰寫景，七曰靡麗，八曰風俗。屏繪妲己，班生借進讜言；，旨承大宗，呂紀諫執藝事。

《春秋》《毛詩》《論語》《孝經》《爾雅》，暨蔡邕之《講學》，僧繇之《孔子問禮》，法士之《明堂朝會》，立德之《封禪》，典範也。契丹之《辛毗引裾》，立本之《元達鏁諫》，道子之《朱雲折檻》，忠鯁也。愷之之《祖二疏》，王廙之《木雁》，史無名之《帝舜英皇》，子虔之《大禹治水》，戴逵之《列女》，探微之《勳賢》，觀德也。

藝之《屈原漁父》，伯珍之《巢由洗耳》，曹髦之《卞莊刺虎》，宗炳之《師子擊象》，僧繇之《漢武射蛟》，壯氣也。明帝之《輕舟迅邁》，衛協之《穆天子宴瑤池》，道碩之《金谷》，愷之之《雪霽望五老峰》，寫景也。戴逵之《南朝貴戚》，袁蒨之《丁貴人彈曲項琵琶》，周昉之《楊妃架雪衣女亂雙陸局》，靡麗也。思遠之《剡中溪谷村墟》，契丹之《長安車馬人物》，景貞之《永嘉居邑》，韓滉之《堯民擊壤》，風俗也。〔二〕

八體攸分，名隨意立。可以感發天良，可以考證得失。是以見三皇五帝，莫不仰戴。見三季異主，莫不悲惋。見篡臣賊嗣，莫不切齒。見高

節妙士，莫不忘食。見忠臣死難，莫不抗節。見放臣逐子，莫不歔息。見淫夫妒婦，莫不側目。見令妃順后，莫不嘉貴。一揮毫而吉凶悔吝顯於文象，一施粉而華袞斧鉞嚴於筆削。豈徒玩風月，譜花鳥，紀山川，留形容，飾屏障，充笥篋哉？夫禹、皋、伊、旦之謨猷，蘊積胸中；顏、曾、冉、閔之德行，懋修平日；則一時興寄丹青，千載芳流金石。誠哉！名教樂事，異乎博弈用心也。

贊曰：畫教翼經，有則有典。彰孝標忠，懲惡勸善。風俗可移，人心以轉。權在丹青，曷不黽勉。

命題第卅九

風雅繼『三百』之軌，敷陳沿『六義』之流。《關雎》《殷武》，具有篇名。京都、風月，各標賦目。彰施五采，亦有題也。詩無題則不成詩，文無題則不成文，畫無題則不成畫也。《說文》云：『題，額也。』人之眉目於此分也，故亦謂之目也。古今畫題，遞相肇造，至有明而大備，惟兩漢則莫考也。晉尚故實，愷之《夜游西園》也。唐飾新題，思訓《仙山樓閣》也。宋圖經籍，公麟《九歌》，和之《毛詩》也。元寫軒亭，子昂《鷗波》，叔明《琴鶴》也。明製別號，六如《守耕》，徵明《菊圃》《瓶山》，十洲《東林》《玉峰》也。五等可觀，軒亭最雅。雲林耕漁軒，叔

明聽雨樓。故家佳勝，千秋在目。可知白古帝王，爰及名公鉅儒，相襲而畫，皆有所爲也。昔戴安道畫《南都賦》，范宣以爲有益前代，衣冠、宮室、人物、鳥獸、草木、山川，莫不畢具，咸有考證。是以賦爲題也。成都周公禮殿，晉州刺史張牧畫壁三皇五帝至漢以來君臣賢聖，令人仰見萬古禮樂，王右軍恨不克見。是以古人爲題也。凡畫山水，須按四時，或曰烟籠霧鎖，或曰楚岫雲歸，或曰秋天曉霽，或曰古家斷碑，或曰洞庭春色，或曰瀟湘霧迷。如此之類，謂之畫題。此洪谷賦、摩詰論、郭熙訓，參之《宣和譜》，可以觸類引伸。故如春山蕭寺，設色春山、幽谷春歸、春景牧牛、斜風細雨、滿溪春溜，皆春題也。夏山早行、夏景晴嵐、夏雲欲雨、夏山風雨、夏山飛瀑、夏日玩泉、濃雲欲雨、驟風急雨，皆夏題也。秋山樓觀、秋山瑞靄、秋景漁父、秋江早行、秋嶺遙山、山鎖秋嵐、秋江閒釣、秋江喚渡、烟靄秋涉、初秋雨過、平遠秋霽、秋西風欲雨、遠水澄秋，皆秋題也。冬晴遠岫、冬景遙山、冬晴漁浦、寒溪漁舍、雪江勝賞、雪江詩意、雪岡渡關、雪川羈旅、雪景餞別、雪景待渡、群峰飛雪、艤舟沽酒、水榭吟風，皆冬題也。烟嵐春曉、雨餘春曉、春山曉渡、烟嵐秋曉、秋山晚景、晴嵐曉景、曉嵐平遠、曉林野艇、洞庭曉照、横峰曉霽、春嵐曉靄，皆曉題也。春山晚照、秋山晚渡、晴峰晚景、長江晚靄、瀟湘秋晚、疏林晚照、渭川晚晴、平川返照、暮山烟靄、僧歸谿寺、客到酒家，皆晚題也。木有怪木、古木、老木。雲有雲橫谷口、雲出巖間、白雲出岫、輕雲下嶺。石有怪石、松石、林石。烟有烟生亂山、暮靄平林。水有回溪瀠撲、雲嶺飛泉、遠水鳴榔、烟溪瀑布。以及水村漁舍、憑高觀耨、平沙落雁、平林。

橋杓樵蘇，皆雜題也。[三]　牧笛歸牛、葵花戲猫、內廄調馬、明皇射鹿、牧放群驢、筠竹乳兔、瑞蕉、獅犬、畜獸為題也。鷦鴣藥苗、牡丹孔雀、梅花鶺鴒、梨花翡鴒、芙蓉鸂鶒、蓼岸鷺絲、夾竹來禽、水石雙禽、棗棘鶺鴒、海棠鸚鵡、桃花雞雛、芍藥鳩子、花鳥為題也。郭熙云：『昔人清篇秀句，發於佳思。錄其一聯半語，亦可備觀。如「行到水窮處，坐看雲起時」「天遙來雁小，江闊去帆孤」「谿雲初起日沉閣，山雨欲來風滿樓」。』[四]以詩為題也。辨寒暑，識朝暮，貫經史，通百物，隨時布置，博雅炳蔚也。然而仁者樂山，一叟支頤於峰畔；知者樂水，一人側耳於溪邊。仁智所樂，豈一夫可罄括哉？宜加樂天草堂，山居之意裕如也。摩詰輞川，水畔之樂饒給也。至如道亨入學，畫『蝴蝶夢中家萬里』，蘇武牧羊北海，被氈枕節而臥，雙蝶飛颺其上，得『萬里』意也。宋徽宗立畫院，召名公角藝，試以唐人詩句，如『竹鎖橋邊賣酒家』，眾畫酒肆，李唐於橋邊竹外挂一酒帘，得『鎖』字意也。『踏花歸去馬蹄香』，眾畫馬上看花，一史於落紅徑上掃數蝴蝶飛逐馬後，得『香』字意也。『萬綠叢中一點紅』，或畫桑園一女，或畫萬松一鶴，或畫楊柳樓臺，立一美人，松年獨作萬派海水，一輪紅日，規模闊大，立意超絕。上皆喜賞，并中魁選。可知題各有意，意出於思，但憑五采塗抹，弗用寸心雕鏤，縱騁一時之妍，難合古人之妙。故見淺識陋者，點綴了無意味；功深學博者，運思曲盡精微。杼柚不同，聖凡立判也。要之，陶鈞畫意，貴在虛靜。銷沉萬慮，疏瀹寸衷。訴天真宰，入風雲以收變態。穿地新萌，闢草昧而建經綸。樞機一動，物無隱迹。關楗將開，文無遁心。爰乃縱橫合度，左右逢源。極貌

寫物而不失玄解，窮力追新而不流纖巧。此結構之首術，杼柚之大端也。若軒轅問道而用唐帽，堯民擊壤而用宋巾，胸無學問，矜眩細巧焉。知古人作畫，別有意旨哉！故知南北。

贊曰：請問其目，會有典則。抽秘騁妍，構新儷色。巧奪天工，妙窮人力。棄鼓投針，違

曰：『自題非工，不若用古；用古非解，不若無題也。』[五]

去瑕第卅

白圭之玷，尚可磨也。畫有玷，不可磨耶！農夫見莠，其必鋤也。畫有莠，不當鋤耶。《抱朴子》曰：『瓊珉山積，不能無挾瑕之器。鄧林千里，不能無偏枯之木。』又曰：『小疵不足以損大器，短疵不足以累長才。』然而一毫有疵，百病叢生。如毛嬙、西施，蒙蝐皮、衣豹裘，則莫不睥睨而掩鼻。施芳澤、正蛾眉，則莫不憚慄而瘍心也。是以衛協凌跨群雄，而未能該備。張墨極妙參神，而未能精粹。駿之神韻氣力，不逮前賢。袁蒨忘守師法，更無精意。曇度纖微長短，往往失之。惠遠塊然泥滯，頗有拙也。劉瑱形製單省，謝赫氣韻精美，未窮生動之致，筆路纖弱，不副壯雅之懷，僧繇聖賢矖矚，小乏神氣。夫以逸才爽迅，精思纖密，運奇布巧，猶有小疵。雖不貶十城之價，亦難掩一斑之玷。然則畫之瑕累，可勝道哉！郭熙云『所養不擴

充，所覽不純熟，所經不眾多，所取不精粹』〔六〕，皆瑕之內積者也。專於坡陀，失之粗；專於幽閑，失之薄；專於人物，失之俗；專於樓觀，失之冗。專於石則骨露，專於土則肉多，筆迹不渾成，謂之疏疏，則無真意；墨色不滋潤，謂之枯枯，則無生意。水不潺湲，謂之死水。雲不自在，謂之凍雲。山無明晦，謂之無日影。山無隱見，謂之無烟靄。皆瑕之外著者也。花木不時，屋小於人，樹高於山，橋不登岸，有形之病也。氣韻俱泯，物象全乖，筆墨雖行，類同氪物，無形之病也。二病之外，厥有四病：一曰板物，狀不圓渾也；二曰刻勾，畫生圭角也；三曰結滯，礙不流暢也；四曰礶拘，謹無變通也。四病之外，又有四患：積惰氣而強之者，迹軟懦而不決，筆硬近於邪俗，筆嫩近於甜俗，去之貴吮吮也。四患之外又有四弊：積昏氣而汨之者，狀黯猥而不爽，此神不與俱成之弊也；以輕心挑之者，形脫略而不圓，此不嚴重之弊也；以慢心忽之者，體疏率而不齊，此不恪勤之弊也。不決則失分解，不爽則失瀟灑，不圓則失體裁，不齊則失緊慢，此最作者之大病也。四弊之外，又有五忌：曰冗，曰雜，曰套，曰俗，曰濃淡無分。五忌之外，又有十二忌：一曰布置迫塞，二曰遠近不分，三曰山無氣脉，四曰水無源流，五曰境無夷險，六曰路無出入，七曰石止一面，八曰樹少四枝，九曰人物傴僂，十曰樓閣錯雜，十一曰渲淡失宜，十二曰點染無法。凡此瑕病，易犯難治。要在琢以微言，攻以古迹，必使神與理合，彌縫莫見。其隙素與絢和，吹求不得其疵。比蟬蛻於濁穢，出美玉於醜璞。庶可歷久而彌光，不至初炳而後渝也。

贊曰：瑾瑜匿瑕，丹青叢惡。才有瑤璵，玷必攻錯。無將穢埃，自塵丘壑。庸史膏肓，不可救藥。

校勘記

〔一〕見荆浩《筆法記》，原文略有不同，原文爲：『項容山人樹石頑澀，棱角無踪，用墨獨得玄門，用筆全無骨……吴道子筆勝於象，骨氣自高樹不言，圖亦恨無墨。』據清文淵閣四庫全書本《筆法記》。

〔二〕自《春秋》《毛詩》《論語》至『風俗也』，見津逮秘書本宋郭若虛《圖畫見聞志》卷一『叙圖畫名意』。

〔三〕自『木有怪木、古木、老木』至『皆雜題也』，見清刻本明唐寅《六如居士畫譜》卷一。

〔四〕見清文淵閣四庫全書本宋郭熙撰、郭思編《林泉高致集》『畫意』，文字略有不同。

〔五〕此句見明末清初沈顥《畫塵》，據明末刻本本《畫塵》。

〔六〕見清文淵閣四庫全書本宋郭熙撰、郭思編《林泉高致集》『山水訓』，文字略有不同。原文爲：『所養之不擴充，所覽之不淳熟，所經之不衆多，所求之不精粹。』

繪事雕蟲卷第九

落款第卌一

古者典曰堯舜，謨曰禹皋，誥曰仲虺，訓曰伊，命曰說。署作述之人，肇題名之制也。鐘鼎彝器，皆有款識，所以紀歲月、表勳勞、顯姓名、示子孫也。故畫亦題名，謂之落款。或手自志記，或名賢序跋。仿夏商之器，銘詞簡略；祖周秦之式，題字紛繁。并表彰神妙，品評優劣也。

漢魏唐宋，多不書款，深隱石隙，晦藏樹背，恐書不精，有傷畫局也。紹興內府，裝飾古畫，前輩題識，悉行刪去。授受之源委，考訂之歲月，邈不可稽，識者憾焉。自元以後，書畫并工，附麗成觀，琳琅駢集。勝代畫院，沿襲宋制，衆工呈稿，不列名氏，水陸佛像，金碧輝燦，皆無款也。

松年記名於松背，蕭澄寓字於回波。雲林詩意清高，字法遒逸，或詩尾用跋，或跋後繫詩，隨手生趣，後學之師也。叔明小篆精工，衡山行款清整。石田晚年，題寫灑落，每侵畫位，翻多奇致，白陽、包山，多仿效也。要之，天地位置，左右經營，有天然落款，待人題跋之處，遷乎其地，弗能爲良。故工細者，款尚篆楷。寫意者，款用行草。烟雲滿紙者，題字宜少。點染兩三枝

者，綴句可多。若隨意縱橫，無端填塞，非枘鑿即贅疣也。嗟嗟！九垓遼闊，千祀渺茫。忠臣孝子，義夫貞婦。碑碣湮沉，清芬磨滅者，何可勝數！區區繪事，咄咄隱名。或塵埋而溝廁，或女裂而軍囊。不逢李水墨，莫識韓、展上品。漫題勾龍爽，誰知荊、范真踪。埋尺璧於重壤，封文錦於沓櫃。執賞埋翳之珍，徒增抑鬱之慨耳。庸史好名，到處題款。甚至執無名之畫，假古人之名。牛必戴嵩，馬必韓幹，山水輒署荊、關，花鳥動書邊、徐。削圓方竹，重漆古琴。不足欺世，徒供大噱耳！

贊曰：書聖酒仙，款題何害。拙則宜藏，沒字為最。無逞塗鴉，翻污采繪。玉韞劍埋，聲華自貴。

粉本第卅二

盈天地間，皆圖畫也，皆粉本也。何必前人遺稿，始為後學楷模？然六合茫茫，課虛責有。千形蠕蠕，底處引端。則獨開生面，草創為難；而依樣葫蘆，傳模尚易。蓋古人師造化，後人師古人。真迹珍藏，固可移寫。粉本留貽，亦徵秘奧也。若吳生往寫金陵，曰『臣無粉本，并記在心』。郭諲遍游名山，曰『豈必譜也，畫在是矣』。羽材畫龍，變化不測，了無粉本。之璜山水，不襲粉本，自創規制。說之《白蓮社圖》，以己意為粉本，使人模寫潤色，并胸有丘

鑿，觸手成趣。不乞靈於舊稿，自建標於新意。游乎規矩之中，超乎繩墨之外也。契丹畫本，笑指宮闕。忠恕妙圖，巧極盤車。所謂從心所欲不逾矩，猖狂妄行而蹈乎大方者也。至於董源以江南山水爲稿本，子久以虞山雲樹爲臨勒，河陽以眞雲驚涌作山勢，可知古人粉本在大塊之內，吾心之中，慧眼人能自得也。阿房宮樣，文矩之筆。京洛寺壁，白畫樹石，頗似立德，驗以粉本，可證眞僞也。獨孤妃《按曲圖》周昉粉本。宋文宗《萬歲山》，大年珍藏。宋院定制，衆工作畫，先呈稿本，而後上眞，勝代因之也。畫佛有三家之樣。王殷有《粉本佛像法成畫樣》十五卷，柳七師分其三。伯駒兄弟之遺稿，趙大亨獲者最多，故作贋亂眞也。隋唐名手之畫樣，德玄得其百本，故所學精博也。夫正本不得，求其粉本，良以草草屬稿，匆匆結構，不經意處，有自然之趣，初搆思時，見增減之巧。故歷代名家，多寶蓄之。宣和、紹興，御府所藏，皆神妙也。然而流傳甚少，未及正本之多。故歷代名家，多寶蓄之。宣和、紹興，御府所藏，皆珍，蓬蒿不成櫃，魚目豈爲珠？　壽陵匍匐，非復邯鄲之步；里醜捧心，不關西施之嚬矣！　於是見本即勾，遇稿皆

贊曰：造化可師，聖者草創。抽秘騁妍，經營新樣。浩浩天眞，超超意匠。百一留傳，珍逾寶藏。

靈異第卅三

生人伎巧，至畫斯極。窮天地之不至，顯日月之不照。揮纖豪之筆，則萬類由心，展方寸之能，而千里在掌。故妙將入神，靈則通聖也。愷之糊櫥，妙畫通靈，如人登仙，桓玄竊去也。若夫雲漢圖成，觀者覺熱，北風畫就，見者生凉，丹青氣候，四時合序也。徐邈畫鱠，群獺競來。不興繪龍，祈雨即應。長康貌鄰家之女，針心即痛。僧繇繪寺壁之龍，點睛飛去。子華之馬長鳴，如索水草。吳生之驢夜起，踏碎用具。庭光方寫普賢，筆端舍利從空迸落。吁！可怪也。思訓游魚，風吹入池，僅存素紙。摩詰大石，雷拔入山，竟成空軸。牽馬訪醫，幹曾設色。留馬渡江，神以夢求。隨意所匠，冥會所肖也。歸真作鷂，雀鴿自遠。師訓補足，跋者能履。延昌獅可已痁，不讓吳生辟邪也。道宏土神，令人致富。智平觀音，忽見光相。紫霧龍宮，翠蓬神闕。君璧二圖，虹氣貫月。并寶瑞也。羽材畫龍，呼之即來。子長禽鳥，火中飛出。高澱菊竹倒垂，觀之瘧瘥。張金猫懸室中，真者怒鬥。并天姿高邁，學力淵深，浸潤繩墨，超躍規矩。精微足以窮幽測深，玄妙足以通神悟靈。若庖丁解牛，若郢匠削堊，若裴旻舞劍，若張旭作草。藝也，而通乎道。聖也，而入於神。故能獻異徵奇，端倪莫測也。彼智短能索，筆滯墨凝，功既虧乎格致，才又乏夫飛動，烏能興雷雨於壁間，聞水聲於掩障哉！

贊曰：法備理賅，四聖之亞。龍既能飛，馬還堪駕。絕艷驚才，通神入化。技至此乎，莫名厥價。

品質第卅四

夫名驚破壁，望重員光。頑艷共賞，朝市爭購。公卿挾貴以相煎，商賈懷貲而曲誘。疊其威則鐖鍊投珠，貪其利則歡忻炫玉。規格卑矣！識趣陋焉！然而五石十水，王宰不受促迫。〔二〕乘醉大呼，昌嗣且詬强求。〔三〕吾豈畫師，百折不回。苟非其人，一介不與。雖云小技，良堪程器也。若延壽受賂，漢宮之美貌非真。王濛好酒，驢肆之輴車可畫。邈卓不善修飾，國養衣冠。卑鄙爛瓜生菜，獲金五百。都下院前，增價十倍。窺鄰女之美艷，作像針心。臨白鷹而逼真，還人贗本。此畫人之疵咎，同文士之瑕累也。權維畫人，有不堪者八，有可效者五。

獻藝公卿，攀鱗侯伯；冀長價於龍門，甘逐臭於馬廄；渺顏色之難覯，鬱賞鑒以何期？是曰趨勢，一不堪也。橐筆銅陵，解衣金穴；竊宵燭之末光，邀潤屋之微澤；分雁鶩之稻粱，霑玉斝之餘瀝。是曰媚富，二不堪也。弱冠王孫，綺紈公子；招徠戚里，羈入賓館；聽指揮如驅羊，應叱詫以類狗。是曰人役，三不堪也。張素囂塵，炫采鄉壁；尋常行路，屢爲寫貌；濁穢工伎，雜處爭能。是曰筆濫，四不堪也。求善價，較錙銖；村田之樂鬻於市，長短之繪差其

米，贅幣豐則一櫥俱付，黄白靳則片羽難尋。是曰市道，五不堪也。珠非舍利，金不剖環；縱横方外之筆，要結富貴之交；干謁王侯，一紙邀錫十資，傾動豪俠，尺幅致施百萬。是曰壞律，六不堪也。青樓搦管，紅袖調脂，以蘭得名，寫容寄客，借春風之粉墨，致車馬之盈門。是曰誨淫，七不堪也。妙姁鷙鳥，讒搆紅衣，藝逼己而募人殺之，伎出衆而陰與鳩之；睚眦虫芥，爲賢害能。是曰險士，八不堪也。士端父子，爲元帝所使；劉岳入蜀，爲護軍所迫；立本臨池，爲太宗所辱；公私使令，厮役爲伍；羞恨流汗，投筆焚研；對同僚而生愧，戒子孫以勿習。一可效也。道子却金帛請觀舞劍，鴻一辭諫議願就草堂；聞笛寫竹，輟綺饋而旋裂；芙蓉數紙，銀杯贈而輒焚；細帛良金，顧生不顧；百金一筆，陳植未予；李成謝四皓之書，衡山斥商人之金；介於石，不終日。二可效也。靈省傲岸，不知王公之尊；孫位襟抱，不聽豪貴之請；頭可得，蘭不可得，所南不屈於宰；圖可獻，人不可見，知微自遠於鎮。索劍欲誅，李雄何曾惴惴，苦書樂畫，郭純不能草草；仲圭抗簡孤潔，勢力不能奪；子忠掉頭弗顧，窮餓弗能移。并志節高邁，放達不羈，三可效也。廣寧斷拇指；游於峰泖，守仁自甘寒苦。大節攸關，雲林不受；宸濠延請，郭詡不往；脅以白刃，趙士信歸幣，豈徒肥遯，四可效也。高致絕人，和易近物，販夫求索，坦無難色；太守攝圖，義當往役，石田一人而已。五可效也。尊五美，屏八惡，潔清自矢，皎皎有志矣。然往往聲沉迹寂，毀多譽少者，何也？江河騰涌，涓流寸折，位高者名崇而議減，職卑者才高而誚增。故愈貧薄則愈耿介，斷炊而坦腹，却醞以風鳶。安肯蹵泰山

之峻以適鑿柄之中，斂大鵬之翼以就戒旦之役哉！夫古人以畫自娛，後人以畫悅人。古以養神銷日，情屬天雲。後以要世取資，心縈垢雰。豈六法有骨而四體無骨耶？蓋習染之易移，亦廉隅之鮮礪也。故軼埃堨之混濁，懷愨素之潔清。窮則結層樓以養氣，達則指廟堂爲粉本。知己不逢，抱烟霞而深秘。賞音既遇，索縑素以何嫌。境界幽深，襟期灑落，必不與鴟鼠之徒屭立枱驅也。

贊曰：瞻仰高堅，維德之隅。辭金却幣，比玉方珠。奈何蓑陋，阿堵是圖。樂天任命，與古爲徒。

聲價第卅五

宇宙綿邈，黎獻紛雜。歲月飄忽，性靈不居。出類拔萃，智術而已。騰聲飛實，功德而已。注經釋典，馬鄭不再。惟興寄朱藍，源通蟲鳥。胸懷有萬象之立，豪翰得千祀之傳。或壯齒聲遒，或弱齡價重。或前後相形，或優劣互見。如晉之長康、唐之摩詰。梁之僧繇，隋之伯仁。宋之龍眠，與可、元章、李成、元之子昂，明之思白，并宗室縉紳，翰墨流傳，順風而呼，聲名倍震也。至於生知之聖，豪傑之士，遠邁流俗，抗衡前哲，較拖青紆紫者更接轸連袂也。是以道子一貧士，荆、關兩寒生。巨然一頭陀，松年一黃門。子久、雲林，隱

逸林泉。并價重千金，聲稱百代也。要之，以畫得名，大概有二：一曰人以畫傳，一曰畫以人傳。右丞、將軍之儔，荆、關、范、郭之屬，人以畫傳也。宋仁宗、徽宗、燕恭王、肅王、南唐後主，地位尊崇。司馬君實，道德隆重。與可、子瞻諸人，學問淵博，品望高雅。畫以人傳也。富貴尊榮，居豐暇豫，善吟能書，故畫以人傳者多也。貧士卑官，奔走道路，擾於衣食，靡遑經營，故人以畫傳者少也。夫古人得名，豈拾遺芥哉！覺三病，曉六要。貫文心，徹書法。闡揚經術，發揮史才。境界幽深，意味瀟脫。氣韻醇厚，英華懿爍。而後譽滿四海，價越百朋也。故聲者，名也。價者，值也。時畫有價，古畫無價。執畫求價，非賞鑒家也。如必手揣卷軸，口定低昂，不惜泉貨，要藏篋笥，則名價品第，斷自彦遠。仿書估以作畫估，分三古以定貴賤。董、展、荆、楊、鄭、孫、閻、吳、屏風一片，值金二萬。契丹、僧亮、法輪、乙僧，一扇值金一萬。由斯類推，荆浩一卷，宋閣用錢十萬購之，黄伯鸞加以卅萬。石田四軸，吳宧出金二百謀之，王西園易以一莊。可知自唐迄明，價與三古相若，然約略之辭，豈爲定論？大抵好之則貴於珠玉，不好則賤於瓦礫也。嗟夫！貌肖天地，性秉五行。超出萬物，最秀最靈矣。形同草木之脆，名逾金石之堅，是以含毫呪墨，殫精竭神，窮萬物之性，成一家之藝。庶可冠冕群才，膾炙百世也。若運短才以饕大名，習甜俗而盗虚聲，生前寂寂，死後泯泯，良可懼也！亦可悲也！

贊曰：富貴磨滅，忠孝埋名。倜儻筆墨，價重連城。没世不朽，先後是程。百齡影在，千載如生。

校勘記

〔一〕『五石十水，王宰不受促迫』句，參杜甫《戲題王宰畫山水圖歌》：『十日畫一水，五日畫一石。能事不受相促迫，王宰始肯留真迹。』據清文淵閣四庫全書本仇兆鰲《杜詩詳注》卷九。

〔二〕『乘醉大呼，昌嗣且詬强求』句，參宋鄧椿《畫繼》卷四：『張昌嗣，字起之，與可之外孫也。筆法既有所授，每作竹，必乘醉大呼，然後落筆。不可求，或强求之，必詬駡而走。』據津逮秘書本《畫繼》。

繪事雕蟲卷第十

吳江迮朗卍川

才略第卅六

歷代之畫富矣，盛矣。其用筆藏否可略而詳也。上古造畫，則有軒帝、史皇、重華、大禹，聰明天亶也。商主周禮，伊尹周公，多材多藝也。元君以解衣爲真，周君以畫莢爲悦，巧之宗也。戰代任武，奇踪間出。公輸寫蠡，敬君貌妻，肖形巨手也。漢室延壽，首象好醜。劉襃陽樊，皆善布色。張衡、蔡邕之倫，劉襃、張收之屬，炳彪禮樂，涼熱風雲，皆其標也。楊修點蠅，巧并不興。徐邈繪鯡，妙動明帝。神乎技矣！荀勖膏腴而未精粹，袁蒨守法而無新意，惠遠周瞻而有泥滯，夏瞻精彩而紬氣力，和璧微玷，豈貶十城之價也。愷之之迹，天然絕倫。衛協在顧生之上，王廙爲明帝之師。人重顧生、明帝，而不重衛協、王廙，良可忓悒。戴逵巧藝，靡不畢綜，仲若踵武，能世厥風者矣！探微備法，古今獨立，宗炳製序，旨遠辭堅，回紋錦連，理花勝於纓車也。吳暕雅而媚，張則橫而逸，謝赫精而微，曇度巧以變，僧繇奇而偉，并後學所仰止也。僧亮高於董展，尚子勝於法士。契丹畫本，觀者歎服。二閻馳

譽，家業克承。思訓著色，北宗權輿。摩詰渲淡，南宗首基。此變法之大際，其派不可亂也。畫馬以曹、韓爲最，花鳥以邊、徐爲祖，潑墨以張、王爲聖，有偏美也。王胐不及周昉，梁廣不及邊鸞，仲和不及李漸，各有短長也。道子有筆無墨，項容有墨無筆，采二子之長，成一家之體者，荆浩也。關仝出藍於洪谷，跂異見敗於張圖。贊華豐肥而氣未壯，衛賢深厚而皴不老。瑕瑜不相掩也。黃筌翎毛之高格，文矩士女之凝思，乾暉禽鳥之標準，昌祐點畫，亞於陸果[一]、劉褒，貫休羅漢，比諸懷素、立本、豈蒲、趙諸家能較敵也。李成近視，如遠千里，范寬遠望，不離座外，董源遠景，多寫真山，三家鼎峙也。忠恕樓閣，動合規矩。士元窗間景趣，乏烟霞之氣，議者病之。國器絶筆，何必吳生，崇嗣沒骨，愈於乃祖，知微畫隱，蜀人所重，東坡謂同工匠，雲子謂乏秀氣，意具而筆未工也。孫白以真水擅聲，屈鼎以暗靄標美，蔡潤藝顯於八作，并一時之英也。道寧得李成之氣，宗成得李成之形，院深得李成之風，是以孫購祖迹，誤售贋本也。趙昌花果，能攀前修。宋迪敗牆，克啓後進。龍章入院，則六虎標其技。元吉登殿，則猿獐遇其鵁。人情險巇，娟嫉熾而薪傳吝也。文同墨竹，富瀟灑之姿。子瞻枯楂，具風烟之境。龍眠白描，晋卿丘壑，皆巨製也。大年江湖野思，不出五百里內，尚少數千卷書也。二米掃關，李之俗，二趙探李、郭之源。一種風骨，出類拔萃也。蕭照用墨太多，宗古筆也。松年以耕織稱旨，李嵩以界畫待詔。正仲得舅氏遺法，馬遠承家學淵源。墨纖弱，各有弊也。子固窺楊湯之奧，巨然述董源之理。皆冠倫魁能也。遼胡潛仿薛稷之鶴，所翁比董羽之龍。

金逸才，頗多神妙。題子狀人以還宋，裹履寫真以免辟。蕭澥購畫於市估，仲文取法於湖州。張珪衣褶之戰掣，天來竹石之灑脫。周臣梅花之雄健，廉則孤鷹之沉鷙。雖有詭奇，皆卓爾矣。高尚書之閒逸，趙榮祿之峻拔。黃子久之逸邁，王叔明之秀潤。舊說品第，有甲乙也。然子久渾厚，雲林疏簡，各極所擅，終遜黃鶴。其他仲圭、子昭之屬，君璧、思善之儔，縱有纖弱，得三昧也。孟端畫竹，勝朝之冠。夏、陳、吳、屈，皆師其意。景昭花鳥，嬌笑飛鳴。宋元之後，殆其人矣。戴進紅袍，獨得宋法。謝、倪、石、李，望而卻步。遭讒被鴆，有自來也。劉珏攀鱗巨老，未能入室，立綱附尾黃鶴，不克通變，限於天資也。林良以草法作畫，呂紀執藝事以諫，合古意也。石田縱橫，能集大成，六如奇峭，刊落庸瑣，信士流之雅作也。周臣胸無書卷，不能免俗，十洲細過棘猴，未通筆墨，曷若衡山爛漫，自得天真也。白陽疏爽，不落蹊徑，待詔謂非吾徒，意有不滿也。若汪雲海之豪放，蔣三松之焦墨，張平山之蒼勁，鍾欽禮之機軸，異端邪學，不可用也。夫六朝骨法，多摹兩漢，五代規格，全範三唐，元可儷宋，明足希元。然而溯漢佳話，必以武帝爲稱首，援宋美談，必以宣和爲口實，何也？豈非崇畫之盛世，集藝之嘉會哉？嗟夫！此古人所以韜筆斂鋒，待時而動也。

贊曰：才難然乎，畫更不易。譽入準繩，毀流詭異。尚論古初，近及明季。低昂較然，千秋一字。

興廢第卅七

時運交移，玄黃血戰。丹青興廢，如可言乎？軒黃之世，龍馬負圖，史皇狀焉。有虞繼作，觀象彰采，共工若設色之工，西母獻益地之圖，文章煥矣！大禹敷土，丹鉛入貢。高宗夢弼，傅說肖形。然夏之衰也，抱畫以奔商。商之亡也，載圖以歸周。玉雖改，畫不棄也。康王河圖，陳於東序。前世符命，歷代寶傳也。燕丹請獻地圖，秦王不疑。蕭何先收圖籍，沛公乃王。畫固有國之鴻寶，理亂之紀綱也。漢武聚圖書，創制秘閣。明帝好丹青，別開畫室。毛、陳、劉、龔之屬，陽、樊、張、蔡之倫，布色標美，貫藝馳響，簪筆待詔者，摩肩疊迹。董卓之亂，山陽西遷，圖畫縑帛軍人盡取，爲帷囊七十餘乘，遇雨半棄諸道難。兩漢佳迹，散軼多矣。魏晉之代，不乏名賢，泊乎南北，哲匠間出，曹、衛、顧、陸、擅重價於前，董、展、孫、楊、垂妙迹於後。僧繇首冠於梁朝，法士高步於隋室，皆烜赫也。因寇入洛，玉石俱焚。晉遭劉曜，多所毀壞。加以桓玄，性貪好奇，竊虎頭之櫝，盜晉府之迹，天下法書名畫，必使歸己。一旦潰敗，藏喜入宮先載，宋高祖之使也。南齊高祖抉擇尤精，自陸探微至范惟賢，四十二人，三百餘卷，不分遠近，但差優劣，聽政之暇，旦夕披玩。梁武帝尤加寶異，仍更搜葺。元帝雅有才藝，自善彰施，珍圖秘玩，充牣內府。侯景作亂，太子妖夢，畫函數百，又入秦燔。及景之平，載入

江陵，又爲于謹所陷。元帝將降，聚書畫廿四萬卷，付之一炬。蕭氏風雅，此夕盡矣。于謹從煨燼之中收得四千餘軸，歸於長安。陳天嘉中，肆意搜求，所獲甚富，裴高收入東京，藏於『寶迹』。煬帝攜赴揚州，淪於覆舟。化及僭逆，擁據卷軸。在聊城者，爲寶建德所取；留東都者，爲王世充所獲。六朝珍蓄，存者幾希。唐代畫人，虎炳豹蔚。大安兄弟曜聯璧之華，宗室父子著將軍之號。道子勁毫，摩詰渲染。韓幹通靈於鞍馬，戴嵩盡性於水牛。張王展其潑墨之奇，邊白綜其花鳥之趣。并俊才羽翮，炫燿當年也。武德五年，僞主就擒，兩都秘藏之迹，維揚扈從之珍，船未達於京師，波已漂於砥柱，内庫僅留三百卷耳。禄山作亂，耗散頗多。易之模拓，盡竊其真。旋爲薛少保所得，終爲岐王範所毀。於是太宗素所寶愛，貽厥蕭宗；蕭宗不甚保持，頒於貴戚；貴戚不好，鬻於不肖之手；物得所歸，聚於好事之家。至德宗，艱難、關仝，迭相照燿。[二]南唐後主，寓意朱藍。吳越錢鏐，呈能墨竹。五代之君，雅有好尚。故荆浩、關仝，迭相照燿。[二]張圖跋、異，互爲取捷。韓、李、杜、曹之屬，徐、黄、滕、趙之徒，澹墨濃采，流韻芳妍。惜自朱梁以迄柴周，國祚脆促，日尋干戈。遺子殘縑，風流雲散也。宋代徽宗，藝極于神。秘府填溢，百倍先朝。創立畫博士院，上取弗興，下窮居寀，集成百卷，名曰《宣和睿覽》。前世圖譜，罕有此盛也。泊乎思陵，妙悟八法，萬幾閒暇，摹寫孜孜。四方入貢之迹，幾無虛日。北方遺失之物，購自権場。淳化甲午，盗發二川，牆壁之繪，甚於剥膚。故紹興所藏，不減宣政。家秘之寶，散如決水。[三]恭宗赴海，后儲胥溺。遑問畫耶！遼興宗之畫鹿，題

子，襄履之傳神，并神妙也。金海陵王立己象於吳山，顯宗學墨竹于龍眠。明昌之間，寶書玉軸亞於宣和，乃將相之無人，復國世之不永。蕭瀜、張珪之製，天來、廉則之踪，不識銷歸何地也！元初八俊，元季四家，形神豐贍，法度該備。故畫推元人為上。順帝觀畫，庫庫進忠恕《比干圖》又言徽宗多能，惟不能為君。以畫進諫，如廋叢脞。宮車北徂，珍寶南遷。勝朝畫院，半沿宋制。太祖召陳遇寫容，永樂取范暹入院。洪熙促郭純之執筆，宣德懸殿壁以《豳風》。松泉潑墨，憲宗呼為仙筆。呂紀應詔，孝宗稱為藝諫。九重愛畫，四海聞風。異能鱗集，古軸豐裕。甲申一變，隨鼎社以俱遷也。追溯歷朝，年代官芒[四]。兵火亟焚，江波屢鬥。陽九之厄，素絢之災，失墜何堤，搜訪多闕。讀彥遠論，覽益州錄，桑田滄海，梗概係之矣。

贊曰：自黃迄明，畫經百變。聖主勤求，良臣無倦。水火劫灰，崇替在選。終古雖遙，曠焉如面。

鑒藏第卅八

知音其難哉！識者豈易乎？魯臣以麟為麞，楚人以雉為鳳。魏氏以夜光為怪石，宋客以燕礫為寶珠。形器易徵，謬乃若是。況畫者，發揮天地之秘奧，蘊藉聖賢之事業，包涵不測之神思，醞釀難名之妙意，尤非俗監之迷者，所能窺測異采也。夫心照理，目照形，心明則理無

不達，目瞭則形無不分。故真贋雜沓，新舊交錯。聞見殊塗，嗜好背馳。胸中有塵俗之氣，眸子無鑒裁之精。或貴同而賤古，或廢深而售淺，各執一隅之見，欲竊萬端之變，所謂南面而視，不睹北方也。蓋同乎己者未必可用，異於我者未必可忽。昔歐陽詢初見索靖碑而唾之，復見悟其妙，臥其下者十日。閻立本初視僧繇畫而忽之，次見略許，三見留宿其下者十日。書畫之妙，詢與立本之真識，尚未能造次窺見，況下其幾等，能辨之乎？凡觀千劍，而後識器。操千曲，而後曉聲。半生模寫，十程火候。閱喬岳以形培塿，酌滄波而喻畎澮。輕重無私，愛憎不偏。然後能定品若衡，照理如鏡。是故見短勿詆，返求其長，見工勿譽，返求其拙。執六要，憑六長，而又揣摩研味，歸於三品。三品者，神、妙、能也。六長者：粗鹵求筆，僻澀求才，細巧求力，狂怪求理，無墨求染，平畫求長。[五] 六要者：氣韻兼力，格制俱老，變異合理，彩繪有澤，去來自然，師學捨短。既明六要，復審六長，融會一貫，總標六觀。一觀位置，二觀神韻，三觀格法，四觀宗派，五觀墨彩，六觀絹素。斯術既符，則優劣見矣。人物顧盼精神，鬼神筋力變異，禽鳥毛羽翔翥，畜獸馴擾獷厲，花果迎風帶露，山水平遠曠蕩，屋廬深邃橋渡，往來雲烟出沒，野逕紆回松偃，龍蛇竹含風雨，雖不知名，實妙手也。人物如尸若塑，花果似粉疑雕，鳥獸但取皮毛，山水布置迫塞，樓閣模糊錯雜，橋梁強作斷形，徑混夷險，路迷出入，石止一面，樹少四枝，大小倒置，遠近不分，濃淡失宜，點染無法，雖署大家，總俗筆也。而古拙，或輕清而簡妙，或放肆而飄逸，或幽曠而深遠，或野逸而生動，或昏瞑而意存，或真率

而閒雅，或冗細而不亂，或重厚而不濁。此三古之迹，參乎神妙，各適於理也。初觀似妙，再觀乏味者，下也。望如君子，上格也。見若小人，卑格也。知其一不知其二，非真能別識也。顛仙、復陽、山松、小材、平山、海雲之儔，邪學宜屛也。文人賞鑒，骨法爲主，良賈收藏，絹色爲憑。唐絹粗厚，五代如布，宋絹勻密，元明亦同。子昭、松雪，愛用宓機。董太史筆，喜用研綾。晋賢風氣也。烟熏色黃，絲皆直裂，既乏古香，又少精彩，僞作也。古畫重裝，神氣雖失，骨力自在。若六法乖舛，用筆破敗，一覽即曉也。至於觀畫有時，張圖有地，天氣晦冥，風勢飄迅，屋宇向陰，暮夜秉燭，皆不可觀。室向南面，張依正壁，爽霽清虛，澄神靜慮。先瞻氣象，後定去就，次根其意，終求其理，此定畫之鈐鍵也。展玩珍圖，須加敬謹，如對鼎彝，如讀誥誡。豆觴之前，易污寒具。袵席之上，懼觸爪痕。風日宜避，慮埃侵而脆折。燈前勿發，防煤燼與燭淚。每入俗手，動見屈辱，卷舒失所，操揉燥裂，畫之厄也。蓄聚繁多，甲乙顛倒，真僞雜陳，古今混淆，如入賈肆，奚言清閟？手執卷軸，口論貴賤，以耳爲目，貽譏鄙陋也。帝王秘寶，關乎國運之興廢，士夫珍藏，因乎世澤之盛衰。九鼎遷于商周，河圖陳於東序，前世符命，歷代寶傳也。漢帝七十餘乘，南齊三百餘卷，梁帝廿四萬卷，于謹四千餘軸，唐庫三百卷，宣和百卷。明昌所蓄，亞宋宣政，徐績所收，類漢蕭何。然皆燬於兵火，淪於江波，隨天眷以遷移，共人心以磨滅。若乃虎頭一櫥，盡付桓玄。彥遠家藏，悉呈憲宗。米家畫史，所見亦博矣。湯垕畫鑒，僅曰知言耳！《銘心絕品》所載者三十八家，效之有良俊也。《過眼雲烟》所錄者二十七人，

續之有允謨也。《鐵網珊瑚》，繼起砢玉；《東圖玄覽》，踵接清河。外有《爾雅樓》《畫禪室》
《真賞齋》《寓意編》，并識超萬古，目空五色，從千之百、百之十、十之一中，擇而表之也。世漸
晚則古軸逾稀，目僅存而畫本安在？緬魏晉之奇踪，溯唐宋之懿寶。藏者誰家，覯止何日？
惟流俗珍重之品，漸惶殺人之物，雖壁版周廡，卷帙溢箱，烏足以當一盼哉？

贊曰：山水琴心，子期能聽。良訣既融，妙鑒乃定。勿亂紫朱，弗迷蹊徑。庸估多藏，其
如自懍。

裝褫第卅九

干將鏌鋣，必飾雕華。追風逐電，必被繡鞍。外觀有耀，中美益重也。故畫不裝褫，雖有
荆關墨妙，徐黄采麗，莫不幅裂塵污，烟昏絲腐，烏能留神韻於千祀，待賞鑒於百家哉？夫愛
入骨髓，則珍同什襲。曰裱，曰褙，曰裝池，曰裝潢，曰裝褫。古今多品，名異實同。裱者，表
也。表者，標也。其在器識，揆景曰表。丹青内輯，標識外見也。潢者，染也。池者，鑊也。卷首黏綾，謂之玉
池，亦謂之贉也。《齊民要術》，染紙有法，唐製《六典》，匠用五人是也。褫者，脱
重錦也。裝者，束也。束也，裹也。約束以防散亂，包裹以免污損也。褙者，背也。面載采迹，背敷
也。解脱舊飾，更用新裝，若鏧帶之朝襪，比蟬蛻於濁穢也。若夫方册長卷，竪幅横披，步障

重重，少陵歌玄氣之濕；屏風六六，楚客侈貴要之觀。隨圖像之小大，從原本之卧立。或仰觀

於堂上，或展玩於几席。皆因材以定模，泯參差於柄鑿。是以取材必良，庀工必巧。首重選

紙，故絹賤而染貴；次造綾錦，故內固而外艷；粥煮麥麵，故陳尚而新忌；排用筆刷，故皺平而

黏均。藥備礬蠟，故濕褪而蠹辟；切兼刀尺，故界直而縫齊。硏用大貝，故體潔而光發；骨樹

軸賻，故金相而玉質；繫屬練縧，故鈎懸而帶束。金籤特設，聿遲彩筆標題；驚燕雙飛，不受

空梁泥落。并寶護心精，潤色藝絕也。三代以上，繕飾靡聞。漢武秘閣，明帝畫室，奇藝駢積，

未詔裝裱。董卓之亂，山陽西遷，圖畫縑帛，軍人取爲帷囊，未裱故也。晉儲入宋，背紙皺起。

畫之有背，始見於晉也。蔚宗裝治，差爲小勝。徐爰治護，虞龢編次。并金題玉躞，織帶珊軸，

裝書既備，治畫亦精也。梁武圖書，搜訪大獲。訝舊裝之堅強，惜名迹之損壞。離析復裝，更

加題檢，此重裱所由肇也。南唐後主歌詩，押字監，裱姓名，備載厥後，若虛《聞見》，志之詳

也。尉遲乙僧《雲蓋天王》，高頭立軸，改作袖卷，此改裝之制，自北宋始也。泊宋紹興，內府

多蓄，裝飾裁制，各頒尺度。印識標題，具遵成式。軸則玉犀瑪瑙，賻則高麗䌷紙，綾則五色彩

鸞、碧花大花，錦則克絲樓臺，撝蒲曲水。檦裏相稱，引首合宜。晉唐以來，於斯爲盛。惜曹

勛、宋覿之儔，奉敕鑒定，人品不高，目力苦短。前輩序跋，盡皆割去，千古恨事也！自元及

明，多宗宋院，踵事增華，精好無比也。張二水云：『古畫非脫落，不須背裱，勿加洗滌，勿過剪

裁，恐失精神，後難再裱也』。[六] 故俗尚九變，沿習七弊。卷冗數丈，册纍百頁，披視方勞，全覽

更僕，一也；修合破糜，剪截取齊，天局地踏，勢蹟神損，二也；僧繇二僧，剖割遠離，非假靈

夢，會合頗難，三也；石室晚靄，改橫作竪，俗手效尤，終乖畫理，四也；運筆心粗，調漿水熱，

五色蘇落，佳迹毀棄，五也；次第混淆，匹類舛錯，互易時代，雜亂聖凡，六也；茅屋漏汁，煎茶

代赭，染變縑素，顛倒真贋，七也。屏七弊，集眾長。天時酌其寒暑，土宜權其燥濕。配儷惟

均，補損無痕。斯稱姚明復生，無讓蘇激親裱矣。

贊曰：蠹蝕古圖，飾繕攸急。范虞肇造，裴米史立。材美工良，寶光可挹。秘閣錦囊，千

秋什襲。

序志第五十

夫繪事者，畫繪之事也。范宣南都，繼昭阿房，緣賦作畫，畫與賦同體也。故彥和文心，取

驪戎之言雕龍；今談繪事，取揚子之言雕蟲也。余方弱冠，夢遇嫘祖雲車暫駐，召授畫卷，山

樹細於牛毛，花鳥艷若貝錦，拜受深藏，覺而揣摩，日夕不忘，恍惚在目。是以窮經稽古，未能

樹德而建功。作賦論文，不足立家而成子。惟丹青一藝，愛入骨髓。悵顧、陸之邈矣，懷文、沈

而杳然。乃游荊洛，歷燕齊，陟嵩岱，渡江河。海岳船頭，拂拭金題玉躞；雲林閣裏，摩挲檀軸

錦贉。涉足卅年，過眼萬本，竊見古人筆墨，具有楷模。而去古久遠，畫體解散，眾史狂怪，弁

髦法制。離本反正，訛濫彌甚，靡所折中，伊於何底？於是搦筆和墨，乃始論畫。詳觀前人，論畫者多矣。《虞書》所載，《周禮》《考工》，制在染衣，不專言畫。愷之論，宗炳序，謝赫品，孝源史，摩詰訣，荊浩法，彦遠叙其源流，若虛標其制作，李成、郭熙垂其訓，宣和、紹興肇其譜，元章、山谷記其體，六如、思白暢其説，或臧否今古，或泛舉雅俗，或撮題優劣，各舉一隅，未該全體。至論水火，辨金碧，分科指忌，摘要録長，密而碎亂，淺而寡要，志契、日華之輩、沈顥、張丑之流，譚塵風生，寶鑒日出，然多踵謬沿訛，襲瑕承弊，莫能振葉以尋根，觀瀾而索源。不鈎先哲之深，何益後生之智？蓋繪之作也，原其始，徵其聖，表其人，仰則觀象於天，俯則觀法於地，近取諸身，遠取諸物，畫之取類廣矣大矣！若乃囿別區分，千變萬化，專神以守藝，選科以定名，上篇以上，綱領明矣。至於學尚宗師，法宗理性，摘題意，苞變勢，耿介於品質，褒貶於才略，興廢於時序，忉悵於鑒藏，長懷序志，以總群篇。下篇以下，毛目舉矣。釐卷定篇，仿乎《大易》之數，效乎《文心》之式。其爲畫用，四十九篇而已。夫覘文者輒見其心，觀畫者如見其面。經史子集，文章具在。伏而誦之，論斷爲易。漢魏唐宋，真迹罕存，懸而揣之，銓序爲難。故蒐羅往論，采摘陳編，咀嚼糟粕，追尋風骨。雖挂一而漏萬，或千慮有一得也。及其獺祭成篇，籠圈條貫，有同乎舊談者，非雷同也，勢自不可異也。有異乎前論者，非苟異也，理自不可同也。同與異，不判古今。是與非，斷歸繩墨。徘徊五采之場，涵泳六長之苑，亦幾乎備矣。但挈瓶窺管，何當海天？飾羽謹毛，焉能矩矱？茫茫往代，既贅余言。渺渺來

世，或塵彼觀也。

贊曰：雕龍乏術，止可雕蟲。未睹顏色，勦說雷同。聖迹宜踐，異學勿攻。倘云不朽，何德何功？

校勘記

〔一〕『果』當作『呆』，見津逮秘書本唐張彥遠《歷代名畫記》卷七『梁』。又據宋范成大《吳郡志》卷二十一『人物』。

〔二〕自『漢武聚圖書，創制秘閣』至『至德宗艱難，而播棄盡矣』，見津逮秘書本唐張彥遠《歷代名畫記》卷一『叙畫之興廢』。又見明崇禎十一年刻本唐志契《繪事微言》卷上『叙畫之興廢』。

〔三〕自『淳化甲午』至『散如決水』，見清刻本宋黃休復《益州名畫録》。

〔四〕『芒』疑當作『茫』。

〔五〕『六長』句見宋劉道醇《宋朝名畫評》，據天一閣藏本《宋朝名畫評》。

〔六〕此句明崇禎十一年刻本唐志契《繪事微言》卷下：『强二水云：「古畫非脱落不堪用，不須褙裱。蓋經一次褙裱，失一次精神。亦不必重洗，亦不可剪裁過多。一恐失神，一恐後日難再裱也。」』『强』作『張』，连朗文有省略。

三萬六千頃湖中畫船録

三萬六千頃湖中畫船録目録

三萬六千頃湖中畫船録自序

太湖三萬六千頃，洞庭七十有二峰，吾鄉之風景如斯，客邸之夢懷在此。憶從甲午[一]初到京師，迄于乙巳[二]，尚留薊地，橐筆而登金殿，手寫秘文。圖橋以睹辟雍，親承錫福。意謂瀛洲咫尺，易隨三百六十之班。豈知燕市漂零，終虛九萬三千之志。螳螂百二十個，笑不能推鱸魚四十九枚。歸而自釣，于焉鼓短棹，駕扁舟，往來銷夏灣頭，出入鱸鄉亭畔。花信風二十四番之後，春水連天。寶帶橋三十六洞以西，雲濤滿目。則有研攜銅雀，墨試君房。近水遙山，天然粉本。汀蘭岸芷，到處寫生。五百里泛宅浮家，仿具區一覽之勝。十三科白描著色，剪吳淞半幅之波。此畫船所由名而流水所由志也。是則琉璃一碧，似入虛空。玉鏡雙螺，俱歸點染。非簫非鼓，惟從事于丹青。或雨或晴，亦興歌于蓑笠。泛泛乎閒雲野鶴，飄飄如羽化登仙。不載西施，何必擬風流于少伯？無多書畫，亦堪希韻事于元章。復何求哉，伊可樂也。棲然而野竹干雲，未墜九霄之志。乘槎破浪，長懷萬里之風。故以丙午南還，復以己酉西北上。遲上谷，貌蓮華于菡萏橋邊。羈旅曲梁，繪蘋果于浩歌亭裏。咏干旄，哦菉竹，留題在大伾之崖。紀草木，品牡丹，懷古上香山之家□。讀宋元之真迹，寒具防污。搜漢魏之殘碑，苔痕屢蝕。七年萍梗，依人于趙北周南。一卷雲烟，載筆皆東塗西抹。自題簡首，用取船顏。彼羅浮

山四百三十有二峰，僅誇多于拳石，而射貴湖一萬五千三百頃，止得一于〔三〕三分云爾。乾隆

六十年秋八月十有二日，卍川自叙于伊關署中之蓮池船室。

三萬六千頃湖中畫船録

吳江迮朗卍川著

劉松年畫

洞庭山席月樵出示劉松年畫卷，絹本，人物工細，筆力蒼勁，傅色古厚，衣折多用金勾，南宋人筆墨，不可多觀也。長卷中本分十幅，蓋以册頁裝成横卷者，所寫古人，義取鑒戒。一文王問于吕尚，發倉府以賑鰥寡孤獨。一成王剪桐葉爲珪，封其弟叔虞。一孔子入太廟觀金人，三緘其口。一晋文公[四]與楚戰，履繫解乃自結之。一麗參爲漢陽太守，往見任棠，棠乃抱小兒當户而立，以水一盂、大本薤獻之，參悟其意，曰：『水欲我清，拔薤欲吾擊强宗。抱兒當户，欲我開門恤孤。』一范雲從文惠太子觀穫稼，曰：『願殿下知稼穡之艱難。』一魏照師郭泰。一唐太宗臨鏡曰：『吾貌雖瘦，天下必肥。』一開寶五年遣宫人歸籍。下有楷字曰：『臣劉松年敬畫并書。』有小印曰『松年之印』，跋二：一曰『右松年所畫十圖，悉皆有關于國務，有繫于身心，不徒工于繪畫已也。乃命之曰「養政」，取其養[五]民之政之義。後之覽者勿輕視之。息齋道人李衎題。』

倪雲林畫

杭州王芳谷名蘭，善畫山水，在鐵漕帥[六]署中示余雲林山水一幅。簡淡瘦勁，筆筆有骨，而又隨意寫出，自饒天然神韻。上有題曰：『地僻無塵迹，虛堂傍石臺。遠泉清磬合，列嶂畫屏開。雲影迷沙磧，丹楓映水苔。遥知高士宅，何似小蓬萊。滄浪漫士瓚畫于雅宜山齋，己亥廿又二年清和朔日。』無印。又有題曰：『清閟閣中空翠寒，雲林竹樹尚依然。無由一聽參差曲，凉月幽窗自歲年。介之。』方印一，白文，曰『饒介之印』。又八分書題曰：『碧雲消盡好山多，茆屋秋風倚碉阿。我有詩懷無所著，可能借與作吟窩。西碉樵者蘇大年。』白文方印曰『蘇大年印』。

黄慎畫稿

裘南宫，宿阡人，癸丑冬遇于濬邑二尹署中，見其點筆花草，頗有生動之趣。藏黄慎畫册稿數頁。人物衣折得篆隸法，挺拔而兼古厚，亦一時之矯矯者。詩句清新，字亦有鍾、王遺意。一美人執團扇而立，詩曰：『鬒薄鬆鬆綠露凉，春風額點麝黄香。背人撲得雙蝴蝶，滿扇薔薇露水香。』一美人抱琴坐石，詩曰：『鴉翅低垂兩鬢分，依稀丰度似文君。一彈流水一彈月，半

入江風半入雲。孔雀鈿寒窺沼見，狻猊香暖隔簾聞。已嫌刻燭春宵短，何處王孫酒自醺。雍正十三年長至日閏中黃慎。」又美人抱酒壺者二，一題云：『雲液既多須強飲，玉書無事莫頻開。』一題云：『當鑪女子髻峨巍，窄袖新奇短短衫。自是江南好風景，梨花小雨燕呢喃。』一《洛神》，題曰：『雍正十三年小春月，寫于廣陵美成草堂。』一畫：桑柘影斜，春社散，家家扶得醉人歸。一畫：漁人釣竿，童子執一小輪。寫唐詩二句云：『欲知世掌絲綸美，池上于今有鳳毛。』一《陶公采菊圖》。宮慎旒[七]官閩中時猶及見之，號瘦匏[八]。眉山有《踏雪尋梅圖》，《松鶴圖》，亦其手筆。

周茲扇頭山水

題曰《黃子久江山勝覽圖》，筆勢雄強，脫盡尋常蹊徑。爲倪迂作也。『客窗偶拈一則，似念老年翁博粲。弟周茲。』小方印二，一朱文曰『周茲』，一白文曰『文在』。

王巨源畫

山水冊十幅，筆乾皴[九]而細密，秀雅絕倫。仿倪、曹、趙居多。有仿關全一頁，其自題曰：『間架似矣，而筆力未也。』印多朱文、古文，曰『王祖本章』，曰『巨源』。

宣和御筆

宋徽宗水墨鴛鴦甚工細而生動，石坡、小草、野菊濃淡有致，題曰『御筆』，下有印曰『御書』，又有印曰『洪遠』，前有引首印曰『大長公主』，後有題云：『灝鸆灘頭狎浪隨，君王慣墨慣娛嬉。凄凉晚歲鴛鴦灤，漠雁沙鴻未必知。前集賢待制馮子振奉皇姊大長公主命題。』『厲精求治效唐虞，猶恐終天自速辜。日御萬幾食未暇，當時那得此工夫。御史中丞王毅敬題。』『靈沼靈臺造有邦，般游未始足音跫。誰知春草池塘夢，怨入宣和畫鳥雙。集賢侍講學士致仕魏必復題。』『世后文皇工畫品，長縑小幅共爲珍。道君妙思宗神迹，灝鸆容儀已奪真。翰林國史院編修官杜禧敬題。』『北庭西夏勢如山，童蔡相歡日宴安。八葉中原宋天子，却教人作畫工看。集賢大學士王約題。』

陸治花鳥

茶花照水，枯枝歷亂。鳥雛棲浴，上下鳴和。蓋一幅歲朝圖也。絹長四尺，寬二尺，題曰：『花下浴鳴禽，波動搖花影。瞥見影中身，驚魂蹴花醒。嘉靖癸丑仲冬包山居士陸治識。』白文印曰『包山子』，朱文印曰『有竹居』。

盛子昭山水

絹本,甚黑。山頭樹枝,點粉作雪,臨流仙館,寒氣凜烈。題曰『子昭寫』。印已模糊不可識。

文伯仁溪山仙館圖

江山平遠,筆細墨淡。前有元珠室印,題曰:『擬黃鶴山樵《溪山仙館圖》,隆慶庚午三月既望。五峰文伯仁。』白文印二,一曰『文伯仁』一曰『五峰山人』,後有詩曰:『酒榼琴囊到處從,風微挂嶺盡溶溶。億身金粟光能滿,十里旃檀氣已濃。靈隱不隨明月墮,小山長愛白雲封。狂來一鼓三秋曲,亂插繁花過別峰。陳元素。』印一曰『陳元素印』,一曰『古白』。絹本橫卷,長八尺餘。

陳白陽梅花水仙

紙本長卷,起首圓印,朱文曰『大姚』,在上方印曰『閱颷堂印』,在下後有題曰:『舊嘗見趙彝齋所畫水仙花一卷,紙墨精緻,花葉稠叠,繁而不亂,約有三十餘尺。真妙品也。偶過鵝

湖，訪東沙草堂，坐中談及此卷，主人中甫欲余仿佛爲之，乃出古紙四節黏成一卷，筆研在側，遂發興揮之，以副其意。倘置此于趙卷之右，妍媸自别。古今人不相及，理之必然。觀者幸勿深誚。嘉靖辛丑八月既望，白陽山人陳道復。』白文方印三，一『復文氏』、一『白陽山人』、一『陳氏道復』。又一跋曰：『余所見《子固水仙》及《湯叔雅霜入千林圖》，行筆俱弱，疑非二公得意之作。道復此卷，皆雙鈎篆筆，草草而成，天真爛熳，誠非二卷可并也。壬寅夏至獲觀于東沙草堂因題。茂苑文嘉。』方印白文一，曰『文嘉』，朱文長印一，曰『肇錫余以嘉名』。

周之冕畫

芙蓉照水，雜以蘆花。有魚虎藉蘆葉以下垂。鴛鴦浮藻間以上睄。設色淡艷，勾勒蒼老。

題曰『辛丑春日寫。之冕。』印回文，曰『周之冕印』。

杜大綏雪景

題曰〔一〇〕：『齋居何所作，春雪是佳期。净入年華淺，光含暝色遲。拂絃流艷曲，映帙動新詩。縱有山陰客，難將此興知。杜大綏。』印曰『大綏』，又有題曰：『鳥稀人絶斷行踪，冰澗寒流一樹松。獨有苦吟驢背客，衝風冒雪渡前峰。王穉登。』印曰『登』。

丁雲鵬人物

著色《達摩》一尊，硃砂衣，石青髮，甚深黝。『弟子丁雲鵬寫』。印因絹零落不可識，上方董文敏小行書《心經》一篇，筆意精妙。字雖如豆而鋒芒轉折，舒展自如。洵稱神品。又白描羅漢一卷，紙長丈餘，人物端莊，毛髮飛動，惟樹石不甚用意耳。

邊壽民蘆雁

邊壽民《蘆雁》，潑墨時微帶淡赭，大筆揮灑，渾厚中饒有風骨。題曰[一一]：『雙雙辭塞北，兩兩下平沙。只道寒光少，蘆花又雪花。邊壽民。』白文印一，曰『壽民』，下有朱文印曰『葦間書屋』。

仇十洲鍾馗圖

十洲《鍾進士移家圖》，絹本，橫幅，長五尺餘。題曰『仇英實父摹陳居中筆』。首有珍藏家圖書二，一白文曰『顧璘之印』。一朱文曰『陳雨泉氏』。尾有三：曰『墨林秘玩』[一二]，曰『子京父印』，曰『華夔私印』。後有題跋三：其一曰[一三]：『開元宮中鬼稱母，丞相宮中恣爲蠱。

帝遣鍾君嗣黃父，逐之無功謫荒土。山阿被蘿者誰姹，攜雛橐裝橫周路。髑髏啾啾泣相語，夜半應煩老桑煮。鍾君好往一返顧，木客跳梁山魅舞。君不我留稍安堵，與君傳神仇實父，異日相逢莫相苦。吳郡陳鎏書。』朱文印曰『陳雨泉氏』，白文引首印二：曰『真賞齋印』，曰『東沙居士』。其二曰：『寓形宇内，固無常居。蓬海壺天，任其往返。神旋意繚，頃刻萬里。奚必爲世俗拘滯，而有移家之事乎？此鍾進士大隱混世，托意流轉，殊非後人所能窺測者也。若夫畫法精妙，久已膾炙人口，余又何必多贅焉。太原祝允明。』白文印曰『祝允明印』，朱文印曰『晞哲』。其三曰：『實父人物極精妙，兹卷更覺奇幻。且人獸器物各得其體，不覺生氣焕發，耀目駭神。若親覽其真形故事，誠爲精妙筆也。琅琊王世貞。』白文長印，曰『琅琊王氏世寶』。

陳嘉言歲朝圖

古銅瓶插靈芝、山茶、梅花、水仙、天竹、松枝、長春花，甚茂密而古逸。色淡墨濃。題曰：『歲朝圖，己亥仲冬寫于雲伴閣。陳嘉言。』白文印曰『陳嘉言印』，朱文印曰『孔彰』。

禹之鼎山水

設色古麗，氣味深秀。題曰：『乙卯夏日，慎齋禹之鼎寫。』小印二，曰『嗣文』，曰『有□』。

又有題曰：『采樵沽酒，日暮言歸。問家何處，蒼蒼翠微。汪滋穗題。』

顧雲臣美人

畫唐詩『有約不來過夜半，閒敲棋子落燈花』二句，深閨秀幃，錦衾角枕，自有一種思婦情緒。至其界畫衣折，多用濃墨重筆，蓋以厚實取勝者。題曰：『八十老人顧雲臣寫。』絹本，長四尺寬二尺。

陳撰梅

梅花冊一本，計九幅。淡墨無多，而寓意高曠。各有題句。其一曰：『事方閒午後，畫漸永春暄。』其二曰：『頗稱秀而野。』其三曰：『隔年春早至，庭梅鬧元旦。不分新舊開，著枝一例密。』尚有乍含蕊，如懷未盡悉。奇絕一雨功，次第都洗出。』其四曰：『濃陰并使無疏影，新月纔知有暗香。』其五曰：『但過正月無須酒，謝却梅花不是香。』其六曰：『河渚經旬舟未回，

尋春此日興方纔。不徒力學精神後，并到看花志氣頹。勸駕老僧乘小雨，敲門明日便殘梅。可憐咫尺東園路，一歲猶然只一來。』其七曰：『庭下一株玉蝶，春風日夜吹香。虧他三薰三沐，供我一咏一觴。』其八曰：『不寒不暖將晚了，一星一月挂牆低。偶經今夕俱新意，那記梅花有舊題。』皆用小印。一朱文曰『撰』，惟第二幅有二印，曰『陳』，曰『撰』。

趙松雪山水

絹本，高八尺。兩人騎而同歸，隔水觀山，有緩轡揚鞭之致。題曰：『春陰柳絮不能飛，雨足蒲芽綠更肥。正恐前呵驚白鷺，并騎款段繞湖歸。元貞二年三月二十四日，余與宋齊彥學士于湖上暮歸，時天作陰將雨，青山遠近，可愛可畫。明日于鷗波亭中作此，以盡餘興也。子昂畫并題。』朱文印二，曰『趙子昂氏』，曰『趙孟頫印』。又引首朱文長印一，曰『松雪齋』。

惲南田花草

畫册十二幅。《粉紅牡丹》有詩一絕，曰：『舞罷還疑掌上身，五銖衣薄不留塵。香風翠袖初開處，忽見瓊樓第一人。雲溪壽平。』引首朱文長印曰『白雲外史』，下朱文印曰『壽平』，白文印曰『惲正叔』。《櫻桃》題二語，曰：『合充鳳實留三島，誰許鶯偷過五湖。白雲外史。』

仍用前『惲正叔』印。《垂絲海棠》題曰：『花朝寫色〔一四〕，戲用徐崇嗣沒骨法。』亦用前名印、

姓氏印。《白梨花》題曰：『唐解元折枝永然，神韻可師。與白陽包山猶有隔塵之論。壽平。』

前有『南山小隱』朱文印，後同前二印。《花浮水面魚吹藻中》題曰：『仿劉寀《落花戲魚圖》，

茗華館壽平。』印同前。《牛郎華》題曰：『顏如龍膽，花號牛郎。抽毫借織女之機絲，鍊藥乞

神農之靈草。牛郎華贊。壽平。』引首印與《白梨花》同。《罌粟百合花》題曰：『井維降精，

岷絡升靈。艷逾衆葩，冠冕群英。類麻能直，方葵不傾。顏延之贊。』印與前幅同。《石榴花》

題曰：『白雲溪漁。壽平。』《扁豆螳螂》題曰：『惲壽平畫。』《紅黃桂花》題曰：『我愛天香樹，

世人攀者多。惟君有捷手，一折定高科。』《叢菊》題曰：『甘谷清芬白雲溪。擬北宋徐崇嗣

法。』《蠟梅天竹》題曰：『記歌人自疑紅豆，剖蚌珠如得火齊。壽平。』白文印曰『南田翁』朱

文印曰『南田翁』，皆方可及寸。

陳章侯花鳥

花鳥冊十二幅：一，白桃花上集蝴蝶；二，葉底珊瑚；三，枯樹上棲一小鳥，以方石雙鉤竹

點綴其下；四，月季花一朵，瓣若方而帶圓，色似淡而更幽，小蝶向花栩栩欲動；五，飛白竹上

小鳥理翅；六，山茶花二朵，花後露蝶半身；七，菊花；八，倒金燈上有促織，下有藍菊；九，蝴

蝶花邊游蜂將集，小石玲瓏，饒有棱角；十、大楓葉二片[一五]，嫩葉初黃而未紅；十一、萱花石上蝸牛一顆；十二、梅花枯本，中裂，枝槎秀挺，五花圓綻潔白，與首幅相應。題『洪綬』二字。朱文小印曰『洪綬』，每幅有此。

吳娟蘭

墨蘭三本，無地無根。八花已放，兩葩未茁。葉細而勁，秀致可掬。詩曰：『斑管春生九畹枝，含葩浥秀美人思。群芳國裏亭亭見，不是騷人未許知。吳氏娟寫并題。』長印，朱文曰『眉生』。下有方印二，白文曰『紅豆山莊』，朱文稍大，曰『江邨高氏圖記』。

王鑑畫

山水蒼秀，題曰：『山水未深魚鳥少，此身還擬再移居。只應三竺溪流上，獨木爲橋小結廬。乙卯春初，染香庵試筆。』前有長印，朱文曰『來雲館』，後有方印，一朱文曰『湘碧』，一白文曰『王鑑之印』。

仇十洲揭鉢圖

絹橫長五尺餘，起竹林止雲石，竹後山坡，坡後神將森列，世尊高坐，前有一美人指揮鬼怪，懸繩揭鉢，鉢繫水晶，中覆一兒，掣雷飛羽，落焰驚沙，欲取鉢中之兒。于是，立者、臥者、緣竿而上者，自上而墜者，丹粉淋漓，毫髮浮動。蓋《寶積經》中《揭鉢圖》也。前有『仇英』二字印，印以上有二印，已爲裝潢家侵蝕，惟餘『洪印』『父印』兩半方。蓋是『項林洪印』子京父印』，後有小長印，朱文曰『倪元璐印』。施侍御耦堂師以二萬錢購得之。按《寶積經》云：鬼子母者，是鬼神王般迦妻，有子一萬，皆有大力。其最小子賓迦羅。此鬼子母凶暴妖虐，殺人兒以自啖，人民患之，仰告世尊，爾時即攝取其子賓伽羅，盛著鉢底，鬼子母周遍天下[一六]，七日之中，推求不得，至佛所，問兒所在。時佛答言：『世間人民或有一子或三五子，而汝皆殺害，汝有萬子，惟失一子，何苦惱憂愁而推覓邪？』鬼子母白佛言：『我若得見賓迦羅，永不殺世人之子。』佛即使鬼子母見賓迦羅于鉢下，盡其神力，不能得取，還求于佛，佛言：『汝今受三皈五戒，盡壽不殺，當還汝子。』鬼子母敬受三皈及五戒，受持已訖，即還其子。佛言：『汝是迦葉佛時，羯肌王第九女作大功德，以不持戒故，受鬼形。』此揭鉢之所由來也。元朱君璧曾摹宣和秘藏本，此本想又臨朱玉本矣[一七]。

高其佩指頭畫

畫犬,題曰:『貧富不遺,勇而有義。世焉得賤之哉?愈于寡忠之臣與鮮全之兄弟。』

《關山夜月》題曰:『江干客夢,旅邸鄉情,非銀燭高燒、華堂爛醉者所得知也。』

《雲雁》題曰:『幾許勞勞,又作秋來之客。只堪笑笑,問君何地爲家?』

《雞豚》題曰:『伊家近日無馬乘,故多此也。』

《殘荷》題曰:『前日觀蓮于沼,今朝早起,著綿衣裳,因想見其寒荒。』

《菊花》題曰:『千古上下,真賞只一人,乃知知己是大難事也。』

《舞女》題曰:『華堂銀燭時時春,深更紅畫舞玉人。有時餘彩忽飛散,著人衣袂皆香塵。』

《兩鳥宿寒柳上》題曰:『獸炭方紅,漁燈乍冷。客夫念酒,公子未歸。』

《遠帆》題曰:『帆片孤征,渺加飛翼,箇中人與崇山密林中有相望者,其情懷眼界皆可想見。』

《三人同行圖》題曰:『任幾以行,無意而寫,其斷金與?有我師也。』

《山間睡叟》題曰:『我睡不減是翁,特山水樹石不可多得耳!』

畫蝶，題曰：『翩翩輕捷，去住逍遙。無情欲而有道心，醒塵魔而使入夢。』

《山高月小》題曰：『其下應有作賦仙才。』

《江畔孤舟》題曰：『未審此間客，況較我何如？』

《寫意人物》，因題畫而自述作畫法曰：『幅中橫斜一畫，畫上微勾，點爲坐眺人物，此外無他。』又題曰：『神餘理足，墨簡情多。醉裏夢中，人間天上。』

爐炭有類鳥者，圖之，題曰：『西山樹根炭，偶有形類，遂取作圖。亦可爲撥爐灰者稍生色也。』

扇上止露正面船頭，一人舉觴踞坐，題曰：『俯仰其間，江天入化，醉歌之外，憂樂都齊。

假詞藻以形容，繁言莫罄，見性靈于圖畫，數畫無他。』

《泥迹》題曰：『土地上偶有此迹，因肖之，雖非果有此鳥，又安見其必無此邪？』

《墨葡萄》題曰：『惟葡萄不可入畫，蓋不相肖則無味，肖又之神，故古人鮮作此者。指頭拓墨，其或庶幾！』

《梅花》題曰：『梅花獨不可畫，曾作長歌與程坡士痛論之。指頭蘸墨，多非我預料[一八]，似乎梅矣。或曰未也。』

《江亭圖》序曰：『船辭，解纜，乃快意于空江亭。絕遮圍庶，豁神于靈鷲，或孤松之有伴，或衆壑之齊歸。至遠者爲至高，最近者爲最下，物之理也。畫取法焉。一眼收之，數言盡矣。

乃題曰：「勾挑畫拓，料自有物，以仿佛之。既爲高空俯仰之圖，吾畫可以無恨。」又曰：「機空而畫，化機始全，觸機任機，極平極奇。展紙有自然紋，乃不用己見于其間者。墨完畫畢，問此外歸著究竟，惟知者能知之。」

《一人賣餅一人挑水》題曰：『賣餅郎，挑水漢，飲之即茶，啖以代飯。』

《村太》題曰〔一九〕：『未逢英邁俊逸者，圖之技遂止此。』

《山居》題曰：『燕有胡、越之分。頷下赭色者，拙而穢；麻頷紫腰者，以巧稱。腰、頷無少異，身微長瘦者，爲越燕。靈潔如人意，雛生以手髮縛之巢中，作層室若內外居停，小燕羽翎成，則解縛引去。此種不入誠市〔二○〕，惟鄉間有之，余亦近日始得其悉。〔二一〕』

畫虎，題曰：『虎生歲餘，斑斕碎雜，眼多黑，非熟視不辨其面目也。將兩歲，猶可以條革牽之，惟鉎去其牙爪之鋒，即弗爲害。三歲，則力難制矣。擎人皆雌虎，得以授雄，雄復置人于地。虎倀，剝衣而獻。曩在滇南據倖脫者言之鑿鑿也。黑者，曾在餘杭面繪其態；白者，則止于宣和筆墨中見之。搏態不一其狀，溪飲風致可觀。曉日晚風，行止按節，鵲飛雁度，顧盼有情。老大者文長毛細，色淡黃，蹲踞陂陵，斜陽照面，如有薄霜，其雙睛被日餘光旁射，此皆余閱歷道途所目擊者。宋徽宗命待詔繪孔雀，獨以左足先上，爲群工所不察。然則畫事雖貴經見，尤必確考其舉止動静，而後可命筆邪！』

滇俗十二頁。猓玀，夷之一種也。刀耕火種，居依其食，經歲無暇時。呼長牧曰祖。其誠

與勤，出于賦性，第各夷既隸有司，又屬酉長，酉之剝削無底止，而戮殺之慘，不堪言狀。行則置版于頸，貫革絡腦以負重。無老幼男女，皆披羊皮。牛有一駝峰出前肩之上。農則耕，耕餘則負，是產于邊城者，尤盡瘁矣。

陳章侯山水

金箋尺幅作鉤斫法，長松雜樹，闊水遙山，蒼赤交映，愈覺古藻可愛。一翁紫袍青巾，獨坐船頭，顧望隔溪楓葉，令人有停車坐愛之思。右偏題曰：『洪綬寫于澄鮮閣』有小印二，一白文曰『洪綬』，一不可識。

王石谷山水

石谷子水墨畫一幅，淡而秀潤，雙松直立，山腳交叉，孤亭臨澗，瀉水潺湲，一人科頭箕踞于亭子上，手執一卷，意態翛然。左偏上有濃墨小字二行，曰：『偶見唐解元小冊，因摹其意。丙申三月畫于蘭齋。王翬。』下有『傳是樓圖書』一方。

石刻洛神

沈芥舟仿龍眠法寫《洛神》，長二寸許，小楷書陳思王《賦》于後。辛子開以端石鐫之。吳昭明奚取焉？已讀《離騷》而知宓妃之所在，屈子蓋嘗言之。意陳思因不得于君[二二]，因濟洛而賦此未可知。一日見顧云美八分書《洛神賦》卷，其跋亦以宓妃喻文帝，私自喜前人有同于余者。自後讀是賦，合觀《責躬》《應詔》二詩表，頗怪文帝召其弟不令遽見，而陳思又以請見爲嫌，因而彷徨躑躅，進止無期。如賦所云，托微波，悼良會，明明處志絕心離之地，而自寫其瞻望反側之情。好事者乃以解佩實贈枕一事，何其誣也。余嘗欲援顧跋以正之，惜其卷已亡。

今年校何義門批《文選》，見其據《離騷》以證《洛神賦》，闡幽發微，一旦拔名教罪人，而驟進于忠臣悌弟之列。[二三] 陳思誠厚幸哉！嗟乎！一父之子，分隔地遠，不得已而托于人神之殊道、離會之恍惚，蓋其心良苦矣！其後雍丘之幸，兄弟如初，以此見至情之感人者深。屈子與懷王同姓，陳思與文帝同氣，一悟一不悟，其效不同，而臣子所以自竭其情者，無不同此。其故得義門曲暢旁通，并可想見古今來孤臣孽子之用心甚矣！讀書不可無卓識，然吾又歎感甄之誣，雖出無稽，亦由陳思夸麗傷雅，故人得而傅會焉。君子立言，所以貴質勝文也。吾友沈芥晚青跋曰：『余少讀《洛神賦》，惑于感甄一説，薄陳思之不得比于人也，才麗適以彰穢迹耳！

舟嘗以龍眠白描法寫《洛神》，以二王楷法寫《洛神賦》，故本義門之說，以書其後。」

石谷山水

石谷子仿一峰道人山水，紙高四尺、寬二尺許，著淡色，用筆蒼老而極秀潤。下半幅樹石多用焦墨枯筆，絲絲可數，至最高峰墨色偏濃而帶濕，亦石谷遠山一畫法。其自題曰：『己未長夏，爲奡之先生仿子久《富春大嶺圖》，時同客婁東之瑞鶴山房。王翬。』有白文小印一，曰『王翬之印』。上有王烟客八分書，題曰：『筆扛九鼎，法開八面。已未端陽日觀于東圍之涼沁閣。西廬老人王時敏，時年八十有八。』朱文印回文，曰『王時敏印』，白文印曰『西廬老人』，下有珍藏印，左二方一曰『鄧基哲印』，一曰『奡之』，上白文，下朱文。右一方朱文長印曰『奡之珍賞』。乙巳八月二日大雨，宿巒城龍岡書院，秉燭而觀，峰巒若有雲出，愛玩不忍釋。時巒城令姓鄧，意此畫是其家藏也。書院門外有石碑，上刻八分『眉山發迹』四字，范志完書。乙卯秋，有人從聊攝來，持此幅及程君房墨一枚示余，以十金得之，甚喜。

石田山水

横卷，紙本潑墨，粗筆亂寫樹枝，大點樹葉，山頭點用米法，渾灝中有疏爽氣，蒼勁中有烟霧氣，神品也。但有印章一，曰『石田翁』，後有楷書一幅，其文曰：『半塘寺素玄上人造。清響閣疏壽聖寺為吳下名藍，指南房乃半塘精舍。少年法侶，字曰素玄，方外名緇，稱云小朗。清羸瘦質，無乃聽經雉子之後身。寂寞閒房，恐是地涌青蓮之故址。欲建閣而名清響，將臨流以隔紅塵。袈裟著未多時，能使空門稱自足。簞種無半畝，便誇野竹上青霄。雖云小小因緣，豈可匆匆立就？但得十方皆樂助，不憂一日無此君。開窗而了殘經，翡翠烟消點點。但聞林墜露，掃榻以淹佳客。蓮花漏盡聲聲，只聽葉吟風。謹疏。丙午七月九日廣長庵主王稚登撰并書。』圓印一，朱文鳥篆『王』字。方印一，朱文曰『王稚登印』。

龍友山水

長卷紙本，用筆蒼老，著色雅淡，有風舒雲卷之概，倚天拔地之才，可想見其下筆如飛也。題曰：『乙亥春日，潭公別余入玄墓，畫此送之。文驄。』方印二，朱文曰『文驄』，白文曰『龍友』，前有珍藏印三：圓長印曰『信天巢』，方印曰『高詹事』，曰『楊伯子』。後有跋二。一曰：

『唐山蓮社遠公得十八賢，謝靈運一代名流，猶在點額之列。當時有云「陶令醉歸留不住，謝公心亂去還來」。净社主人之難如此。今龍友宦游吾松，世外之交寥落，舉揚宗旨，以其餘力，點綴九峰佳境，與屏風九叠爭秀，必有優曇鉢花出五色光明雲中。雖荒齋菜圃一席地，變爲廬阜。不啻攝世界入方丈，爲奇事也。此卷蓋贈潭師還玄墓者，足稱逸品。潭公行篋，時時開社矣。乙亥三月，董其昌題。』二曰：『宋道君見宣亭畫，甚重之，後爲當塗購之，不勝苦。常云：「上戒我勿出，必爲措大所殃，今果然也。」龍友官華亭博士，其門生輩不能得其一草一木，今獨爲潭公寫長卷送別，筆墨奇偉，直駕大癡《富春山圖》上，平視石田翁矣。潭公得一卷方幅，著色十紙，似有三生石上因緣。老人且不能望，況措大乎？笑笑。戊寅仲春十一日八十翁陳繼儒題。』

張僧繇畫

《霜林雲岫圖》横卷絹本，絹色如濃赭墨[二四]，須就日光閲之，方見山水。極其工細，青緑朱粉甚濃。峰際有用硃沙點者，墨骨勾折極細，幅長不過三尺，高不過尺餘，而大山大水有萬里之勢，誠不可多覯之品也。上有横題曰『張僧繇《霜林雲岫圖》』，前有『宣和』封字圓印，上已截去其半，又有方長印□，後有『珍藏』半圓印，祇見□一字曰『江』，後有行書跋云：『世所

稱顧、陸、張、吳爲畫中之聖，又有古今四大家，後代雖有作者，而莫可繼響。故知音者得其片

楮尺縑，便足稱雄。吾友姚子章向得探微《員嶠仙游》，不五載，又得僧繇《霜林雲岫》，此世之

所不易有者〔二五〕，而君獨有之，豈不爲好事家所按劍？噫〔二六〕！子章其慎蓄之。紫芝俞和

題。』方印二，朱曰『俞龢』，白曰『紫芝』。又楷書跋云：『設施略約稱宏逸，點綴微茫擅偉奇。

瑟瑟霜楓秋色老，重重雲軸莫光熹。僧繇妙筆秀色可餐，清芬可挹，視之令人蕭然意遠，欲御

風飛舉矣！快哉！柯九思記。』方印二，朱曰『敬仲』，白文左旋曰『柯印九思』。又草書跋

云：『六朝畫史知無幾，吳下僧繇獨擅良。百叠蒼巒浮障起，千林紺葉八雲長。低徊野渡鐘聲

二，上朱文曰『梅華盦』，下方白文曰『吳仲圭印』。又八分詩云：『千峰萬峰青突兀，前村後村

樹陸離。此中應有高人隱，時送閒雲護竹籬。深秋林木葉仍變，薄晚峰嵐雲自施。箇裏風烟

遠，寂寞荒村樹影涼。咫尺披圖更蕭瑟，短詞何敢遂揄揚。梅道人吳鎮爲子章友兄題。』方印

誰得似，未應顧陸擅稱奇。余友姚子章夙有書畫癖，向所珍襲頗富，而未有若此卷之爲得也。

一日持示索題，余深羨之，爲賦二絕于末。黃鶴山人王蒙記。』方印二，上小白文曰『王蒙印』，

下大朱文曰『黃鶴山樵者』。又行書跋云：『余聞六朝畫家多作釋道像，趨時尚也。至于寄興

寫情，則山水木石、烟雲亭榭益夥矣。思致灑落，筆意高妙，豈後人所能措手？梁張僧繇生于

中古交會之際，法製始備，所作種種入神，但流傳甚鮮，雖宣和御府收藏不過數事，再後益不可

得矣！此卷向藏于古中静處，王文恪公屢遣人物色之，竟不可得。今中静已矣，而其子持至

吳中求售，默庵不惜三百金購之，出以示余。畫端有「宣和御書」，後有勝國諸名士題識，爲姚子章所珍秘，與《翠嶂瑤林》原一時物，今悉歸于吳中，誠爲奇事。點綴設色，真有天孫雲錦之巧，豈僧繇身從蓬壺弱水來，無纖毫塵土氣，乃能臻此神化邪？余謂默庵云：「使文恪未往，此卷未易爲君家有也。」默庵甚善余言，遂并書之。時嘉靖十九年孟秋之廿二日，文徵明跋。」方印三，二小印白文，曰『徵仲父印』，曰『文徵明印』，一朱文印稍大，曰『衡山』。

王麓臺山水

《松溪仙館》紙本豎幅，上方題曰：『丙寅秋日，仿子久筆寫《松溪仙館圖》，奉祝鞠母陸太君七帙壽，兼似振老年道兄正。』婁水王原祁。』方印二，曰『王原祁印』，曰『麓臺』。山峰聳立，樹木參天。樹多挺秀，不作臃腫；山多雲氣，不作村落景；墨多淡雅，不作枯焦筆。其一種秀潤之氣，撲人眉宇，直似游方壺員嶠，隱約見仙人踪迹。麓臺多著色畫，而水墨更少。本雅堂先生所蓄，由京師寄售于曲梁，令索價祇三萬錢，余愛慕之深，竟以客囊羞澀，未克價而有之，惜哉！又一幅，著色濃厚，鮮潤如滴。上有題曰：『子久晚年，筆墨清蒼古淡，有意外意，味外味，可學而不可至。悟者得之，尤須功候到二十分，始有些少氣味。若但求之迹象間，失之遠矣。暢春下直後，僧窗燭下，擬其意作。松風絕澗側，理殊不不宜墨[二七]。于古人意味，恐未

能夢見也。辛卯春日畫并題。王原祁。印與前同。前有起首印『雅堂珍藏』。

唐六如仙女圖

仙女獨立，手執一紙捧誦，粗筆淡色，甚有風致。題曰：『佳人獨步語泠泠，只隔中堂孔雀屏。香穗已消燈欲燼，侍姬知是讀仙經。唐寅。』白文印二，曰『唐伯虎』，曰『南京解元』。

王吳嘿山水

東坡云：『高人豈學畫，用筆乃其天。』信乎！妙處不傳，以天不以人，非但不入俗諦也。一峰本仙人，畫特其寓耳，何嘗作畫觀邪？余嘗從家宮詹後，得見御府所出《浮嵐暖翠》真迹，色墨天成。一往但覺清風道氣，如對其人，歸而嗒然若忘者累月。梅翁老先生咫尺天顔，球圖珍秘，當不時奉睹，余妄擬此呈似，得毋笑其不自量乎？吳嘿王敬銘。

關九思山水

立幅，蒼松翠柏，古氣磅礴。屋後高峰直立而少皴，巖間小松路蜿蜒而銜接，別有一種淡逸之致，令人悠然作塵外想。上有題曰：『虛白道人關九思。』方印二，皆白文，曰『關九思

印』，曰『關氏中通』。

南田畫

著色雁來紅一枝，上有題曰：『綠綠紅紅似晚霞，牡丹顏色不如他。空勞蝴蝶飛千遍，此種原來不似花。』遠山烟柳，小艇漁竿，筆淡而活。題曰：『滄浪秋泛碧雲湄，又出烟艇傍柳絲。人道仙舟無處覓，荻花風裏坐吟詩。』

王石谷仿唐宋人畫册

石谷子畫册廿幅，顧拱薇從盛澤徐枋家買得，畫稿一筒，中有此册，已爲借去者遺失一頁，上各有題跋。其一云：『王晉卿仿摩詰而自成一家，同時有馮觀者又師之。晉卿真迹絕于世久矣。今曹知白、陸大游輩是其宗派[二八]。』其二云：『大年脱去畦町，自成一種，嫵媚可人。同時士元師之，常作江湖曠蕩之景，真可爲大年功臣。』其三云：『小米之精細者，清致可掬。更有一種作拖泥帶水皴者，亦自蒼潤奇雅。』其四云：『倪元鎮以焦墨仿荆關筆，真逸格中第一人也。』其五云：『江貫道師董、巨而自然者，善平遠曠闊之景。』其六云：『趙幹山水師荆關，屋宇師忠恕，屋宇不用界，自恕先始。用界折算無遺，自伯駒始。其後李嵩輩則是木工界法，終

成下品。』其七云：『陸瑾、王士元善作江南景，初師趙公麟，後學趙令穰，當時便有冰清之譽。』其八云：『吳仲圭如仙姝混村莊田姑中，骨氣自是不凡。』其九云：『李晞古雖南宋畫院中人，體格不甚高雅，而丘壑布置最佳。』其十云：『此仿郭河陽晚年之筆也。』其十一云：『王洽能以醉筆作潑墨[二九]，遂為古今逸品之祖。』其十二云：『畢宏、張躁并師關穜，大癡道人，極得神髓。』其十三云：『黃子久一丘一壑，亦自過人。』其十四云：『仿吾家復古，其兄道，其猶子子房，俱北宋人。師李營邱、郭河陽，并列逸品。』其十五云：『許道寧、陳用志、翟院深三人，俱為李咸熙高足。』其十六云：『仿洪谷子。』其十七云：『李咸熙派至南渡馬、夏草出[三〇]，風斯下矣。若能以神仙點化手仿之，亦可指石為金。』其十八云：『大米難于渾厚，若用潑墨、破墨、焦墨便得之矣。』其十九云：『王摩詰為盧鴻畫崧山草堂，其後為米南宮得之，寶愛數年，竟遭回祿，惜哉！』

石谷仿雲林

橫卷，前有一詩，後有二跋。詩云：『日照錦城頭，朝光散花樓。金窗夾繡戶，珠箔懸瓊鈎。飛梯綠雲中，極目散我憂。暮雨向三峽，春江繞雙流。今上一登望，如上九天游。』跋云：『倪迂嘗自題《獅子林圖》，謂得荊、關遺意，然簡淡有韻，所謂師法舍短，此圖仿之。』又云：

『雲林畫天真簡淡，一木一石，自有千巖萬壑之趣。今人遂以一木一石求雲林，幾失雲林矣。王翬又識。』

唐六如畫

水墨山水一幅，于石梁下搆屋三間，泉水從檻底流出，如聽淙淙之響。屋中有一紅袍人、一青袍人對談。梁下一徑，有童子捧書而上石梁者，又有童子別在一室，當窗而烹茶者[三二]。石梁之旁，松柏攀崖而上，枝葉風生，如聞謖謖之聲。石梁後峰頭矗矗，玉笋排空，秀潤而兼蒼老，密實而兼鬆動，惟有書卷之味，毫無塵俗之氣，真神品也。上有題曰：『虛閣臨溪足晚涼，檻前千斛藕花香。蔗漿滿貯金甌冷，更有新蒸薄笋糖。唐寅。』前有小圓印曰『吳趨』，後有長方印曰『南京解元』。

藍田叔桃源圖

禿筆枯枝，老氣橫秋。桃花碧草，春光嫵媚。上有題曰：『夾岸桃花映水開，偶乘漁棹泛舟來。白雲滿岫遮樵徑，瀑布蒼烟接遠台。法承旨《桃源返棹》，于東皋玉岑軒。雪頭陀藍瑛。』

邊壽民畫册

吳星泉自錢塘赴瀋陽，與余相遇于淮陰郡署，出示此册共十二幅。一，乾筆皴梅花一枝，繫以放翁詩曰[三二]：『欲與梅爲友，常憂不稱渠。從今斷火食，飲水讀仙書。葦間居士。』二，潑墨牡丹一枝，花衹兩層，而墨水渾融，葉亦有風。題曰：『一池墨汁貌花王，不辨花香與墨香。最憶前年好清興，寫生十日住誰莊？誰莊，程氏別業，牡丹最盛。』三，萱花一枝，題曰：『共道山中好，入山苦不早。山中本無憂，又有忘憂草。』四，蓮窠一枝，子濃墨，面亦濃，枯筆梗，反葉淡墨，中間正面一角花半朵，露于葉後。又加墨葦二葉。題曰：『晚荷人不折，留取作秋香。甲子新秋。』五，墨葡萄。六，石榴，用脂點子。題曰：『不趨炎熱慣凌霜，腹蘊瓊瑤夜有光。皮相莫輕酸澀子，箇中佳味比天漿。』七，菊花。花淡墨，微帶赭。題曰：『影隨桐帽棕鞋瘦，氣染書籤藥裏香。』八，蘆蟹。自九至十二皆蘆雁。

沈石田墨蠶

紙本，水墨桑葉一枝，葉上有蠶三四，亦用淡墨點就，筆甚灑落有致。上有題云：『牡丹論花不論葉，桑柘論葉不論花。饒爾五陵歌舞地，未如辛苦養蠶家。沈周。』方印二：一曰『啓

南」，一曰『石田』。又有題云：『野繭飛蛾化靨桑，不資曲簿自成筐。葉肥眠老絲腸縮，繅手

三盆供女皇。斗城金九齡。』方印二，小曰『斗城』，大曰『甲辰進士』。

柴邨山水册

淮陰市古董店有柴邨畫山水册十二幅，第二幅題曰：『丁丑首春擬北苑筆意于雙槐樹

側』。第四曰：『擬梅花道人筆意于古柏樹下。』第五曰：『丁丑仲春摹電住道人筆意于淮陰旅

次。』第六曰：『丁丑仲春柴邨漫墨。』第七曰：『仿王叔明筆焦墨法。』第八曰：『擬黃一峰墨

法。』末幅曰：『玉山大士筆墨工矣，殆將有以教我，命作此十二幅，意以諎症針砭，老僧自審病

入膏肓多，恐倉公、扁鵲亦莫如之何。一笑。丁丑二月春分前五日書于雙槐院之古柏樹下。

柴邨。』餘皆有『柴邨』二字并印，惟第十幅、十一幅止有二字印，曰『柴邨』。

吴俶葵雞

吴俶雲間人，畫秋葵三本，假山石兩塊，中間有雄雞昂首而啼，母雞俯首以哺。五雛毛羽

皆生動。花草落墨蒼老，色亦深厚，如呂紀、邊韶之流。上有題曰：『丙子秋仲寫，仿宋人筆

意。婁水吴俶。』方印二，一曰『吴俶』，一曰『慎修』。此從黎陽張茂才處借觀，但不知丙子係

屬何年，以裝飾剝落觀之，亦百餘年物也。

方巨川畫

花鳥屛幅六，饒有筆致，著色亦佳。一，楊柳桃花燕子八哥；一，松鶴；一，荷花鴨子；一，海棠綬帶；一，梅花畫眉；一，芙蓉鷺鷥。凡花鳥鳥外，俱用墨水烘，而墨中微用膠水，故生紙能無烘痕也。此屛幅係張方策借來，上有印二，曰『方濟之印』，曰『巨川』。

戈文畫

青綠山水大幅，樹石俱濃墨上加色。有二人觀瀑，下有流泉急湍，與風浪相遭[三三]，得流動之趣。題曰：『姑蘇元章戈文寫。』

王石泉山水

王石泉名述緟，太倉人，麓臺後裔，由方略館謄錄官出爲江西崇仁懸尉。善山水，茂密秀潤、濃厚古艷，間有不用墨骨，純以赭綠諸色點染而成，謂之没骨山水。蓋得麓臺眞傳者。仿徐熙花卉没骨法也。吳江楓落，秋水夕陽，別具一種神韻。得其尺幅，如獲拱璧。乾隆丙午

三四二

丁未之際，先生自豫章歸，寄居明大司寇文恪公祠旁，在姑蘇閶門外十里之來鳳橋。余時自京師旋里，相遇于楓橋虎阜間，往還甚密。凡名勝處肩輿鼓棹，游必與偕。嘗觀其作畫，又聞其議論曰：『畫之爲理，猶之天地古今[三四]，一橫一豎而已。石橫則樹豎，樹橫則石豎，枝橫則葉豎，雲橫則峰豎，坡橫則山豎，崖橫則泉豎。密林之下，亘以茅屋；卧石之旁，點以立苔。依類而觀，大要在是。至于著色之法，有正必有輔，用丹砂宜帶胭脂，用石綠宜帶汁綠，用赭石宜帶藤黃，用墨水宜帶花青，如衣之有表裏，食之有鹽梅，藥之有君臣佐使。單用則淺薄，兼用則厚潤。至其濃淡得宜，天機活潑，又其用筆之妙，工夫之熟，非可以言傳也。先生家學淵源，論有祖述，屢舞仙仙，不能作畫。若其一生好酒[三五]，無酒時意興索然，不肯作畫。有酒時飲酒濡首，揮毫落紙，蓋幾希矣。畫常用小印二，一曰『司農後裔』，一曰『麓臺五世孫』。

朱述曾畫

朱述曾字冠東，直隸遵化州玉田縣人。布衣家貧，以畫餬其口。花鳥鮮艷，人物古雅，脫去甜俗之氣。其潑墨寫意及指頭蘸墨作畫，俱瀟灑不群。朝鮮貢使經過玉邑，必訪而求之。大要取其寫意而不取其工細。經州地近豐潤，人多習扇頭畫作生涯，人物止寫傳奇，樹石毫無

筆法。故雖工細而不雅馴，冠東筆墨古淡，人莫識其佳處，而罕愛之。以此終日醉酒，不肯輕與人作畫。余每勸其入都，游于王公大人之門〔三六〕，當必有知己者。乃以離家太遠，而有難色，甘心窮餓湮没不彰，惜哉！且冠東少本富厚，壯而學畫于楊詩言，藝成而家中落，且日以酒爲飯，寧可甑無米，不可壺無酒，醒則興索，不肯畫，醉則婆娑不能畫，以此操筆作畫，時蓋幾希矣。嘗集杜句贈之云：『愛畫入骨髓，嗜酒見天真。』有時酒酣耳熱，意興乍高，濡毫伸紙，大而尋丈，小而豆人寸馬，一揮而就，可稱異能。

陸中丞畫

陸朗夫諱耀，字青來，吳江城東南四十里蘆墟人，即工于漢隸蘆蘆先生令子也。乾隆壬申舉人，甲戌會試明通考，授內閣中書，晉户部郎中，出爲登州太守，仕至楚南中丞。其學問之通達古今，其致事之仁民愛物，其著作之維持風俗，其操守之嚴勵冰霜，人盡知之，而獨不知其畫之超越千古也。庚戌夏，余客京師，於全比部齋壁見《岳麓書院圖》，乃其撫湖南時所作，筆致挺秀，饒有古趣。意謂公餘之暇，偶一爲之耳。及見其令，似應京兆試，出示山水數幅，自荆、關、董、巨以及倪、黃、蘇、米諸家俱備，各得其神，洋洋乎大觀也哉！并聞其自壯至老，自窮至達，凡名山大水，身所經歷之處，無不手寫一册，自爲題咏以紀其勝。其畫之多也如此。然皆

秘而藏之，從未嘗以片紙示人，以故世人莫知其畫之妙。直至易簀以後，始漸漸流露人間，夫人精于一藝，或成名當時，或流播後世，玉水方流，璇源圓折，豐城劍氣，夜衝牛斗，其菁華發越，固有不可磨滅者。今中丞抱伊呂之才[三七]，樹周召之迹，所志者大，所任者大，區區雕蟲小技，雅不欲以此誇燿于一時，而其光輝終不可掩。以視閻立本之馳譽丹青，其品格之高下，爲何如邪？

童二樹梅花

童二樹名鈺，字借庵，紹興人。水墨梅花甚有筆力，大幅更見雄壯。每幅畫成，必題詩一首。秋帆畢制軍大加稱賞。嫁女無裝奩，以畫梅百幅代之，有大印一，曰『萬幅梅花萬首詩』[三八]。又有一印曰『放翁同里人』。後見仙人邀伊同去，因賦詩三絕句而歿于維揚客邸。邵景和先生曾記其末一首云：『蓬萊曾許共遨游，一度紅塵六二秋。自信此身無俗骨，居然騎鶴上揚州。』京師有懸其畫于堂中者，一日香氣滿堂，群蜂爭集于花，經日不散。論者謂其畫亦有仙意焉。

李鱓荷葉

水墨荷葉三片，鷺鷥一個，上有題云：『白髮低頭畫鷺鷥，老夫一笑有新詩。憑君飛向江

南去，水漫孤城報我知。乾隆十七年重九寫于滕縣。李鱓。』此幅于乾隆五十九年袁別駕持贈眉山，是年六月黎陽大水，說者以爲畫讖云。

惲少府畫

丁巳中秋，惲南田之孫名焯，號南林，任黎陽少府。壁間聯對云：『宦情不掩烟雲志，至性猶存竹柏真。』少府善畫，家學淵源，毫無俗韻。故人以此聯贈之。余素愛南田筆墨，每遇其子孫，必切問其傳家之訣。曩者客游經州，遇石門別駕名庭森者，係鐵簫之子，遂往請益，聞道良多，及見南林，又與朝夕論畫至詳，且悉并述乃祖設色鮮明之故，在善于用水耳。此語大泄此中玄秘，故特志之。

年希堯畫

枇杷一枝，八哥四，枇杷葉以石緑爲之，白粉爲果，赭染其半。一八哥立于枝上，向下而鳴，三八哥相鬥攪成一團，生動之至，而又潤澤光潔。旁有題曰：『雍正甲寅長至，寫似青巖和尚粲政。廣寧年希堯。』方印二，曰『希堯』，曰『允恭』。

顧正陽觀燈圖

《元夕觀燈圖》筆致閒雅，神情嫵媚。美人四，二在房廡下，一倚柱，一以手指燈；二人行苔徑中，一人挽手剔鞋，一人扶之而立，鳳頭全露，別有佳致。燈以五色筆點成，宛若珠寶穿就^[三九]。又有著色繪就人物，上用粉絲蓋之。回廊後有修竹一叢，月出其上，月輪內用淡粉染，題云：『高燒鳳腦是誰家，竹影搖風月影斜。深夜有人臨檻立，新妝約略記吳娃。芳年嬉戲任情懷，那惜千金買鳳釵。過了今宵春又到，明朝忙煞踏青鞋。丁丑朱明天中節前一日，寫于臨江草閣并題。玉遮山人顧正陽。』

姚夫人蠹窗牡丹

《含章閣偶然草》，桐城張太傅文端公諱英之夫人、太保文和公諱廷玉之太夫人所作詩也。夫人長于詩，生平不輕作，作亦不留稿，僅有存者百餘首。大率勗文端公及訓子姪居官勤慎居多，中有二首題曰：『三女畫家園牡丹數枝，并題詩見寄，口占和韻詩曰：「欣逢季子觀長安，攜得丹青赤玉盤。道韞才華兼顧陸，四時瓊卉畫圖看。」』十載紅塵苦憶家，關心不獨洛陽花。最憐弱女多才思，數幅臙脂燦晚霞。」』文端公撰夫人行實云：『三女適姚士封，有《蠹窗

詩稿》，蓋不獨能畫，亦且能詩也。』文端公之玄孫階青與余同客淮陰郡齋，故得見《含章閣詩草》，并聞其略云。

梅花道人竹

長卷共四段，用墨濃淡皆如堆起，筆筆灑脫，若有風動。余雙鈎其稿并錄其題。第一段風竹，題曰：『風竹之態，若此乃廣與可之意邪？』第二段晴竹，題曰：『晴霏光煜煜，曉日影瞳瞳，爲問東華塵，何如北窗風？』梅道人戲墨。』第三、四段題曰：『雨過色涓涓，梅道人寫意。』前有題跋，亦梅道人筆。後有朱文印曰『梅華庵』，白文印曰『嘉興吳鎮仲圭書畫印』。

馬扶曦畫

花草長卷，設色鮮妍，枝葉飄動，古雅可愛。上有題跋曰：『余昔于櫟園先生讀畫樓觀徐崇嗣沒骨花小幀，雖傅色駁落，其風神意趣，爲宋人絕筆，高出尋常畦徑。風莖露蕊，宛如初折，唯欠香耳！每念念不能忘懷。壬申秋七月，追用其法寫雜花五十種，聊以寄興，未識能得古人一二否？』天虞山人馬元馭。』小印二，一曰『元馭之印』，一曰『扶曦』。

三萬六千頃湖中畫船録跋 [四〇]

吾鄉卍川先生博學能文，尤精繪事，遨游名公卿間四十餘年，賞鑒既多，手腕益高。始而泛汲各種，繼乃專事花鳥，其用墨設色，絶類惲南田，爲馮金伯、沈雅堂諸家所推重。著有《繪事瑣言》，明畫之理法也。又有《繪事雕蟲》，則合古今而通論之，句奇字重，囊括萬有，當與彦和書并傳。此一種乃其展卷時隨手記録者，然披讀一過，已令人作濠濮間想。壬寅秋日，同里沈楸惪識。

校勘記

〔一〕『甲午』，《美術叢書》本同《昭代叢書》本，《機雲叢書》本作『甲子』，『甲午』爲正。

〔二〕『乙巳』，《美術叢書》本作『乙己』，《機雲叢書》本同《昭代叢書》本，『乙巳』爲正。

〔三〕『得一于』，《美術叢書》本同《昭代叢書》本，《機雲叢書》本作『得一千』，『得一于』爲正。

〔四〕『晋文公』，《美術叢書》本同《昭代叢書》本，《機雲叢書》本作『晋文王』，『晋文公』爲正。

〔五〕『其養』，《美術叢書》本同《昭代叢書》本，《機雲叢書》本作『養其』。

〔六〕『曹帥』，《美術叢書》本、《機雲叢書》本作『曹水』。

〔七〕『宫慎游』疑當作『黄慎游』。

〔八〕『匏』疑當作『瓠』。

〔九〕『乾皴』，《美術叢書》本作『乾皴』，《機雲叢書》本同《昭代叢書》本，『乾皴』爲正。

〔一○〕『題曰』句，係引用李攀龍『立春日齋居對雪憶元美』，前四句同，後四句有改動。原詩後四句爲：『鳴弦流艷曲，拂簡映新詩。此夕山陰客，扁舟興可知。』據明萬曆刻本李攀龍《滄溟集》。

〔一一〕『題曰』，《美術叢書》本無『題』字，《機雲叢書》本同《昭代叢書》本。

〔一二〕『玩秘』，《美術叢書》本作『秘中』，《機雲叢書》本同《昭代叢書》本。

〔一三〕『其一曰』句，係引用王世貞《戲題錢叔寶臨鍾馗移居圖》，原詩爲：『開元宮中鬼稱母，丞相中丞恣爲蠹。帝遣鍾君嗣黃父，逐鬼無功謫荒土。山阿被蘿者誰姥，攜雛橐裝橫周路。髑髏啾啾泣相語，夜半應煩老桑煮。鍾君好往一返顧，木客跳梁山魅舞。君不吾留稍安堵，與君傳神叔寶甫，異日相逢莫相苦。』據明萬曆刻本王世貞《弇州四部稿》。

〔一四〕『花朝』，《美術叢書》本同《昭代叢書》本，《機雲叢書》本作『花鳥』。

〔一五〕『大楓』，《美術叢書》本同《昭代叢書》本，《機雲叢書》本作『八楓』。

〔一六〕『周遍』，《美術叢書》本、《機雲叢書》本作『遍周』。

〔一七〕『朱玉』，《美術叢書》本無『玉』字，《機雲叢書》本同《昭代叢書》本。

〔一八〕『非我』，《美術叢書》本無『非』字，《機雲叢書》本同《昭代叢書》本。

〔一九〕『村太』，《美術叢書》本作『村犬』，《機雲叢書》本同《昭代叢書》本。

〔二○〕『誠市』，《美術叢書》本、《機雲叢書》本同《昭代叢書》本。《機雲叢書》本天頭處批曰『誠恐城誤』，是。

〔二一〕『得其悉』，《美術叢書》本同《昭代叢書》本，《機雲叢書》本作『得其志』。

〔二二〕『陳思』，《美術叢書》本同《昭代叢書》本，《機雲叢書》本作『陳子』。

〔二三〕之列』句後，《機雲叢書》本缺『陳思誠厚幸哉！嗟乎！一父之子，分隔地遠，不得已而』，《美術叢書》本同《昭代叢書》本。

〔二四〕『絹色』，《美術叢書》本無『絹』字，《機雲叢書》本同《昭代叢書》本。

〔二五〕『不易』，《美術叢書》本作『不多』，《機雲叢書》本同《昭代叢書》本。

〔二六〕『憶』，《美術叢書》本同《昭代叢書》本，《機雲叢書》本作『嘻』。

〔二七〕『不不宜墨』，《美術叢書》本作『不宜墨』，《機雲叢書》本同《昭代叢書》本。

〔二八〕『大游』，《美術叢書》本作『天游』，《機雲叢書》本同《昭代叢書》本，作『天游』是。

〔二九〕『作潑墨』，《美術叢書》本同《昭代叢書》本，《機雲叢書》本作『爲潑墨』。

〔三〇〕『草出』，《美術叢書》本作『輩出』，《機雲叢書》本同《昭代叢書》本，《機雲叢書》本天頭處批曰『草恐輩誤』，是。

〔三一〕『烹茶者』，《美術叢書》本無『者』字，《機雲叢書》本同《昭代叢書》本。

〔三二〕『詩曰』，《美術叢書》本無『曰』字，《機雲叢書》本同《昭代叢書》本。

〔三三〕『相遭』，《美術叢書》本同《昭代叢書》本，《機雲叢書》本作『相遇』。

〔三四〕『天地』，《美術叢書》本作『地天』，《機雲叢書》本同《昭代叢書》本。

〔三五〕『一生』，《美術叢書》本作『一身』，《機雲叢書》本同《昭代叢書》本，作『一生』是。

〔三六〕『之門』，《美術叢書》本作『之間』，《機雲叢書》本同《昭代叢書》本。

〔三七〕『之才』，《美術叢書》本作『之方』，《機雲叢書》本同《昭代叢書》本。

〔三八〕『梅梅』，《美術叢書》本作『梅』，《機雲叢書》本同《昭代叢書》本，底本衍一『梅』字。

〔三九〕『寶』，《美術叢書》本作『玉』，《機雲叢書》本同《昭代叢書》本。

〔四〇〕『三萬六千頃湖中畫船録跋』，《美術叢書》本作『跋』，《機雲叢書》本無跋。

附錄

卍川迮公傳
清鈔本《迮卍川遺詩》。

沈欽霖

公諱朗，字蘊高，卍川其自號也。世居吳江之南。傳生數月，乳母指壁上字示之，輒朗朗成誦，七歲學爲制義詩賦，已斐然可觀。弱冠遊於庠，即北走京師，時朝廷方修四庫書，廣搜天下遺文秘籍，四方名士雲集輦下，公以薦充謄錄官。書成，議叙當授正八品官，公夷然不屑也。

乾隆己酉舉順天鄉試。公既在京師久，遍交中朝賢士大夫，熟習其言論風采。又嘗北抵居庸，南浮江漢，陟嵩少泰岱之巔，周覽山川形勝。其襟懷日闊以曠，其發爲詩古文辭，益復汪洋恣肆。舉世間猥瑣齷齪之態，不能以絲毫擾其胸中。蓋其所得於遊歷者深矣。

復，探幽吊古，酣嬉淋漓。與所遇畸人逸士、若屠沽擊筑者流，相與留連往

庚戌余以計偕北行，始識公於京邸，握手如舊。公娓娓善談，恒數日夜不倦。時而慷慨激昂，聲淚俱下；時而莊論危言，情肫語摯。或酒酣耳熱，諧語軒渠，舉座爲之傾倒。至遇意有所不可，則蘄然不能以非義幹也。

公家素貧，所得館穀及友朋贈遺，輒隨手散去。余與公同客京邸，見公厨無隔日糧，而座客常滿。其胸懷灑落，天性然也。既屢困春官，嘉慶辛酉以大挑授鳳陽府訓導，甫二載，乞病歸，仍橐筆走四方。公遊履所經，到處逢迎，尤與故總河徐侍郎、德餘堂觀察官、萼峰太守昆季相友善。壬申，德觀察督粵海關，招公往。未幾，觀察去任，公先期攜樸被歸。歸來半載而卒，年六十有七。

公詩古文皆能自出機杼，不隨人步趨。繪事尤入神品，人物花草鮮妍挺秀，生面獨開。寸縑尺素等於拱璧。今爲《廣陵散》矣。所著詩文集若干卷，《淮上紀聞》《遊粵筆談》若干卷，其論畫者曰《繪事瑣言》《繪事雕蟲》若干卷，考古證今，探微索奧，尤其所獨得也。子鶴壽好學篤行，能守其家學云。嘉慶甲戌二月朔，年家子沈欽霖撰。

连卂川君家傳

《碑傳補集》卷四十七，民國十二年刊本。

沈欽霖

君諱朗，字蘊高，卂川其自號也。世居吳江之莘塔，生數月，乳母指以壁上字，輒識之。弱冠入邑庠，即北走京師，朝廷方修四庫書，廣搜天下遺文秘籍，四方知名士雲集輦下。君以薦充膳録，書成，議叙當得官，君夷然不屑也。乾隆己酉舉順天鄉試。庚戌，余以計偕入都，始識君。君善談，恒數日夜不惓，每諧語軒渠，舉座爲之傾倒，至遇意所不可，蘄蟜（然）不能以非

義幹也。家素貧，所得館穀及友朋贈遺，隨手散去，厨無隔宿糧，而坐客常滿。嘉慶辛酉以大挑授鳳陽府訓導，甫二載，乞病歸。幕游以老，卒年六十有七。君在京師久，遍交中朝賢士大夫，又嘗北抵居庸，南浮江漢，陟嵩少，登泰岱，渡庾嶺，周覽山川形勝。與所遇畸人逸士相往還，故其發爲詩古文詞，往往有奇氣，尤精繪事，人物花鳥入神品。所著詩文集若干卷，《淮上紀聞》《游粵筆談》若干卷，《繪事瑣言》《繪事雕蟲》若干卷。子鶴壽好學篤行，能守其家學云。

迮朗傳 《續印人傳》卷八，道光二十年海虞顧氏刻本。

汪啓淑

迮朗字輝庭，一字卍川，江蘇吳江縣人。幼讀書强記，及爲學官弟子，蜚聲庠序，然文體尚刻峭峻厲，不合時趨，以致屢困場屋。繼聞宏開四庫館，裹糧北遊，有援之者得厠寫書。旅食辛勤數載，已獲議叙得官，而衙恤南歸矣。因歎命途多舛，自知非簪紱中人。服闋後遂伏處鄉里，日以香爐茗碗、詩文自娛，尤善駢儷。高者宗德六朝初唐，次亦不失陳其年、章豈績矩矱。又善丹青，獨出匠心，恥蹈俗人窠臼。間亦托興鐵筆，受業于雨亭張錫珪，守顧雲美、陳陽山一派，望之知爲讀書人。所製無纖毫塵俗氣，予承乏農曹，因得聚首談藝，曾蒙鐫贈數十組。已登《飛鴻堂譜》中，至伊所著有《□□詩鈔□卷》《印譜□卷》。

迮朗傳　《周莊鎮志》卷五，光緒八年元和刻本。

陶　煦

迮朗字蘊高，號卍川，南傳村人。初名百謙，吳江庠生，嘗館鎮中迮廷鎰家。又嘗徙居鎮南之西岑村，後寄籍宛平，改今名，入泮。乾隆己酉中式順天舉人，久居京師。北抵居庸，南遊楚豫，主講淮陰書院。所至與賢士大夫交。性豪爽善談論，有幹濟才，詩古文詞必自出機杼，亦工駢體。精繪事，人物花草俱入神品。補鳳陽府訓導，未幾歸里。年六十七卒。著有《郢聖集》《淮上紀聞》《粵遊筆談》《繪事瑣言》《繪事雕蟲》。

迮朗逸事　《蝸牛居士全集·藝人小志》，上海丁寿世草堂本。

丁翔華

迮先生朗，字卍川，吳江諸生，以纂修四庫館書議叙得官，居憂未仕。工詩古文詞，尤長四六，兼寫山水，得四王之妙，為藝林所珍。一日，閒步踏月，過茅舍前，聞竹籬內哭聲甚哀，叩扉問之，知父殁，無殮資。先生惻然憫之，命取紙筆來，了數筆，著墨不多，立成一巨幅，囑來晨張於橋畔，如官舫過，必有求畫者，非百金莫辦，言畢徑行。詰朝，孝子依言張畫，果有巨舟，拍浪而來，一少年坐□首，見畫登岸，諦視再三，詢肯售否，答須百金，方願脱手。少年曰：『此卍川先生筆也。』照數給值，收畫揚帆而去，其家賴以舉喪。

13

7

6

3

索　引

一、本索引包含《繪事瑣言》、《三萬千頃湖中畫船録》二書中的人名、作品名和專有名詞。索引條目以筆畫順序排列。

二、本索引不對索引條目作分類，但對易引起歧意的條目，以括注的方法作出説明。如："大長公主(印)"，説明"大長公主"是印章文字，不是歷史人物；"大染(筆)"，説明"大染"是一種作爲工具的筆，而不是技法或筆法；"元嘉(墨)"，説明"元嘉"是一種墨塊，而非年號；"竹根(印材)"，説明"竹根"是一種用作印的材料。

圖書在版編目（CIP）數據

繪事瑣言；繪事雕蟲；三萬六千頃湖中畫船錄／
（清）迮朗撰；賈素慧點校． —— 上海：上海書畫出版社，
2021.1
（中國書畫基本叢書）
ISBN 978-7-5479-2538-6

I. ①繪… II. ①迮… ②賈… III. ①中國畫－繪畫
評論－中國－清代 IV. ①J212.052

中國版本圖書館 CIP 數據核字（2021）第 014608 號

繪事瑣言　繪事雕蟲
三萬六千頃湖中畫船錄
〔清〕迮朗 撰　賈素慧 點校

責任編輯	雍琦	
審　讀	田松青	
整體設計	王峥	李保民
技術編輯	顧傑	
出 品 人	王立翔	

出版發行	上海世紀出版集團　上海書畫出版社
網　址	www.ewen.co　www.shshuhua.com
地　址	上海市延安西路593號　200050
電　郵	shcpph@163.com
印　刷	上海中華商務聯合印刷有限公司
經　銷	各地新華書店
開　本	720×1000mm　1/16
印　張	25.5
字　數	249千字
版　次	2021年5月第1版　2021年5月第1次印刷
書　號	ISBN 978-7-5479-2538-6
定　價	108.00圓

若有印刷、裝訂質量問題，請與承印廠聯繫

中國書畫基本叢書
已出書目

圖畫見聞志校注　　〔北宋〕郭若虛 撰　吳企明 校注

郁氏書畫題跋記　　〔明〕郁逢慶 纂輯　趙陽陽 點校

東圖玄覽 詹氏性理小辨(書畫部分)

　　　　　　　　〔明〕詹景鳳 著　劉九庵 標點　劉凱 整理

頻羅庵題跋 快雨堂題跋

　　　　　　　　〔清〕梁同書 〔清〕王文治 撰　李松朋 點校

繪事瑣言 繪事雕蟲 三萬六千頃湖中畫船錄

　　　　　　　　〔清〕迮朗 撰　賈素慧 點校

穰梨館過眼錄　　〔清〕陸心源 纂輯　陳小林點校

清朝書人輯略　　〔清〕震鈞 輯　蔣遠橋點校

遐庵清秘錄 遐庵談藝錄

　　　　　　　　葉恭綽 撰　李軍點校